U0006090

原點

圖解透視
中式木家具鑑賞全書

喬子龍

著・繪

最深入

8大視角家具品鑑法　　147式榫卯構造解剖

｜關於本書｜

本套書分上下兩部：鑑賞篇與實作篇

　　鑑賞篇以口述方式，講述現代木工應該具備的一些傳統家具認知，有些內容重複提及，但都是在佐證其構造心法。鑑賞篇中有些插圖主要是配合文字內容，不是作為家具產品推廣，涉及的一些經典家具圖片，均作了技術處理或轉換成了黑白圖片，若有不慎之處，敬請諒解。

　　書中所列舉家具，其編排序列不同於以往類似的使用功能排列，特以家具結構作法特性進行編排，例如，束腰類的有凳、桌、椅、榻、床等，四面平類的有凳、桌、椅、櫃、床等。這種編排方式便於說明制器作法的構造共同點。

　　鑑賞篇〈中華榫卯〉一章中，榫卯作法圖的說明性文字均以製圖方式寫在圖中；有些未完全講透的則另寫在圖旁空白處，需對照閱讀。另外，在榫卯作法圖旁有對應的透視草圖。

　　實作篇〈中和圓通〉一章中，大部分以傳統經典器為例，另有一部分是筆者根據制式研究而推演的創作家具，未列入任何攝影圖片，只有繪製作法圖與透視圖，旨在從圖中解析傳統家具的構造原理與製作要點。

　　本套書是基於公認的傳統家具作論述，對現有傳統家具的公共資訊進行歸納和梳理，從中找出一些普遍的規律及作法規則，不針對明式或清式，也不涉及專門的黃花梨、紫檀或宮廷家具以及硬木、軟木、大漆家具等，也沒有學術性的考據或論證等，只是匠工以構造技術視角的一些思考，或曰「匠說構造」。

心物相照，順乎自然

陽明大師遊南鎮。弟子問：「岩中花樹自開自落，與你我的心有何相關？」大師答：「未看此花之時，此花與你的心同歸於寂；來觀此花之際，此花的顏色一時明白起來，便知此花不在你心外。」

心物相照，乃中國文化之魂，一草一木，莫不如此。

古人習字作畫，皆強調用心書寫，即字為心畫；匠工制器尤重以心構作，即所謂「匠心獨運」。在人類文明的造物歷程中，精神層面始終貫穿其中，而與中國歷史文化息息相關的傳統家具，尤其如此。

匠工通過心、眼、手與器物對話，將內心情感以特有的語言與工法深深地映照於器物之中，並使觀賞者體味造物者的身意心相。詩言志，畫傳情，器含意，每一件器物莫不浸含著匠工的情懷與功夫。

澄懷味象，含道映物。傳統家具的匠造除滿足視覺美感外，更飽含對自然之木的關照與知悉。「順應木性、善於構架、取法自然、心物相照」正是中式木造的首要法則與東方智慧的「天人合一」。

較之純粹的視覺藝術，家具文化除造型語言外，更需結構方面的技術支撐，後者又與造型語言相互制約；家具用材是工法技術的基礎所在。於是，對材的認知與工法以及從構思至樣形到製作的技巧與控制（度），更是歷代匠工本領之體現。歷代傳統家具的技藝多靠口傳心授，既無系統的工法要訣，也無理論體系。近百年來的中式家具教育多為「西體中用」，加之現今匠工寥落凋敝，工法技法闕如，家具的創新多呈現「聊具中式元素與符號，而不見骨骼間的中式精神」。即使仿製，亦需知悉構造原理，而不能照搬硬套。若要打破這種局面，亟須對傳統匠作「密碼」進行挖掘與整理，追根溯源，由術而道，則必然會「為有源頭活水來」。

心物相映，格物致知。精準嚴謹的設計製圖是介於心物之間的重要傳遞。今人對古器製圖（紙）缺少詳盡的資料，現今，唯有完整地繪製設計製圖（紙）及最終樣形，才有助於表現器物的精緻細節。「萬物並育而不相害，道並行而不相悖」，匠造者對木性心、眼、手、物的關照，映照著受用者的心、眼、手、物，此乃制器的態度與目標。

江南松喬工匠出身五代木作之家，長於斫木斧鑿之聲中。多年來潛心由構造工法入手，由內而外、表裡互究地解析傳統家具，又於二十餘年古建園林設計生涯之暇，整理記錄多種古舊家具的造型工藝，悉心研究家具構造原理，尋求從源頭之上詮釋「匠作心法」。

在行走、考察、採訪之餘，松喬工匠又耗時兩年，補繪了大量精準製圖，捉筆編寫了十萬餘字的匠思心得。他不借助於任何文獻資料，僅從當代大量家具實例及圖片訊息中進行歸納分析，探究其內在規律，整理出合於木性、工法、理法的制器心法。他的這些心血之作，有如潺潺清泉，將滋養因心法斷流而陷入的迷惘乾涸之境，並為從業者、收藏者、愛好者打開一道家具研究門徑。

韓望喜

2015年12月

品由匠心，性歸自然

與喬子龍先生初次見面，他遞給我一本手繪設計圖冊，粗略一翻，便心生歡喜。書中除大量精美的古建園林手繪效果圖外，還有不少傳統家具設計圖樣以及他個人的書法繪畫作品。

我從事家具設計多年，一眼便知他功力不凡。此等扎實且富有靈氣的筆上功夫，絕非常人能夠輕獲的。

喬先生出身於園林木作世家，歷經多種匠藝的磨煉，涉獵過書法繪畫，並多年獻藝於南北各地，從事古建園林工程設計，用半生心血才修得了如此成果。

喬先生說要編寫家具設計圖集，我心中頗喜。如今，古典家具已快走出「拚工比料」和「唯材質論」的拜物盲點，開始步入一個注重藝術和設計的階段。業界急需高水平的設計圖冊作指導。喬先生的家具設計，結構合理，線條靈動，氣韻生動，款式既有新意又深得中華傳統家具之神韻，可謂「繼往開來，別開生面」。這完全得益於他在多年建築設計生涯中所形成的藝術修養。

在中華傳統家具學術界裡，艾克、楊耀、陳增弼等前輩都是先接觸古建築後又研究傳統家具的，就連王世襄先生也曾在梁思成的營造學社裡繪製古建圖紙，後轉為專攻明式家具。我也曾在那個無書可讀的年代裡，從僅見的幾種讀物中瞭解了許多古代木業知識。以上現象均因中國古建築和古家具同出一源，瞭解了古建築便更能理解傳統家具。我們可以從喬先生文章的詞句中看到他對中華傳統家具的深刻理解。他認為：

「傳統家具的代表是明式家具……它是中華文化『中和』的體現。」

「傳統家具之認知，首先看其內在品質，而內在品質美的主體是構架的形式美。」

「傳統家具之欣賞或評議，一看形制，二看款式，三看工藝，四看紋飾（雕花或線腳），五看材質（紋理），六復看氣韻品位。」

「我並非否定材與工，而是更加強調『型』、『制』、『式』等內在構造美。」

「古時沒有所謂專業的家具設計師，大師傅憑藉世代傳承的技藝，加之與業主的反覆溝通，向世人展現了逐步完善的傳統家具。」

「園林講究『雖由人作，宛自天開』，木作家具也當講究『品由匠心，性歸自然』。將大自然之本有特性進行形品昇華，乃中國人敬木、崇木、賞木、親木的『天人合一』的木作制器思想。」

以上見解，句句精到。若非多年來對傳統家具用心體驗，怎得如此深刻的領悟？！最後，預祝喬子龍先生所設計的家具圖樣越來越美且廣為流傳。

是為序。

張德祥
2015 年 11 月

自序

身為匠工的松喬，拙筆著繪傳統家具書稿，旨在為現今的中式家具設計與木工就有關製作技術提供參考，並期盼與喜好研究制器工法的朋友分享十餘年來對傳統家具的一些思考，特別是家具構造方面的一些心得。

松喬出生於江南園林與木匠世家，因少年時學了幾年木工，並對書畫頗為喜愛，加之三十多年來的美工、建築與園林設計等工作實踐，以及對傳統家具的喜好與關注，一直傾心研究器物構造與匠作技藝，以至於養成了對家具造型尺度與結體榫卯等細究推敲的習慣。在逾二十年走南闖北的設計遊歷中，每遇見一件傳統家具，都要就構造及榫卯作法特點等進行記錄分析，並試圖從中找出一些規律與法則。

在松喬看來，研究傳統家具，除了經典器具（圖片）賞讀、史據考證、形藝品鑒以及實物收藏這些對現有成器的解讀外，更應該關注成器前的構造匠心，關注木與木的間架搭接、開合虛實比例等架構本體。因為每一件家具的架骼本體都有其原始的本質美，而依附其上的形藝雕飾是本質美的延續或附加。宋式、明式家具中，架簡無飾的線型家具之所以為大家所喜愛，就是因為它們更接近於這種本質美，這種結構具有蓬勃向上的內在邏輯美，是家具的架骼靈魂，也是器具美韻的根本。架骼的本質美是匠工及設計師們的研究方向，也是當下中式家具設計創新研發的始點。

傳統家具在木與木的結體組合中逐漸形成了中華民族特有的構造法則，以及連接這些結體構造的榫卯作法。中華傳統家具之所以有別於西方，就因其獨特、有序的線型構造為中華世代子民所默認；它們在歷代的制器發展中逐漸地完善，人們習慣將其以「型制」、「制式」、「款式」等命名。在這些間架虛實的有序組合構造中，隱藏著祖先們諸多的潛識密碼。

型制、形制、款式、款型等分別指什麼？如何理解其中的一字一意？傳統家具的骨子裡到底隱藏著什麼樣的中華精神？明韻的「韻」，對於匠工技術是怎樣一回事？東西南北之蘇京粵晉為何風格迥異但仍為中華一家？榫卯的原理與木性是怎樣的？中華榫卯與器形的境界是什麼？制器首要的構造、間架、樣形與尺碼等匠心作法的原理有哪些？這些問題都是現今匠工及設計師們亟須弄清楚的。

「三十年來少匠師」，老的去了，新的沒來，以至於很多人形成定論，即「古人是不可超越的」；更有所謂「大數據」學，認為經典家具的尺碼不能有微毫的變動；另有所謂「全手工製作」等。這些現象均是因為沒有正確的研究方法、沒有從事物發展中發現規律、沒有根據這些規律去研究去挖掘，多數的研究只是一些古籍翻譯或器具賞讀，「碎片」叢生，無法形成較為完整的家具研究體系。

從事傳統家具生產及設計的匠工及設計師們缺乏現代木工技術培訓，不精通設計製圖的規範與程序、作圖放樣的標準化與精細化，以及看圖識圖等。原有「傳幫帶」式的師帶徒、師授徒的舊模式阻礙了現代產業的發展。傳統家具的基礎性研究應及時展開，系統的中華家具技術理論（教學體系）應及時建立，現代「設計與木工」的技術培訓應及時開展。

是為序。

喬子龍
於無錫華夏‧松喬文化空間工作室
2015 年 8 月

雲茶對話錄

時 2015 年 4 月 15 日，余與好友倪陽登雲南臨滄大雪山，與「雲茶之邦」企業主翟世超先生就拙作進行交流，記錄如下。

繪｜喬子龍

翟：喬工，我在製茶之餘，最大的嗜好就是木頭。從收藏到家具製作，有關木文化的都喜歡，在這十年間收了很多好木料，聽說你在編寫有關傳統家具的書，很想與你聊聊。

喬：是的，已經忙了兩年，馬上完稿了。

翟：上次看了你的《匠學圖繪》，你在建築與園林設計、室內設計及書畫藝術上很有造詣，知道你是一位很敬業的設計師，難道你對傳統家具也有研究嗎？

喬：不敢說有什麼研究，只是我出生在木匠世家，少年時就比較瞭解木匠活，也有幾年學木匠的經歷，但由於個頭小，體力不支，便改為跟爺爺學畫圖樣了。此次編繪家具書稿，並不是為趕時髦，而是將這二十年來對傳統家具的一些思考筆記整理出來。

倪：現在再來編繪有關傳統家具的書有必要嗎？市面上有很多這樣的家具書籍，鋪天蓋地，難道你的研究與眾不同？

喬：如你所說，的確與眾不同。市面上流行的這類書籍基本上是對成器家具的圖賞或文學點評，少有對家具成器前的作法介紹，偶有幾本關於製作的，但也不夠系統，不夠深入。我的書稿裡不談家具史，也不涉及雕刻、五金、裝飾、油漆以及木材處理等，當然更不敢奢談文學、美學。作為一名匠工型設計師，在書裡只著重談談家具構造，即杆材板面之間的結體構造。

翟：允許我揣測一下，你想談的是否就是榫卯結構？

喬：不單單是榫卯，主要是間架，還有榫卯的組織關係，類似傳統家具構造的文法。

倪：聽你如此說，很另類。市面上確實沒有家具成器前的製作研究，只有一些一般意義上的製作圖，對傳統家具的解說都偏重於收藏與鑒賞。在這個領域裡，王世襄集大成所編著的《明式家具研究》是翹楚之作，難道你還有什麼新觀點？

喬：王老先生確實了不起，我們這些後輩認知或研究傳統家具基本上離不開他的《明式家具研究》，其是對留存至今的傳統家具的測繪、辨識、鑒賞、學術研究，也涉及部分技術法則，將匠工術語及文心品韻進行總結歸納，開創了當代家具研究之先河。但後來的二十多年裡，家具構造的原理與製作法則等工學方面的研究沒有跟上。當下中國家具生產規模龐大，單有圖典賞讀無法真正將傳統家具予以傳承與創新。

翟：也就是說，你所編繪的是成器前的製作法則。

喬：是的，作法思考就是指「匠心」。要成為一名巧

喬子龍（圖中右側）與翟世超的合影

倪陽，建築學博士（畢業於同濟大學），極尚集團創始人，中國建築學會室內設計專委會（CIID）會長，深圳室內建築設計行業協會（SIID）會長，中國裝飾行業協會理事。

翟世超，深圳國御坊商貿有限公司董事長，雲南臨滄市雲茶之邦廠廠長，著名木材品鑒專家，貴重木材收藏家。

匠，關鍵是要具備非凡的構造技巧，大木匠是搭房屋，小木匠是打家具。這個「小」字是精細，從木料到料杆到榫卯再到結體成器，每一步都是巧思構作。

倪：是的，這個能理解。除了這些，還必須有應手的工具，所謂「工欲善其事，必先利其器」，工具的發明創造也是巧匠的能事，所以有時看工具就能知曉師傅有多「老道」。大家都說蘇工好，其實蘇工的鋸刨錘鑿也最靈巧。但我認為，中華傳統家具的精髓主要是型、材、意、韻，把握好這四個要素就可以了。

喬：「型材意韻」說起來簡單，具體到一件家具就很難說到點兒上了。「型材」指器具的樣式造型，是傳統家具的客觀存在。而「意韻」是觀者自己的感受，張三、李四對一件器具的意韻感受可能不一樣，但器具還是這個器具，所以對匠工來說，製作或創造一件家具必須掌握完整的匠心法則，這樣才能打造出富有潛在美韻的器具，而觀者只是體察到其潛在美韻中的一部分而已。

倪：是的。成器前的匠作若沒有匠心美韻的素養，不按美韻作法進行思考，何談成器後的氣韻之美？看來古人的「匠心獨運」確實了不得，只是他們沒有進行文字表述，而是「讓作品說話」。

喬：「心」本來就難以言傳，還要加上個「獨」字，說明「匠心」無法通過文字或語言加以傳達，而是要自己去做，慢慢去悟。畫畫與此類似。八大山人的畫上少有詩與畫論，但觀者可輕鬆地感受畫中意境，而各人觀感各不相同，這就是藝術，所謂「畫中有畫」到「畫外有畫」。

翟：在打造家具時，匠工要從哪些方面來表現器中之「韻」呢？

喬：我認為，大概從形廓、間架、杆形、杆徑、線面、疏密、折縫、色間八大方面來逐一體現並使之和諧。我做這些主要是為匠工技術服務，為生產廠家的技術改造和設計創新等做些基礎研究。

翟：你認為中華木作家具的核心探究是什麼？如何去解讀？

喬：這個題目太大，不是我等匠工能回答的，但就作法技術或構造原理來講，確實是博大精深。例如，常說的型制、制式、款式、形式等詞彙中，應該涵蓋某些「道統法則」，在書稿中闡述的也只是其中一部分。

翟：傳統家具的線條間架很有韻味，有的變化很含蓄，有的富有節奏，特別是家具的立面，富有獨特的中式美學意象，也許正是這些立面意象吸引著世世代代的中華子民。我也喜歡木材，除了茶葉之外就做木材生意，屯了很多貴重木材，包括金絲楠木。

喬：你說得太好了。中華傳統家具特別是明式家具，就是線條藝術的器物化，同時還要有承載體重的力學構造。家具的立面特別是主立面，也是橫與豎的經緯關係，如文字一般，是線條間架的搭接組合。其縱橫穿插中包含著祖先們的一些原始圖騰密碼。應當說，古建築、古家具的木作構造與文字是同宗同源的。

翟：書法是文人的雅事，你還是將經典家具歸功於文人了嘛。

喬：文字是文字，書法是書法。書法是依託於文字來展現的藝術，文字是中華民族的財富，象形文的形成是古代勞動人民智慧的結晶。樣式和結構以及榫卯是傳統家具的主體，而形藝變化才如文人的「書法藝術」，且其中還有匠工技術的意會滲入，或者說技術可行性。它與書法一樣，既脫離不了文字，又受工具材料等技術的限制。

翟：傳統家具是否完美至極，不可有一點改動？

喬：討論家具可以先學習古代畫論，所謂「法無定法，無法方為大法」。經典的傳統家具只是不能單一地改變某一部位，而是牽一髮動全身。可因需而重新調整，但應建立在原作內在構造法則的基礎上。

翟：傳統家具有糟粕嗎？

喬：有，而且很多，王世襄「十六品八病」中的「八病」指的就是糟粕。民間的舊老家具糟粕更多，這些糟粕不是「八病」能全部涵蓋的，所以不能唯舊是好，要善於鑒別。當然，在眾多舊老家具中也不乏精品奇品，因此必須要提高欣賞水平，特別是匠心解讀能力，從內在作法、構造上看問題，方可察微析異、慧眼識「構」。

翟：你在書稿中所提及的「文法」是泛指「人文藝術」嗎？

喬：不全是，我所指的是家具文法，就是合於道統的木作構造之法，或家具構造的內在原理，是源於中華民族「大文化」的結體之法。人們通常說的曲線、彎鈎或雕花鑲嵌等造型藝術及裝飾寓意只是文法的表飾，不是文法的內核。

翟：再回過來說，型制、制式、款式等專業詞彙，有時讓人雲裡霧裡，似懂非懂，它們指的是否是一回事，還是有什麼不同？

喬：這個就是促使我編寫本書的主要原因。眾所周知，國有國制，公司有公司的制，「制」是一種「格」、一種序或一種法則，是「形」的約法。比如動物，一頭兩臂兩腿的動物有哪些？你會列舉很多，但頭在頂端的站立動物，就只有靈長類的猩猩或人了。因此，「制」指頭、臂與腿的站立的有序組織；「式」指骨骼的形變，如老人或小孩、男人或女人；「形」等泛指人長得健壯、清瘦或高矮；「藝」就好比一個人的長相或好看或醜俗等。這樣比喻也許並不十分恰當，但大體上是這個意思。家具

繪｜喬子龍

中的「制」就是立器的約法或者榫卯或條杆面板的有序組合；而「形」是指在這些「約法」下的主構尺度曲率，即骨骼狀態；「式」指椅子和桌案等的功能。搞清楚這些，對傳統家具構造作法的內在規律就有一個清晰的輪廓，可以為將來的改進與創新提供思考途徑。

倪：這些「制式」後的形變藝變是否涉及風格如蘇作、京作、廣作？

喬：還是你一語道破，中華家具之所以獨樹一幟、不同於其他國家，就在於其與文字同道同源，凡文字根植的地方，家具也如同一家，這就是「制」的統一性。與文字藝術一樣，書法因人、因地、因時而皆有不同，家具的形藝也有所不同。書法（指方塊正書）不管誰寫，文字還是要可識，家具形藝隨你怎麼變，也還是中華一家，因為「制」是統一的。蘇作、京作、晉作、廣作等，基本上是「形」和「藝」的不同。當然，由於「形」和「藝」的不同，其工法也有相應的不同。對於現在來講，既可因形擇工，也可因工選形。

倪：那麼傳統家具還有哪些技術核心呢？

喬：如果非要說有什麼技術核心，一般人首先想到的是人們廣為流傳的榫卯或有關不用一釘的連接說法，其實這不是主要的，更重要的是對木性的解讀。傳統家具在技術上之所以發展到這一步，對木性的知悉是極其重要的原因之一，傳統榫卯的存在皆因木紋木性的存在而存在。不單是木作家具，中華文化幾乎都與木有關。這個

題目太複雜，我談不了。

翟：確實是這樣，就榫卯而言，木有熱脹冷縮，也有濕脹乾縮。

喬：關鍵是這兩組脹縮中，熱脹冷縮對於其他一切物體皆有，是由內向外四面八方來脹縮的，而濕脹乾縮是木性所特有的，是依木的縱向絲紋方向，縱向只有熱脹冷縮，而橫向才有上述兩組脹縮，就因為順紋縱向和截面橫向的脹縮不同，傳統榫卯才變得合理而豐富。

翟：怎麼講？

喬：這種不同的脹縮，除了考慮其榫卯內部結構的牢固情況外，還有其外表的接縫。

翟：你是指格角吧？

喬：是的。創造格角的原意是不外露木材的斷截面，其實中華榫卯的宗旨都是不露斷截，也只有腿足的斷截面可以落地。有些案椅加托泥後，無一外露截面，好像將榫卯的受力結構全部包裹在裡面，這與西方的所謂「榫卯連接」完全不同。

倪：不外露斷截面，看到的就全是木的順紋了，通體「圓和」。杆與杆、杆與板全都貫氣圓通，如人體氣脈一般，周身了無斷截，制器如人，人器合一，圓融無痕，道自然。

喬：你理解得比我透澈，我想這才是中華木作家具的至高境界，也就是為了這個至高境界，才創造出如此眾多的榫卯，榫卯就如骨骼的連接，不可有斷截外露。現在很多人，一邊張口「以人為本」、閉口「道法自然」，一邊學西方「連接盡露斷截」，實質上是不懂傳統榫卯。古人知木、悉木、敬木、巧木，才是真正落地的「道法自然」。

翟：現在講到家具，首先就是材料，而後是工藝，很少談及你講的這些東西，現在來談是否已過時了？有現實意義嗎？

喬：太有必要了，寫書法不臨帖，不究理，何以叫書法？學書法不學筆畫間架而不知黑白虛實，只有筆鋒恐怕不行吧？唯材主義、唯工是舉，是捨本求末。只有搞清楚中華家具的本質探究，才能談得上傳承與發揚。那些只知用紫檀黃花梨或鏡光或滿雕而不知構造潛韻的，沒有品韻，猶如用黃金白玉以精工來製作美術字體的匾額楹聯，也就是其分量值錢了，稱重賣家具。

倪：也是啊，要將木材與匠工製作時的敬木、悉木結合起來才行。只有知其木性，才能工巧，才有可能展現匠心。西方的榫卯不講究「圓和」，大部分裸露斷截面，這與其木材處理有關。現代西方的木材處理得穩定與固化，不易開裂，所以結構外露。

喬：你說得對，它們不單是外露，而且受力的原理也不同。東方講究木材活性下的陰陽銜接，而西方講究木材固化後增加接觸面的膠合連接。嚴格地講，西方榫卯並非傳統意義上的榫卯，而是一種插合式的連接。

倪：剛才講到榫卯有主次，有內有外，有性格的不同，這些榫卯性狀與型制有關聯嗎？

喬：當然有。木作榫卯由簡至繁，有基礎榫卯、常規榫卯、制式榫卯、特殊榫卯、創新榫卯等。有些榫卯，如制式榫卯，專用於某「制」類的家具，而另一些則所有木器皆可用之。因內在銜接性狀和投榫方法不同，榫卯大致可分為「二十四性」，有直、斜、契、槽、銷、插等，這樣歸納便於理解和研究，特別是改進與創新。

倪：這就是「榫卯大家族」了？

喬：是的，榫卯有兄弟關係，也有父子關係，可以排成圖表。搞清楚這些榫卯性狀，則便於思考、創造機械化或數位電控的現代化中式榫卯。它們是東方榫卯，而並非現代西方榫卯。

倪：現在我們聊聊有關家具品味及意韻的事，剛才提及的王世襄「十六品八病」，你如何看待？

喬：我覺得王老先生的「十六品八病」之說太偉大了，將家具美學品韻作了最為精闢的歸納論述，只是後人沒有展開或深入研究。其實就某一件家具來說，改變某些尺碼都可能有不同的「品」，也可能變成不同的「病」，「品」與「病」有時候是一線之差，「品」與

繪｜喬子龍

「品」之間有時候也難以區分，有些經典器往往是幾種「品」兼有的。

倪：怎麼講？

喬：「十六品」中，大致可分為四類不同的品相組列，每類品相對應不同的「病」，也就是說，處理不好反而弄巧成拙。品相走向反面便成病態，這些均需在製作時有所思考和把握。尺度放樣等每個步驟都要控制好，就是前面討論的「八大比例關係」，在書稿中有專門論述。

倪：好的。書中對家具製作過程中的木材處理技術有無涉及，比如乾燥或熱交換，等等？

喬：沒有。這些是專門的學問，我在這裡只簡單地涉及木性的基本原理，即熱脹冷縮與濕脹乾縮以及季節變遷對木材的影響。木材處理只是降低這些脹縮率，脫水也罷，乾燥也罷，穩定也罷，不可能將脹縮徹底消除。其實也沒必要徹底消除脹縮，把木材處理得像塑料。相反地，要保留一些木材的活性，製成的家具才有生命。

翟：除了這些脹縮，你所指的木性還有哪些？

喬：還有更為重要的木性，即木的絲紋棕孔排列等特性，從榫卯受力上講，榫卯結合有四大力系，即拉力、忍力、凝力和摩擦力。材質不同，受力作用力度也不同。

翟：有意思。除了摩擦力易於理解外，其他三力如何解讀？請詳細講一下。

喬：拉力主要指纖維棕絲的長短、排列密度所產生的抗拉強度，是榫頭牢固不斷的主要因素。忍力是指因拉力的力矩而形成的杆材投榫後抗折斷的堅韌力度。凝力是指卯眼四周的凝結力或防開裂的凝合力，由木材纖維棕絲的排列形狀決定，如絞絲紋木材的凝合力相對較強。摩擦力是指榫頭與卯眼的咬合力，即不易拉滑。當然，這還與榫卯的長短、厚薄等造型及「緊頭」有關。

翟：傳統經典有必要標準化嗎？不是說要有人文品韻嗎？

喬：標準化、格式化並非死板僵硬，而是出於真正設計創作後的標準量化，標準化也便於生產形樣的驗收。其實在明代後期已有類似的標準化生產，如將一堂八椅的椅子拆散後，無須標注記號，可以重新組合，這說明每根形料都很標準。

翟：有人喜歡將家具的外表打磨得光亮如鏡、耀眼奪目，如在紫檀或酸枝木的面上刮膩子，填棕孔，然後用數千號砂紙拋光，以求光亮如鏡的效果。

喬：這就是唯材唯工主義的極端表現，光亮奪目而失去了木紋肌理，抹殺了木的天然特性，變成了「塑料」，這是對工的偏識。工的最高境界是形準意達、性韻自然，以獲得質感之美，還木性於天然，不是比光亮。但現在有一種木材處理技術很好，即世稱的「濁蠟法」，

通過技術將蠟的混合液注入木材內部，從而穩定木材的脹縮，但要確保木材纖維牢度，保持木性，這個技術含量很高，行內能處理好的很少，所以有很多爭議。

翟：講到家具就會涉及木雕，雕刻是家具的裝飾，還有彩漆、嵌螺鈿、銅件裝飾等，這些都不是你此次書稿要談及的內容吧？

喬：是的，雕刻五金等裝飾只在光素對比部分中有所提及，即疏密關係。至於雕刻什麼、有何寓意等則是另一個話題。然而，不能誤將雕刻好就理解為家具製作得好，這是兩回事，繡花好、鈕釦好不等於服裝製作好。沒有雕刻的素家具，其品韻往往比滿雕刻的要好。

倪：當今家具行業應該建立現代技術培訓制度，對傳統技藝要挖掘整理研究，不能傳承無續，老的沒了，新的沒來，且產業量又巨大。看到很多廠裡的匠工還是「鄉幫群帶」，沒有新型知識產業工人介入，很是著急。企業主們被「人工」綁架，成本越來越高的同時，生產品質並沒有提高。既沒有技術培訓，又沒有科學的產品驗收，全靠所謂的「眼光」看，產品品質與藝術水準自然良莠不齊。

喬：你講得對，更重要的是企業管理者要通曉從設計到產品各環節的內涵，只會看不行，只會做也不行，而是要把握每個環節的關鍵點，比如，廠裡工價最高的崗位是什麼？或者從生產程序來看，哪個環節更重要？歸根結柢，還是對專業技術的認知問題。

倪：現代匠師木工理應具備一些現代技術知識，如看圖紙或簡單地作圖、畫節點大樣等，設計師更要懂得創意後的成型預想與技術參數控制，這些都可以借鑒其他行業設計的生產流程。無論恢復經典還是設計創新，技術製圖、技術控制等現代化技術流程至關重要。

喬：講得好。傳統意義上的匠師斷代以後，構建全新的科學技術體系至關重要，而在此之前，必須系統地瞭解傳統家具，特別是家具構造中的匠心作法。作為匠工的我，拙筆著書，就是想笨鳥先飛、拋磚引玉，希望日後有關專家學者進行更為深入、系統的研究，為現代匠師的職業培訓和職稱評定在理論上作前期鋪墊。

翟：當下是千年一遇的大建設時代，家具理所當然地要形成這個時代的「中國風」。相信在此書出版後，會激發更多人深入地思考，調整研究方向。

喬：為匠工服務，為設計師服務，為喜好探究傳統家具的人提供參考，唐華、宋樸、元渾、明韻、清雍、民（國）異，現今應該是人文與科技兼收並蓄的時代，應該有更博大精深、更自然清新的「現代中式」了。此次出版的僅僅是我的研究草稿，屬提案性的，僅憑我個人微薄之力無法展開與深入。急於出版是為了拋磚引玉，期盼引起社會關注，更期盼與同行人士合作，共同開啟「由術而道」的傳統家具研究之新門徑。

翟：謝謝！我們以後多多溝通。

目錄

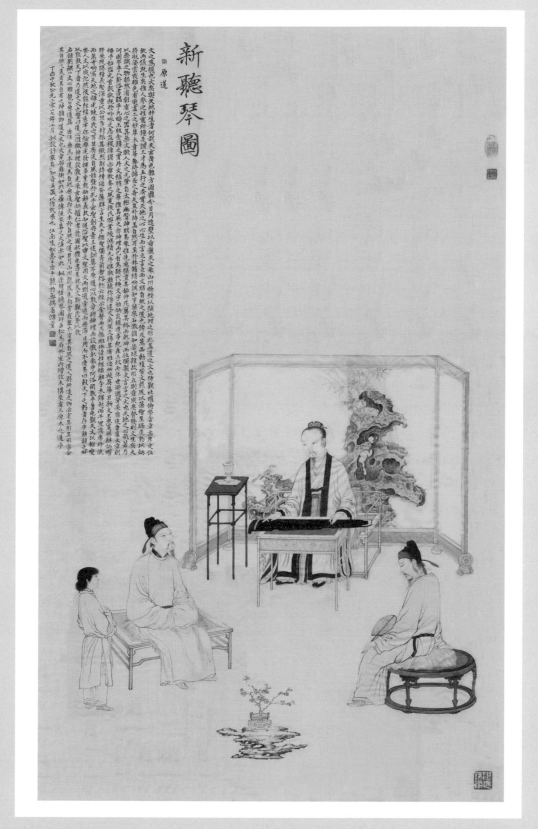

新聽琴圖

繪｜喬子龍

第一章 漫談傳統家具

1.1 傳統家具的匠學思考

在歷史遺存的經典家具或新仿製的家具面前，匠工在欣賞之餘首先思考的是製作方法及作法特點，在心裡會提出若干個問題，比如家具的榫卯特點，條杆造型弧度、花飾有何特點，尺寸杆徑有何變化，如何照樣仿製得與之一樣美，或哪裡再改進一下，然後會想是否可將此家具借來放樣或細細測量，等等。

匠工對傳統家具的認識同樣基於美學上的觀感，由於職業思維的習慣，常常會自然而然地將審美情感轉換成理性構思，並以技術作法解讀家具，思考或借鑑之前製作的其他家具的經驗得失，判斷再製作時的修正和注意事項，對榫卯內部的連接和外部的接縫（圖1-1）以及家具的諸多細部、微妙的曲率尺度（圖1-2）等進行工藝技術量化，完成對傳統家具的「匠心觀想」，這也許是「匠心」的前奏吧。

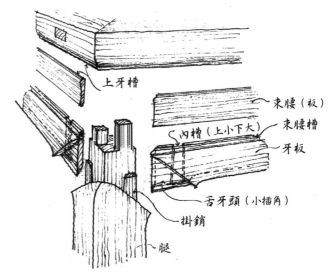

圖 1-1 榫卯結構示意（一）

隨筆構想（草圖）
躺椅

圖 1-2 平、立、剖作法圖例

一件家具從造型、色質等美學上看是一回事，從材性、結構、尺寸等作法上看又是一回事。匠工們鑒於以往製作時的經驗與教訓，對材料特性、棕孔密度、纖維韌度、開裂以及濕脹乾縮等會有進一步的考量。在擇料放樣時就木紋走向、防裂保護、榫卯節點部位的合理牢固等均有一番思考。在進行技術性思考的同時，還必須兼顧其每一部件的造型美感（圖1-3、圖1-4），精微解析，並預想這些部件組合的整體效果，使每個環節逐級成形。另外，若遇有需雕花或線腳的部件，還要預留雕刻的成形修整。因此，這些思考都必須在具體製作時逐一探究，在實際製作時發現和糾正不當之處，以便下一步製作時更為精良。

匠工們的這種職業心理活動就是「匠心」的主要部分，接著就是「匠心」在具體製作時追求不斷完善的工藝精神和從勞作中獲得愉悅感，在辛苦與愉悅交織中實踐之前的預想與思考，在逐漸成形的創作中，獲得心靈上的昇華，眼、手、心、物「四維合一」，為整個的匠心獨運畫上完美的句號。

有了這些成器前的「匠心」製造，才有成器後的文心意韻。

在家具製作的各個環節中，確定用材種類後的選形和放樣是重要環節。這裡的選形是遵照家具的部件形樣位置來選擇的，還要兼顧紋理的美觀、部件的牢固度，要把木材中的美紋用在家具的「面子」上。把最為紋密堅實的木料用在家具使用中最受力的部件上，特別是彎腿與圈杆等部件在依模板放樣時，除選好木料外，還要注意對紋時的均衡受力。切忌一端紋長而堅實，另一端紋短斜穿而易裂斷。榫所屬的榫料與卯所屬的卯料，或有榫有卯的兼料，它們各自的杆徑尺碼所產生的美感與

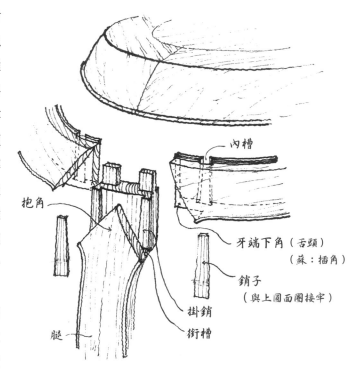

圖 1-3 榫卯結構示意（二）

圖 1-4 製作細部示意

牢固度等，在最初擇材放樣時均要有所考量，其後期的細部製作或榫卯鑿鋸或線腳等都基於最初的擇料。只有底子打好了，其後的製作才能順暢。

在對照古舊家具實物仿製時，製作好家具器形往往沒有太多問題。然而，對照古舊家具的照片或圖片仿製家具時，問題就非常多了。即使有了長、寬、高等大尺

寸，也無濟於事。不同的人所仿製的家具會有不同的偏差，很難達到或接近原件的意韻，究其原因，就是對細微尺碼曲率等把握不夠。這些問題主要源於對照片成影的三維透視原理瞭解不夠，不能將空間中的立體器物圖片轉換成平、立、剖面的技術圖形（圖1-5、圖1-6），也就是鋸裁挖料的樣板不夠準確。這個環節的專業性很強，不是一般的現代「老師傅」們可以完成的。從前的老師傅們有尺碼口訣，是代代相傳的。桌子、椅子、台面、凳面，從整體大尺寸到料杆小尺寸都有傳承。遇有新要求的器具還得放實樣或做模型來求證，這裡就牽涉到家具設計問題了。

一間廠或一作坊，如果只有幾種器型是其招牌或長項，其他器型的家具沒什麼亮點，其實際情況就是某件家具有經典實樣或大樣樣板非常好，條杆的形樣非常精準到位（圖1-7、圖1-8）等。這些樣板是對經典家具的

圖 1-5 椅子透視分析

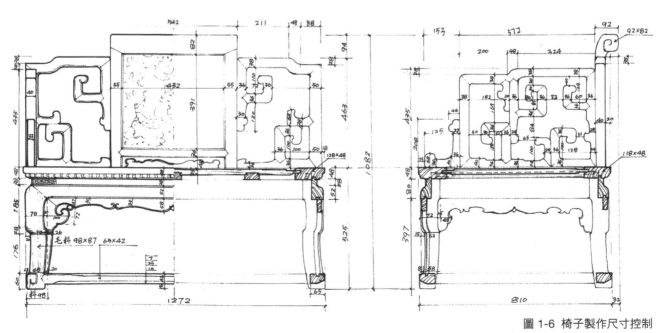

圖 1-6 椅子製作尺寸控制

剥樣或是某高手依照片「端摩」繪製並經反覆修正而逐漸成形的（每製作一件後再修改，再重製再修改，有的往復六七次，才覺得有點兒像原件了，成器後具有極佳的品韻，該樣板得以最終確定），形成標準、經典品牌。這種由廠家自己反覆實作試樣的方法，相對耗材耗時，形樣的研發成本相對較高。

若有專業設計機構按 1：1 實際大小建立各部件的標準形樣圖，並且有木紋走向的提示，就可避免各廠坊實際製作中的很多失誤，省料省工的同時，對成器後的家具品質及行業技術提升也起到積極的作用。

從前，製作家具的老師傅們有著極高的人文修養，師傅、學徒對家具製作的每個步驟都心中有數。今天，當憑藉現代機械或電腦數控等設備取代或部分取代傳統

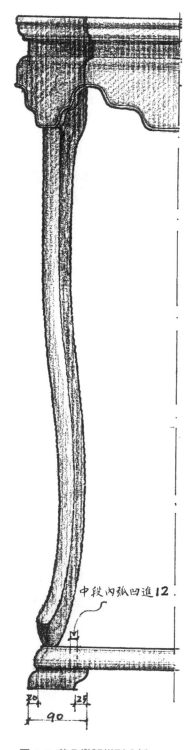

圖 1-7 花几彎腿樣形分析

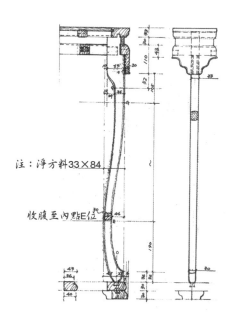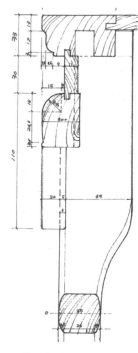

圖 1-8 花几作法

工具時，輸入電腦的形杆圖樣或線腳雕花圖樣的尺寸數據（圖1-9～圖1-11），就顯得非常重要。

「工欲善其事，必先利其器」，電腦機械等現代工具利用好，必將對家具製作形成本質上的提升。不單是產量上，在品質美學及標準化上也會有所提高。

電腦機械有自身的一套程序與特性，在充分理解這些特性的基礎上運用好這些特性，並結合材料特性來調整好圖樣，預留加工過程中的損耗，將製圖到成形的損耗變得可控，加工出來的部件樣形才能達到預想效果。

如果家具從圖片到圖樣是立體三維走向二維，那麼從二維部件圖樣再到家具成形，是二維走向三維，這樣一來二去，從視覺理解的作圖損耗到依圖製作的加工損

圖1-10 雕花圖樣細部

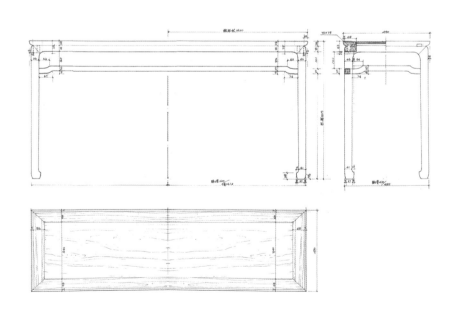

圖1-9 條桌作法（平、立、剖）

圖1-11 出頭扶手雕花

耗，這兩種損耗是未來電腦機械輔助製作研究的課題。

技藝高超的師傅不僅對成器時效果尺碼進行控制，還考慮到數年甚至數十年後的家具材料收縮（圖1-12）。

傳統家具樣形的深化與控制，其製作工序流程因地域不同而作法有別。很多情況下，是在部件初步成形後，即投榫組裝成整器，在整器上再作細部成形深化，修整各部件及其間的連接過渡，但這種情況下往往會因專注細部修整而難以把控整體形態，會越修越多，容易走樣。與之不同的是，太湖流域的蘇作工序是將各部件修整得準確精到，甚至初步打磨後，再進行整器組裝，若有個別不盡如人意處再作微調修改，並記錄下微調修改原因，為下次制器作樣形修正。這樣做的好處是整體造型可控、各部件規整。數十把椅子如出一轍，甚至各部件間可以調換（圖1-13）。明代蘇作的一堂八椅殘件，可以拆散後重新組合成六椅或四椅無損的完整器，說明製作工序在當時已經非常標準化了，值得後世思考與借鑒。

圖 1-12 清晉作南官帽椅

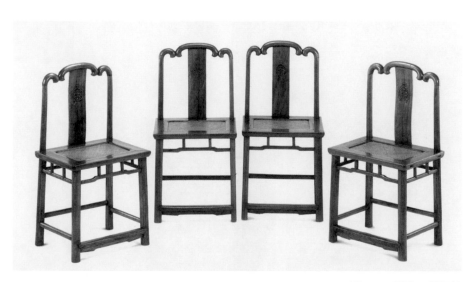

圖 1-13 蘇作一堂四椅

1.2 遲到的文明

　　悠悠五千年的中華文明史，孕育了數以千計的不同文明。有些文明出現得較早，如四、五千年前的良渚文化和紅山文化（圖1-14）。春秋戰國時代是青銅文化的鼎盛期，精湛的青銅器與良渚玉器一樣，從器形到紋飾已達到極致（圖1-15），即便今天的技術與工藝也難以與之媲美。然而，有些文明卻出現得較晚。

　　兩千多年前的漢代，是中國漆器的鼎盛期（圖1-16），漆器涵蓋了大至家具與棺槨，小到果盤、爵杯，已然是當時生活起居器具的製作主流。從胎體到漆面直至描繪圖案，已形成一套完整的製作工藝。胎體中的木與木連接已有較為初級的榫卯連接，板框與杆架連接並附以麻布、批灰、刮膩等工藝，將器具成形；也有一些較小型漆器成形後再將木胎去除，木胎只是成形時的過渡之用。在滿足使用功能的基礎上，漆器追求視覺觀感與人文寓意，是較早的將生產技術與人文審美相結合的木「飾」文化。

　　魏晉的石佛造像（圖1-17）以及後來的唐詩宋詞、書法繪畫（圖1-18）等，這些不同類型的文化似乎要比人們今天所認知的家具文化鼎盛期的明式家具來得早，這些文化又似乎比明式家具更為複雜精湛或人文藝術性更高。作為實用兼具藝術性的起居用具——家具，其文化鼎盛期為什麼到宋明時代才逐漸形成呢？

　　在這裡，不從家具發展史的角度來探究，而是從製作技術上簡要分析。

圖1-16 漢·漆器

圖1-17 魏晉·石佛造像

圖1-14 紅山·石器

圖1-15 春秋·青銅器

圖1-18 宋·山水畫

古玉、古陶以及青銅器，它們與家具之間有如下幾個不同點。

1. 古玉、古陶及青銅器屬於把玩器或陳列器皿，或輕便可攜帶，或器重而靜止不動（圖1-19、圖1-20）。不像家具，既要承受人體重量，且使用率較高，又要經常搬動，在力學結體上的技術要求遠遠高於古玉、古陶、青銅器。

2. 古玉、古陶及青銅器屬於可塑性器物，或獨料雕琢，或泥沙塑後燒製（圖1-21），或鑄澆焊接成器，其只有造型工藝，只存在內部的搭接，不存在抗外力及承受其他外重等構造性連接，這些搭接只要確保自身整體不散即可。即使青銅器大件也是由若干散件「焊接」組合的（圖1-22），其靜態陳列狀態也有別於木作家具。

3. 古代木作器械的戰車大船、吊斗木橋或木築古建，雖有構造，但可以用銅鐵釘卯輔助加固榫卯連接（圖1-23）。漢代的木胎漆器家具，也是在木胎外繃紗刮膩，以強化整體連接，其內部木與木的連接也只是初級榫卯，並非今天討論的純木作構造家具的榫卯。

中華民族一向擅長精工巧做，從來不乏能工巧匠，那麼究竟是什麼原因使全木作構造家具文化的鼎盛推遲至明代中後期才得以形成呢？

圖1-19 遠古・彩陶

圖1-20 良渚・石雕器

圖1-21 東漢・綠釉器

圖1-22 戰國・青銅器

圖1-23 戰船吊斗木橋

下面來看看全木作構造的家具。

全木作構造的家具是多根木料通過榫卯連接組合成器的結體。其榫卯構造必須首先考慮人體承載的力學要求和自身結合的力學，其次才是舒適與美學等人文因素（圖1-24）。因此，結體抗壓、穩固是制器的主要因素，要結體穩固必先有製作的利器（工具）以及精密的演算和巧作，且涉及計算、幾何、比例、榫卯、製作工具等相關的工藝技術。

宋代文化盛行的同時科學技術也得到空前的發展，宋代的《夢溪筆談》以及後來明代的《天工開物》、《魯班經》等相繼出現（圖1-25），這些早期科學技術思想推動了相關製造工藝及製作工具等工科技術的進步，木作構造技術也得到了飛速發展，構造的合理性、嚴密性和工藝性等為人文形藝提供了技術上的支持。

從工藝美術史上看，獨料成器的文明出現相對較早，構造成器的文明相對較晚，家具的木作構造技術要明顯滯後於其他人文藝術的發展，此其一。

其二是人文藝術的發展。漢至北魏的石刻藝術與文字碑刻，歷練了數十代能工巧匠，這些能工巧匠由心到手到物，已然是心物一元（圖1-26）。隋唐至清，陶瓷、人文藝術皆漸入高峰，書法繪畫和文字一樣滲入社會的方方面面（圖1-27～圖1-30），匠工們受人文環境的影響，與雇主們、文人們就制器要求有了交流互動，推動了制器藝術的發展。佛教文化的傳入，與原有的儒道及宗法習俗等交會融合，促進了社會活動與生活起居的變革。書院、道觀、寺廟、學府、書齋與皇家宮廷以及民間肆井店鋪等（圖1-31、圖1-32），奠定了家居美學潛識。實用、簡潔、結構牢固與文氣、典雅、莊重等品學需求，催生著家具的發展，為線型構造家具的形成提供了人文條件和創作空間。

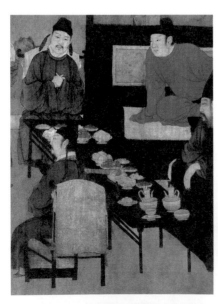

圖1-24 宋·《韓熙載夜宴圖》中的家具

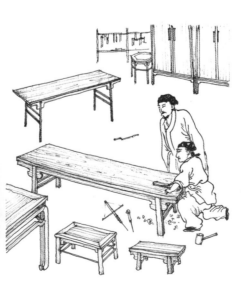

圖1-25 明·《魯班經》插圖

圖1-26 北魏·石造像

其三，線型構造的家具單就造型美觀的意象與先進的榫卯結構及製作工具而言，還不足以形成後來的明代線型意韻的家具文化，還必須依託適合於此結構的材料。沒有穩固堅硬的木材，則難以成就明式家具的構造文化。

圖1-27 宋人行書

圖1-28 元清・白釉觀音像

圖1-29 宋・官窯香爐

圖1-30 宋・汝窯深青釉盆

圖1-31 晚明・《虎符記》
木刻插畫中的南官帽椅

圖1-32 清康熙・《揚州夢》
木刻插畫中的南官帽椅

眾所周知，中華大地的文化發源地在黃河與長江兩大流域，這裡資源富饒，植被茂盛，但硬木較少，豐富的木種對木構建築的發展較為有利，以至於同為木構的家具鼎盛期晚於木構建築數百年。中原少有的硬雜木，不足以成材。而較為性軟的白木材，衍生出民間軟木家具和大漆家具等。其結體構造雖然有所發展，但家具的線型意韻難以顯現出來，不符合精工巧作的榫卯與線型家具的發展要求。

到了宋元明時期，這一情況發生了變化，對外通商與船舶的發展促進了南洋硬木材的引入，特別是明永樂年間的鄭和下西洋促進了硬木材貿易的開展（圖1-33）。這些外來的硬木材大都性穩質密紋美，足以為精工的榫卯發展提供物質基礎，在硬體上推動了明代家具構造文化的形成。

事實上，恰恰由於結構體系的逐步完善、榫卯技術的相應進步，在技術上支持線型家具堅固性的同時，也為家具造型的創新提供了更為廣闊的空間，人文藝術的表現愈加自由（圖1-34），文心意韻等表達才更加愜意。

圖1-34 明代版畫

圖1-35 「四元合一」示意

科學技術及精湛工具的進步，美學藝品等人文社會氛圍的成熟，加之遠洋通商帶來的優良硬木，以及相對寬裕的經濟條件、匠工及設計師們良好的工作環境、達官貴人們的生活需求等社會經濟的大環境支撐，如此「四元合一」（圖1-35）是成就達到鼎盛時期的中華家具——明式家具的主要原因。

圖1-33 宋·《清明上河圖》局部

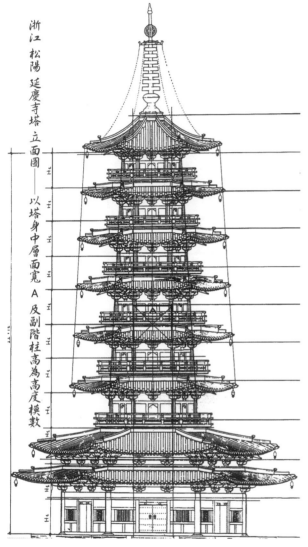

浙江 松陽 延慶寺塔 立面圖——以塔身中層面寬 A 及副階柱高為高度模數

圖1-36 延慶寺塔立面

★類似於閣或塔這樣高聳縱勢的建築，在古代也是宗教或精神象徵一類的文化建築，有別於居住或宮府的常規建築。

1.3 傳統木構建築與木作家具

在討論傳統木作家具時往往會提及其是受古代木構建築的影響，從兩者成熟期的時間上看，傳統木作家具確實滯後於古代木構建築，這似乎有一定道理。若從幾千年的家具發展史上看就值得討論。上篇「遲到的文明」明式家具形成的緣由中，其材料限制阻礙了線型家具的發展，但一般木材的木構作法早在夏商周時期已相當發達，《考工記》就木作等已有詳細的記載，傳統家具發展得早，初成得也早，但鼎盛得太晚。傳統木構建築與木作家具的構造作法孰先孰後，值得商榷。

下面仍從匠作技法上來比較分析。

中華木構建築，其建造原理不同於西方，地面下的基礎結構與地面上的木構沒有構造性的連接，只在基礎形成後往上立柱（如柱礎等）砌牆至樓板或框梁或屋面，建築結構體系主要設在屋面的梁架與柱上端部位，而柱下（柱礎）與地面僅為墩位固定關係，猶如一座木構建築放在了地面的基礎上（圖1-36、圖1-37）。這

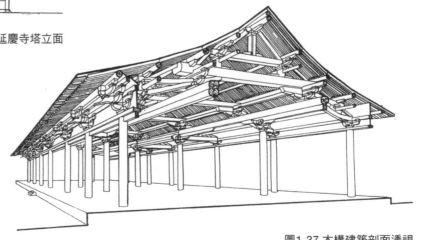

圖1-37 木構建築剖面透視

圖1-38 木構建築設計稿（作者繪製）

圖1-39 木構建築剖立面

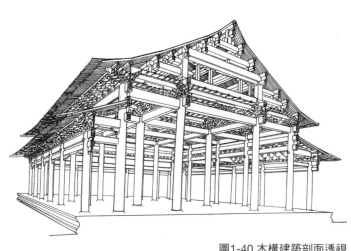

圖1-40 木構建築剖面透視

種上部的梁架與柱的結構體系,形成多種結構形式,如硬山、懸山、歇山、卷棚、廡頂、重檐與盝頂、圓頂等不同的單元結體。這些單元結體形式可以獨立,也可以在一整體建築上將兩個或兩個以上的單元結體進行組合(圖1-38),形成新的多元結體。同時,這些單元結體建築之間的組合又可以依主次來選用不同的連接形式,形成多樣的群元組合關係,以體現古代人文等級所需的主次尊卑以及軸線排列等的建築關係。

這些大小不同、結體形式各異的建築群,雖然高低錯落,長短不一,開間進深不同,但經有序的排列後,既豐富多樣,又和諧一致,和而不同,各個結體在建築之間相互呼應。懸山、歇山、卷棚、廡頂、重檐等實際上就是古建築的「構造文法」(圖1-39~圖1-42),即古代木構建築的「制」,其梁架與柱及建築支立的結構體系在上部,與西方或現代建築結構體系截然不同。

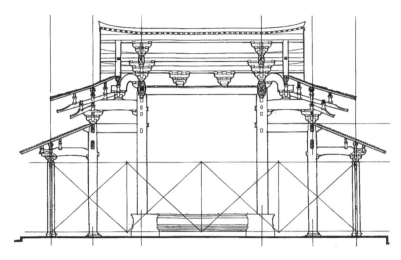

圖1-41 木構建築剖面

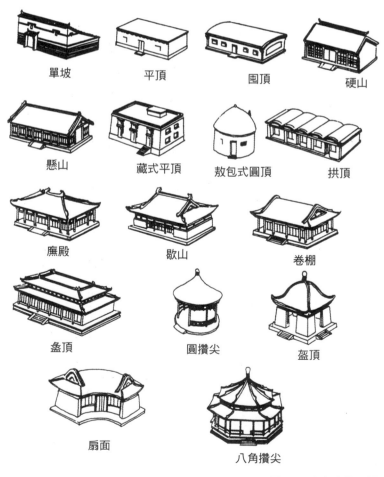

單坡　　平頂　　囤頂　　硬山

懸山　　藏式平頂　　敖包式圓頂　　拱頂

廡殿　　歇山　　卷棚

盝頂　　圓攢尖　　盔頂

扇面

八角攢尖

圖1-42 中式建築型制

同樣，在古代作為木構建築的匠師們也兼作家具的製作，木工之間沒有明確的分工。誰專製家具，誰專造木構建築？很多情況下，是一個師傅一檔匠工，既要造房子又要打家具，都是能工巧匠，都是一個祖先一般的繩尺班門。大小木匠是後來才有所區分的。即便到了清末民初，民間木工手藝人也常常大小木匠混搭合一。

傳統家具中，大多數家具的結構體系也是上部結構，桌面與腿部上端形成諸多結構形式（圖1-43、圖1-44）。木與木的連接並非單純的甲乙榫卯關係，而是多根木料間的重合榫卯關係。這些重合榫卯關係有著內在的構造法式。其複雜程度與木構建築既類似又有所不同，從製作技巧的精湛上講，應該遠勝於木構建築。木構建築更多地考慮屋面承重及防風抗震等，而其屋面的自重下壓又促進了木構間的牢固，一般情況下是靜態的。而家具除了承載人體和各向的推動拖拉外，還要承擔搬動、挪移等，形體小，抗力、受力相對於木構建築要小得多，但力系（受力方向）卻複雜得多，製作精密度高，結體形式要求也高於木構建築（圖1-45）。木構建築與木作家具猶如重型機械與機械鐘錶，孰輕孰重，很難說。

傳統家具面框與腿的三維結體形式，經過幾千年的演化，形成了多種上部結構形式，如束腰、四（面）平式、無束腰（圖1-46～圖1-48）等，其內在也有相應的構造文法，這些構造文法是家具立於地面的根本。

那麼，木構建築與木作家具究竟孰輕孰重呢？不妨從這兩類「制」上分析，木構建築的「制」暫名為「築制」，家具的「制」暫名為「器制」，「築制」、「器制」都在上部構造範圍。從人類技藝文明的發展看，由簡到繁、由小到大是其必然規律。

圖1-43 案型結構的案台

圖1-44 有束腰方凳

圖1-45 有束腰圈椅

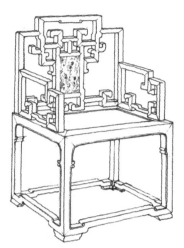

圖1-46 四面平扶手椅

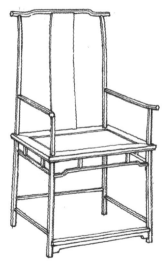

圖1-47 無束腰四出頭椅

圖1-48 無束腰方凳

古時造大型建築也得畫示意圖或做小模型，其結構榫卯等與木作家具的榫卯相互會意、原理相通、難分彼此。大木匠的木構建築必然是多人合作，其間穿插必要的組織和協調，而小木作的家具或建築模型可以由單人完成。精工巧做的梁柱穿插可能在模型研發時已然探究完畢，計算配料等方式如同家具一般異曲同工，因此模型建築與小木匠相通，或由小木匠中的大師傅直接完成。待到實際建築造好後，原先製作模型建築的大師傅也必定負責製作家具（這是否是家具沒有獨立於「史」的主要原因？）。

「築制」的選材用料基本是軟木，不受地域限制，大江南北均有供給，即使後來宮殿廟堂用的楠木大料，也是在境內覓購的，加之軟木容易加工，「築制」木構的連接榫卯作法粗放，致使每朝每代「築制」進化不斷。「器制」自漢代後因用料（軟木）及工具等限制，線型構架意象的家具難以得到充分的發展與普及，導致以板材的箱型或漆器家具成為主流，只是到了宋代才有所改變。在此期間的一千多年裡，軟木的「準線型構架家具」只為少數人製作與使用，數量少而無法留存至今。

古建木構與家具木作在技巧上應該是相互借用的，難以分出孰先孰後。從單人制器及體小易作上講，小木器的木作家具製作較為容易入手，也便於研習思考。也就是說，只有相對容易入手的小木作家具在先，才有後來的大木作建築，小木作家具的形成應該要早於木構建築（希望有關專家學者以工法視角進一步認證）。

在上篇「遲到的文明」明式家具的形成中，提到了外來硬木，即因中原及黃河長江流域的茂盛軟木，吻合了木構建築的「築制」構造（圖1-49），而不適應木作

家具的「器制」發展。因為「築制」的用料相對粗軟碩大，加工精度不高。梁柱穿插雖然複雜，但榫卯連接的結構相對粗獷，建築整體計算精密，統籌協調性要求較高，而具體到各部件的製作則相對簡單。

古代匠師們因材質限制而無法將榫卯構造的家具與木構建築同步發展，但從歷史文獻的記載有關魯班鎖、孔明木牛流馬、弓弩、木飛鳥、七巧板等木構器具中就能證明其木作工巧，與木構建築的發展同步或更早，祖先的木巧構造已相當發達，其製作技巧也應該遠早於木構建築。

另外，從製作的工具看，木構建築的「築制」加工所使用的工具相對碩大而簡單，而木作家具「器制」的榫卯及要求使用的工具必定精緻且多樣，在製作加工上也略勝木作建築一籌。由於「築制」、「器制」的構造原理皆源於對木性的理解（圖1-50～圖1-54），對受力銜接（榫卯）的原理是共通的，因此木構建築與木作家具是相互借鑒、相互學習的關係，不存在「木作家具必須借鑒木構建築才得以發展」的說法。

社會上之所以有「木作不如木築」的認知，其主要原因是古建木築在民國時期就有很多專家關注與研究，如梁思成、林徽因等先驅們的不懈努力，古代建築學科得以建立，並進入大學。然而，傳統家具學至今尚未建立，缺乏相應的基礎理論，近年大學裡有的也只是「西方體系加傳統元素」式的拼湊，即「西體中用」，從這個點來講，這才是「木作」向「木築」學習的地方。

宋畫金明池圖中的圓形水殿

敦煌 148 窟壁畫庭院

北京故宮三大殿

風火山牆

穹窿頂

重檐

三角攢頂

四角攢頂

圖1-49 木構建築組合格式

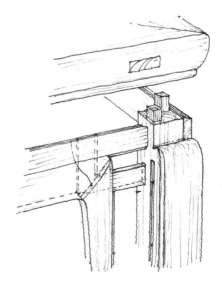

圖1-50 順應木紋的榫卯結構

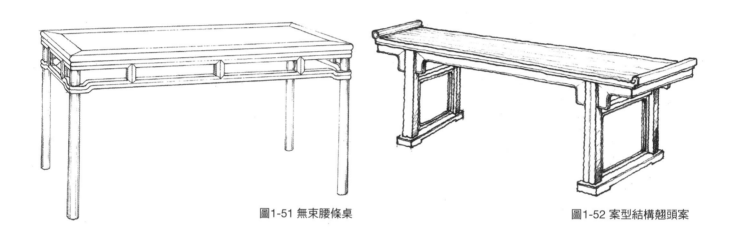

圖1-51 無束腰條桌

圖1-52 案型結構翹頭案

圖1-53 四面平方桌

圖1-54 有束腰小畫桌

其實，木構建築與木作家具在「制」上有本質上的不同點。「築制」在木與木插榫接卯後形成的大屋蓋上有大面積的瓦面，是利用其重力與梁架的自重形成靜態的穩固結構。為了支撐起懸挑的屋簷飛角和結構延展加固而產生了斗拱穿梁等，促進了梁柱與屋面的穩定。斗拱雖複雜，但主要是層層疊加搭接組合，逐層放大，整體構造複雜而不精細，木與木凹凸銜接的技術相對重複（圖1-55）。然而，家具必須利用「器制」下的榫卯重合來完成，外部結構看似簡單，內部凹凸銜接卻極其準確（圖1-56、圖1-57），要考慮其使用中各種受力的動態穩固，特別是木材的脹縮變形，對榫卯受力和用材等提出更高的要求。

如果靜態木構建築要承載抗震抗風的側向受力，那麼動態木作家具則要承載人體重力與使用中的多種受力。若以受力與量體的比例來思量，則木作家具的難度應該不亞於木構建築。

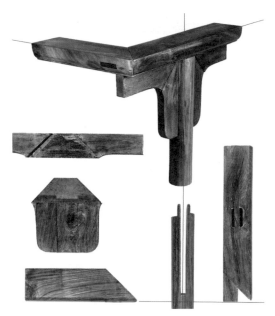

圖1-56 家具榫卯的結合與展開

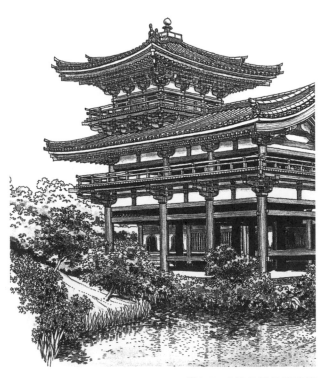

圖1-55 木構斗拱結構建築

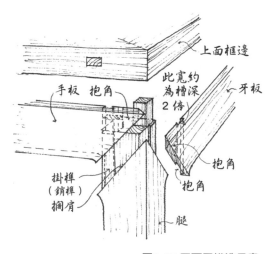

圖1-57 四面平構造示意

再從取材上看，木構古建的梁柱用材粗大而工簡，往往圓木削「平」即用，製作工藝相對粗獷；家具用材必定要開料刨平，挖彎成形，作法工藝相對精準（圖1-58）。因此，木構建築是型繁而工糙，木作家具是型簡而藝精，它們原理相通，但作法不一。

大木匠、小木匠本是「一家人」，只是大型建築與國力、歷史事件、人文故事、文獻記載等休戚相關而被載入史冊，家具因器小易挪等被併入建築史，而未重筆。這一點，匠工及設計師們必須搞清楚。

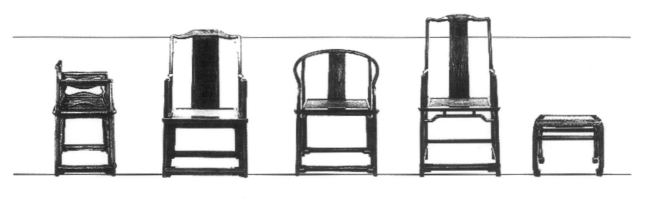

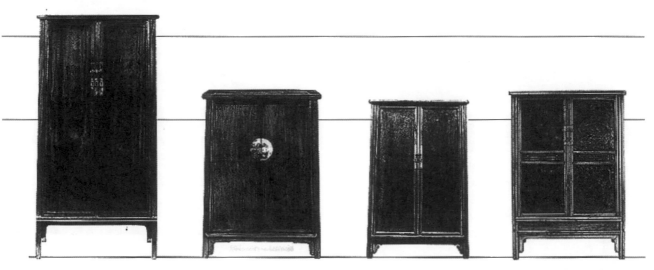

圖1-58 木作器具

1.4 東西方古典家具之比較

　　繪畫、建築與文字，東西方均有不同的表現形式。接下來再來談談家具，當然，主要是古典家具。

　　西方古典家具基本上注重體積的板塊疊加式的搭接，講究的是外在的塊面變化。哥德式、洛可可等西方著名時期的經典家具如其建築一般恢宏偉岸、縱勢向上，木雕的人獸、花草等在家具的橫豎主板上層層隆起，門框拉手或抽屜等往往是在本體上直接木雕，將家具與雕塑融為一體。在確保家具自身功能的前提下盡顯雕塑藝術（圖1-59），使其成為具有實用價值的藝術雕塑體。

　　西方家具由於注重功能與藝術的疊加，家具構造強調主體間的拼接。裝飾性的木雕構件連接較少採用凹凸相契的活性榫卯，而是更多地輔以鐵釘（鐵帶）固定，量體相對碩大繁重（圖1-60），只是到了十五、六世紀後，東西方文化有了更多的碰撞交流，西方家具才開始發生變化。

　　自十七世紀起，歷經數代建築師、設計師的努力，發現並借鑒了東方「線型」家具（圖1-61～圖1-63）後，西方家具才擺脫了層層疊加的箱體模式，並直接與現代工業及新型材料相結合，逐漸形成了現代西方家具設計流派（如包浩斯等），開啟了現代國際家具風格與潮流。

圖1-59 西方・板材疊加的家具（一）　　　　　圖1-60 西方・板材疊加的家具（二）

　　需指出的是，在這蛻變的兩三百年間，中華榫卯連接的線型家具，在形式、美境上被西方關注，並產生了數件具有東方意象的新經典家具作品（如中式椅子等），開啟了現代國際家具風格與潮流，但仔細推敲可發現，其不同於完整意義上木與木的中式結構（圖1-64），終因其木的斷截面過多而偏離「中和圓通」。

圖1-61 東方・條杆構造的椅子

圖1-62 東方・條杆構造的盆架

圖1-63 東方・條杆構造的格架

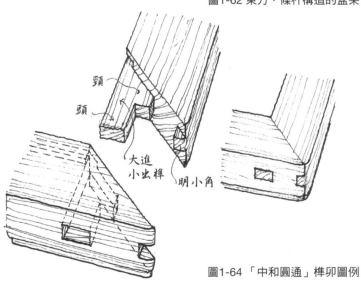

圖1-64「中和圓通」榫卯圖例

西方家具重視人體工學，以此為前提，堅守實用與美觀，並堅持環保理念、選用生長較快的軟木，對東方榫卯結構家具基本還是停留在物理性的表面認知上，新型工業化機械榫卯，對於連接「圓通」的中華榫卯，僅局限於東方家具從魏晉、隋唐開始，逐漸擺脫了輔助鐵釘的箱型體，並從大漆彩繪的箱型板材家具中分離出來，逐漸形成了純木作結構的線型家具，講究是線與線的間架，特別是宋代後，在構造上得到了空前的發展。木與木之間的榫卯連接更為合理、牢固，並依此形成了特有的條杆構造的結體。外來的堅硬木材與自創的精良利器以及人文藝術的三元相融（圖1-65），更將純木構造家具推向高潮。

木與木的榫卯連接合理、牢固，有助於家具脫離早期箱型板塊的笨重，漸漸形成以條杆為主且較為輕便的架構形態。在宋元至明初的幾百年間，中華子民骨子裡的線型潛識得以歸宗與復燃。以線型骨架為美的家具逐漸成為主流，即使需要有面板的，也是以鑲嵌在圍合的條杆（框）內的形式為至美（圖1-66）。整個構造法則仍是「內部解決」的巧工手法，並強調家具外在的通體圓和。

這種線型條杆外加榫卯連接的結體，其自然形成的間架與虛實（圖1-67），為大家所喜好，與文字間架、書畫留白一樣，疏密、虛實得體，於黑白中講究氣韻章法。家具作為實用器物，在禮儀、宗法及日常起居使用

圖1-65 清式文博櫃

圖1-66 明式圓角櫃

圖1-67 明式圈椅

圖1-68 清式蘇作椅　　　　圖1-69 蘇作小圓角櫃

的同時，被賦予精神內涵後，其自身已成為令人賞心悅目的藝術品。在歷代匠工與文人的型與藝的交融中，豐富和發展了線型結構的內外文化，家具在間架構造中包含諸多的中華文化意象，有著骨子裡的中華精神（圖1-68）。

東方線型家具的構造藝韻沒有西方木藝雕塑般的附著疊加，而是在簡約條杆的不同間架組合中體現出來，通過方圓、粗細、分隔、曲直、外挓等較為隱約含蓄的手法，在「內在」中完成了藝術昇華。即使有賦以雕刻或裝飾的，也是以點綴或線腳或鑲嵌等簡裝為上。

以滿雕、深雕、高浮雕、圓雕、漆飾、鑲嵌等為主體的家具是另一個課題，但它們同樣必須依附於家具的主體結構上，其構造形式仍然是線型結體，這裡不再贅述。

單從榫卯結構上看，東方榫卯的外部講究木紋的順和，把連接構造隱藏在裡面（圖1-69）；西方榫卯將連接構造外露，從而有部分木材斷截面表露出來，後續有專門的論述。

中國傳統家具的造型基礎是線型的構架，著重於外形簡約內斂，而內部構造考究，講究線型的筆墨精神與人文韻味。

西方家具的造型基礎是曲面塊面的體積，著重於如雕塑般的張力與氣場，講究形體美感和幾何構圖式的美學。

第二章 品鑑家具之八識

2.1 傳統家具的稱謂與識別

現今，在討論傳統家具時，往往會說起型制、制式、款型、款式等，以此對家具進行品評。在使用這些稱謂時，似乎有某種會意，心裡有一個大致的認識。另外，在描述某一件家具時也常常會使用很多專業術語，如有束腰帶托泥圈椅（圖2-1）、有束腰紫檀靈芝紋長桌（圖2-2）、黃花梨無束腰方桌（圖2-3）、無束腰扶手椅（圖2-4）、紫檀四面平羅鍋棖方凳（圖2-5）、四面平圈椅（圖2-6）、欅木案型條凳（圖2-7）、案型扶手椅（圖2-8）等。在這裡賦予家具諸多定語，是為了盡可能地約定該家具的一些特徵。那麼，一件家具探究有多少個約定？或者，通過幾方面來描述其特徵？作為家具設計師或匠工師傅，不能停留在成器後的文心觀賞層面，每一線、每一點、每一個尺寸、每一處彎曲等都會使家具發生顯著的品韻變化。因此，有必要搞清楚傳統家具的制式、款式、款型等每一字的不同語境，以便全面地解讀傳統家具的內在原理。

「制」，指機制、體制或制約等。國有國制，公司有公司的制，各行各業都有其基本的制約、體制、機制。就器物來講，「制」往往又會與結構結合起來理解。木構古建有「制」，書法繪畫、文字、絲織、紫砂、服裝等均有其構造的「制」，離開了這些「制」，書法繪畫、文字、紫砂就會成為另類，不合法式。傳統家具中，制與形不同在哪裡，式與款的不同又在哪裡，除了制、式、形、款外，還有哪些方面來制約一件家具，弄清楚這些對設計師的創作與匠工的製作很有必要。

筆者經過長期的積累以及大量的分析與對比，從工法的角度列舉了制約一件傳統家具的八大方面，即器具八識：制（型）、式、形、藝、工、款、色、材。下面來逐一解釋。

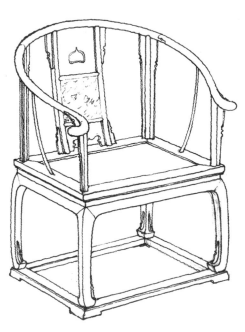

圖2-1 有束腰圈椅

圖2-2 有束腰長桌

圖2-3 無束腰方桌

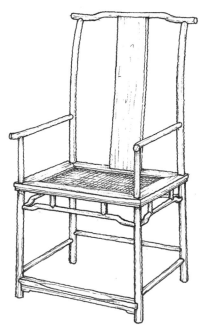

圖2-4 無束腰扶手椅

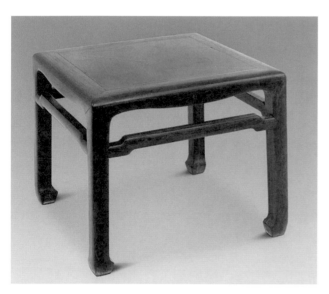

圖2-5 四面平方凳

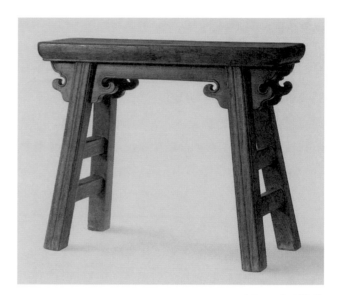

圖2-7 案型條凳

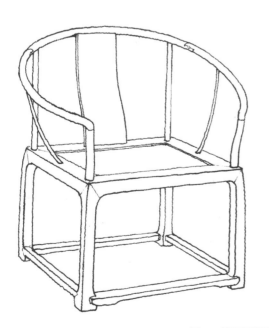

圖2-6 四面平圈椅

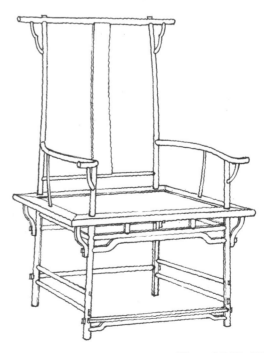

圖2-8 案型扶手椅

2.2 制│傳統家具的立器之本

制：即器具構造組合的核心綱要或約定，是器物立於地面上的構造結體的「規約法則」。任何一件家具都是由一堆料杆部件組合而成的，這些組合不是單一的榫卯關係，而是支撐家具立體榫卯組織次序及三維部分的主要結構（圖2-9～圖2-16）。單個的一對一榫卯可能是料杆間的一般連接，而整件家具還有其他構造性榫卯，孰先孰後、孰主孰次必須有組織次序，方能使器物立住。在眾多榫卯之間必有關鍵性的榫卯，並通過此關鍵性榫卯形成所有榫卯連接的組織次序。這些關鍵性的榫卯代表著家具構造的「制」點。

中華家具從低到高，由席地到坐臥，大致有兩大類：一類是由大小不等的水平面（框板）組成的正家具，或稱其為主家具；另一類是沒有水平面板的附家具。從技術上看，中華家具的發展史即「面」由低到高的漸升過程。凳子、椅子、桌子、床、櫥櫃等用於人體承重或陳列儲物的家具，都有其水平的面板，或硬板或

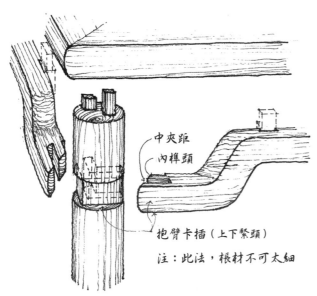

圖 2-9 無束腰結構示意

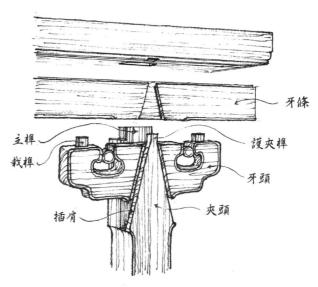

圖2-11 案型結構示意

圖2-10 無束腰結構

圖2-12 案型結構

軟藤，或上或下，或露或藏，基本都有一個或多個主要的面。

凳面、桌面、案面、床的坐臥面、櫃的擱板面，這些「面」的長與寬基本上就是整件家具的長與寬。同時，這些「面」的長與寬（大邊與抹頭）又和支立起器具的豎腿（或豎梗）緊密結合，形成三維結構。這個「三維一角」的節點構成，就是家具立起結體的結構核心，即「制」點。

「制」是所有榫卯的綱。一般情況下，「制」是由兩組或兩組以上不同投向的榫卯來複合的，這些複合榫卯是家具結體的主要構件，其他榫卯均為輔。人們常說的有束腰、無束腰等其實就是指「制」，只是形式不同而已。匠工們在制器時首先要知曉的也是這個「制」，同一種「制」可製成多種樣式的家具，如束腰，可以是凳子或桌子、椅子等，又如四面平，則可以是桌子或凳子等。

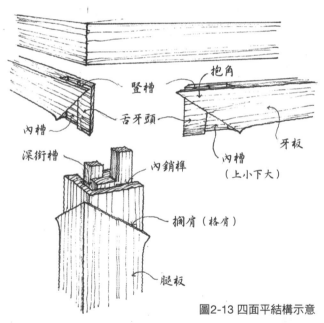

圖2-13 四面平結構示意

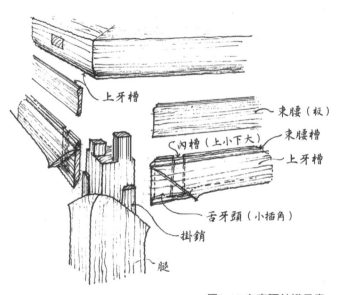

圖2-15 有束腰結構示意

圖2-14 四面平結構

圖2-16 有束腰結構

型：通常所說的「型」是專屬於家具的，即沒有水平面的面框和明確的三維結構「制」等構件的器具，如掛衣架、插屏（圖2-17～圖2-20）等。它們立起的方式沒有三維「制」的規矩要求，是無「制」的隨型而構；榫卯組織中也沒有關鍵性的榫卯，但器具形式已被其使用功能格式化，基本上是一型一式（器名），同一名稱的器具，最多是尺寸或形藝上的變化，不會被誤解成其他器具，故稱其為「型」。有「土」字底的型，是既定了使用功能後的器具，只有一型多器（樣形），不存在一型多式。

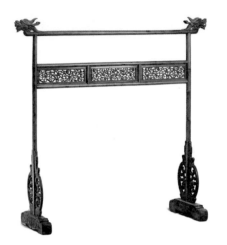

圖2-17 掛衣架

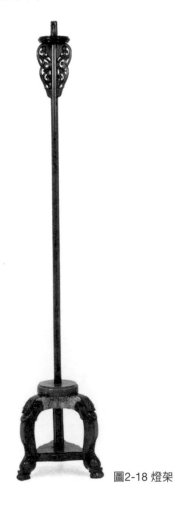

圖2-18 燈架

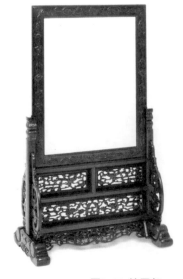

圖2-19 鏡屏架

圖2-20 盆架

2.3 式｜使用功能的類別

式：即家具的樣式或形式。同樣是束腰，可以是凳子也可以是桌子或椅子。筆者經過反覆的比較，認為「式」在家具學中的原意是指家具的名稱，代表著家具的使用功能，如凳、椅、桌、床等。例如：黃花梨束腰羅鍋棖矮老方桌，這個「桌」就是該器物的名稱。在「桌」字前面的描述是約定這個「桌」字的定語或狀語，是描述這張桌子的特性。中華文字中往往有很多字組合使用，前一個字是用來注釋後面一個字的，如樣式、形式、款式等，這些均是約定或解釋「式」的不同意義。

家具的樣式與人們的生活方式休戚相關，隨著時代的發展以及居住環境的變化，一些舊樣式家具退出的同時，還會有新的功能樣式的家具出現，新式代替舊式，老式變為新式，「式」又將隨著時代的發展增添新的經典樣式。

「制」與「式」，可以是一制多式，如有束腰凳、有束腰桌、有束腰几、有束腰床等（圖2-21～圖2-24）。也可以是一式多制，如有束腰椅、四面平

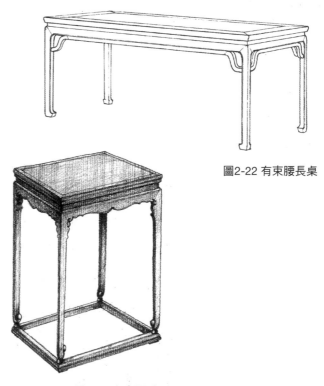

圖2-22 有束腰長桌

圖2-23 有束腰香几

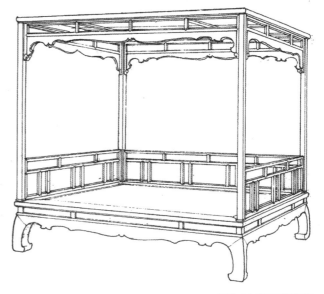

圖2-24 有束腰床架

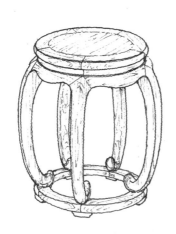

圖2-21 有束腰圓凳

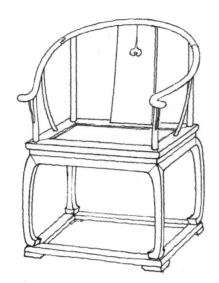

圖2-25 有束腰圈椅

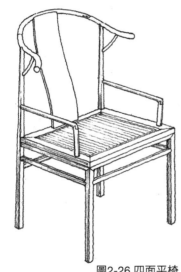

圖2-26 四面平椅

椅、無束腰椅、案型椅（圖2-25～圖2-28）等。家具的「制」與「式」確定後，其大的「型」就基本定格了。因此，「制」與「式」合一為「型」，是正家具的「型」，即大器的「型」；無「制式」的附家具是一器一式，直接就是「型」，即小器的「型」（這裡的小不是指器形小，而是指附屬家具）。通常所說的「型制」包含上述兩層概念，匠工及設計師們必須心中有數。

「式」在家具中是指不同器具的名稱與使用功能，它們隨著時代的變化而變化。如床，早期泛指人坐或臥的家具，後來專指睡覺的床，當然羅漢榻還保留了多種使用功能；桌子也有炕桌、酒桌等，其概念也不完全等同於今天的高足桌子。

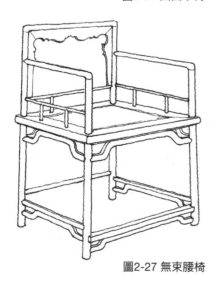

圖2-27 無束腰椅

圖2-28 案型椅

正家具（有三維一角）：制＋式＝型（正型或大型）

——以可承載重力的實用器為主。

附家具（無三維一角）：式＝型（附型或小型）

——藏細物或自體成為雅玩的系列。

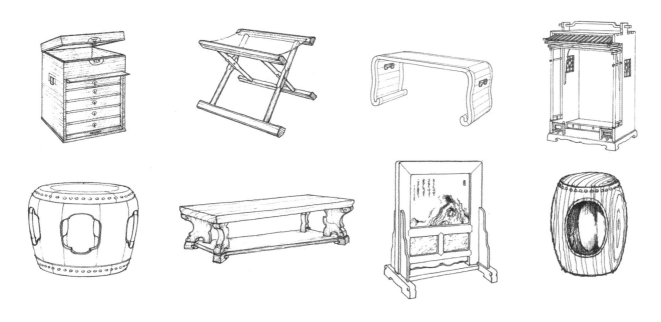

2.4 形｜家具構造中的氣質衍生

　　形：即器具的氣質或勢向。一件家具的制式確定後，大小尺寸可以有很多選擇，條杆邊框的粗細、曲直更是千變萬化。例如，有束腰（制）的桌子（式）是彎腿、直腿還是展腿，是高束腰及羅鍋根還是加矮老或霸王根等，是「制」與「式」在具體成型後形體語言的衍生。這些「形」的變化直接影響著家具的氣質、觀感和品韻。「形」通「型」，但有所不同。「型」特指家具的骨骼間架，是家具的格式主體，是「制」與「式」的合一，是「制式」既定後的骨骼狀態；「形」是骨骼的具體形狀及其上肌肉的特點與變化，是粗細、方圓、曲直、長短等的有象。「形」是「制式」的人文表現。「形」不能獨立存在，而必須依附於型（架）而得以展現。「形」在骨骼上的不同變化會表現出如舒適或美觀或剛柔等不同的性格（圖2-29～圖2-36），當然，家具的型架骨骼也包含著形與勢，因型架的尺寸、粗細、長短等變化而使器型有內在韻質。通常所講的家具的人文發展等，應該就是指這個「型中韻」。

　　形到極簡就剩型。當形簡約到只剩下構架為主時，家具展現的就是骨感美、構造美，其細微之處就在於對這些構架的比例的把握，比例不同，展現出的器型品韻也各不相同。有的因尺寸的不同，家具的功能名稱（式）也會改變，如禪椅、琴桌等因尺寸高低的形變而有別於座椅與條桌（圖2-37）。「制式」或「型」沒變，但隨著「形」變而「式」變。又如寶座，是束腰的制，是椅子的樣式，型體骨骼關係不變而僅僅是長寬高低等的形變，「式」就由椅子變為寶座了，即「隨形變式」。「隨形變式」，皆因尺度的改變而具有另類使用功能，匠工及設計師們要心中有數。

圖2-29 內彎（香蕉）腿

圖2-30 高彎腰（球型足）

圖2-31 如意壁板型腿

圖2-32 鱔魚頭扶手

圖2-33 刀子牙

圖2-35 三彎搭腦接（挖煙袋）

圖2-34 高翹頭・三彎如意腿

圖2-36 菲葉腿

圖2-37 椅・禪椅（文人寶座）・榻形變示意

2.5 藝｜型架骨骼上的表飾

圖2-38 鏤雕木花

藝：這裡的藝是藝飾，不能混同於工藝二字，是人文的藝，是「制」、「式」、「形」的藝術表現。具體地講，「藝」附著在「形」上，是「形」的藝化，所以通常有「形藝」一詞。如四出頭、牙板、魚門洞、線腳、冰盤沿、彎腿的弧度、搭腦的彎曲、圓杆或者劈料、瓜稜以及雕花嵌線甚至裝飾五金等（圖2-38～圖2-41），都是「藝」的表現，是「型」與「形」後的藝術進化。凡事都有兩面性，既然存在著有裝飾的家具，也必存在著無裝飾的家具，因此「藝」到極簡就是「形」，無裝飾的線型骨感家具對「形」的要求更高，即「以形表意」，是線型家具的至高形式，猶如光素的經典紫砂壺。

圖2-39 鐵鏨銀

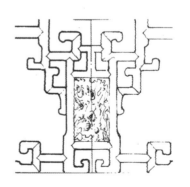

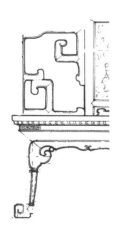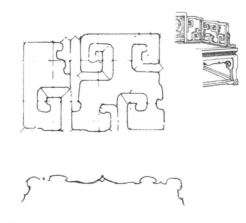

圖2-40 靠背雕花・壺門牙飾

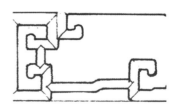

圖2-41 攢接硬拐子

依附於「形」上的藝術裝飾，也是「隨形就藝」，即藝飾的任何表現必須吻合整體造型，不可為藝飾而藝飾。即使滿雕的桌案，其「形」也必須有控制，否則是「飾過而形失」、「藝盛而形衰」。

講到藝飾必然會涉及木雕，其實木雕是另一種獨立的藝術類型，同樣博大精深。它依附於建築或家具，只是一種表現衍生，用於豐富、烘托家具。若將木雕融入家具的形藝中，其雕花的寓意特別是肌理不可與器具的整體物界輪廓線相悖，必須與家具整體形韻吻合一致（圖2-42～圖2-44）。

裝飾的文飾數目有傳統人文哲學等寓意，如古器月洞門大床的四如意簇花圍板，大面下圍十四簇，上挓十五簇，兩側下圍十簇，上圍十一簇，故意做成上下不一，其寓意就是月圓不可過足，所謂「圓足轉虧」，要冉冉上升。

現今，人們所認知的「文人成就傳統家具之發展」等，大體就是指這類「形與藝」的滲入，或更多的是相對「藝」的滲入。專家所說的家具「遠觀近看」等法則，即遠望於型（制式）、中看於形、近察於藝、微觀於工。

正所謂「制、式、形、藝，皆於心」。型制要意會，樣式需體驗，形藝要觀觸。匠工與設計師必須由表及裡、由內而外、由術而道，探究家具的內在構造文法及其原理。

上述制、式、形、藝是家具的「上四識」，是匠工及設計師們的文心作法。另外，還有「下四識」，是家具的具體作法，即工、款、色、材。

匠說：建築有輪廓線、天際線，對應家具的器廓線、物界線。

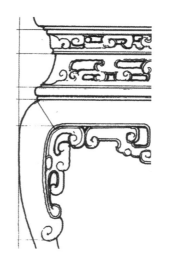

圖2-42 深浮雕（靈芝）牙板

圖2-43 鏤浮結合束牙

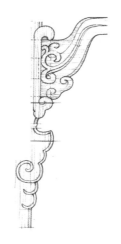

圖2-44 如意及卷狀葉輪

2.6 工｜制器的營造全程

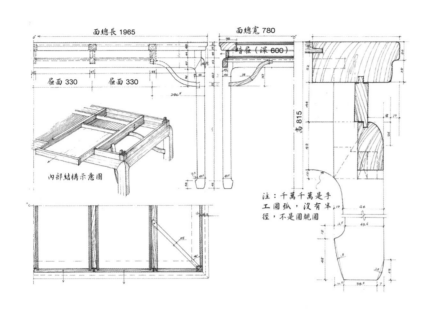

圖2-45 細部作法圖例（一）

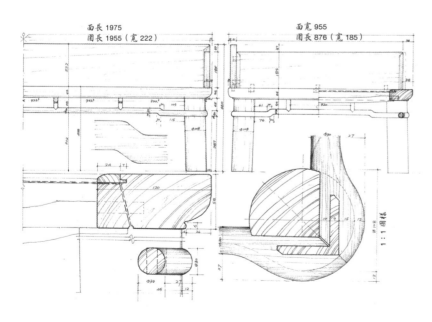

圖2-46 細部作法圖例（二）

工：即從設計到成器一切活動的具體落實，不單指做工的精細好壞，還包括從內在制點榫卯到外在條杆造型或投榫順序直至組合成器後打磨與飾漆的一切營造活動。簡單地講，「工」即製作家具的所有作法，是通過制式形藝的具體的表現方法，是從構思設計到打樣、切削、鋸刨、鑿刮等各種工序的製作方法。「工」有兩層含義：一即工序，二為工境。工序包括以下三個方面。

工一：即識圖解意，看圖知曉家具的制式形藝，掌握其內在要領（圖2-45、圖2-46），會意各個零散部件的作法，以及榫卯的組合次序等構造方法。

工二：各部件與榫卯定樣定位，控制好平面樣式至部件成形的損耗與預留。利用工具，通過心手與工具將各部件成形，並確保各部件造型與榫卯準確無誤等（圖2-47、圖2-48）。

工三：對材料的知悉和技術處理以及成器中的雕花或線腳或精準打磨或油漆等，確保產品達到預期效果（圖2-49）。

圖2-47 棋桌細部

工是智力、精力、耐力與修養的合力，即通常所說的「匠心獨運」。工以「素」為最難，素中求意、簡中有韻是線型家具的至高境界（圖2-50）。

榫卯的內在固力與榫卯的外在接縫是工的表現要素，它表徵著家具的結構牢固、穩定與美觀。

工因地域文脈或師承作習而不同。做工即實施工的方法和習慣，也叫作法。具體到家具上，會展現出不同的視覺效果。這些作法的不同主要是形與藝在比例尺碼和造型節點上的不同，是匠工對器具形藝的理解不同和作法習慣不同，這些不同又帶來型與式的異化視覺，並代代相傳，從而形成各自不同的作法習慣。如通常所說的「蘇作」、「京作」等。古時因交通不發達，作工於式，作與式可相互代謂，如蘇作蘇工也同謂於蘇式。至於後來的蘇式京作或京式蘇作等都是交通便捷與匠工遷徙後的事了，在此不述。

圖2-48 細腳與雕花

圖2-49 器形與工整

圖2-50 素簡與意韻

工境有以下四重境界。

境一：即工巧，設計製圖中的間架結構思考，榫卯構造的合理性與力學等（圖2-51～圖2-53）。

境二：即工整，工具的發明、善用與製作後的榫卯精緻合縫即家具條杆造型的達意等（圖2-54、圖2-55）。

境三：即工創，因材制宜，即製作中的就材而發的設計調整和創意（圖2-56、圖2-57）。

境四：即工省，打樣放線時的善選木紋與套用省材，以及製作時的惜工惜材。

圖2-54
榫外縫與器型結合（一）

圖2-55
榫外縫與器型結合（二）

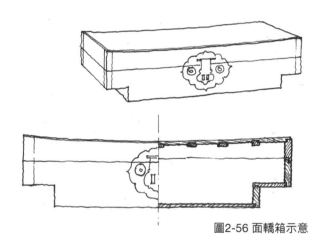

圖2-56 面轎箱示意

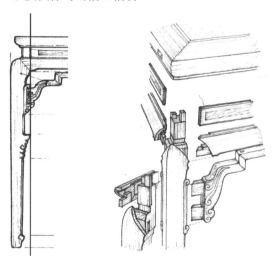

圖2-51 材料的套裁與巧用

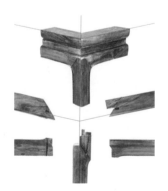
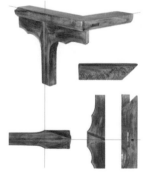

圖2-52
榫卯內部工巧示意（一）

圖2-53
榫卯內部工巧示意（二）

圖2-57 抽縮門文具箱

2.7 款｜器型的量體尺碼與級別

款：往往與「式」、「型」一起以「款式」、「款型」來表述，當知曉家具「形」與「式」後再來說「款」，就覺得這個「款」好像字沒什麼意義，但單一稱「形」與「式」似乎又言猶未盡，想必古人的「款」字在家具中必有其道理。

從前有「款」字的常常以「款號」合稱。鞋子、衣服甚至建築等都有「款號」一說，如鞋子的號碼、衣服的大小號，這與時代風尚有關。「款」字往往又與年號有關，與「號」、「碼」字意可通，有「年號」或「落款」一說。今天在定制家具時，也常常有「款號」一說，是約定家具尺寸的大小號或等級碼號（圖2-58、圖2-59），這直接關係到家具用材與價格，「款」字即通「錢量」。

在木作家具中，「款」是指尺碼與型號，即家具的長、寬、高與主材的大小尺碼等，如大桌子、特長的大條案、特小的小椅子，什麼尺碼的家具是什麼款式，有時甚至用料的粗細也以粗款、細款來描述，如腿很粗的八仙桌、用材很細的酒桌，通常會稱為「款型」（圖2-60）。在約定材質、尺碼後，「款」也是價格的一種反映。

一般情況下，「款」與「式」合稱「款式」，相當於大桌子或長條案，是器具樣式的款號；也可以將「款」與「形」合稱即「款形」，如粗腿方桌或厚板條案，是器具「形」的款號。「制」與「式」明確後的「型」，可以稱為「款型」或「型款」，但絕沒有「制款」或「款制」這一說法，因為「制」是一種「序」，即組織關係，或複合榫卯的組合方法，沒有尺碼，無法計量。

圖2-58 大小案子對比（一）

圖2-59 大小案子對比（二）

圖2-60 超長案子圖例

2.8 色｜家具可視的表色

色：即家具的可視色覺，可以是材的本色或自然老化的年代色殼，也可以是人工著色或油漆（圖2-61、圖2-62），以及專業的色漆或彩漆等，依材而定，以型而擇。在傳統硬木家具中，材色往往是一體的（圖2-63）。色有深淡冷暖，有嵌色、鑲色（圖2-64），有些形式適合暖色調，有些形式適合冷色調。在觀賞古典精品家具時，也往往有此體會，這件黃花梨家具若換成紫檀或烏木等深色的木材，就不會給人如此溫馨的感覺。反之，有些紫檀的琴桌或花几若換成淡色楠木，就覺得不夠沉穩或凝重了。這些都說明器形與色調有某種關聯。

圖2-62 大漆圓型香几

圖2-61 剔漆滿雕頂箱櫃

圖2-63 剔紅方香几

圖2-64 鑲木作無束腰榻

色是將視覺感受納入意識的主要知覺之一。從技術
上看，可直接判斷材質和色重，色與家具選形、選藝、
尺寸粗細、線腳、圖案等有諸多關聯。現今機械技術發
達，有「硬拋光」，可盡顯家具的木質紋理，然不可太
過。若將木紋棕孔纖絲盡埋於光亮之下，則木材已然沒
有了木性，如同塑化質地，致使木作家具的原木意韻全
無。因此，拋光要有度，要還木材以自然天性，更要還
家具以人文情懷。

另外，色也包含光素與雕刻、五金鑲嵌與嵌石等，
即色相色素，不同木材的鑲色嵌色以及銅包角（圖
2-65、圖2-66）、銅腳套、彩繪等都彰顯出家具的不同
品韻。

工、款、色、材不可獨立存在，它們相互依存，與
制、式、形、藝一起，是中式家具主要的認知元素。
「八識合一」，方能全面、深刻地認識器具。

傳統的匠工非常有修養，不單做工好、手頭功夫
好，還會畫畫、寫毛筆字，眼裡有見識，藝術認知較
佳。

今天，人們在欣賞傳統經典家具時，往往因形藝、
雕花、材質、色殼（包漿）而不究其型，總認為仿製得
再好，也達不到原器的神韻，這主要是色的問題。

圖2-65 鑲大理石桌面

圖2-66 嵌銅包角箱型盒

2.9 材｜支撐構造及榫卯的質地（含材色）

材：即家具的用材，如紫檀、黃花梨、紅酸枝、楠木等（圖2-67、圖2-68）。因木材不同，其木性硬軟程度也不同。因木性而選擇工法，確定榫卯的大小厚薄，以及榫材的牢度與卯材的防開裂等；因木性的棕孔紋理等特性來確定「形藝」性向，以及雕刻的選圖擇法、條杆的粗細曲直、線腳的粗細變化。有的木材要平線，有的要打窪，古時有專業的「紫檀工」，就是針對紫檀特性來考慮「形」與「藝」及工法的選擇。黃花梨因木紋色質美麗而往往以素工為上（圖2-69）。

「材」的另一層意義是對材的處理，材有軟硬、油性、含水率、穩定性、纖維棕孔密度等不同的要素，預製家具用材就要有所選擇，將木材進行「脫水乾燥」等專業處理，盡量使其穩定。

材性粗糙的木材適用於敦實壯碩類的家具，而質密紋細的木材適用於纖細精緻一類的家具。惜材、愛材、隨材而作，高明的匠師，依材的自然紋理與彎曲，隨形就材而放樣，就寬作面、順直作腿、依彎挖弧、就「缺」而巧，依材而整改設計，如獨板條案、對稱的木紋櫃門、順彎的霸王棖，以及就厚材的大邊與抹頭、束腰連牙板的一木連做等，傳統的匠工是問木、知木、悉木、治木，達到「心木一元」的至高境界。

木性的穩定和紋理順逆在做工中也要有良好的「工法」，必要時還要配合使用相應的工具。每一種木材對於榫卯來講均有四種力，即纖拉力、抗折力、摩擦力和凝結力，這些力對榫卯深淺、寬窄厚薄等均有所要求，匠工及設計師們必須心中有數。

對於匠工及設計師們來說，「材」是材料的特性和色彩；對於收藏物或老家具等來說，「材」是年代或價格（值）的要素。「材」與家具的器形及作法等之間是相互參考的關係。

圖2-67 木樣（選自黃定中書籍木樣）（一）

圖2-68 木樣（選自黃定中書籍木樣）（二）

圖2-69 木本色（黃花梨）椅子

2.10 家具八識小結

八識回顧如下：

1. 制——立制：指家具結體的規約法則，是傳統木作家具的結構內核，如有束腰、無束腰、四面平、案型結構等（圖2-71～圖2-74）。型：大型是界定「式」與「制」後器具的基本形態；小型是無「制」（無三維一角）的附屬家具。

2. 式——樣式：指家具的使用功能及命名，隨時代起居文化的變化而形成與之對應的器具，如凳子、椅子、書桌等。

3. 形——器的形：如圓形方桿、方腿彎腿、直根羅鍋根、S形或C形的背板、粗腿細足等，是制式器型的「性格」。

4. 藝——藝飾：指家具的裝飾，是依附於形上的藝術表飾，如壺門、角牙、線腳、雕花等，即形（肌肉）上的皮膚。

5. 工——做工、作法：是由內而外的製作心法與手法，也是「心」、「手」、「物」的匠作工法，有工序與工境之分，如蘇工、京工、紫檀工、乾隆工等。

6. 款——款號、大號、小號：是家具大小、長寬、高低的各個尺寸與比例及用材大小、粗細等號碼的量化，即尺碼。

7. 色——器具的視知覺、家具的表象：有色溫色相，有材的本色，有異木鑲色，有光素與密雕的比差，還有五金石材等的鑲嵌色間。

8. 材——用材、材質：依材性而擇工法，據材的色溫、紋理、密度來確定型、式、色、工，隨材而形，就材而巧（圖2-70）。

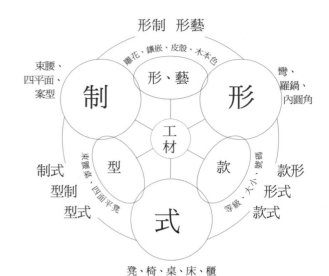

圖2-70 讀器「八識」示意

圖2-71 榻・有束腰

圖2-72 榻・無束腰

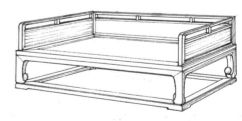

圖2-73 四面平榻

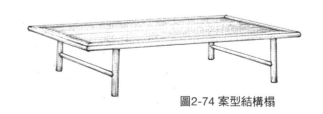

圖2-74 案型結構榻

現在，依據通常習慣再來描述一件家具，重新排列如下：工、材、色、制、形、藝、款、式，如紫檀嵌黃楊木卷草拐子紋寶座（圖2-75）和明黃花梨變體圓角櫃（圖2-76）。當然，有些經典家具已定格，描述已約定俗成，在描述時往往簡化，如櫸木高扶手南官帽椅（圖2-77）和蘇作鑲嵌絲琺瑯扇形座面凳（圖2-78）。一般挑選主要特徵來描述，但制、式（束腰桌）必須描述清楚，形、藝、材次之，工、款、色更次之。

家具「八識」，是家具的構成要素，缺一不可，在製作前必須逐一明確。設計師更應有清晰的認識，以便在設計創作時有全面的「識徑」。每一「識」的改變都會帶來其他七「識」的相應調整，所謂「牽一髮而動全身」。同時，要打造出極具個性的家具，更需從這「八識」中認知和解題。「八識」的突破與再平衡，是中式原創的必然法門。

近幾年，在傳統的蘇京廣晉四大做工體系外，有仙作、東作、滇作等新「作」的創建，想必也需從這「八識」中尋求突破。因地（域）就識、因（民）族擇形、因居（室）改款、因（愛）好繪藝、因域（資源）選材、因工（作法）求技、因（喜）悅而色，「制」不變而「式」有創，充分研析本地優勢與資源，進行富有地域特色的做工創新。

「制」為本。若「制」有變，則有失中式家具的根本。「制」象徵著中華家具的族群精神，「式」則隨時代起居文化的變化而不斷發展。「制」可完善，「式」可隨時代而變。

制於道、式於天（時）、形於人、藝於文、工於法、款於量、色於覺、材於地，「八識合一」於匠識。

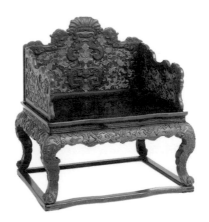

圖2-75 紫檀嵌黃楊木卷草拐子紋寶座

 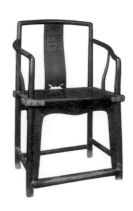

圖2-76 明‧變體圓角櫃　　圖2-77 高扶手南官帽椅

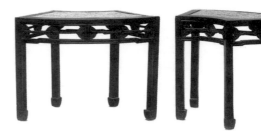

圖2-78 紅木無束腰鑲嵌絲琺瑯扇形座面凳

第三章 家具結構：正器四制與附器八型

3.1 正器：家具四大制

　　天宇茫茫，道法源長，含道映物，形師造化。宇宙間萬事萬物之所以形成，必有其自然之道，人世間一切造物必有其造化形意。澄懷味象，意形會文，五行悠悠，唯木恤人，源遠流長的中華文明，早就將木（生發）與文（象形）合於道。在幾千年的中華文明中，創造了早期農耕木構；文與會意演繹了遠古象形文字。立體實用的木構與平視語意的線畫符號，成為中華民族的初始文化。

　　生活器具中的中華家具，有其「制」也有其相應的榫卯，一陰一陽，凹凸卯榫，就像男女組合家庭，單就結合還不是完整的家，完整的家必須有其子，必須上有父母、下有子女，這個家才合「祖制有序」，相當於家具中的「制」。「制」是家具所有榫卯有序組合的約法，是家具榫卯的組合綱要，是家具支立起來的關鍵。任何單一的榫卯關係不可能將器具支立起來，必須有多個垂直橫平、不同投向的榫卯組合，方可立起而不散。常規家具的長、寬、高交會所形成的「三維一角」，即「制」的關鍵部位。

　　拋開人文歷史與家具發展史等，單就現今知曉的古代遺留下來的家具來看，從技術上分析，以線型條杆為主的構架結體是中華家具的主脈，其構造特點是水平面板與垂直腿杆的結合，以及漸高的面板與支撐腿杆的「三維一角」的結構演變，直至宋代線型構架才逐步清晰並普及，明代中期線型家具得到了進一步發展並逐漸形成了器面框邊（面子）完整的人文意識，逐漸完善了無束腰、案型結構、四面平及有束腰等四大類。無論方形、三角形還是圓形家具，抑或凳子、椅子、桌子、櫥櫃、床榻等，只要是可承物（人）或儲物的家具，基本上都屬於這四大類。現就這四大類「制」分析如下。

3.2 圓制│角蓋腿──無束腰

無束腰：從邏輯上講，無束腰家具即除有束腰家具之外的一切家具，但人們會約定俗成地認為，無束腰家具是指圓包圓或裹腿棖等一類的直腿杆家具，與有束腰、案型結構和四面平等家具是並列的一種家具類型。

無束腰在結構上與有束腰沒有任何對應關係。無束腰家具的特點是：大邊與抹頭格角形成整體面框後，在具面框四角的下方直接與腿的上端卯榫連接，且腿的外側基本與邊抹外側在視覺上為「類似齊平」或腿略收進一點。為了增加穩固度，這類「制」的家具的腿足與腿足之間往往另加橫棖或直棖或羅鍋棖或裹腿棖或角牙

等，它們或與上方的邊抹貼緊或間隔平行或加矮老或另加霸王棖等。桌子如此，凳椅也可如此，櫃與床等一切面（框）與腿足（杆）均可用此法（圖3-1～圖3-5）。

這類「制」的面枋邊（冰盤沿）往往作成圓弧（鼓面或圓竹面），與圓腿相呼應，也有方腿對方邊框的，但總的來說是「面蓋腿」而上端截面不露腿。這種無束腰的「三維一角」在本質上是一種「圓滿結合」。

這一類型的家具材杆斷截面不外露，邊框格角不露截，通體木紋順暢平和，視木如人，視器有生命，追求體膚完整，僅留腿杆腳足（下方）斷截面，以接地氣。

圖3-1 圓制玫瑰椅

圖3-2 圓制禪椅

　　這種「通體圓和」的製木思想貫穿於中華木作家具的構造法則，是道於物化的至高形式。至於無框獨塊厚板的無束腰家具及方邊方腿的變形無束腰家具，是惜材的變通作法，在構造法則上是特例，但與腿上端的圓和意象是一致的，可以稱其為「圓制方作」。

　　傳統經典的「圓和」無束腰家具，其面板（框）邊抹的冰盤沿格角處與豎腿邊不會太突出；從器具的立體透視來看，冰盤沿如竹片綁著豎腿，貼得緊緊的，絕不突出張揚，而是顯得飽滿有張力，更為圓潤，故名為「圓和」，簡稱「圓」。

圖3-3 圓制長方几

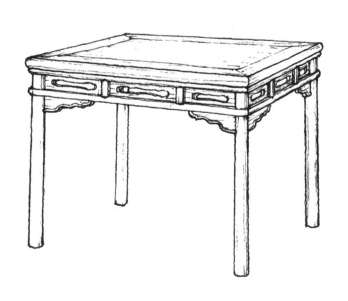

圖3-4 圓制方桌

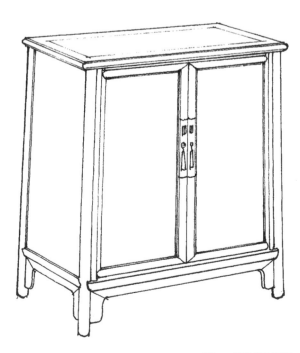

圖3-5 圓制圓角櫃

3.3 展制｜角錯腿──案型結構

案型結構：即類似條案大案的特有結構，其實質就是面板（框）的四個格角與其下的腿上端沒有上下對準，而是錯開，腿上端落點在大邊上，格角與腿不在同一垂直線上，打破了「三維一角」，是「面錯腿」。同時，腿足外側雖較大邊外側稍往裡收進，但仍呈「垂直平整」之意，以突出腿足與抹邊端的上挑與下收。為了增強穩定性，將四腿足分組，正面前後大邊下各設置牙條與腿足上端插肩榫相連。左右側的前後兩腿之間加橫杖相連，形成上插下杖正面板（牙）側面杆（杖）面線經緯的穩定結構，構造穩固（圖3-6～圖3-10）、用料簡約、造型樸實、工巧至極。

案型結構的家具大多數是長方形。長的（大邊）一側前後兩面插肩榫及牙條，短的一側左右兩面可見橫根。在前後正視，面框的大邊兩端飛出腿足，呈「展翅」之意，視覺意象為「展」。

一般的案型結構是左右外挑、面板伸展，也有一種是正方形的案型結構，四面均外挑伸展，類似噴面，俗稱「一腿三牙」桌，是案型結構的一種變體。

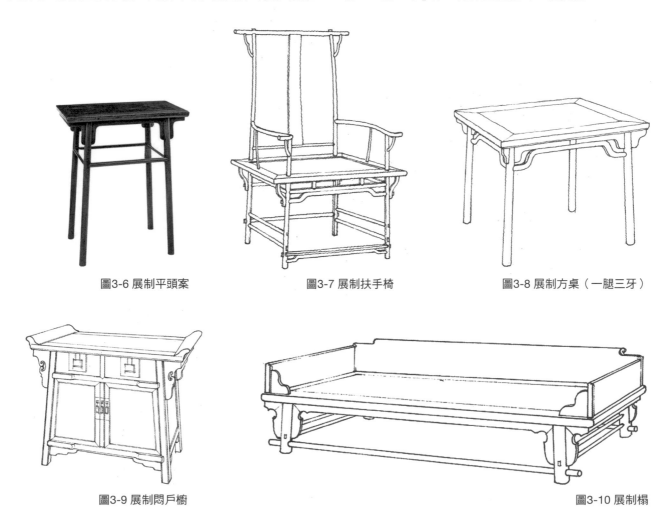

圖3-6 展制平頭案　　　　　圖3-7 展制扶手椅　　　　　圖3-8 展制方桌（一腿三牙）

圖3-9 展制悶戶櫥　　　　　　　　　　　　　　　　　圖3-10 展制榻

3.4 方制│角格腿──四面平

　　四面平：也稱為「四平式」，即面框的大邊與抹頭外側面平直並與腿足面齊平。從「三維一角」的制點來看，實際是三面平，且相互格角，美其名曰「粽角榫」。這種相互格角、面腿合一的作法較前面的「面蓋腿」和「面錯腿」更為複雜，技術難度也更高，但外形反而更加簡潔、剛硬。

　　這類「制」的家具視其功能不同而有變化。若作承器的桌，則更顯靜態，面框下方無須再加橫棖；若作書桌或飯桌，則為動態，受力較大，須加橫棖或霸王棖。大邊較長或承重較大，可在其上覆加面框板，原有粽角榫的邊抹則蛻化為牙板，但仍呈「四平面」之意，且合四面平的「制」，稱為「覆四面平」（圖3-11～圖3-15）。將此面框大邊抹頭外側面稍凸出於其下牙板與腿面，也呈「四平面」之意，稱為「假四面平」。

　　四面平的面板框角與腿三維格角，長、寬、高「三維合一」於此，稱其為「面格腿」，視覺意象是「平」或「方」（暫用「方」來表述）。

圖3-13 方制長方几

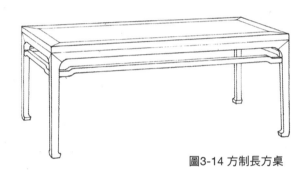

圖3-14 方制長方桌

圖3-15 方制全敞架格

圖3-11 方制圓型凳

圖3-12 方制圈椅

3.5 守制｜角間腿——有束腰

有束腰：簡稱「束腰」，即面框的邊抹格角處與下方腿足上端雖然上下對應垂直，但其間有凹帶收進（束腰），從腿足上端外部來看，與面框相間隔，但裡側結構腿足端延伸並於面框榫接，外側間（斷）而內連，外美內堅，似有筆斷意連之勢，同時一圈束進凹帶的下方有牙板，並仍與腿足格角相連，形成一「角」（腿上截）七榫組合，即一腿兩牙兩束腰加面框邊抹。結構複雜但合理精巧，製作要求極高，在四類「制」中是最難的。它的構造優點是延長了腿的上端，增加了側向抗力，同時腿足上端三層榫卯強化了結構的整體性與穩固性。這類「制」的「三維一角」處，從立面看：桌面側與腿足，一放一收稍放又轉而往下，韻律十足，自然合意。撫摸其邊，心怡有加。如製成條桌並作為靜態陳設使用時，可不加橫棖或霸王棖。簡潔典雅的線條有「恭守」之意。因其面框與腿有間隔，故稱為「面間腿」，視覺意象是「守」（圖3-16～圖3-19）。

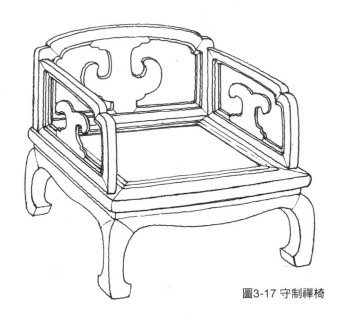

圖3-17 守制禪椅

圖3-16 守制圓型凳

圖3-18 守制展腿條桌

另外，束腰也有很多種，有裹腿角的四通束腰、一木連做束腰、露腿截束腰、齊腿牙束腰、高束腰、低束腰、隱束腰、露腿截加短柱式束腰以及開魚門洞式束腰等。現今有關「束腰」的形態來源於北魏佛教「須彌座」之說，似乎有某種意合，然而在上古或春秋之時，諸多石器或青銅器中已有類似束腰意象的器物（如束鼓、束枕等）。從文字學來看，「束」字的字形本身就是一個木的束綁形象，中間束進，上下兩頭挑出。再者，漢代的建築以及土陶器中均有收放自如等類束腰雛形（如束腰鼓等），這一收一放本就是《易經》或儒教的精髓要意，怎麼硬說成是外來呢？筆者認為，露腿截加短柱式束腰和開魚門洞式束腰，可能是受佛教須彌座的影響（圖3-20、圖3-21），希望有關專家學者對此進行專門論述。

從面框與腿的「三維一角」構造來看，守制的束腰結構為工法的極致，一「角」七榫將構造力量匯聚而不張揚，溫和恭謙而不示弱（圖3-22）。

另外有一種說法，即束腰由四面平演化而來。這有一定道理，也許其是對假四面平或噴面四平的演化（後續另有敘述）。

圖3-20 守制寶座

圖3-21 守制香几

圖3-19 守制架子床

圖3-22 守制方桌

3.6 四制的圓融：不露端截的外紋通順

1. 無束腰—（角）蓋腿—圓（圖3-23）

2. 案型結構—面（角）錯腿—展（圖3-24、圖3-25）

3. 四面平—面（角）格腿—方（圖3-26）

4. 有束腰—面（角）間腿—守（圖3-27）

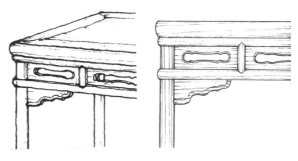

圖 3-23 面角蓋腿的圓合

這四類「制」幾乎涵蓋了有「面子」的各式家具，即使圓面形、三角形、多邊形結體的家具也同樣吻合。

以上談及的「三維一角」，主要指器具上部面板的四角（三角形、圓形指兩弧邊框）與腿的構造「制」。

在四類「制」中，圓制（無束腰）的腿下一般沒有腳足造型，腿也少有彎曲。展制（案型結構）的腿下端有腳足或另有托泥。方制（四平式）腿下端有腳足或有四邊圍合的框型托泥。守制（束腰）如同方制，但「展」、「方」、「守」三種「制」類的家具，若其腳足下有結構，則基本上是腳足直榫或扣榫連接於托泥，唯有方制的腳足可以另外與托泥框格角，為下部三維粽角。

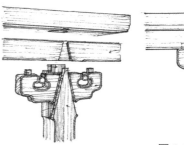
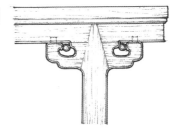

圖 3-24 面角錯開腿的結合

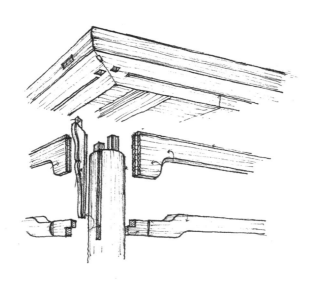

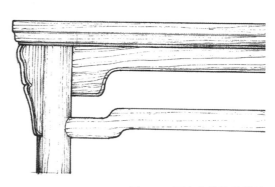

圖 3-25 面角內移腿的錯位

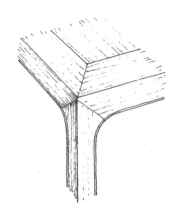

圖3-26 面角與腿的粽角合

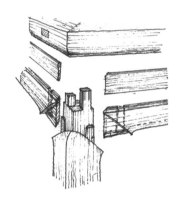

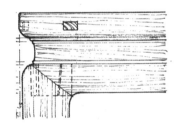

圖3-27 面角與腿的間接合

另一種情況是面框上部有結構的家具，如扶手椅、羅漢榻（圍板）、架子床等，是一種「制」的向上延展。四出頭椅或南官帽椅的後杆或前杆，是上杆與面下腿足的一木連做（圖3-28），實際上是圓制（無束腰）的向上延升，方制（四平式）也可由腿足經三維粽角上穿成為上杆（圖3-29）。

守制（束腰）的宮廷椅也是「穿」杆（圖3-30）。這些從「制」處的上穿結構，我們統稱為「制上結構」，實質上是卡合的「面上構造」。從理論上講，四類「制」均可以上穿，但目前未發現展制（案型結構）的家具有上穿延伸。想必道理也簡單，其他三「制」均為格角處留「孔」而上穿，而展制只能

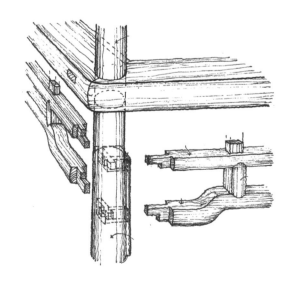

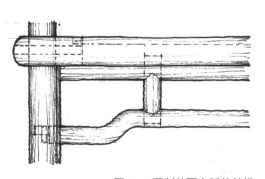

圖3-28 圓制的面上延伸結構

經大邊另鑽「孔」而上穿，不太合「工
巧」，沒有「面上構造」，筆者依此試
作展制椅子圖稿（圖3-31）。

另外需要指出：羅漢榻、架子床及寶
座等，此類家具在面板上另設圍板或立
柱，即鑿卯或走馬銷連接，可以拆裝。
其不與腿足一木連做，是另外裝設的，
並非結構性的整體構造，在此不討論。

匠說：凡前桿及後桿非一木連做的、上桿是
後栽的，或上圍板用走馬銷與座面板連接
的，均不屬於面上延伸結構。

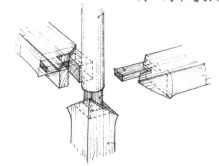
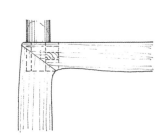

圖3-29 方制的面上延伸結構

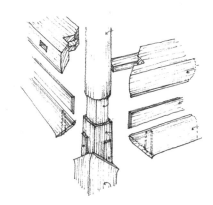
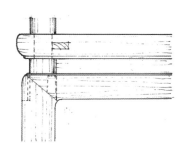

圖3-30 守制的面上延伸結構

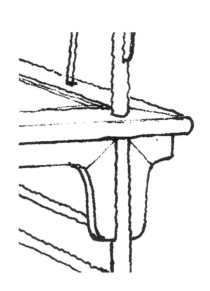

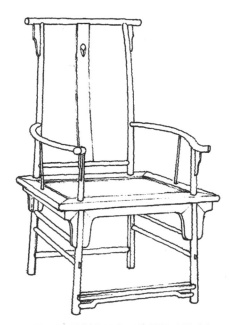

圖3-31 展制的面上延伸結構（推演）

3.7 制與制的交融

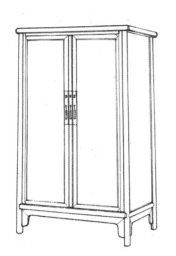
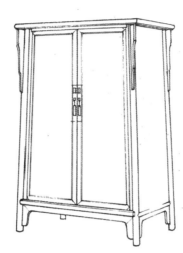

圖3-32 圓制稍有展意的圓角櫃　　圖3-33 圓制有明顯展意的圓角櫃

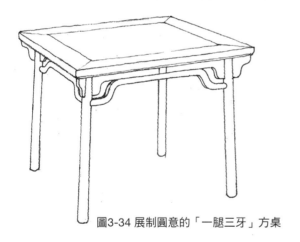

圖3-34 展制圓意的「一腿三牙」方桌

四「制」之間也可相互交融衍生出新的類型。如圓制與展制結合的圓角櫃，即本體是圓制，但有「展」意（圖3-32、圖3-33）。還有一腿三牙桌是展制「圓」意（圖3-34）。另外，守制的噴面方桌應該是守制「展」意（圖3-35），展腿方桌是守制「圓」意（圖3-36），翹頭有束腰的條桌即是守制「展」意（圖3-37、圖3-38），前後面平左右翹頭的條桌即是方制「展」意（圖3-39），亦有介於方守間的方制「守」意（圖3-40）。凡是這類混合「制」意的家具，都會讓人覺得另有新意，但仍不失中華意韻（當下的創新是否可從這個方向來思考？）。

各種「制」類，均有不同的審美範疇。圓展方守分別隱含著家具中的不同性格與韻向，其中「圓」（無束腰）、「守」（有束腰）與儒教「中和」的文化較為吻合，所以這兩類「制」的家具發展得最迅速，範圍已涵蓋所有

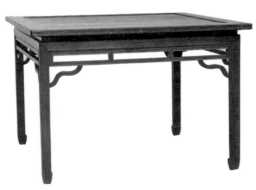

圖3-35 守制展意的噴面方桌

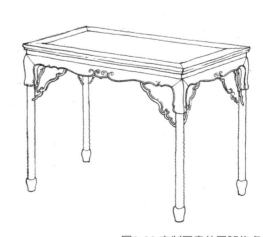

圖3-36 守制圓意的展腿條桌

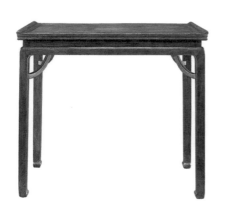

圖3-37 守制展意翹頭桌

款式的家具，特別是有上部結構（面上構造）的，如椅子、架子床等。「方」（四平式）制，適用範圍要略小一些。展制由於其結構限制，僅適合於各式案子或條凳，所以直接被俗稱為「案型結構」。筆者認為，這種「展」意，若擴展於椅子或高櫃，定會設計出另有一番新意的家具（圖3-41）。

以上四「制」是中華木作家具的核心。無論制上結構還是制下結構，「制」都具有緊固家具的關鍵作用。「制」鬆則器散，「制」廢則器毀，線型家具的「三維」交會處即「制」點的部位。

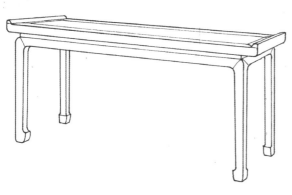

圖3-38 守制展意條桌

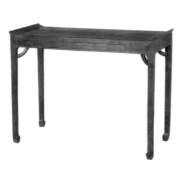

圖3-39 方制展意半桌

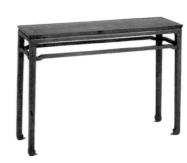

圖3-40 方制守意條桌

圖3-41 展制床榻

3.8 圓展方守的對應關係

1. 圓—角蓋腿（無束腰）
2. 展—角錯腿（案型結構）
3. 方—角格腿（四面平）
4. 守—角間腿（有束腰）

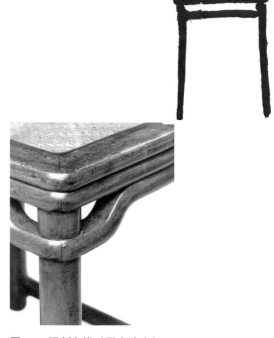

一圓一方，一展一守。圓與方，這兩個「制」的共同點是面板框的格角與腿足上端直接相連，沒有間隔。圓制是先將面框的大邊與抹頭格角，再直榫於腿足上截（圖3-42）；方制是面框的大邊抹頭同時與腿足上端粽角接合（圖3-43）。圓制結構做工較為簡易，但外形圓潤厚樸；方制結構做工較為複雜，但外形剛硬清勁。

也有將圓制的面板邊框外側冰盤沿作成平面形，腿足也作成方形，以求質樸或圓中帶剛，但結構原理還是「圓」——圓滿結合，即面板與腿足的結合不露斷截面（圖3-44）。方制也有將面框邊與腿足外側作成弧形或劈料或線腳，以求剛中有柔（蘇作書桌中常見）。

圓制一般均為圓腿鼓面，方制則多為方腿平邊，圓與方有較為鮮明的陰陽對應關係。

展與守，一放一收（一伸一束），兩個「制」也有共同點，即面枋格角皆不與腿足直接相接（指外表上）。展制的面框邊是水平方向伸展（圖3-45），面板的角與腿是橫向錯開；守制的面板格角與腿雖然垂直對應，但往下是間隔開（束腰）的（圖3-46），是豎向間隔。展制是明顯地外露腿上端；而守制的腿上端含蓄不露，被束腰裹在裡面，即使露出腿上截，其腿面也與束腰面基本持平，不會過於顯露。展與守也是陰陽對應關係。也可將展制與守制相融合來制器，如守制「展」意的供桌（圖3-47），也可叫「供案」。因此，「制」與「制」相融變異，這是一種全新的創作方法，日後必將有經典佳作問世。

圖3-42 圓制主榫（固力適中）

圖3-43 方制主榫（固力稍弱）

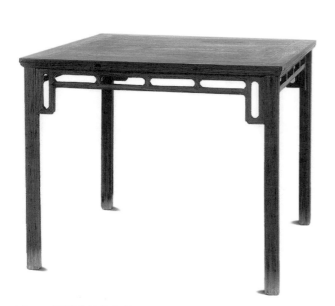

圖3-44 圓制方材作方桌

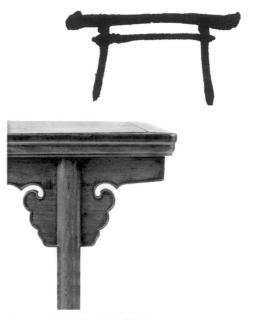

圖3-45 展制主榫（固力超強）

圖3-46 守制主榫（固力較大）

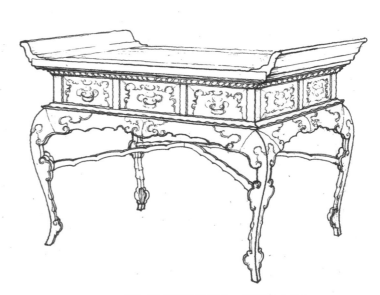

圖3-47 展制與守制合一的供案（桌）

無論四邊形還是六邊形或圓形家具（圖3-48），其主要面板框均由條杆與條杆相互「咬」接、圍合而成，或嵌面板，或作藤面。四邊形的為兩根大邊與兩根抹頭的格角成框，而六邊形、八邊形的框邊還沒標準命名，實質上也是一種格角，只是角度過於「鈍」而難於作榫。圓形弧邊同樣存在分段「咬」接（圖3-49、圖3-50），一般依腿足數量而分成幾段，且於腿足上端作「互咬格角榫」相連。四邊形、六邊形或圓形皆存在面框的兩邊材合角對應的下方腿足，這些部位仍然是變體「三維一角」的「制」位。從構造學原理上講，面框邊材角與腿的結構同於四邊形的邊抹腿結構。

面板的圓形或多邊形等幾何圖形有一定規律，研究「制」的方法仍是研究面與腿的立面外形物界線，即器具的水平面板水平的橫，與垂直腿足垂直的豎，兩者外輪廓線的構造關係（圖3-51、圖3-52）。

一橫一豎，即經緯，家具的立面所展現的橫豎關係以及橫豎輪廓內的間架虛實等與「制」有某種關聯嗎？

當把各「制」的器具（正家具）立面的橫豎外輪廓及間架虛實進行反覆觀摩、想像時，特別是在手繪這些

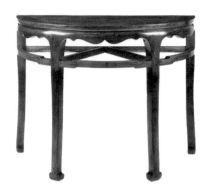

圖3-48 守制半圓桌

圖3-49 守制圓凳

圖3-50 方制五腿底圈龜足圓凳

圖3-51 展制圓案（桌）

圖3-52 方制霸王棖六足圓凳

家具時，會自然而然地聯想到中華文字，中華傳統家具特別是線型家具，其橫豎間架與文字一樣同源於自然。

倉頡造字，記事或圖騰皆為人與自然及宇宙萬物的意象。文字的形成之時，也正是人類造物之時。文字中的「文」即自然萬物的象形寫照，是承於天的有「象」記憶；「文」由「象」生，是東方文化的源初。「文」以載道，「器」亦有道。

一方面，「文」映照著世界萬物；另一方面，圖騰化的「文」時時刻刻地影響著「器」的創造，創造出的器形又影響著文字的再創造。「器」與「文」相互交融，線型間架的文字與線型構架的家具是一對孿生關係。

中華文字的演變最終定型於方塊格中，水平的橫與垂直的豎形成的經緯間架，一直是中華文字的主要書寫法則，篆、隸、魏、楷是不同時代的方塊文字，發展到晉唐的楷書被冠名為「正書」或「正楷」，楷是方塊字書寫的至高標準，楷模也是人文道德的至高準則，方塊字由篆到隸到魏再到楷的兩千多年間，正是中華文明的主要發展期。人文與生息、文字與器物相互交融，相互進化，大小不一的蝌蚪文、曲直不規的古篆，逐步演變為橫豎規整的小篆，再到橫平豎直的楷書，奠定了中華

文字基礎，橫平豎直也成為眾多社會事物及做人的衡量標準之一，所有這些都與同為線型間架結構的家具同合於道（圖3-53～圖3-56）。

圖3-54 展制器立面筆意分析

圖3-55 方制器立面筆意分析

圖3-56 守制器立面筆意分析

圖3-53 圓制器立面筆意分析

3.9 四制與文字的對比分析

圓制–角蓋腿，即無束腰。從家具的側立面看，橫面框端與豎腿足垂直相接，橫與豎相接但不相互格角，邊抹的豎向圓弧面沒有與腿足圓面直接「走通」，由於橫端頭圓意收住，豎腿足略收另行直下，橫與豎是筆斷意連，這種間架意象猶如篆書中的橫豎間架，橫到盡頭收筆後，可重新落筆豎下，器與文字意合形更合，篆書講究「圓意」。「角蓋腿」的圓「制」也以「圓意」為主，篆書中偶有方筆作篆，圓制家具中也少有方杆的「方包方」，且呈「圓合」之意（圖3-57）。

另外，圓制家具的腿足基本沒有彎腿與鉤腳，篆書文字的外側豎筆下方垂針，也沒有鉤腳的用筆，兩者非常吻合。

篆書的橫筆端與豎筆頭基本持平，橫筆端一般不會太出頭，書寫熟練的是連筆轉折，其意象是轉角「圓和」；圓制–角蓋腿（無束腰）的面板邊抹（角）也與腿呈「圓和」意象。傳統經典圓制（無束腰）家具的面角於腿絕不會挑出太多，一般是邊抹圓邊下口與圓腿順勢意連。

圓制–角蓋腿（無束腰）的家具與篆書均講究「圓和」、「圓順」（圖3-58～圖3-61），兩者如出一轍。

圖3-57 圓制與篆字比較

圖3-58 圓制意象（一）　　圖3-59 圓制意象（二）

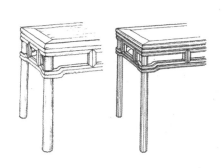

圖3-60 圓制器立面分析

圖3-61 直足圓制器

展制–角錯腿，即案型結構。此類「制」的家具立面呈左右伸展之勢，即「燕飛展翅」之意，且很少有上下兩層面框同時展伸的，如悶戶櫥，僅有上面板框展伸，抽屜下的橫杖是在兩腿足間，絕不出頭展伸。展制的案也有腳足下設托泥的，但都在前後兩腿間，不與上方的案面橫向長度爭展意，遠看似有燕足之意。展制家具橫（大邊）與豎（腿足）的錯開連接所形成的間架意象，幾乎完全吻合隸書的橫豎間架關係（圖3-62）。

另外，展制家具的條案，往往增設翹頭，更有「燕飛翅舞」的筆意，也合隸書橫畫的起筆與收筆（展頭翹尾）（圖3-63、圖3-64）。

展制家具的面枋材厚，有的大於腿徑，有的小於腿徑，橫與豎的筆畫粗細比的變化折射出不同的韻向，這與隸書的曹全、衡方、張遷等碑帖一樣，意韻各有不同。

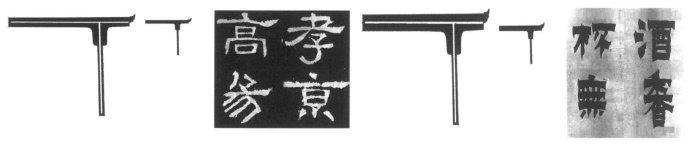

圖3-62 展制與隸字比較

圖3-63 橫與豎的線型物化　　　　　　圖3-64 呈「展（橫向）」意的翹頭條案

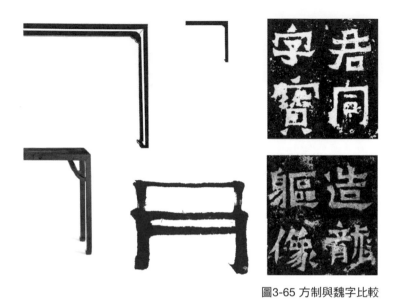

圖3-65 方制與魏字比較

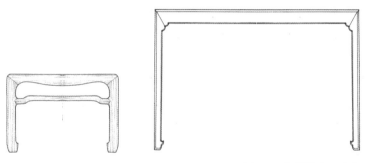

圖3-66 方制器立面意象

方制－角格腿，即四平式。 從立面看，橫面板端角處折角垂下，即橫與豎成「方折」格角。由於四面平家具的橫面板與豎腿足的內側角基本都是圓形，俗稱「內圓角」，所以「外方內圓」成為其主要特徵，頗同於魏碑用筆的「外方內圓」特點。魏碑的橫折（豎），在連筆轉折時似有意顯角而呈外方內圓，然後順勢而下，乾淨利索，形廓外簡內蓄，與方制（四平式）意韻相合（圖3-65）。

在魏書的橫折豎下落底後，可鈎也可不鈎，而方制（四平式）的腿足可有彎腳，也可直足到地（圖3-66、圖3-67）。審美意韻也完全吻合。以前有將魏書歸類正楷類，稱「魏楷」，筆者以為魏至晉唐有幾百年且留存石刻較多，魏書對後人影響較大，其外方內圓的美學構成可謂獨樹一幟，不能統稱「魏楷」而忽略「魏書」。

在這裡需要強調：不談家具歷史，也不討論風格誕生的孰先孰後，更不探究文字與家具之間的內在關聯及其考證依據，只講傳統器具的間架構造與文字筆畫間架內在的意象關聯。常有人說書法與家具相關聯，其實書法關聯的只是家具的形和藝，而制式間架才是文字的衍生。制式後方有形藝，文字後才有書法。

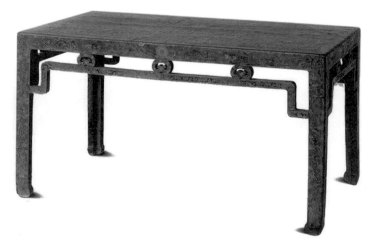

圖3-67 方制漆面畫桌

守制－角間腿，即有束腰。從立面看，橫面板端角處輪廓沒有直接順連豎腿（足），而是在橫面板端角下輕提收進（束腰）再稍回出後（牙板）垂直而下，有似書寫的橫筆折輕提回落直筆而下（橫折豎），橫與折（豎）間有提收，謙恭收守，強化橫豎連接的提頓書寫關係，與楷書的橫折豎一脈相承（圖3-68）。

在楷書的書寫中，從橫折豎至落底幾乎都有鉤腳，如國字、尚字，若沒有鉤腳似乎少了點東西，勢韻未盡，總覺得彆扭。守制（有束腰）家具的腿足端也必有鉤腳，或往裡或往外，總要有個鉤腳才有交代。若沒有鉤腳，而是直足而收，則好像意猶未盡（圖3-69～圖3-72）。

有展腿家具的花瓶（或柱礎）腳，沒有鉤意勢向，實際上是「守」與「圓」兩制結合，是守制「圓」意的體現。

圖3-68 守制與楷字比較

圖3-69 守制器立面意象

圖3-70 守制筆意必有鉤

圖3-71 帶有魏意的楷字筆法

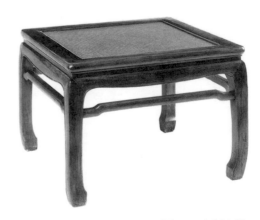

圖3-72 守制方凳

　　以下對上述內容作簡要的歸納與總結。

　　以上詳細分析了四「制」，即「圓展方守」，也即經常說的「無束腰、案型結構、四面平和有束腰」，再回觀中華木作線型構架的特點，線型構架主要是橫平豎直的架構體系。從立面上看，間架分隔橫豎間劃分了多個空間，虛實相生，如同文字的間架，均講究黑白虛實、計白守黑等。篆、隸、魏、楷這四類方塊字恰好對應中華木作的圓、展、方、守。

　　有學者說，束腰是四面平的進化，即「守」是「方」的進化。那麼，楷書是否也是魏書（圖3-73）的衍生呢？實際上自漢隸後，魏書由方塊字演化而來，行草由非方塊字演化而來，魏書與行草演化成楷書，守制（束腰）由方制（四面平）即「覆面方制」或「假四面平」的牙板凹進、演化而來（圖3-74），牙板與束腰一木連做便是實例。

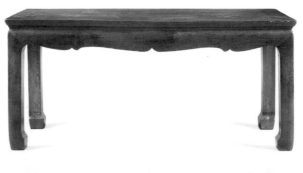

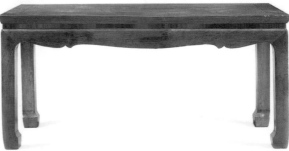

圖3-73 魏晉寫經（魏到楷的過渡體）

圖3-74 方制到守制的筆意演化

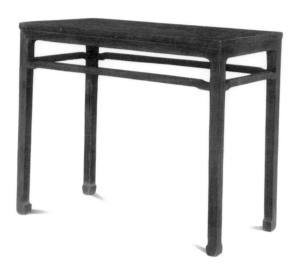

圖3-75 方制（假四面平）條桌

　　守制（束腰）家具的結構與外形是精工巧作與恭敬謙守的結合，是工與文的高度合一。自楷書後，沒有新的方塊正字書體出現，楷分顏柳歐趙，即使趙佶的瘦金體、今天的印刷仿宋體，也仍然屬於楷書範疇。同樣，守制（束腰）之後，也無新「制」出現，變體創新基本上是「制」與「制」的交融演化和變體（圖3-75、圖3-76）。

　　篆、隸、魏、楷對應圓、展、方、守四大「制」。行草等因非方塊字（圖3-77、圖3-78），也無橫平豎直等特點，不對應任何「制」，也無法變成新的「制」。行草只能作為線條藝術融入家具的形藝中，其曲直剛柔、徐疾緩急的意韻融入家具的型架中，是家具的品韻氣質等形藝的主要表現形式，依隨主體構架衍生了角牙、彎腿、壺門、搭腦、翹頭等。這些牙頭或牙子、牙板附著於家具的主結構，是中華木作家具所特有的人文語言的新生。各式各樣的行草（曲柔）意韻的牙子，附著於「型制」之間，與「型制」同為中華木作家具的內在精髓。

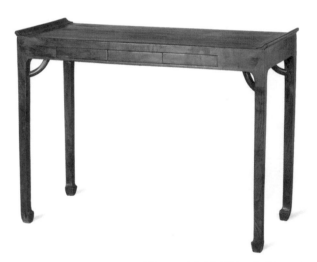

圖3-76 方制呈「展」意的翹頭桌

圖3-77 唐・懷素草書

圖3-78 宋・黃庭堅草書

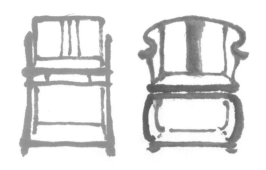

「四制一牙」與篆、隸、魏、楷及行草一脈相承，行草的筆勢動韻一部分隱含於家具的形藝中，另一部分演化為「牙」（圖3-79～圖3-81）。「四制一牙」即中華木作家具構造的文法。有水平面板（框）與腿才可能有「制」，有面板（框）才能承重。有面板（框）承重的家具是正家具；無面板（框）承重的家具是附家具，其雖無「面」但有「型」。「四制一牙」的形成大概在唐到明代中期數百年間，也是榫卯的成熟期，面板（框）「圓和完整」是「制」的具體表現。唐代之前，即使有面框完整的作法，也不同於後來的制式作法。唐代之前，可將其理解為「制前期」，在後續中再討論。

「四制一牙」與文字書法的對應互生，不是人為設計或創建的，是在歷史發展中自然形成的。線型器具與線條文字（圖騰）是中華子民原始意象兩個不同形式的展現。

圖3-79 彎牙的行草筆勢

 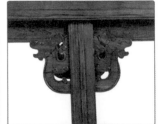

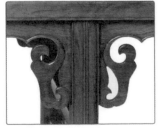 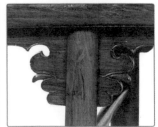

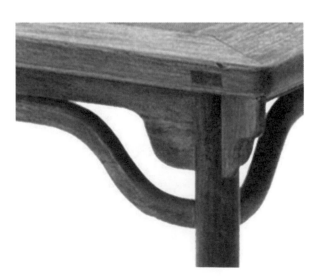

圖3-80 牙棖的行草筆意

圖3-81 橫豎交接間的行草飛白花飾

3.10 文字與書法

文字有別於書法。文字是中華民族的財富，文是自然形象的圖騰演化，有象形文、甲骨文等；字是文與文的轉借意會（圖3-82）。書法是人文藝術，是文字的藝術表現。文字與書法，猶如制式與形藝。「制」與「式」是隨「天道」應生的器具結體，「形」與「藝」是在器體上的人文藝飾；文字是骨骼，書法是肌膚。

篆書魏碑就是書法藝術嗎？篆書有大篆、小篆，有鐘鼎文、石鼓文，有王福庵的篆書，還有吳昌碩的篆書。篆體是文字的書體，是篆字的骨骼，王書吳書是書法藝術，是篆字的藝術表現。對應於家具而言，圓制（無束腰）的家具也有不同的風格，也分蘇作、京作等。隸書、魏書、楷書皆是「書」，「書」與「體」不同。「書」是某時代或某人的書寫風格；「體」是大時代共同認知的一種字的「制」，即文字的骨架體格，主要是可識可辨，是一種符號。「體」對應於家具的「制式」，不同的文字對應於家具不同的「式」。不同的「書」對應於家具不同的「形藝」，比如楷書有顏柳歐趙，同一守制的束腰家具有京晉蘇粵等不同的地域風格。不同的筆畫對應於家具不同的部件，不同的筆畫轉折「接筆」對應於家具不同的榫卯連接。「體」與「書」對應於「制」與「形」，對於家具習慣上稱為「形制」，對於文字習慣上稱為「書體」。

從前有專門的「小學」學問（研究文字學），即考證文字的起源、探究文字的道理，是一門大學問。要學好書法，就要在文學上下功夫。今天，創作新中式家具，也應在「制式」中探究構造道理，不能僅僅在「形」和「藝」上轉圈子。制於道、式於時、形於人、藝於文、材於域。制與式，合於型（正家具）。弄清楚這些道理後，再來談「中和圓通」就釋然易解了。

圖3-82 彎曲的行草筆勢

3.11 附器：器具八大型

作為木器，除長寬高較明顯的面框結體的「正」家具外，還有很多無水平面板（框）的器具，即型類家具，如文房用具、燈架、衣架、盤架等。這些無面板（框）的器具均無須承載人的重力（交椅因無邊抹除外）或具有其他功能。這些無面框的非「制」結體器具可被認定為「附」家具，它們同樣有木與木的榫卯連接及其相應的組合關係。

根據遺存的古舊老器具以及新近創新的木器進行統計歸類，結合木性及榫卯原理，除制與制衍生的新制結體外，其他木器共有八大「型」類，分別為箱、筒、交、支、折、疊、組、獨。每個「型」基本上專屬於某種類型的器物（圖3-83～圖3-88）。

下面就這八「型」逐一分析。

圖3-83 箱型（畫匣）盒

圖3-84 箱板與圍杆的組合器

圖3-85 牙根的行草筆意（交型）

圖3-86 支架型器

圖3-87 筒型圓墩

圖3-88 展制組合器壓蔗凳

3.12 箱型

箱型即上下兩面無邊框圍合，也無豎柱，而是四周用牆板面圍合的立方體。一般是指四邊形的板面器物（也有六邊形、八邊形，在這裡暫用四邊形來分析）。板材圍合的箱體不同於框架（邊抹）嵌裝板的木箱，因為框架邊抹與柱的粽角連接，其結構仍屬於四面平的方制結構體系。

就箱型板材的六面體結構而言，必有四面牆板順紋一圈，再與另外兩塊面板上下蓋合。箱型的特點是順紋咬接的齒形榫卯（也稱「燕尾榫」），結構緊密的榫卯穩固了板與板的成型，而上下面板由槽嵌連接。箱型結構的六面體，板與板的順紋端頭邊的齒形咬接在傳統家具中應用較多，如板形的琴几、茶几、板形的書桌等，有面板，但無框無邊抹，相當於一個六面體拆分為二，面板仍呈順紋齒接。不存在邊抹腿的三維結構「制」點，是厚板材（特別是獨厚板）制器的常用作法，是「型」類之首（圖3-89～圖3-91）。

箱型器物有兩種：一種是豎向齒接排列，即四周牆板圍合，如木式箱（圖3-92）；另一種是橫向齒接或水平齒接，如箱盒（圖3-93）。大件器一般是三面板的几案（圖3-94）。另外，文玩中的小件器，如匣盒、官皮箱等也是箱型結構（圖3-95）。

還有一種箱型，即六面體器型，器型上為面枋格角

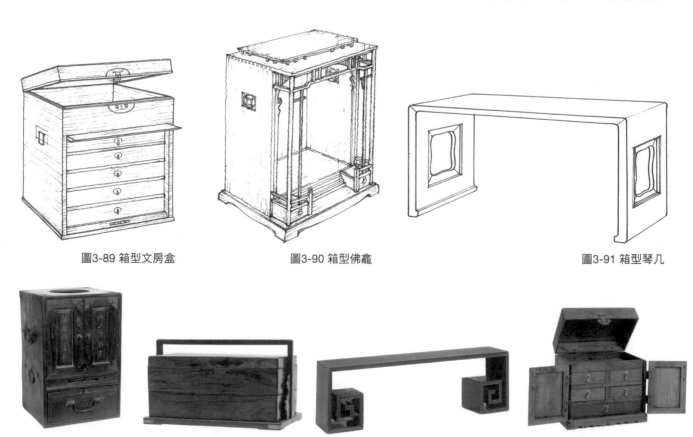

圖3-89 箱型文房盒　　　　圖3-90 箱型佛龕　　　　圖3-91 箱型琴几

圖3-92 箱型暖壺盒　　圖3-93 箱型提盒　　圖3-94 箱型結構的條几　　圖3-95 箱型官皮箱

成面（框），器型下為橫枋格角成托泥（框），而中間是四面牆板圍合，並在板上作較大的開光，形成大的壺門洞，多數情況下牆板是豎木紋的（後來壺門的上側板漸漸作成較窄的橫向木紋），豎紋牆板在轉角處是兩板相格，但在轉角處沒有立柱，是壺門豎板仍承板著器具而立起的，不同於後來明確的線型三維結構關係，不能隸屬於「制」的範疇。這種豎板開壺門的箱型在宋代以前較為流行，是唐代家具的主要形式，即箱型家具，或者說是「制」形成之前的過渡階段形式，所以將其列為八「型」之首。

隨著後來的豎柱（腿）的出現，四角處豎柱取代了兩豎板格角，原來的壺門牆板漸漸退化為輔助（壺門）牙板，成為宋器的流行款式（主要是北方），因此，獨木豎柱（腿）是打破唐式箱型家具的關鍵，也是魏晉以前構造文化的回歸，工巧構造以及後來的榫卯演繹等都是因為有豎柱（腿）而有大的成就。

在這裡順便提個問題：粗放或簡構的豎腿與面框的構造（粗放線型構造）在魏晉之前就有，可能是因為面框較低及技術限制等，結構較為粗放，而晉唐時的佛教東進帶來了「面（框）」漸高、箱型或壺門（開光‧魚門洞以及浮雕）等語境，即西域文化的融合，一方面推進了「面（框）」漸高，另一方面又阻緩（或阻隔）了魏晉之前「線型構造」的發展，這種構造文化斷續是否在其他文化領域也如此？或者後來程朱理學等的文化復興是否指續接漢代及其之前的正統文脈呢？

另一個問題是：西域的佛教東進更多的是影響北方，到了北宋才漸漸地本土化，其器物文化也漸漸與本土融合，在這數百年的融合時期，也是北方與南方的文化相互影響時期，宋代家具可否分為「北方是與西域佛教形式的融合，南方是竹茶禪宗（本土佛教）形式的進化」？曲綺與圓直、繁飾與簡杆，「制式」也漸漸形成「方守」與「圓展」，「北融南進」的演繹是成就宋明「形式」（南體北形）的主因之一。

四「制」圓展方守中的「圓」代表南方（構造）文化，「展」代表中原漢（構造）文化，「方」與「守」代表北方和南方融合的（構造）文化。這個課題太龐大，希望有關專家學者進行專門的分析與研究。

3.13 筒型

　　筒型有方筒、圓筒、多角筒，是由多塊豎向木紋牆板順紋拼排圍合連接，且有底面或上下嵌面板的筒型結體。有僅有底面板而上開口的筆筒、木盆或米桶（圖3-96、圖3-97），也有加蓋成上下合攏且類似於圓柱的有蓋筒。這類筒體還分成專門的「圓木作」，但在硬木家具中，仍有筒型結構圓墩等，與「圓木作」豎牆板槽嵌板結構不同的是，筒型是上下邊圈（圓型邊框）上的凹槽嵌板結構（圖3-100、圖3-101）。

　　筒型豎牆板上一般要開光，有四開光、五開光等，有圓形也有方形，以示美觀的同時，便於用手搬挪，重量也相對減輕。作為木作家具的筒型結構，在圓圈圍合的

竖牆板上邊增作圓形邊圈（框），與面板落槽嵌接後，其底部也需作圓形邊圈（框），以便上下一致，形成整器，有別於專業「圓木作」，圓木作需在豎牆板外另增加鐵箍來緊固。

　　如今，圓型坐具多被歸類為「圓墩」，凳墩不分，實際上是將方制（邊圈與豎腿格角的圓凳）結構與圓筒型（邊圈與豎牆板槽嵌的圓墩）結構混為一談。作為文心品賞，這未嘗不可，但作為匠工的工法研究，則必須把圓型坐具中的豎牆板筒型開光圓墩和由腿杆與面框「粽角」連接的圓凳區別開來，前者是方制「圓」作，後者是筒型結構。

圖3-96 方作筒型筆筒

圖3-97 筒型器一式

圖3-98 筒型器二式

圖3-99 筒型結構暖壺箱

圖3-100 筒型結構圓墩（一）

圖3-101 筒型結構圓墩（二）

3.14 交型

交型泛指桿材相交而支立起面板的結體，如交椅、交凳、交桌、交机等，是兩組矩形方框相互交接的穩定結構，兩矩形框均有一框邊著地，且由一框邊形成一組水平的平行（無圍合的一種虛框面），是僅有兩條大邊而沒有兩條抹頭的面。兩主邊（面桿）間平行，但間距不定。通過這兩邊與著地面托邊（地桿）形成兩矩形相交，如交机或交椅。面桿間一般作繩編軟藤、竹席軟墊等。交型可固定，也可折疊合攏。這種交體除交椅、交机、交桌外，也用於琴架、盆架（圖3-102～圖3-104）。

交型兩交點於一水平線上，形成一虛軸，也可直接用桿連接成實軸，呈水平狀，稱為「平軸交」（圖3-105、圖3-106），即「桿式交」；還有一種豎軸的，如可折疊的方桌、圓桌的交架，以及承載釉缸、水缸的折疊架等，即「根式交」（圖3-107、圖3-108），為較常用的一種「型」類。

★交凳、交椅因面框邊沿不通、不圓和，腿不垂直，也不與邊「抹」（沒有「抹」）有明確的三維結構（無「制」），故歸類為「型」──交型。

圖3-102 交型（可折疊）圈椅

圖3-103 交型（固定）盆架

圖3-104 交型（可折疊）琴架

圖3-105 交型（可折疊）机凳

圖3-106 交型（固定）躺椅

圖3-107 握臂交盆架

圖3-108 交型「展」意（頂桿翹頭）臉盆架

3.15 支型

支型即維繫穩固受力的結構在器物的底部，是在附著地面的面板或條板上連接豎向木杆的榫卯結構，其特點是雖然受力結構在下方，而功能性部件卻在上方。支起的獨根豎杆上端可以是掛燈或帽架（圖3-109）；也有兩組著「地」支起的豎杆，在杆與杆之間加橫根相連，將一雙支架組合成整體，一般作掛衣架等（圖3-111）。

另外，有在雙杆支架的下方將兩側著地，條板連成一個整體，在兩支杆間插入鏡框的叫插屏，（圖3-110、圖3-112~3-114）。插屏大至過丈，小至幾寸，但器物得以站立的穩固結構都在下方，而功能性（展示等）的部件在上方，以支起的豎杆相連，故稱為「支型」。

圖3-109 支型燈柱

圖3-110 支型雙杆燈架

圖3-111 支型雙杆掛衣架

圖3-112 支型雙杆筆架

圖3-113 支型雙柱屏風

圖3-114 支型雙柱漆屏

3.16 折型

折型，如折紙而立，即板（框）與板（框）竪起後，在其間成折角連接而立起穩定的結構形式。一般板框以偶數倍加，或四板或六板、八板不定，也叫「折屏」。折板可獨板雕刻，或漆器或螺鈿。折板也可是框架，在框架內裝繃紗或嵌裝畫或絲繡等。這類折屏一般是廳堂內的高檔陳設（圖3-115）。

折屏的板框成折角連接處，一般是裝活頁鉸鏈，即兩邊的竪枋活動而折，很少有作成固定的。折角連接而立起的結構形式不能過於展平，折角要小於135°，以更平穩，故稱其為「折」型，這類折型為竪向「折」型。

還有一種為橫向「折」型，水平面板與竪牆板的連接關係不是箱型齒榫，而是橫竪兩板的轉角間共合一木杆枋，一枋兩邊鑿眼的折向榫接結構，器有三維，而無「制」的三維結構，從構造特性上看是一種一枋兩方向的固定而折，故歸類為「折型」（圖3-116）。

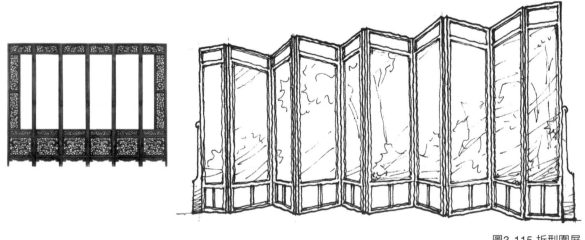

圖3-115 折型圍屏

圖3-116 折型琴几

3.17 疊型

疊型即疊加成器，依多邊形或預想的形狀，將多塊木件水平疊加，上部木件（面板或另一單器）自重下壓，使器型形成穩定的結構，疊加之間沒有緊固的榫卯，只有「榫位」（活絡的定位）的關係。另有一種四腿柱組合的疊型結構案桌，其關鍵是疊加位榫的方向必須形成角度，不能平行，否則容易倒塌（圖3-117）。還有一種單腿柱疊型結構，其關鍵是疊加面不宜太小，否則也容易倒塌（圖3-118）。另外也有木杆端與端作「枕榫」相接，如同北歐木屋，水平向的木杆與木杆間

隔形成的空隙如同籠架（圖3-119）。此種疊加可垂直相疊，也可逐漸錯疊出很多花樣，疊加到適合高度，上加面板，可成為桌或几的基座，頗有趣味。

疊加組合後，需在位榫之間附加構件（如穿帶）作整體連接，但主要結構仍是疊加關係，故稱為「疊型」。

另外也有兩組獨立器型重新組合，上下疊加成一新的大器，上下之間也為疊型結構。

圖3-117 疊型供桌

圖3-118 疊型圓桌

圖3-119 疊型（疊加）箱器

3.18 組型

　　組型，即多元組合，是木器中的異類，大多數是文玩小件，一般有「制」與「型」的混合，或「型」與「型」的混合，或僅僅是幾種榫卯的結合，由於無須承受人的重力，且器形相對較小，所以不像「制」類家具那樣強調重承結實，而是強調自身的結體完整，如都承盤、提籃、博古架、古玩架等（圖3-120～圖3-126），故名為「組型」。

　　另外，有些椅子座面框「邊抹」不格角，四周的冰盤沿不走通，而是分別與腿杆直接連通，面框四周邊呈現「斷」意，沒有格角，「面子」不完整、不圓和、不通順，此類家具是較早的「制前期」（宋代以前），不具有後來明式「中和圓通」的意境，故也應該歸類為「組型」。近現代國外設計的很多「中國家具」，大致上就屬於這類「組型」，常設計些中國元素或形藝意象在上面，沒有從「制」上作本質的探究，不懂得「中和圓通」的真髓，對此匠工及設計師們要心中有數。

圖3-121 組型罩盒

圖3-120 組型五屏鏡台

圖3-122 組型「守」意束腰帶托泥瓶座

圖3-123 組型都承盤

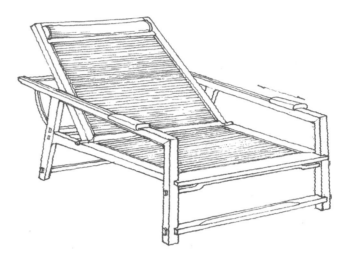

圖3-125 組型躺椅

圖3-124 組型仿築佛龕

圖3-126 組型根雕椅

3.19 獨型

獨型獨料成器，此類體型的獨木器不存在部件與部件結體連接的構造，也沒有木與木的榫卯關係，而是將獨料鋸挖雕刻成型，如筆筒、獨木筆架、車圓木盤、紙鎮或架山座子等（圖3-127～圖3-129），也有獨木樹根雕成的器具（圖3-130～圖3-132），故名為「獨型」。

四「制」是指面板（框）可承受重力的構架家具的內在文法，是面板邊抹與腿的正家具的構造大法，是有「三維一角」複合榫卯家具的作法綱要。每一「制」可演繹出很多「式」的家具，每一「式」也可選擇不同的「制」法。

八「型」是指面框木作成器的附家具的工法，每一「型」只能演繹出較為類同（指構造）的型體器具。

「四制八型（一牙）」基本上涵蓋了所有中華傳統木作家具，是中華木作家具成型立器的內在工法。

圖3-127 獨型仿根雕石座

圖3-128 獨型浪花木雕

圖3-129 獨型木雕花瓶

圖3-131 獨型木雕硯盒

圖3-130 獨型木雕鉢

圖3-132 獨型木雕圓墩

第四章 尺度比例的掌控：作韻八徑

4.1 度・繩尺品韻

　　有關品韻，有很多人文美學的點評論述，這裡只談匠作的品韻方法。現在談文心、品韻，基本上是對經典家具的觀後感，是觀者以己「心」與制器之匠「心」的對話，是成品後「匠心」的延續。一百個人看後會有一百種文心品韻。作為匠工及設計師，除了汲取人文美學等有益的品評外，更要從家具的內在構造中認識品韻，從制器的尺碼、工藝等細節中探究品韻作法。

圖4-1圓 制仿竹意几

　　縱觀中華傳統家具，被廣泛認同的「明韻」——明式家具中經典器型的品韻，是以線型骨感為主的構架結體。其簡約的造型中內藏豐富的品相和意韻。明式家具中，以「意韻」著稱的太湖流域（蘇南一帶）蘇式家具（圖4-1～圖4-3），簡素雅致、含蓄隱秀、妙巧靈逸、惜材如金、體型適意、大小適中、結構工巧、比例精微，分毫之間見氣度。

　　在技術上，品韻的尺碼比例是關鍵，體型的大小寬窄高低、用材的選擇、用料的桿徑粗細，全在一個「度」字。每種形樣的曲直以及結體的意態和性格氣質（圖4-4～圖4-6），有著必然聯繫，而這些都歸功於匠工及設計師對尺度的把握。

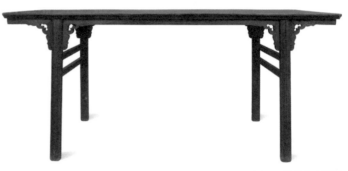

圖4-2 展制平頭案

　　家具的尺度，有的是感觀認識，有的是材料與榫卯結構的需要。由於世代相傳或「材質」、「構造」、「人文」的長期契合，在人們心中有某種審美趨同，就好像欣賞書法，心裡明白誰寫得好，誰寫得不好、而好與好之間又無法比較出具體的差別。家具亦同，經典家

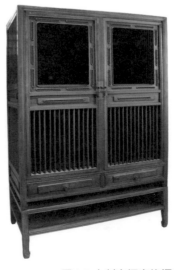

圖4-3 方制直櫺亮格櫃

圖4-4 家具製作圖例

具之間沒有唯一的至美標準（希望有關專家學者專門論述家具美學），審美趨同又各自有不同的認知，共識的美是人類一切藝術之所以存在並可以交流的基本原點。

　　家具中的「品韻」是美的視覺之昇華。凳子、椅子、桌子等器具，由於其存在尺寸比例、粗細曲直、材質色相等韻變，以及線形收展緩急等律變，彰顯出不同的韻律美感。在靜態的木構中隱藏著「動態」的韻律和韻向，即「勢」；家具內在之氣，也就是常說的「氣韻」。

圖4-5 圓制圓角櫃

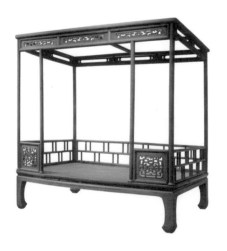

圖4-6 守制六柱架子床

一件家具從外形到細部有無數個不同的尺寸與曲率，需要匠工及設計師準確把控。有人說3D列印可以列印家具圖樣，其言下之意就是不用再費心設計製圖了，殊不知3D列印要先有數據輸入，所有尺寸、曲率、線型均要預先設置成數位資料，最終還是尺碼把控的問題，尺碼的獲取或確定，是匠工及設計師的「匠心」所在。

「韻」有內外之別，也有先後不同。對制器的匠工來說，「內」是對家具各個線材的尺寸線型和榫卯的接縫等的把握，即內功，是器韻品質的保證。「外」是家具製作時對各個線型之間比例的控制，以至於各條杆部件達到整體的和諧。「先韻」是指匠工在成器之前對「內外韻心」已成竹在胸，即心韻，也就是「匠心」之初（圖4-7～圖4-9）。「後韻」是指成器後的器中之韻，即器韻，是器具中存在的「韻」。有了心韻、器韻，然後才有觀賞者面對器物的品韻意韻。

匠工制器求「韻」，全在心、手、眼巧。一方面要瞭解人們共識的歷史經典美感和時代氣息美感的尺碼比例等，另一方面要提高審美水平以及材料認知及制藝能力，心眼著於手，「心」、「手」、「物」於一元，有了一分一毫精微細作的心手之巧，以及對器具各部件之間的「和諧度」的精準把控，局部到全局的形就能控制好。古有「工巧明」之說，「明」就是制器時的通盤考慮及遇到問題後的有效解決。

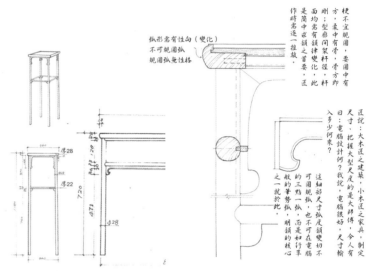

圖4-7 宋式香几作法

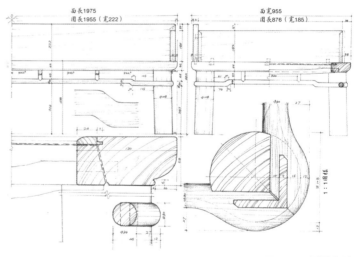

圖4-8 圓制榻作法

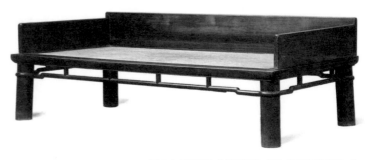

圖4-9 圓制榻（王世襄《明式家具研究》）

以前，有傳承的老匠師常有「眼光」或「心裡有數脈」之說，學習要慢慢領悟，這實際上就是代代相傳的作法心訣，難以言表，在製作過程中就是「大概」、「大約」、「差不多」、「可以了」等潛在意識。所謂心中有把尺，這把「心尺」不單匠師有，在人們心中（眼裡）皆有這把潛在的「心尺」，如經常說的「常規尺寸」、「尺寸到位」，徒弟跟師傅學手藝，要緊的就是這把「心尺」，即「眼光」和「數脈」。

這把「心尺」在製作時是以「約莫」來展施的，這就是潛在的作法要律或美韻的數碼。比如，中華祖先的尺、寸、分、毫等長度計量（如魯班尺等），是古人經過長期應用而得出的尺碼，其計量尺碼及對照方法在視覺及手感上也有某種契合。「書同文、車同軌」，即文字與尺碼的統一與認同。

如果借用現代科技，一定會得出很多美妙的數據，分析出有規律的數據後可應用於未來傳統家具的「標準化」，因此魯班尺不僅是實用的營造尺，還是美的內在密碼。

傳統家具的各個線型條杆除了長、短、寬、厚的尺碼外，另有更難以把控的曲弧彎翹等（圖4-10～圖4-13）。它們往往難以計量，在由圖紙到實物的轉換中不好把握，在仿製或創作中容易發生變異，因此需要匠工「心尺」的精準把控，但它們在成器中卻很容易被觀者關注，是體現品韻的最顯眼的部位。

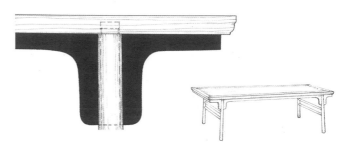

圖4-10 曲弧彎翹之分析（一）

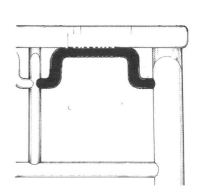

圖4-11 曲弧彎翹之分析（二）

圖4-12 曲弧彎翹之分析（三）

圖4-13 曲弧彎翹之分析（四）

傳統線型家具，特別是蘇作家具，其條杆材徑確定後，為了強化杆與杆之間的榫卯受力，往往採用上小下大的外挓間架形式，將間架空檔的矩形變成微梯形或隱梯形，以增加間架勢韻，將人文美學意韻與構造技術作法完美結合，這些上小下大的尺度定為多少最為合適，仍然是製作匠工的「心事」。「梯」形外挓尺度不可太過，微梯形太過就是明顯的真梯形了，會過於張顯、不夠含蓄、沒有「內勢」、缺乏力量感。微梯形、隱梯形，是隱含梯形意象的「視矩形」，在意覺上介於矩形與梯形之間，只有這樣才有可能產生「勢」。同樣，杆徑的粗細也不可太懸殊（事實上很多經典器杆徑上下相同），太懸殊就成圓錐形或方錐形了。這種隱間於似與不似的「形變」，就是含蓄之勢。當整件家具各個不同的「內勢」交織在一起時，就形成了整器的「大內勢」組合以及新的「勢比」（圖4-14、圖4-15），即整體「器韻」。

家具的橫豎交錯、線杆虛實之間，有著各自不同的尺度，如曲直、剛柔、粗細、方圓等，同時也有著不同的「度」的細微變化。其相互之間的大比例中隱含著不同的意韻品相，這些品相氣韻又與形藝裝飾共同彰顯出不同風格的整體品韻與內涵。

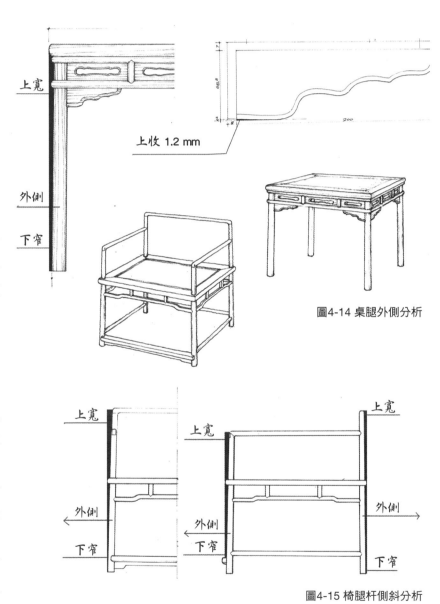

上寬

上收 1.2 mm

外側

下窄

圖4-14 桌腿外側分析

上寬

上寬

上寬

外側

外側

外側

下窄

下窄

下窄

圖4-15 椅腿杆側斜分析

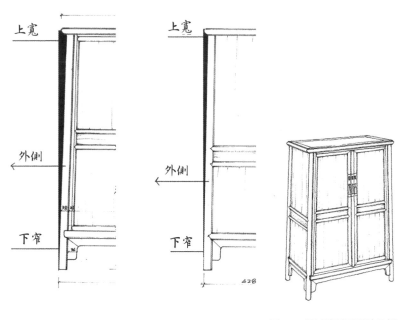

圖4-16 圓角櫃杆側斜分析

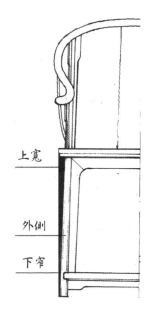

圖4-17 圈椅側斜分析

　　傳統經典家具，特別是明式家具，尺碼間架有章法，虛實布白藏乾坤。計白守黑，實處易，虛處難。實的料杆曲直粗細變化有形有樣、便於把握，虛的間隙空白、分檔外挓難以控制，每個變化均會帶來相應的韻向變異（圖4-16、圖4-17）。韻律是虛與實的中和平衡，是不平衡之再平衡，這樣才有「內勢」。過實則庸，過虛則浮，虛實有度，神形兼備。

　　落實虛實的尺寸，是一系列「數」的和諧存在。這一系列尺碼數字不是孤立存在的，而是有很多對應的比例。

4.2 中和圓通與作韻八徑

筆者經研究分析認為，每件家具的製作要達到「中和圓通」的韻境，大致有如下八大比（例）需要探究推敲，即型廓比、間架比、線形比、材徑比、杆型（線面）比、飾面比、縫折比、色間比。

前四比是型樣，是骨骼構架，近於「三維構成」的模型，即家具的構造尺寸與型樣；後四比是工材細部，

是飾面和肌理，即家具紋飾的考究尺度，近於材質與工巧。前四比與後四比不是孤立存在的，將它們統籌權衡後，製作的家具才可能具有預想的「器韻」以及「中和圓通」的韻境。

下面來逐一分析這八大比（型廓比與間架比分別圖4-18～圖4-21）。

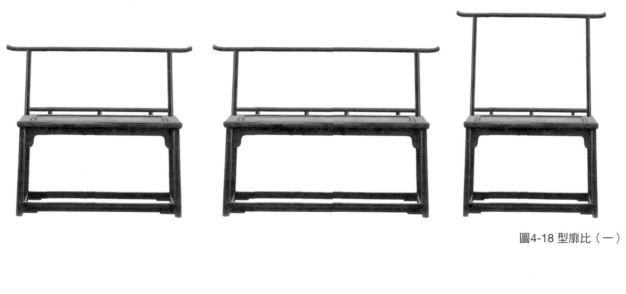

圖4-18 型廓比（一）

圖4-19 型廓比（二）

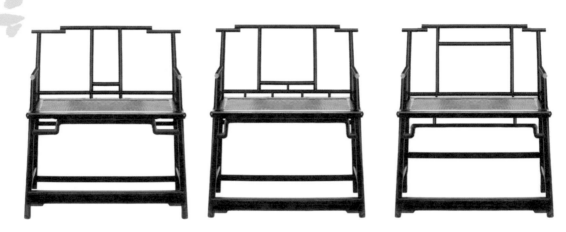

圖4-20 間架比（一）

圖4-21 間架比（二）

4.3 第一徑│型廓比

　　建築有「天際線」、「輪廓線」，天際線的線性曲直以及外輪廓的長寬高矮，是人們對建築造型的首要感知，設計建築時經常要製作量體模型並仔細分析。就家具而言，外輪廓的長寬高矮明顯地影響著家具的觀感，其大小長寬及其與室內空間對應的量體關係影響著人們對家具的認知與親和度。有的家具稍作加長或加寬，其品韻會立刻發生變化。

　　傳統家具通常在白牆或空曠環境的襯托下，更能清晰地展示其間架與美韻，這時輪廓線會格外醒目。外輪廓中的尺寸與比例是家具品韻的首要元素，其變化不單單是家具品韻的變化，有時還會改變家具的使用功能，即「式」的變更，如條案與畫案或寶座與座椅，都因長寬高矮的少許變化而發生「式」的變化（圖4-22～圖4-25）。

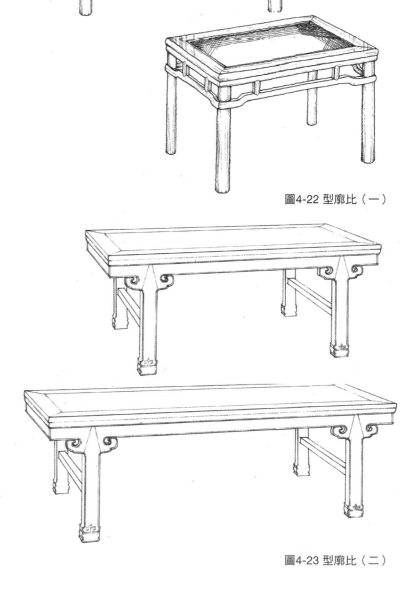

圖4-22 型廓比（一）

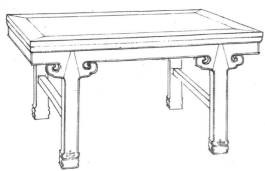

圖4-23 型廓比（二）

圖4-24 型廓比（三）

對於型廓尺寸的微小變化，有眼光的匠工會立即察覺到，比如家具這裡不對、那裡不舒服、這裡還可以再長點，並很快估算出修改的數據。因此在製作前，往往因材定形，型廓的尺寸大小要反覆推敲。從陳設環境到樣形風格、從工藝特點到木材色彩都要兼顧。例如，有很多人仿製王世襄的紫檀插肩榫大畫案，因業主的使用需求而將案面尺寸加長或加寬的，立即就會覺得韻味有失。也有的畫案尺寸、厚薄等都不變，維繫原有尺度，而僅僅是將材料換成黃花梨，色質發生變化，製成後也會覺得達不到原來的意韻。這些意韻有失的主要原因是對展制家具構造原理的認識不清。展制家具的畫案，首先是正面兩腿的開合尺寸與案面挑出尺寸的比例，它們會直接影響家具的體態與性向，即型廓比。

以前，無論造房子還是打家具，定大尺寸都是大師傅的第一要事。

圖4-25 型廓比（四）

4.4 第二徑｜間架比

間架比主要指家具內部空間的間隔分格，從虛處著眼空間劃分的空與空的比例，以及空檔與條杆或板面的虛與實的比例。越簡潔的家具，其間架劃分越為重要，間架比不單指有空格的部分，也包括門板或側板等杆框圍合的嵌面板的部分。「空虛」的自身長寬比例，以及分隔後的「空虛」與「空虛」之間的塊面比例，乃至這些比例與整個器形的大型廓比例，具有多組內在關係以及不同的比韻。有些經典家具的比例也如同西方黃金分割比0.618。

簡單至極的書架書櫃，同樣內藏著分割上的講究。細細觀察便知，其上槅、中槅與下槅的間隔尺寸雖不一，但不太懸殊，而眾多不同中有兩個是相同的尺寸。不同尺寸之間的差異不宜太大，看似不經意之間隱含著匠心，若將這些間隔四等分，就少了這份韻趣。若四層的間隔完全不同，且尺寸懸殊，就會顯得凌亂無序。若自上而下有序放大，雖有變化而無韻律，無律之變則弄巧成拙。因此，間隔比既要有變化，又要有控制，更要講節奏，有律變才有品韻（圖4-26～圖4-30）。

任何「制」的家具皆存在間架組織，或虛與實的間架，或杆材與嵌板

圖4-26 間架比（一）

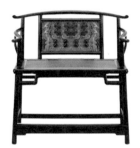
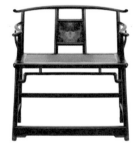
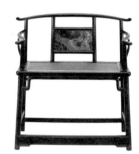

圖4-27 間架比（二）

圖4-28 間架比（三）

的間架，其間必有很多至美的比例。然而，法無定法，無法中有大法。至美的比值沒有定數，匠工能做的只是接近它，各種器具的至美比值相互之間和而不同，雖可參照但無定式。這些間架不同的比例又會產生不同的意韻性向，因形而異，因材而別，就好像書寫文字，每個字必有其書寫至美的可能，但任何人都書寫不到絕對至美的境界。反之，就因為這些不同的至美不達，才產生了不同的書寫風格，才產生了地域、做工、流派各異的家具。

　　這裡必須強調：「中和圓通」是傳統家具的至高境界，而各種不同的氣質或品韻的至高標準都有可能達到「中和圓通」。「中和圓通」作為中華傳統器物文化的至高意境，是亙古不變的。「中和圓通」並非具體的形式。匠工及設計師們應在充分理解其精髓的基礎上，在具體的形式中將其落到實處。

圖4-29 間架比（四）

圖4-30 間架比（五）

4.5 第三徑│線形比

線形比，即在確定好家具的形廓間架等大尺寸後，杆材等邊際線型的曲率走向和垂直平衡的比例關係。線形比是家具造型骨骼的內在性格，比如，每一個部件（條杆）體內均有一條虛擬的中心線。這些虛擬的中心線組合成整件家具的虛擬線架，相當於用細鋼絲作一個家具構架。這時，線性骨感造型的比例清晰無疑，長寬高低、直斜彎曲是家具構架的本質顯現，這些長寬高低與直斜彎曲之間同樣有多維的比例關係，猶如寫字運筆的虛擬中心線，每個部件（筆畫）的彎曲直斜等走勢彰顯出家具線形的性格氣質。匠工及設計師們必須心中有數。

家具中的每一條杆，特別是明式簡雅風格的線型部件，如搭腦、彎扶手、鵝頸、聯幫棍、腿杆、羅鍋棖、霸王棖等與外挓的竪腿，大多有長寬高低、直斜彎曲的變化關係，其間的線形組織隨長寬高低、直斜彎曲的不同而產生不同的性格韻向。經典明式家具，除圓器面圈及圓腿杆外，從器具的立面看，任何一個弧形彎形都不是機械圓弧或圓規弧，而是「手工弧」、「藝術弧」（圖4-31～圖4-34）。機械圓弧或圓規弧沒有性格韻向，手工弧有彈性、有內勢力韻。然而，這些有韻向的線形隨匠工及設計師修養及表現功力的高低而分良莠，所以現代製圖不能標注「R5」、「R9」，也不可憑所謂「三點一弧」來確定線形，人文藝術的線形絕非如此簡單、機械。

圖4-31 線形比（一）

圖4-32 線形比（二）

此三識「制式形」是家具線形的本質，是
其內在骨骼（圖4-35）；它有本質的美，是
與文字同步形成的線條（圖騰）的器物化，
是其後人文形藝的坯體（基礎）。

現今有關唐代之前的箱型與宋代的框架等
的討論，在筆者看來，是漢代以前線型意識
的回歸，與理學等文化復興同步；同時，家
具的線型構造得益於技術、材料與社會經濟
等，在構造上試圖尋找一些哲學（本質）上
的東西，宋明的簡潔、硬朗、冷峻的骨感意
象家具便應運而生。

另外，還有一種影響品韻意覺的比例是條
杆截面的大小或杆材的粗細，即材徑比，見
下文。

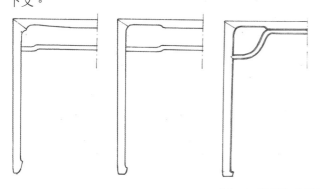

圖4-33 線形比（三）

圖4-34 線形比（四）

圖4-35 「制式形」之線架（骨骼）

4.6 第四徑 | 材徑比

材徑比，即家具的所有杆材的寬度（厚度）之比。家具中的線形料杆或面板框厚度、寬度、腿的粗細等尺寸的比例，是線形確定後對其型材的寬度控制。家具立面「線條寬度」之間的比例，就像書寫文字時的筆畫粗細，比如明式書櫃的立面，當分檔間架確定後，其橫杆、豎杆之間的杆材寬度存在相應的比例。很多情況下，豎杆與頂部是同等寬度，而內部的幾層擱板的框杆（橫杆）的面寬稍窄一點。有韻味的經典書櫃，其頂部橫杆要窄於豎杆（同徑寬的橫杆在視覺上要寬於豎杆）（圖4-36），同時擱板面框厚窄於頂部橫杆厚，而底部的橫杆面框厚等同於頂部橫杆厚，形成三組橫豎不同寬度的材徑。另外，這些不同之間存在一定的比值，不失韻味。各料杆材徑比例有一定的中和值（圖4-37～圖

4-41），不可隨意更改。

在有明韻的經典器中，所有尺寸與人體工學尺寸和人文心理尺碼有著緊密的關聯，比如，椅子、櫃子橫根等材徑，基本上為「寸上寸下」，即3.3公分左右，特別是四出頭椅子的後杆。

古代木匠作鑿眼枘榫，有一定的規矩，鑿子寬有模數，兩分、三分、兩分半等，分別用於不同的部位，且不同部位的條杆材徑有相應的規定。這些榫厚卯寬到材徑，既有結構牢固的要求，又有美學認同的要求，更有把手觸摸搬挪的要求，三者缺一不可，後一個「把手觸摸搬挪」是蘇作家具的精要所在（希望日後有機會與蘇作人士共同探討）。

比如，大邊與抹頭的材厚，一般是「寸許」，即3.3

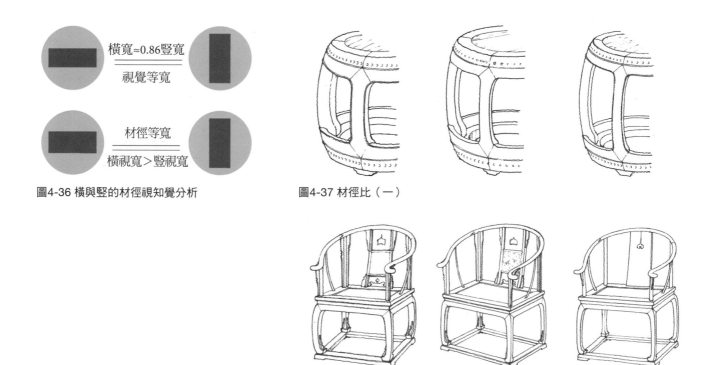

橫寬≈0.86豎寬
═══════
視覺等寬

材徑等寬
═══════
橫視寬＞豎視寬

圖4-36 橫與豎的材徑視知覺分析

圖4-37 材徑比（一）

圖4-38 材徑比（二）

公分上下，但邊抹材的寬度可視器形的不同而變化，這要由面板的長寬比來定。若是長方桌，抹頭就可寬於大邊很多。在配料時，多數時候還要湊現成料寬料厚，講究「惜料木德」，匠工會調整尺寸。利用板材現有的料厚，將預想的桌面邊抹加厚或減小，就材寬或使腿放粗或減細。這些調整並非孤立單一的某個改變，而是結合其他諸多尺寸來統一協調。另外，若機械性、統一地加寬或減細，會顯得笨拙蠢陋，調配不均衡，甚至有「病」。高明的「惜料木德」、「因料就徑」的重新調整，往往會帶來出奇的效果，這是一種偶然拾得的意外品韻，也是形藝風格多元化的成因之一。說到底，這還是匠工及設計師藝術修養的問題，也是「匠心獨運」的主要部分。

在貴重硬木易得的當代，惜木如金、因料就徑、因材就形的「匠心木德」之創造，一定不如一木難求的古代。因此，今天在觀賞或研究古代傳統家具特別是經典家具時，始終要以「木德心」來看待古代經典家具的構造細節。

以上「四比」，即型廓比、間架比、線形比、材徑比主要是構造美，是家具內在的中華氣韻。常說的「內行人看門道」，大概就是指這些。

圖4-39 材徑比（三）

圖4-40 材徑比（四）

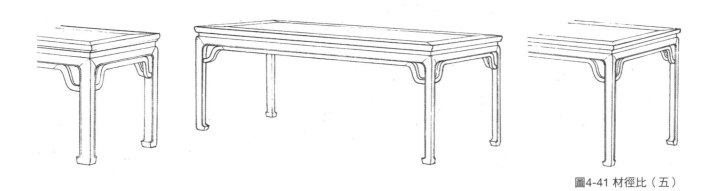

圖4-41 材徑比（五）

4.7 第五徑│杆型比

杆型（線面）比，即家具間架等材徑確定後料杆橫截面造型之間的性向之比。如圓杆、橢圓杆、方杆、竹爿弧、打窪、混面、各種線腳、劈料等（圖4-42），單面框的冰盤沿就有數十種。料杆的橫截面造型關係到整件家具的格調與品韻。

有的家具因惜材就寬而放寬腿足和橫杖的寬度，但顯得笨重，往往會在中間起線或作劈料處理或兩邊起線，以求在視覺上弱化笨重感；也有因條案的豎腿材面不夠寬而不設線條，且將腿面作弧形隆起，以使腿面在可視面上得以延寬。杆型（線面）選配，是對整件家具品韻的再次調和或提高，也是古代家具千變萬化的原因之一。

如圓杆家具與方杆家具，因條杆截面樣形各不相同，視覺寬度有很大差別。在立面圖上，同樣是3公分徑寬的條杆，若最終製成圓杆，成器後會覺得比1：1的立面圖尺度細一點；若最終製成方杆，成器後會覺得太粗。由圓杆的直徑到1：1的立面圖標再到方杆的邊寬，條杆的視覺寬窄有明顯的差異，也就是說，若製成圓杆，在立面圖上要稍微放寬、預留一點，所以直徑與圖標與邊寬之間要有一定的比值。

標注同樣尺寸後的實際視知覺寬度為：圓直徑＜圖標注＜方邊長。若要最終視知覺相等，它們的比例為：圓直徑 ≈ 圖標注 × 1.08；方邊長 ≈ 圖標注 × 0.86。若要同樣的視知覺寬度，圓直徑要加粗，方邊長要相應減小（圖4-43）。

在所有料杆的截面杆型（線腳等）系列中，各部件的橫截面杆型均存在一定的比例。線腳、花飾、打窪、劈料均存在圖標視覺與最終成杆實物視寬的問題，有的橫豎杆材同線同窪不同寬，但可以走通，有

圖4-42 杆型（線腳）及冰盤沿

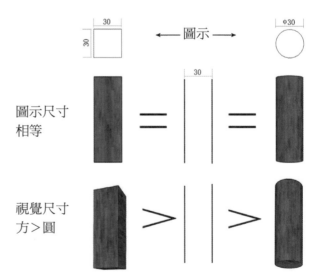

圖4-43 方邊長與圓直徑相等的材型視覺分析

的不必走通，也有的杆型不一而相互「交接」，等等。不同的杆型截面選擇要吻合整器的美韻，不可造作。

截面杆型（線腳等）的創新設計會帶來器形意韻的變異，有的清新，有的古樸，有時外圓內方的圓渾凝重（圖4-44～圖4-47）轉化為外方內圓的勁挺清新。截面杆型（線腳等）的任何變化，如打窪、劈料等，都會有意想不到的效果，進而影響器具的品韻走向。它與其他「七比」共同決定著整件器具的品韻。

圖4-45 圓與方的杆型分析

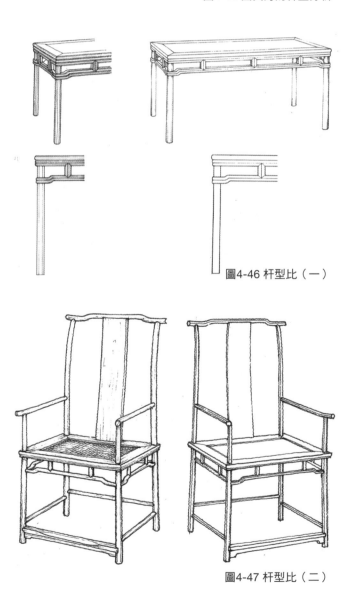

圖4-46 杆型比（一）

圖4-44 圓與方分析（若把椅杆由圓改方，方杆邊寬以圓徑 × 0.86左右為宜，圖為圓杆南官帽椅）

圖4-47 杆型比（二）

4.8 第六徑｜飾面比

　　飾面比，即家具外表的肌理疏密的關係，如光素與雕花、拋光與亞光、平板與攢格等的對應關係。

　　全光素是一種韻性，全滿雕也是一種韻性，光素與雕花的疏密結合更是一種韻性。疏密之間的比例非常講究（圖4-48、圖4-49），它與杆型、間架、線形、材徑、輪廓等相結合，以確定飾面的疏密比例，以及採用淺雕、浮雕還是鏤雕，是獨木板還是攢接成「花格」。

　　經典明式家具中，素工較多，也有兼作線腳的。沿杆料一側邊的小線腳，豐富了杆面的疏密，在光素中強化了線形，家具的可視面富有肌理。有的兩側起線，而中間鏟平，也有部分料杆中間起陽線的。這類有線且簡的條杆，比起全素或滿雕又有不同的美韻效果（圖4-50、圖4-51）。附著在杆料上的牙條或牙板也有疏密間的調和，更有將牙子滿雕或鏤雕，這些均襯托了條杆的光素，且存在疏密之間的比例關係。

　　有的型制家具，部分密地雕花與光素地子形成很明顯的對比關係；其疏與密的交接邊界線形，形成一種非杆構形的「際線」，與家具造型形成一定的呼應關係。另一方面，在密地雕花圖案內部存在疏密變化的圖形對比關係，影響著整件家具的品韻。

　　光素與密雕，首先在確定雕刻部位範圍時，要預想整件器具的美學比例，還要考慮成器後使用時肌膚觸摸的感受。因此，應根

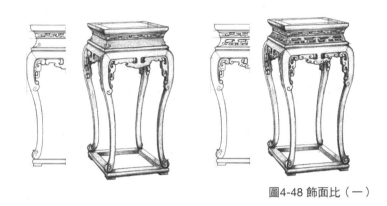

圖4-48 飾面比（一）

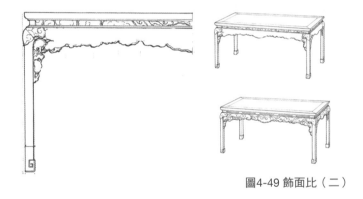

圖4-49 飾面比（二）

圖4-50 密雕與素杆的對比

據家具外形的凹凸收放來考慮雕刻的圖案花飾種類，以及相應的雕刻手法。

即使滿雕也不可作全密雕，有些雕面圖案要露有局部的光素面，以突出雕刻本身的疏密變化，襯托「文綺之美」。露出的光素是藝術中的提神之筆，其部位與「筆法」非常重要。當然，雕刻中的繁密或深凹或鏤透處也要處理得當（圖4-52）。

光素無雕也同樣要權衡飾面的主構條杆與細杆攢接之間的線面對比，線型條杆在密攢細格的襯托下，其「光素」尤可凸顯整器的韻味。

如果雕花部分與光素部分比例不協調，分配對比與整個器型不吻合，或者密而有疏，光素中有花線，而這些花線的位置分布均等沒有節奏，那麼視線就會凌亂散落，整個器型的飾面也會不雅。

木雕是獨立的藝術門類，應用於家具則必須吻合家具的整體意韻和構造要求，在作法、力學、使用上依附家具的工法。當然，若想在家具上單純地表現木雕藝術而使家具自身的人文性、實用性退次其後，那便是另外一回事了。

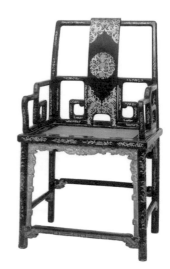

圖4-51 雕刻範圍內的圖形比較

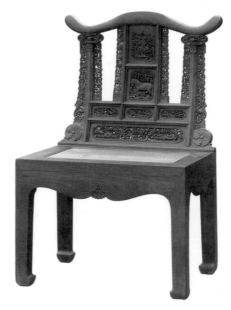

圖4-52 繁密鏤雕與極素平面的對比

4.9 第七徑｜縫折比

縫折比，有兩層意思：家具中材與材榫卯結合的構縫凹折線以及材杆與材杆之間順紋並行的凹折線，如條杆與牙板之間的凹折線（圖4-53）；門框與嵌板的凹進深度等所有的面與面進退深度形成的凹折陰角（線），它們可稱為「陰折線」，與杆型陽線形成明顯的陰陽對比關係。

對於同種木材的家具來說，各部件之間的木紋是順紋同向還是垂直相接，其木紋在配料時要有所選擇。有些桌面大邊與嵌板的木紋不宜太順，大邊與嵌板縫密而紋理要有別，要有「勾」縫美，不能如一木連做，如似一木連做，視覺上邊抹與嵌板的縫線不交圈，縫（韻）線走不通，不符合傳統的「中和圓通」，反而有缺失之感。圓角櫃門板的框杆——嵌裝面板之間有凹凸，不在同一平面上（圖4-54），呈凹縫的「陰折線」勾勒就顯得非常明快。

從製作技術上講，明式家具的韻，有多面性。形美、力美、骨骼美、裝飾美，木與木拼接的縫也是美。縫不單是在平面中的榫卯拼接縫，也有圓與圓、窪與窪、圓與窪、平與窪、凹與凸等的順向反向的接縫。這些縫與形都是「勾勒」形體的關鍵，也是氣韻的所在，如人臉面的眼袋折縫、人中凹折線以及皺紋線一般清晰有韻。

接縫是榫卯結構的外現，因部件材徑杆型不同而有多種不同的接線，通過這些接縫可以由表及裡地知曉內榫結構。作為設計師，都會有一種體驗，即繪圖時若沒有描繪接縫線，總覺得似乎少了什麼，整件家具有失韻味（圖4-55）。

另外，中式家具中牙板與主杆之間結合的勾

圖4-53 牙與腿、邊抹的構造折縫　　圖4-54 頂與圓梗、門杆形成的構造折縫

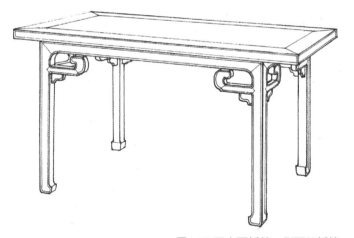

圖4-55 正立面折縫、側面凹折縫

勒「陰線」更是神來之筆，它間於左右的杆線
（實物線）和牙的造型線（邊際線）之中。
陰陽兩種線組合成為家具的精神構造線（圖
4-56～圖4-58）。

在白描圖中，家具折縫凹線的描繪顯得非常
重要。

明代「周嵌」，露出的一半嵌花板在外，與
底面所形成的凹折線，強化了嵌刻的神韻。

要想把人物或動物繪製得傳神，就必須瞭解
形體解剖學，即在畫面中清晰明快地表現形體
塊面的凹凸關係，勾勒陰陽界面的折縫、形體
的凹折線、肌肉與肌肉的界線或肢幹與肢幹之
間的結構線。在家具中，拼接的折縫凹線同樣
具有性格氣質，是家具構造內力的表述，更是
家具品韻的寫照。

縫折比大多數是構造折縫，但因凹折角度
不同，其「線性」也有區分，有明折、凹折、
陰折以及線腳的凹折與窪圓折（碗口線）等之
分。大於90°，如牙與圓杆、束腰板與牙板等是
明折；等於90°，如噴面與牙板、假四面平的凹
折縫等是凹折；小於90°且大於30°為陰折，如
案型悶戶櫥的壁板與面板折角、霸王棖與豎腿
折角等；小於30°為死折，古人對其很忌諱。現
在有人「創新」，好作「死角」，即在條桌的
噴面與牙板之間作小於30°甚至近於0°的「死勾
縫」，留作污垢生蟲，其貌似「工巧精到」，
但實質是不悉「中和圓通」。

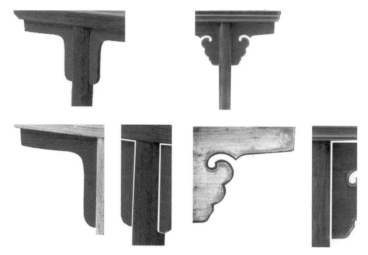

圖4-56 折縫（構造縫）分解

圖4-57 弧折縫

圖4-58 彎折縫

4.10 第八徑｜色間比

色間比，即同材制器的木色深淺之比以及多種材料間拼合中的色彩比例（注：專業的漆面、鑲嵌類等同理，在此不詳細論述）。

這裡主要講兩種或兩種以上的材料的間色「拼做」。間色「拼做」必須分析家具的造型，進行各部件的杆型歸類和面板歸類，即哪些部件用材的紋色盡量相同，哪些部件可另外用材或選用淡色的同材，歸類要清晰。在標型歸類時要特別注意走通、圓和，注意杆與杆以及面與面的呼應關係（圖4-59～圖4-63）。同時，面板框的邊抹、橫根、擱板、竪腿等也要分析歸類，不能「走不通」、不圓和，更不能出現（視覺上的）銳角。如太師椅的扶手，橫與竪（鵝頸），就不能分成兩種木材，而後背嵌板可以是另一種木材，但搭腦與後杆不能是兩個木種。就面板來講，邊框與嵌板可以是兩種鑲色，但邊與抹就不能鑲間兩色，一般交圈或格角都不能是間色。另外，牙與杆可鑲色，但要看是什麼位置的牙。

一般來講，條杆線型越細，木材用色越深；部件面越寬，木材用色越淡。深色木材的部件線型如繪畫的構成，要有整體感，或回合或對稱，要通氣。在視覺上，色間比與器具的主體骨骼一樣，是清晰感觀的一部分。

色間是「線形」的突化，處理得好會提神韻，處理得不到位就會亂線散神、不清朗，有失整體韻味。這恰如山水畫的筆墨，山石點苔到位，則畫增神韻；點苔不到位，則畫面氣亂惡猙。這些都要求匠工及設計師們慢慢體會。

在同種木材中，木紋的順逆紋向不單有深淺的視覺差別認知，還有紋向走勢的視覺心理感受，如桌面板，若兩塊相拼，依木紋特點有的要對稱拼接，有的則不宜

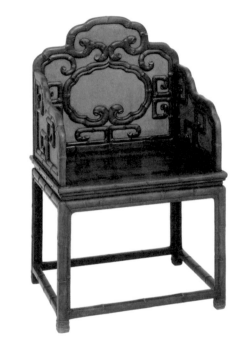

圖4-59 背靠嵌板間色

圖4-60 羅鍋花根間色

對稱相拼，即不宜太誇張，而是要和順，順向拼接如一
木，對稱拼接而不「孽惡」，不能與家具的整體美韻相
悖。同一塊木板的木紋有疏密不均也有走勢不同，拼接
面板木紋的兩側差異不要太大，要均勻平和，而邊抹與
面板之間特別是邊材與面板的木紋不宜太相似，框與面
要勾勒清晰而韻同。木紋因生長勢向，其木面棕孔的順
逆在光照下會產生深淺不同的效果。

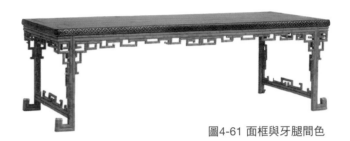

圖4-61 面框與牙腿間色

　　有人提倡一木一器，其本意是想色紋均勻平和，但
在雙拼桌面時卻故意將面板對稱雙拼，致使面板太多
「丫花」，紋性反差太大，其效果是事與願違，弄巧成
拙。更有甚者，將桌面大邊與面板的木紋對接如一木連
板，而面板之間的雙拼中縫因對稱而過於明顯，其結果
是桌面邊框的勾勒美被斷殘了，面板中間的「和氣」被
撕裂了，只剩下抹與抹的對應而不與大邊走通，回字形
的「圓通」不在了，其實質是對傳統家具構造美的錯誤
認識，捨本求末，對傳統家具的至高境界──「中和圓
通」認知缺失，是「唯材」心理的病變表現。

圖4-62 構造主件與棖圍附件間色

　　觀賞任何器物，色彩都是重要的元素。色彩與器形
可迅速形成人對器物的視知覺，形與色不可分離，物是
通過色被可見的，所謂「形形色色」，就是此理。因
此，匠工在配料特別是依料放樣時，心裡要有成器效果
的形色預想，以免徒留遺憾。

　　現在，有些家具外飾的木紋「填孔」整平，拋光如
鏡，用幾千號細的砂紙精磨，以示工藝精湛；或表現
「匠心」，將「色」推向了「光色」，並認為此舉超越
了古人。這實質上是一種倒退，是人文認知與藝術修養
的大倒退。將自然木性肌理精磨得全無，天然的質感退
化殆盡，家具的外飾如同粘貼木紋塑紙，將家具美麗而
有質感的自然肌理變成沒有活性的「塑料」面。悉木、

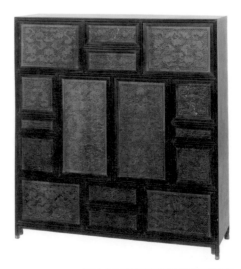

圖4-63 面板錦地雕與杆框間色

知木、親木、敬木的情懷被丟棄了，光亮替代了質紋，使用時的觸摸心怡變成了「不可觸碰」，想必這才是因對現代工業文明誤識誤用而產生的副作用。

色與質不可分開，家具中的色離不開材質，盡顯質感是最佳的材色表現。其實，古人深悉木性，人與木神通，為盡木紋之麗質而發明了取自自然的生漆，形成了幾十道擦漆工藝，使用木材時亦對其撫摸呵護，盡木本色之美的同時與器物進行情感對話（圖4-64、圖4-65），「由生而熟」地形成「皮殼」底子與包漿，人與器物和諧共處。

筆者並非反對一定程度的光亮，而是在光與紋理質感的選擇中應有所側重。毛糙無紋則不透底顯紋，過分拋光雖能導致木紋彰顯但被「賊光」所蓋。要把握好光與紋理材質的中和適度，從視覺與手感上控制好「光」。古人用竹花麻絲打磨，今人當然可用砂紙，沒必要那麼細，就材紋疏密與質地色質及型制來選擇砂紙，打磨是「顯紋顯質」醒肌理，還木材自然天性。

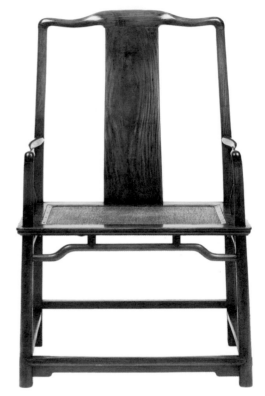

圖4-64 比例協調，包漿自然

圖4-65 無須高光，皮色心儀，盡顯木本色之美

第五章 新十病與重溫明韻二十四品

5.1 新十病：重溫明韻二十四品

　　司空圖《二十四詩品》的美學思想，以自然淡泊、高遠中和等為至高審美，囊括了中華傳統的各種美學要素並進行總結歸類，開創了詩品美學意境的品評。王世襄先生開一代之先河，將傳統家具歸納成「二十四品」，即「十六品八病」，是對以明式家具為主體的中華傳統家具的美學品韻進行評述，為傳統家具的系統認知提供了法門。

　　然而，「八病」的存在也有其基礎。隨著傳統文化的復興，文化的空前發展被產業化後，在經濟利益的驅使下，佔有大量社會資源的「商賈」們進入家具產業，對市場需求的認知偏見，加之木作技藝的傳承有失，以及新的木工技術培訓的缺失，特別是機械電子等設備的誤讀誤用，造成「十六品」盡失，而原「八病」發展成新「十病」，大量低劣醜陋的家具充斥市場，導致珍貴的木材被浪費（圖5-1、圖5-2）。

　　原「八病」是：繁瑣、贅複、臃腫、滯鬱、纖巧、悖謬、失位、俚俗。

　　新「十病」是：

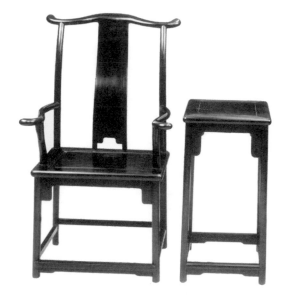

圖5-1 比例失位，杆形過纖，牙形僵化，四腿拘謹

1. 家具制式不規範或組合牽強，造型語言堆積過多，風格混亂，為雕花而雕花──更繁瑣。

2. 形式多餘，畫蛇添足，在經典器的基型上隨意延長或縮短造型語言──超贅複。

3. 擅自將經典家具的某些部件原樣放大放粗，不惜材料，以示財力富有──太臃腫。

4. 結構語言太過，笨拙不巧，不悉木性，隨意改變榫卯結構或一味強調出榫──愚滯鬱。

5. 片面追求纖細而有失比例，致使視覺上單薄無力，撫摸過虛，手感不適，嬌巧有過──過纖巧。

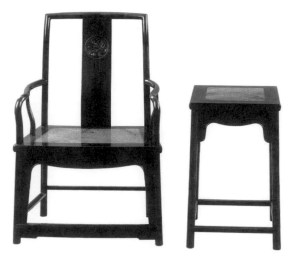

圖5-2 壺門弧度在圓規化，肚膛死板

6. 不悉型制宗法，有違「中和圓通」的造型原理，顛倒篡改，複加無道──妄悖謬。

7. 形藝有失，節點落位偏離，偏位臆改，不究尺碼與比例，器形間架不和諧──臆失位。

8. 語言風格低俗不雅，寓意牽強，不悉文心典雅，雕花圖案醜陋，豪蠢奢氣──盲俚俗。

9. 以材代形，一味追求材質貴重或材質木紋美麗，強調用材奢華，而忽略家具本身的形意與文心──韻盲。

10. 唯工是藝，片面強化工法光素無缺，過分追求嚴絲合縫，過分強調木材固化，致使木性僵化，甚至沉醉於櫥櫃抽屜拉門的密封閉氣，把奇異弄巧誤解為工法及精工巧作，而家具意韻僵硬，工業化痕跡明顯──工頹。

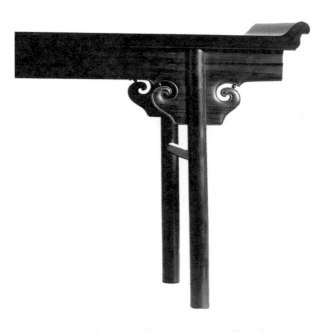

圖5-3 牙板太寬，導致雲頭太下，氣勢不清，翹頭過大

前「八病」是對傳統家具的認識不足，是舊「病」的變異，後「兩病」是富貴病、顯富病（圖5-3～圖5-5）。

新「十病」有一個共同點，即比例失調，美學、工藝、間架、取位、用料等偏離「中和圓通」，且故意偏離，或畫蛇添足，或牽強變形，或形語不調，或創新無法，病變有過而無不及。所有這些新「病」，皆源於對傳統意韻缺乏認識，一方面以「文心意韻」而瘦枯以求意新，另一方面以「豪奢工料」而臃腫以示富有，越來越遠離傳統家具的品韻真髓──「中和圓通」。

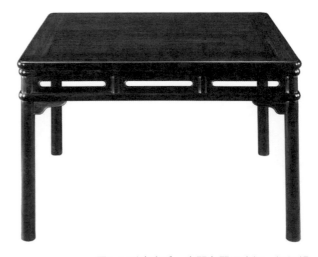

圖5-4 形廓太扁，中間魚門洞太短，氣不暢
拋光太過，木色頓失

現代新「十病」往往發生在一些「善意」的小改動上。如：為增加牢固度「粗一點」；為表現財力用料「寬一點」、「厚一點」；為更好地展現曲柔線條「再彎一點」；為體現昂貴的雕花「再深一點」；為凸顯有品韻的翹頭「再高一點」，背板「更彎一點」；壺門彎弧「再大一點」，圓杆「再粗一點」或「細一點」；牙板「細一點」或「厚一點」等。有很多個「再一點點」。在沒有探究匠心、重新推敲調整的情況下，若干個「一點點」改動，都會有失品韻，都可能成為「病」。

如經典的紫檀扇面南官帽椅，由於改者對文法的誤讀及自身藝術修養的不足，擅自改了多個部位。將直的踏腳根擅自改成弧形；將直的後上杆改成上端彎曲；使後背板更彎；其上的牡丹花變成有瓣無葉狀；將壺門的有品性的手工弧形線形改成圓規圓的三斷圓規弧切點連接；將搭腦中段改為更粗等。這些所謂「篡改式創新」，其根源是對構造美的認知缺失，是「老病新生」的典型案例。

「篡改式創新」，有其共性：誤以「和諧」為類同；妄以「力韻」為粗壯；曲解「圓渾」為磨角磨圓；誤以「圓潤」為磨光；錯把「文心」為雕飾。這些認識都是對傳統家具意韻的誤讀，更談不上由表及裡，一切只是停留在器具外在的觀賞層面上，唯材、唯工、唯色、唯亮掩蓋了匠心構造的內在文法，以至於近二十年來有關傳統家具的大量圖書，全是精裝畫冊，難有真正深入的研究。

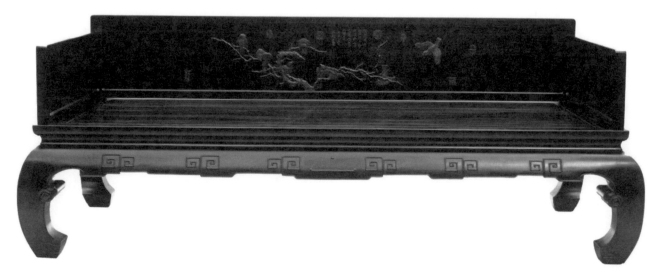

圖5-5 背板雕花圖案不夠完整，破壞器形的整體感

5.2 匠讀十六品

　匠工制器，必先心存意韻，所謂「意在筆先」，並以「工法心」解讀品味傳統經典家具。

　「十六品」中依工法技術可分為四組品相，即：

甲組：簡練、空靈、清新、妍秀。
乙組：典雅、玲瓏、柔婉、文綺。
丙組：沉穆、勁挺、雄偉、圓渾。
丁組：凝重、淳樸、厚拙、濃華。

　甲乙丙丁四組品相各有其造型特點，現以工法技術及「品韻八識」分別解讀上述四組品相。

　甲組（圖5-6～圖5-9）的特點如下。

・簡練：條桿較直而細，圓桿居多，構架簡潔，少裝飾。

・空靈：間架中條桿與空白疏密對比明顯，留有聯想空間。

・清新：型有新意，條桿硬朗，線腳清爽，或劈料線型感強。

・妍秀：有裝飾性語言，桿型較多變化，線腳明顯，外形較為舒展。

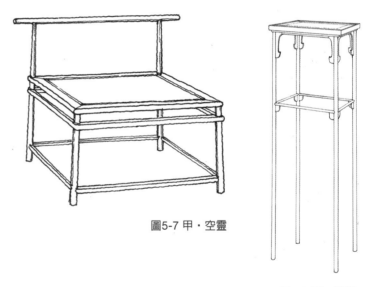

圖5-6 甲・簡練

圖5-7 甲・空靈

圖5-8 甲・清新

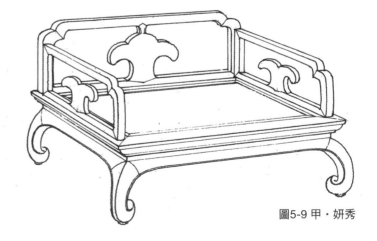

圖5-9 甲・妍秀

乙組（圖5-10～圖5-13）的特點如下。

・典雅：莊重雍容，構架平穩，疏密誇張，雕花圖
案鏤浮相間，系列性強，取樣經典。

・玲瓏：形體婀娜靈動，線條以曲為多，形體不大
但精巧細緻。

・柔婉：器形的曲弧形條杆較多，但整體仍較簡
雅，女性味偏重。

・文綺：雕花多為浮雕，圖形柔而滿，雕刻不宜太
深。

圖5-12 乙・柔婉

圖5-10 乙・典雅

圖5-11 乙・玲瓏

圖5-13 乙・文綺

丙組（圖5-14～圖5-17）的特點如下。

· 沉穩：造型穩重，用料厚實而外形簡潔，器形意
　象較為平靜，不跳躍。

· 勁挺：杆型剛直，弧形有彈力，構緊不散，硬拐
　子較多，守得住，男性味較重。

· 雄偉：整器用料較粗，造型豐富但較為濃縮，粗
　中有細。

· 圓渾：體態楞角較少，通體圓潤厚實，器形飽
　滿，樸素圓和。

圖5-14 丙·沉穩

圖5-15 丙·勁挺

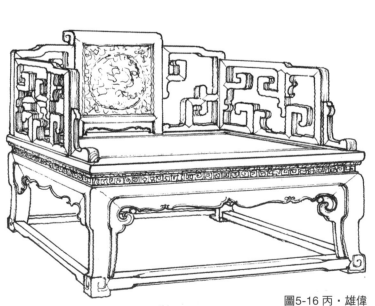

圖5-16 丙·雄偉

圖5-17 丙·圓渾

圖5-18 丁・凝重

丁組（圖5-18～圖5-21）的特點如下。

· 凝重：材徑稍粗但不顯笨拙，杆型圓和，色質偏深，形態簡練且沉穩中和。

· 淳樸：工藝較素，條杆乾淨，基本無線腳及裝飾，結構曲直簡單，造型語言簡潔。

· 厚拙：器形壯碩，造型敦實，用料較大，裝飾相對較少。

· 濃華：整器雕花繁密，紋飾滿而均衡，光素面較少，但不繁瑣。

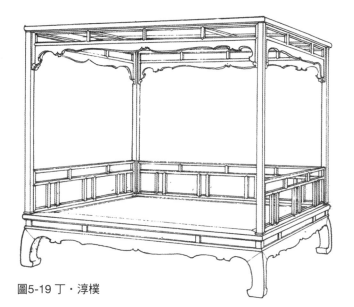

圖5-19 丁・淳樸

圖5-20 丁・厚拙

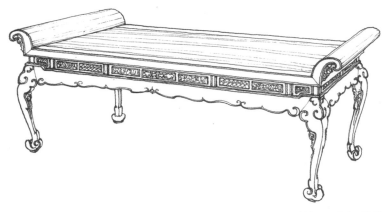

圖5-21 丁・濃華

5.3 家具的氣質與地域風格

甲乙丙丁四組品相氣質之比較：

甲組如初春陽光，生機勃發，圓勃。
乙組若聰穎靈惠，彎柔有勢，曲勁。
丙組似英武雄健，端莊勁精，硬拐。
丁組近老沉滄桑，拙樸厚重，楞皺。

甲乙丙丁四組品相氣質，從地域文化氣質上來進行比較，如下所述。

甲組：以東華、蘇式文人家具為主的生發（竹、木）文化韻向。
乙組：以南粵、沿海富甲家具為主的鳳凰（朱雀）文化韻向。
丙組：以北京、京式皇家家具為主的權貴（水、龍）文化韻向。
丁組：以西晉、富豪鄉紳家具為主的厚樸（土、金）文化韻向。

甲組：東方，江南蘇式文人家具。造型相對簡潔，輕盈素雅，一般以素工為主，或以線腳輔之，即使有雕花也相對簡潔雋秀。用料較為精細，條杆以圓而直為多，呈「下大上小、下寬上窄」之意象。家具量體相對偏小，韻在「向上生發」（圖5-22、圖5-23）。

乙組：南方，粵廣通貿富豪家具。造型相對奢華秀麗，體態靈動，素雕兼工，雕花相對花哨，且多有鏤雕。用料多，彎弧大而杆型較細，飾面常以通貿外來品（螺鈿等）鑲嵌，體態相對適中，韻在柔婉文飾（圖5-24、圖5-25）。

圖5-22 真竹椅東方蘇作之源

圖5-23 竹子扶手椅「向上生發」之韻

圖5-24 朱雀（鳳凰）
南粵之母圖案

圖5-25 委婉內勁的廣作扶手椅

丙組：北方，京式皇家家具。造型相對隆華，體態雍容富麗，體型較大，腿杆橫截面以方為多，且多以硬拐折彎凸顯雄偉。部分家具表飾相對密繁深雕，以示尊貴權威，用料相對奢華，韻在雍容力量（圖5-26、圖5-27）。

丁組：西方，西晉商賈鄉紳家具。造型相對拙樸厚重，體態剛硬，常有奇異點綴，條杆介於方圓之間，常常硬拐與曲彎相兼，柴木為多，色漆相融。用料相對寬厚，腿杆面組合間進退明顯，折凹縫較多，韻在厚拙老氣（圖5-28、圖5-29）。

這裡隨筆提及一下現今的「仙作東作說」，仙作位於閩東近海，早有通商，家具應有地域性傳統作法，風格近於粵廣而又兼有蘇京之風，文化底蘊深厚，用料更為粗放，工麗奢華，腿杆彎大而形較粗實，整體感較廣作敦實厚重。至於「東作」是近幾十年的事，其文化韻向還得深入調研，切不可簡單地認為其就是雕花家具，要從構造意韻上融會創新。

東、南、北、西之「韻向」各有千秋，與其建築、繪畫、書法、服裝等民俗民風皆吻合。

再次說明：品韻不同於境界，「中和圓通」是傳統家具的至高境界，各品韻若從比例造型上探究極致，皆趨向「中和圓通」，就像修禪一樣，不同法門，皆可成正果。

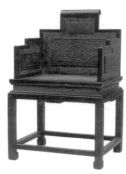

圖5-26 雲龍浮雕（北方龍文化）　圖5-27 硬拐有力的京式椅

圖5-28 滄桑老氣的晉作局部

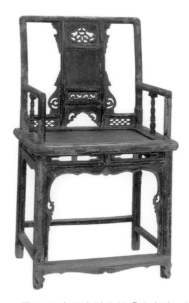

圖5-29 多元素融合的「老來俏」扶手椅

5.4 把握分寸：中和尺碼及品韻性向

中華木作發展至宋元明，特別是明代中後期的明式家具，木作構造已登峰造極。如果宋代是家具「文境至上」的時期，那麼明代就是家具「文心與作法合一至極」的年代，道與術高度合一，制、式、形、藝、工、款、色、材的規範逐漸清晰，在功能與美學之外更有撫摸把玩等的體驗，人與器的動靜交流上升到物我相融的至高境界，文氣、簡潔、儒雅、生發的蘇式家具就是這一時期的代表。

會客、雅集、慶典等人文活動時的空間擺設變換，並不使人感到累贅與麻煩，在搬挪這些體態宜人的家具時，用手搬挪時的心儀、撫摸家具條杆或面框時的愉悅，對制器的「匠心工巧」提出更高的要求，制器時的製作放樣與尺碼把握就顯得尤為重要，觸摸「把手」立即便能知曉家具是否合理工巧。

曾見一老匠師就方制（四平式）方杌的凳面邊抹一木連做壺門式造型，其將凳面邊框背面裡側削薄一點，在壺門中間段的外部看不出來，背裡修得較圓潤，這主要考慮到使用移挪時「把手」的手感，傳統蘇式家具中有很多這樣的例子。

合手的條杆、扶手杆、台面等，其材徑或邊厚基本都是在寸上或寸下，觀感、材料力學與牢固構架以及榫卯結構等需要的材徑及「把手」之感，都要集中在「寸」字上下功夫。

手眼合於心，「多一分有餘，少一分不足」用在線型木作家具上，甚為恰當。有時把整個家具的條杆及台面加大或減小 2 公釐，其韻味立即有變，例如原來較為纖秀的椅子，在調整後氣質會變得壯碩。同樣，材徑不變，彎材的曲率微變，也會使椅子在剛柔之間發生「性格」變異。這些微妙的變化，皆因「分寸」的把握發生

偏差而遠離「中和」。當然，若因創意設計之需而有意改變「分寸」，同樣要吻合其創意而有所控制，把握好「分寸」（圖5-30）。經典之所以為經典，就是其各個尺寸把握得完美、恰到好處，工藝精巧。經典的明式家具從材色到造型，任何一處「分寸」來不得半點篡改。若因使用等要求而調整，也要在前述「明韻八識」的基礎上重新調整好。

很多家具條杆腿長與座面之間的尺寸有著內在的關聯，調整這些尺寸要統籌考慮，既有美學上的，也有實際功能上的（人體工學），如椅子的座面高度與座面進深（寬度）的「和值」相對恆定，即座面高的椅面深要淺窄，而座面相對低的椅子面深要深寬。

創作或仿製前的條杆樣形圖要精確，尺度曲率等要反覆核樣，並預留好製作過程中的損耗，眼功、手巧、心力於每一線型中，要把握好制器最初的材型大樣，即1：1的大樣圖（原大圖）（圖5-31）。

經典家具的尺寸曲度（尺碼）是在數十年乃至數百年的不斷修改調整中逐漸完善的。很多尺碼的設定存在一定的美學模數與規律，每種制式的家具皆可能在某一處改動後，按其內在的美學模數重新進行調整，獲得新的意韻比值，成為新的經典。與創作書畫藝術一樣，創新家具設計也可以「大膽落筆，細心收拾」。這些內在的美學模數與規律，需要匠工及設計師們不斷地總結與發現，從立體三維構成上思考與探索，從線型構造的原理上實踐與創造。

明韻文心，成在匠心，心在制先，成器後的文心意韻在後，有將「達意」、「發韻」文心觀感說得至高無上者，而忽視製作時的「匠心」。有「制器不難，難在文心」者，殊不知這「文心」是潛藏於製作時匠工的心

匠說：凡方材腿，在設計製立面圖或放樣時，一定要預想成器後桿材的立體「視寬」，方材的「視寬」會大於圖上平面寬，而圓材的「視寬」會小於圖上面寬。方與圓與圓三者間有一定比值區間。

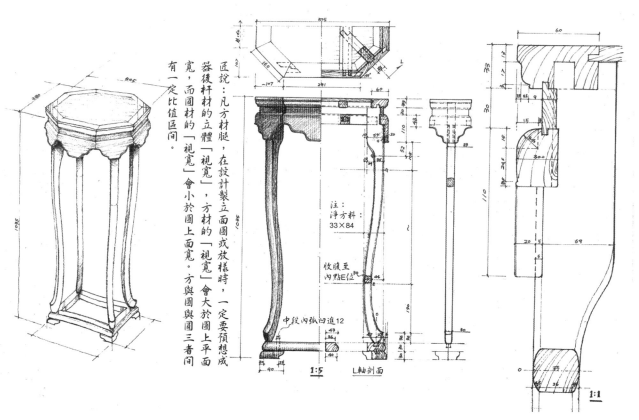

圖5-30 守制四足香几作法譯圖

圖5-31 方制條桌作法譯圖

中，沒有成器前的「匠心獨運」，制器又何來成器後觀者的「文心意韻」。事實恰恰相反，所有觀者的「文心意韻」，都是器具潛在意韻的一部分，或是滲入自己臆想解讀之後的文心發韻。

也有人說，文人指導匠工如何製作，才有文韻成器的產生。這就好比，有人教你寫字畫畫要如何如何就能氣韻生動，要如何執筆運筆，等等，畫好後就會有畫品意韻嗎？反過來說，一幅好畫（圖5-32），不說是執筆畫畫人的本事，反而將畫得好的原因歸功於在一旁對畫家要求如何如何的雇主，這簡直就是本末倒置。

當然，這裡也並非是說成就家具「文心意韻」的全是匠工，而是說高素質的匠工本身就具有一定的「文心意韻」之人文修養，並懂得把「文心意韻」通過工法以刀代筆將木材轉變成實物，心手物於一元。他們沒有專業文人「書法畫法」的文字記錄，因為其「文心」、「達意」、「發韻」等是通過實物來表達的；他們也常與專業藝人、畫家交朋友，提高審美情趣與器韻體悟，通過具體的畫稿、作圖、放樣及作法來把控心中的意韻，使觀者在對成器觀讀時亦能抒情發韻（圖5-33），這才是「匠心」的本質。

圖5-32 宋・李唐《秋山紅樹》圖

圖5-33 高士琴榻草圖

5.5 傳統家具韻向圖

　　東、南、西、北四大品韻性向的差異（圖5-34），其根植皆同於「一方水土一方人」，與書法繪畫一樣，有著各自的地域風格。家具的品韻性向雖有差異，但其「制式」相同，而「形藝」有異，如書法風格雖有差異，但同是中華文字，制如文，品韻性向如書法。制式與文字一樣，都是中華家具「同如一家」的原因所在。

　　雖然有「十六品」之識，但就某件家具來說，每件的「品」不是單一的，且隱含多個其他品韻，但品韻性向皆在上述東、南、西、北之間。相對而言，中原一帶的家具因兼容四方所好，品韻性向不如上述東、南、西、北四大品韻來得明顯。

　　同一件家具或同一「制式」的家具，皆可通過不同的工法、形藝尺碼等技術手法來體現這四大品韻性向，如有束腰椅子（圖5-35～圖5-38），或無束腰桌子（圖5-39～圖5-42），通過改變形藝尺碼，便可製成上述不同的四大品韻。

圖5-35 蘇式守制圈椅

圖5-34 家具器韻品相分布示意圖

圖5-36 廣式守制圈椅

比如，守制（束腰）對應的楷書有顏柳歐趙，顏字的雄渾氣質對應的是京作；歐字的俊俏對應的是蘇作；柳字的剛硬對應的是晉作；趙字的婉約較似粵作。當然，這種比喻未必精確，只是說明傳統家具的制式與品相之間有某種關係。

王世襄先生「十六品八病」的家具配圖是圖例，其配圖的每件「品」例家具，都可另改成其他三種性向的品韻的家具。同樣，每件「品」例家具，也可能因工劣而由「品」變成「病」例。

一制多式，每式四韻，加之不同的工法、形藝尺碼、材料以及制與制的交融變體、式與式的過渡變化等，成就了中華傳統家具千千萬萬個不同的意韻。

中華傳統家具發展到明代中後期，構造及形藝逐漸完善，相應的榫卯技術也得到了發展，家具從內到外達到了高度的和諧以及力與美的完美統一。「中和圓通」成為線型家具的至高境界，中、和、圓、通分別貫穿於家具的構造與作法，家具的型制工法形成了一系列格式。

圖5-37 京式守制圈椅（宮廷式圈椅）

中：器穩中正，不偏不倚，不過不缺，恰到好處；中軸對稱，尺寸精到，比例完美。

和：和諧統一，不張揚也不缺憾，雖韻向不同，然絕無怪異病俗，剛柔、曲直、方圓，錯落皆於和諧中。

圓：不楞不尖，不缺不銳，不溝不刃，不峰不壑。雖形態各異，然器型邊界枝端圓潤，打窪、起線、邊沿、雕花均合乎觸摸手感，一切在於親和為上。

通：敬木、德木於構造中，榫卯受力於內而外部拼縫緊密，且以不露端截為上，面板框之間木紋和順相通。各條杆、牙板之間穿通、圍合、交圈，以及與各條杆之間木紋順通、條杆意通、形式貫通、意韻相通。

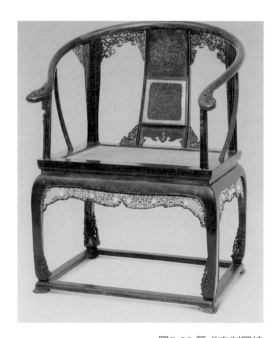

圖5-38 晉式守制圈椅

圖5-39 蘇式圓制方桌

圖5-41 京式圓制方桌

圖5-40 廣式圓制方桌

圖5-42 晉式圓制方作方桌

第六章 牙：中式木家具的構造輔件

6.1 中國牙子：線型家具中的衍生語言

　　牙，中華家具特有的構造輔件。從外形上分為組合牙（壺門券口罩牙等）與單材牙（角牙、隱牙、勃牙等），前者建築文化的滲入如西域波斯文化或佛教文化，是一種主動的文化行為；後者源於道家、儒家的文化，它們皆形通於行草意象，是一種自覺的文化行為。前者是對線型構造的滲入或創造，後者是對線型構造的修正與完善。這裡面的學問太大，與線型構造一樣，有哲學層面上的東西。作為匠工，必須先從技術功能上討論一下中國牙子。

　　前面說過，文字方塊書「篆隸魏楷」分別對應於面板（框）「圓展方守」四個制，而「行草書法」因不橫平豎直、不規矩，憑書寫中的氣勢意韻，融入家具的「形」後（圖6-1），衍生出一種造型語言，即中國牙子。

　　事實上有很多線型家具，意韻實足，無須附加牙子，而有些家具意韻具備後仍附加部分牙子，是一種形藝的延續。

　　家具中的牙子是依附於結構主材上的附加輔件，起裝飾作用，必須與主體造型相得益彰、渾然一體，其連接除自身必須凝結牢固外，也起到穩固家具結體的輔助作用。

　　嚴格意義上講，任何一種線型骨感的傳統家具都可不用牙子（指裝飾性牙子），但在留存的傳統家具中，有些被稱為「牙」的構件已完全轉化為結體的構造件，如守制（束腰）家具的牙板或膨牙、展制條案插肩樺的刀牙（圖6-2）等。

　　傳統家具的條杆在縱橫架構的樺接卯合時，形成若干內直角。有些是小於 90° 的銳內角，從視覺上看，其內角與條杆間的虛實對比會形成「錯視」，不夠規正，

圖6-1 草書筆意與牙線對比

圖6-2 牙形淺意分析

圖6-3 牙與主杆的構造界線

視覺意象不夠平和，需處理成「內圓角」，以求線型間的過渡自然，或求看上去「合眼」，豐富線型家具的圓和感。

大部分牙子是以薄板形狀出現的，同時基本上在結體間架主杆的凹折內側，少有連接在主杆結構（家具）的外側。在櫃架類家具的攔板側面背面有裝牙或正立面攔檔左右上方有裝壺門牙，旨在豐富單調的空檔內矩角和條杆的視覺界面，柔化線型間架的矩方直硬。

由於牙子面對接主杆軸心，其自然地產生了交接凹折線，豐富了主杆「形體線條」（圖6-3）；其牙子自身的外沿輪廓又形成了曲與直的呼應（參制韻八法的折縫韻），在「簡單」中豐富了家具的藝術語言。

牙子的起源暫時無法探究，但從歷史遺存的訊息來看，一定晚於主體構架形成之時，若確切地分析，應該在行草書盛行的宋代之後。宋代以前的家具即使有「牙」，也基本上是構造牙（只是稱謂為「牙」），即使有裝飾牙也較為細隱（如《聽琴圖》等），不同於明代中後期較為明顯的「裝飾牙」。

6.2 牙族分類

牙的種類很多，從功能上分，有裝飾牙（子）、構造牙（板）、輔構牙（條）。其作用不同，造型有別，用料厚度也不相同。

結構性牙板，即構造件，是不依附於其他主杆的構造件（圖6-4），也是已過渡為結體的構造主杆。它們只是名為「牙」而已，作為家具的主要結構，比其他牙要厚實。

牙條（杆）是有「牙意」的裝飾性條杆，其與主杆之間形成小三角形空白（圖6-5），是構造間架的延展。

牙子、構造牙與牙條雖同屬「牙」，但性質不同，在討論「牙」時，一定要明白，除了構造牙外，這些牙或長或短，或圓或方，或曲或直，輔飾於主杆。畫樣時要控制好其與主杆的寬度比例，即視覺上的量體主附關係。若牙子過寬或用料過粗過厚，就反「牙」為主，牙的本意也就不存在了，此時的「牙」即美學上的累贅。

裝飾性牙條（條杆牙），會在橫杆與豎杆之間形成「有形空白」，暫且稱為「虛牙」，有別於實牙的是，虛牙與主杆間沒有交接凹折線，其空白又與主間架的其他虛實空白相呼應。虛牙的線形與兩邊主杆所形成的「三角形空檔」連接，與家具主體間架較為「方形空檔」的「形」產生對比相得益彰。當虛牙轉移換位或加粗並承擔更多穩定結構的力量時，其就演化為斜棖或大彎羅鍋棖，即輔構牙。

匠識的牙及分類：

1. 裝飾牙類：角花牙、轉角牙、攢牙角、罩牙、挖角牙、抽面牙、（採）角花牙、亮角牙、亮腳牙、順杆牙、隱牙、望牙、勃牙、掛牙等（圖6-6～圖6-9）。

圖6-4 構造牙（雲牙頭）

圖6-5 輔構牙

圖6-6 裝飾牙（罩牙）

圖6-7 裝飾牙（角花‧亮角牙）　圖6-8 裝飾牙（順杆牙）

圖6-9 裝飾牙（角花牙）

圖6-12 構造牙（膨牙板）

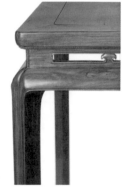

圖6-10 構造牙（牙板1）　　圖6-11 構造牙（壺門牙）

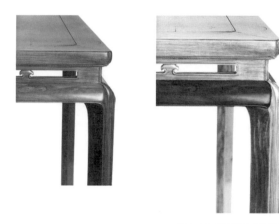

圖6-13 構造牙（牙板2）

2. 構造牙類：雲牙頭、牙板、膨牙、肩頭
　　牙、素牙頭、刀牙、棍牙、斗拱牙、壺
　　門牙、膨牙板、攢牙板、拐子牙等（圖
　　6-10～圖6-13）。

3. 輔構牙類：攢接牙、壺門牙、圈牙、格角
　　牙、券拱牙、望牙、彎杆牙、托棍牙等
　　（圖6-14～圖6-16）。

圖6-14 輔構牙（攢接牙）

　　除構造牙以外的其他牙，體形都相對較
小，或短或窄或薄，其截面要遠小於主構條
杆的截面，且依附於兩或三根主構條杆之
間，是家具結體構架的配角，故有「配牙」
一說，絕不可「喧牙奪主」。

　　牙子是中華傳統家具特有的造型語言。希
望有關專家學者進行專門的研究並撰寫《中
國牙子》。

圖6-15 輔構牙（壺門牙）

圖6-16 輔構牙（望牙）

第七章 投榫拆裝與榫卯力學

7.1 投榫組合順序

中華木作榫卯，從初始簡單的直榫、明榫到較為複雜的粽角榫、守制（束腰）組合榫等，經歷了悠悠幾千年。在由簡到繁、由粗到精的進化中，榫卯的漸變支撐了家具形式的發展，同時家具的漸變發展也在要求並推動著榫卯的工巧進展和技術優化，對榫卯發展不斷地提出新的要求。

就單件家具的構造而言，其內部有很多個榫卯，這些榫卯以「制點榫卯」為核心。在這些分布中，榫卯的投合方向與拆裝順序，決定著成器後的穩固並防止其在使用過程中脫散。

如守制（束腰）器的牙板，與腿上端的榫卯連接有兩種投榫方向的選擇，一種是由上而下的豎向垂直掛槽的「抱肩」榫（圖7-1），另一種類似於格角榫（暫名為「接角榫」），即水平向投榫的抱肩榫（圖7-2），也有豎向投榫的抱肩榫（圖7-3）。還有一種也是水平向投榫的裹腿榫（方裹腿）。垂直與水平的不同投榫方向，又與腿頂端與桌面邊抹下的短雙榫形成組合。從結構學上講，上下兩組投榫同向關係榫卯的穩固度，肯定不如上下兩組投向垂直關係（腿及桌面抹格角的豎向投榫與腿及牙板水平向投榫）的榫卯穩固度好。然而，在增加橫根的情況下又不同了，反而是垂直豎向的抱肩榫好，因為根的投榫方向只能是水平橫向，抱肩榫是垂直向的，至邊抹格角下也是垂直向的，形成兩豎一橫力向，兩個相對較「弱」的垂直向榫與一較強的水平向榫之間又有一定距離，並依此距離形成較為結實的力矩（圖7-4）。

同時，這裡有一個投榫順序，先橫向後豎向再豎向，或是只有一橫一豎的組織次序選擇，所以作豎向的抱肩榫，最好是其下要設置橫根。若設計要求簡潔或家

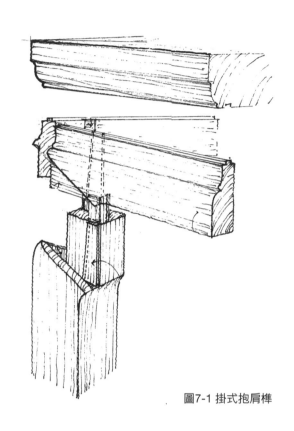

圖7-1 掛式抱肩榫

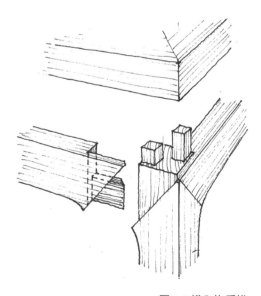

圖7-2 橫入抱肩榫

具僅作陳設用，不設橫棖，則必須將牙板改成水平橫向
投榫的接角榫，或同時形成高束腰，加大橫豎兩榫的間
距，以增加抗側的力矩（圖7-5）。

　　古代很多經典的文房束腰條桌，往往不用橫棖，以
求簡潔雋秀，有用霸王棖的一般是低束腰，沒有霸王棖
又不用橫棖的，基本上都是高束腰。

通過比較，法一相對比法二結構更為牢固。

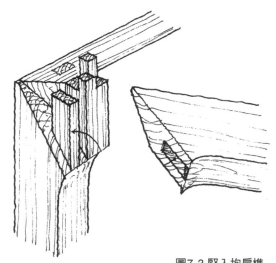

圖7-3 豎入抱肩榫

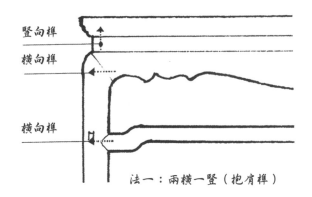

法一：兩橫一豎（抱肩榫）

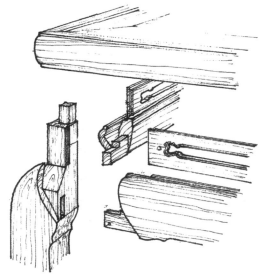

圖7-4 束腰結構

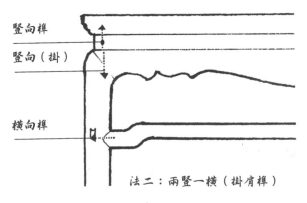

法二：兩豎一橫（掛肩榫）

圖7-5 榫卯橫豎力向分析

蘇作的守制（束腰）桌子，即使有橫棖的抱肩榫也作成水平向投榫的接角榫，這樣的結構更為堅固（圖7-6）。

江南民間很多方裹腿束腰桌，是先將橫棖與牙板及中間的矮老呈「架片」狀，然後上下兩榫同時橫向投於腿的上端，形成兩橫一豎的力矩組合；也有將束腰板加厚，並於腿端位鑿眼或開豎向燕尾槽，由上而下地投入，強化豎向力矩，使腿更穩固。這樣的制位結構即「一腿七合」，上層邊抹，中層兩束腰板，下層兩牙板，一加六的七材組合，再加之下面的橫棖是一加八的九件組合。其投榫順序由下往上分別是橫、橫、豎、豎（當然邊抹已提前組合）（圖7-7）。投榫順序與力矩及各個部件的榫卯造型及木材凝結力是榫卯作法的核心，要裝得穩固、拆得合理。

另外還有一種椅子或條案，其面框下兩側的腿間是平行且較近的兩根橫棖（管腿棖），而且距離較近，這裡也暗藏玄機，兩根橫棖絕不都是水平方向投榫的，而是上一根管腿棖水平向直接投榫於腿，下一根管腿棖的榫是「走馬銷」，即一榫頭作大小頭，先水平向投入腿眼後，再往上提，其下再塞一小木塊，使榫提至收緊，使兩腿拉不開，是一種材端走馬銷，真正地管住了腿。上下兩根橫棖的受力方向不同，上是撐、下是撐與拉，一撐一拉穩固而不散。在古制家具中，凡兩根平行且較近的橫棖，其中必有一根如「走馬銷」，投榫順序同樣需要思量（圖7-8）。

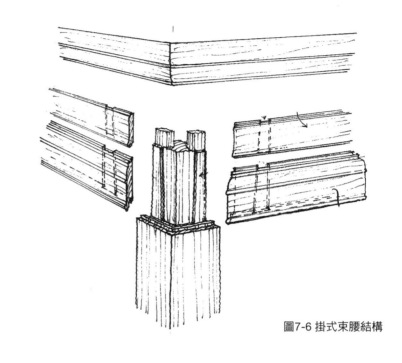

圖7-6 掛式束腰結構

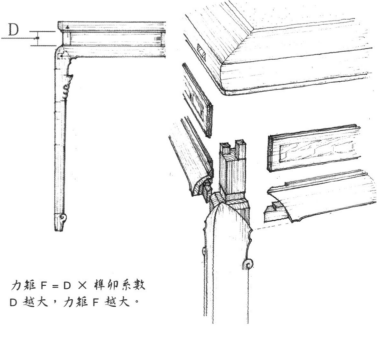

力矩 F ＝ D × 榫卯系數
D 越大，力矩 F 越大。

圖7-7 束腰結構

架子床、羅漢榻等要特別推敲，要考慮固榫、活榫以及它們之間如何組裝合理，如何拆分有序，霸王根一般是最後投榫的。桌面可以預先投合好，而椅子的座面與腿杆的卡合必須上下一起組裝。組裝好後，投榫與各榫卯最終匯聚到「三維一角」（制位榫卯）並形成穩固的結體。這種歸類為「制位」的投榫組合次序是探究「制式」的關鍵（圖7-9）。

圖7-8 走馬銷

圖7-9 制位榫卯（卡榫，詳見第十章中華榫卯「二十四性」）

7.2 榫卯的巧與拙

凡事有正必有反，作為中華木作的核心工巧技術——榫卯，以結構合理、工藝精良、合縫緊密、界縫美麗、木紋圓通，為世人稱道。

榫卯的基本作用是連接並加固，在榫卯內部的榫頭與卯眼中，「頭與眼」的緊密是依託木性而存在的，受力面的位置與木紋決定著牢度。如最普通的長方形眼，根據木作的基本特徵，卯眼受力面不能在兩側面間，只能在兩端面之間（圖7-10）。在兩側受力受壓過大則易開裂，兩端緊則沒問題，這兩端即緊頭；木材質地軟硬不同，緊頭的預留度也不同。較硬密的木材基本不留，即「緊恰緊」，或鋸的毛面與鑿眼毛面相擠，即「毛碰毛」；較軟的木材可以預留 0.2～0.5 公釐，投入榫頭後較為緊密。木工在鑿眼時經常糾結留線還是壓線，留線即預留多，則緊；壓線即不留，則「緊恰緊」。

在充分瞭解木作的基本特徵後，再來看束腰桌子的內掛抱肩榫，其有很多不足，抱肩榫內部的掛榫銷預留在腿材上，榫銷是留挖出來的，與腿端頭是同木相順，但抱肩榫的受力與抗力是側向的，木紋太順的榫銷在掛肩後反而很容易崩裂（圖7-11）。因此，有經驗的老師傅在選腿料時，其腿料上端木紋反而不要太直、太順，而是以紋理略斜的弦紋更好，製成的掛肩銷就不易崩裂。另外，牙板相對較薄，其端頭的掛肩槽外的小三角頭，也容易斷裂。內掛抱肩榫雖然設計精緻工巧但易損壞（很多老家具的修補木銷釘就在此處），所以懂行的江南業主在要添置守制（束腰）的桌子時，往往因用材較軟而改用橫向投榫的接角榫有束腰桌子（圖7-12），堅實牢固耐用。當然，床榻因料大器沉且牙板材又較厚而少有這些問題。

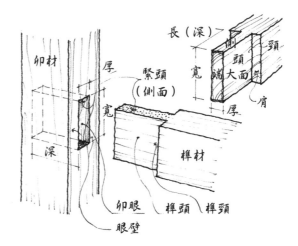

圖7-10 榫卯緊頭位置

圖 7-11 傳統守制抱肩榫（掛）易裂開位置。很多老舊家具以鍥釘加固，說明這類內掛抱肩榫不符合構造原理。

還有一個是順紋拼接面板中的凹凸槽（龍鳳槽），順紋凹凸槽也可能因順紋太直（徑紋）而容易崩裂。雖然槽有凹凸陰陽，但最窄處受力矩不超過板厚的三分之一，很脆弱，木紋越直越容易崩裂。選用山紋（弦紋）材會好得多，或將兩拼接面板都作成凹槽，中間另設一共用的斜木紋嵌條，牢固度會更好（圖7-13）。從拼接技術上講，現代同型互接的機械槽相對更好。

根據留存的老舊家具榫卯的破散狀況看，結合結構原理及木性進行推敲分析，傳統家具的絕大部分榫卯非常工巧合理，有的構思絕妙、巧奪天工。然而，也有一些有待完善的榫卯。另外，筆者在長期的實踐與思考中創設了一些新的榫卯款式。它們也許與未來有待發現的古家具的榫卯類同，但無礙於今天對榫卯結構的探究。在後續榫卯作法圖解中均有點評。

圖7-12 蘇作守制（裏腿牙板）束腰作法示意

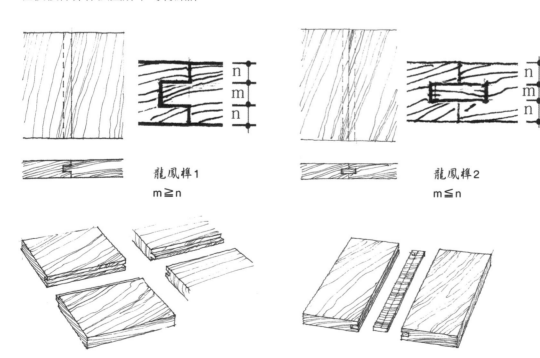

龍鳳榫1
m≧n

龍鳳榫2
m≦n

龍鳳榫1：銜接橫截簧的龍鳳榫（舌簧牢固）。

龍鳳榫2：木紋同順的龍鳳榫（舌簧易斷裂）。

圖中所示是改良後的截紋舌簧，不易斷裂。

圖7-13 龍鳳榫比較

第八章 設計與製圖

8.1 間架構造的透視與放樣

　　中式傳統家具是線型間架構造的結體，與間架構造文字不同的是，家具的間架構造是三維的。就線型間架構成的虛實黑白圖像而言，文字是一個平面的圖像，虛實黑白較為直觀，識別視角不存在多維性，也沒有正與反等透視的問題，而立體三維的家具構造，因視角的變化，構架的虛實黑白也會有相應的變化。

　　與其他立體器透視不同的是，線型構架在視角變換中，由於間架漏透空虛在家具外表的多立面變換，其構架內部結構也會隨著外部變換而相應變化。線型構架體不是純外立面的成角透視，而是在成角立面透視中有部分內結構透視。如亮格櫃或圓杆椅（圖8-1），在任何角度都可看到部分的內部結構的面。更複雜的是透中透，即通過內部結構的構架可看到部分的外部整體。

　　線型構架的中式家具在透視中的條杆交織構成了多個不規則的「動態空白」，或為三角形或為多邊形，這些不定的多邊形空檔與家具的正立面、側立面上的「規矩」空檔形成了互透，構成了「空白」的多樣性展現。

　　三維間架構造的家具通過圖片或照片來還原仿製，會產生視覺上的偏移，判斷其間架構造的意覺尺碼也會有更多的誤差。匠工及設計師們很難將其精準地落實到具體的作法上。

　　今天在解讀傳統家具時，或實物或照片或圖片文獻，從三維視角到平立剖尺寸，到條杆成形，再到投榫結體，其透視的反覆轉換必會帶來製圖放樣及尺碼上的多次失誤。

　　意覺判斷的尺碼因人而異，很多細微的尺寸或弧度、挖度都是憑藉經驗或興致而最終落定成部件形樣，這種老方法難以控制其形樣的準確性。

　　傳統家具的仿製或中式創新均存在透視圖照片與平、

圖8-1 可看到內部構造的格架

立、剖製作圖的三維到二維製作圖的轉換問題，以及二維製作圖到三維成型實體的尺碼把控問題（圖8-2）。

例如，概念圖或透視圖或照片，其圖片原拍攝角度是否盡顯家具的構造關係。有些照片視角有偏差或沒有專業的角度視角而使家具變形較大，這些資料的來源都會造成對細部尺寸的誤判。同樣，即使對照實物進行仿製，實物家具有很多斜彎條杆，計量成平立面的同時對應榫卯的製作圖也較難以把握，存在對條杆形材的落樣誤差。

人們常說，經典明式家具的尺寸來不得半點誤差，所謂「失之毫釐，謬以千里」，那麼設計或仿製中式家具，在具體的條杆形樣上就不能依賴老方法，而是要借助現代透視學和技術手段。

這裡順便說一下「透視」。中國古代繪畫中常用散點透視，現代製圖中則常用焦點透視。就單體家具而言，古代繪畫中多數是人文透視（前小後大），現代製圖中則多為焦點透視與軸測透視。本書採用焦點透視。焦點透視也是真實的透視。

仿製設計程序

1. 依照片作平立剖圖
2. 以平立剖圖推演透視圖（或建模型）
3. 以模型修整平立剖圖
4. 打樣（1：1）

打樣、製作

圖8-2 設計程序示意

8.2 設計流程

一、模型分析

　　將家具圖片或創意草圖中的家具按預設的長寬高等大尺寸製成泥塑模型，找到並對準與圖片中相同的透視角度，即同視角校正造型。若是創作草圖，則設計師對模型直接進行分析，依據圖上的視角來修改模型，像雕塑一樣來對模型稿進行修整，逐步修到滿意後再脫稿校正，從前後左右不同角度來進行審核修改。在反覆修改的同時，仍要保持與圖片及視角一致。若與其他角度產生審美矛盾時，則要「觀圖冥想」，對各細部逐一推敲、修改，直至達到預想的效果。另外還要根據預設的材色進行模型著色，從視角感觀上再次推敲。

二、模型落樣

　　根據確定的模型，將每一榫接處解體，若有幻燈投影設備的也能以「影」落樣，把解體的各個部件依「工法形樣」落樣到圖紙上，並憑藉工法經驗預留好後續製作過程中的尺碼損耗。有些厚薄不一的彎材的落樣製圖必須附加側立面，即一材三圖（平、立、剖面圖），在線型樣製圖中，還要根據模型測繪節點大樣（截面圖），把所有細微的尺寸和弧曲度都落實到圖紙上，這才是完整意義上的家具作法圖。

　　精確的作法圖不單要有家具的立面圖，除了可定點控制的直線型外，還要有其他非直線型曲弧等形樣的原大圖樣，即1：1的大樣圖。

　　此前提及的3D列印機用於第二階段創意模型落樣後的打樣較好，因為創意模型確定後已具備輸入的數據，打樣後的家具可體驗和再修改。然而，目前電腦3D技術還不能取代原創時的藝術構思與手工泥塑模型的創作。

三、樣器校核

　　精確的作法圖製成後，再按圖試作實材器樣（即打樣），與著色模型進行比對，同時與前期的圖片或草稿進行比較。有結構經驗的設計師在創作時或泥塑中已經就榫卯外的形材寬度厚度進行預留。一般情況下，泥塑模型推敲得比較完善後，實材器樣不會有太大的出入。通過實樣仍可能將有細微錯誤的地方再次調整，直至達到預想的美韻。

　　製作實材器樣不單是美學上的檢驗，更主要的是榫卯結構上的論證，若是椅子、凳子等器具，則必須進行承載人體的體驗，經過實物測試後，設計及作法圖才可正式定稿，才能將作法圖形成數據或樣板進行標準化生產。

　　上述三步實質上是「透視三部曲」，若借用現代數據建三維模型可更為高效，更好地傳播推廣。特別是在創作設計初期構想時更為適合，可就家具的尺寸和形態進行推敲認證，進行虛擬模型分析，360°地觀看比對，相當於型廓或量體上的分析，但與實體泥模的形藝塑型仍有本質差異，中式線型間架家具的親和感是螢幕中無法意覺到的。

　　古代工匠在「匠心制器」時沒有今天的技術手段，但他們有「功夫」，方言有「木匠木匠磨摸時光」，功夫中包含時間，即所謂「慢工出細活」，通過時間去觀摩體會、思考，與現代的高效、快節奏不相吻合，但與產業化、規模化及未來的標準化並不矛盾。把握好上述「透視三部曲」、精準地繪製1：1的大樣圖之後，再加上科技與管理及提高員工素質，改良傳統技藝、創新現代生產工藝流程應該是可行的。

四、設計的製圖表達與木工的識圖理解

人類文明的傳授是通過眼、耳、鼻、舌、身來意會的。對於木作技術而言，看圖、識圖、讀圖、解圖是關鍵。古時，由於物質技術等的限制，製作技藝主要靠口傳面授，還有由於行業習俗及技藝不外傳等，木工作造沒有留下相應的構造技術圖文，致使今天的傳統家具作法研究資料缺乏，傳統家具的設計與製圖等遠遠落後於傳統建築。

現今的匠工師傅由於沒有古時的嚴格師承，作法混雜，對經典家具僅限於圖片照片上的認知，將沒有探究傳統的「真知」又傳授給新一代弟子，致使產業工人專業素質代代漸衰。另外，新現代電子機械技術及設備應用又缺乏系統性研發，現代科技沒有與傳統家具技術有效結合，導致既無傳承又不現代的產業現象。

他山之石可以攻玉。傳統家具、中式原創家具的企業與作坊，在學習國外家具廠的先進管理和運行模式的同時，還應從技術層面、設計程序上深入瞭解。借鑒現代的傳統古典建築的測繪、方案、設計及施工製圖等經驗，構建從研發設計到放樣製作的現代家具流程體系，建立家具作法的考核標準，銜接好人文藝術與製作技術的關係，提高工藝流程的運作品質。

從設計到製圖再到放樣打樣製作，家具生產的核心環節是 1：1 的大樣圖。目前，幾乎所有的廠家作坊都將這一環節忽視或片面地理解，沒有引起足夠的重視，要麼由電腦師「隨意」地製圖畫樣，要麼丟給製作現場的一線匠工「拙筆」描繪，對傳統線型家具材杆的樣形缺乏揣摩推敲，更沒有在設計時建模論證，沒有形成系統的現代設計製作流程，對家具造型沒有有效的控制，仍舊靠現場所謂實物「眼光」來把控形藝。

製圖、識圖、放樣、把控，從概念創想或圖片照片，到平立剖的製圖，再到 1：1 的大樣，是設計與木工的前後對接關鍵，是「心手物」三重轉換的關鍵。標準的設計製圖規範了製作環節中的各個尺碼和作法要點，並可依此圖紙，打造一系列樣形驗收道具（或數位資訊），擺脫舊式的眼光把控，構建形藝標準化的產品生產製作體系。

第九章 鑿枘餘聲

9.1 匠工心中的型、形、藝

「型」或「形」，分別與「制」相結合來描述一件家具時，常有「型制」或「形制」，似乎「型」與「形」是相通的。這裡不作文字學研討考證，單從木作家具上講，它們有各自不同的意義。

「型」不等同於「形」。「型」是指家具的骨骼狀態的基本形態，是特定形式的構架體格，而且這種體格已形成功能性定式。「型」是「形」的基礎。

每件家具均有其核心的部位，是家具功能的集中體現，如椅子、凳子。無論造型如何，其座面功能不會改變，就傳統家具而言，其邊抹圍成的座面是器具功能的核心。依據這個核心向下的是腿足和橫棖，往上的是扶手靠背和搭腦。從結體構造上講，面框邊抹是維繫家具完整的重要構件。邊抹與腿足的三維連接結構是「制」點。因此「型」或「型制」，是家具骨骼站立成器的作法格式。

相對於「型制」的是「式」，即運用「型制」作法來做什麼樣式的家具，椅子、凳子還是桌子，「式」是具體功能的器具名稱。

那麼，「形」即依附在「型制」作法的凳子、椅子或桌子上的體型語言，或增設一些輔助支架或主要支桿的形變，相當於骨骼上的肌肉組織，是家具意韻的部分表現。同樣是一個人的骨骼，胖時與瘦時的精神狀態和意氣性格是不一樣的。家具的品韻，其中一部分由構件的粗細材徑和柔曲變化的「形」決定。

增加的構件如牙子或羅鍋棖是結構的一部分，也是文化意韻的表達空間。然而，要設計製作完成一件上好的精品家具，必須從骨骼即「型制」上把握好，就如畫人體，光畫肌膚還不夠，還得從骨骼上解碼。

「型」與「形」，皆在於尺寸的控制。「型」是間架的大尺寸，更多的是「合乎身體」的大比例；「形」是各部件造型的細部尺碼，更多的是「合乎手眼」的具體比例，不可缺一。

「藝」，是依附於「型」與「形」的藝飾表現，相當於人體肌肉上的皮膚以及五官細部。「藝」與「形」相應相生，「形」本身也是藝的一部分。木作所講的「藝」是「形」的延續，搭腦、鈎腳、冰盤沿等以及其上的裝飾，即紋理、雕刻、漆飾、顯紋、色彩、鑲嵌等的統稱。

依據家具的風格與材質，匠工們有選擇性地進行藝飾表現。有的「型形」至美的家具，可不作藝飾，即骨感美；有的需要一些線腳或寓意雕刻進行裝飾。藝飾與「形」共同彰顯出不同的意韻性向。

「型制」於「式」，即「制式」；「制式」上的「形」與「藝」，即「形藝」；「工」是「制式形藝」精工作造的總稱，是盡心於「形藝」的精雕細鑿的匠心功夫，「工」到極致為「匠心」。

「型制」是「道」，是法則；「式」為用途功能，是器具名稱；「形藝」是地域人文的藝術表現。「型制」是中華民族文化的木作綱要；「形藝」是因地因人因時的各種藝術表現，是文心意韻的「筆墨」空間。

9.2 說韻有感

古時學徒要三年，千日之後才有點真東西。「千日」不單是學一些手工技術，還有師傅對徒弟的性格觀察和針對性的技藝傳授以及匠心育養，因材施教，因性授藝。

傳統家具匠心技藝的失傳、構造心法的不明，不是靠欣賞圖片就能解讀的，意韻的技術作法必須建立在對傳統構造原理深刻認知的基礎上，原有「鄉幫師傅帶徒弟」的方式探究學到了什麼？這種傳授方式是否適應這個時代？是否要重新考慮新的現代的匠藝傳授培訓方式？從設計到成器的現代技術流程是否有待建立？

他山之石可以攻玉。傳統古建築已具有從設計到施工的現代技術流程，建造施工的組織體系也較為完善，符合當今時代的發展潮流，特別是建築理論、建築美學、設計到施工的組織管理等可為傳統家具業學習借鑒。從方案設計、模型分析到立面及節點大樣的每一步程序，嚴密而科學。相比之下，中式家具是否可以借鑒和學習呢？傳統家具是否也有從理念方案到草圖，從三維透視草圖再到三維模型，再從量化到平立剖的製作圖和 1：1 的大樣圖呢？因此，這些建立都是現代中式家具的藝術與生產的標準化應該具備的。傳統古建築從以前的「土造」到現今的科學技術建造，傳統家具為何不能從「手造」到現代技術製作呢？

人文藝術與標準技術從來就不是矛盾的，它們是互生互補的。這些科學化的程序建立後，中式家具的標準化流程將帶來人工成本的降低和材料的節約，並可縮短設計到成器之間的研發時間。

細節決定成敗，經典之所以成為經典，就是其有著內在的美韻模數和格式，只有深入地瞭解構造原理，總結傳統家具的美韻要素和規律，結合現代科學技術，弄通電子機械設備原理，熟練掌握應用技能，才能實現技術設計標準化。就中式家具而言，無論對著圖片仿製，還是改製經典家具，抑或創新傳統家具，其製作的核心環節都是放樣，有節點的大樣、1：1 原大的樣形圖和橫截面的大樣圖，相當於建築設計的初步設計控制。精準地控制是現代「文心意韻」的技術保障。

人文藝術與現代科技相結合的最佳實例是珠寶加工，或手錶工業或汽車工業。沒有理由說法拉利的線形不美，也沒人敢說百達翡麗的外形不夠「人文意韻」。

可喜的是，傳統家具的大數據正在建立並逐步系統化、標準化。從大數據中發現、分析並歸納經典家具的美韻模數，並將其與現代科技相結合，服務於生產企業，而不是僅僅用於年代考證或文玩收藏。

9.3 骨法用筆與線型家具的精神趨向

中華家具的主體（正家具）是有水平面（框）的構架結體，「面」由低到高，承載的功能各有不同。凳面、椅面、桌面、櫃格面等，支撐起這些「面」的是腿杆腳根，它們橫豎穿插，形成一個個線型結構組合。在這些立體組合中，家具的正立面蘊含諸多結構法則，盡顯家具的美韻或精神氣質。

各個立面橫豎穿插、虛實相生，與中國文字一樣，自有其間架結構，結構重心偏上，器形意韻較為上挺，筆畫的分布、筆與筆的轉折連接、實與虛之間、計白守黑等有著自身的構造規矩，而敷以其上的形變藝飾豐富了家具的杆型或線面，猶如書法。書法是文字結體的藝術，而文字本身也蘊含一種本質的美，即構造美。

家具或線型家具是「線條」藝術的物化，與文字或繪畫的平面線型藝術在本質上同宗同源。筆者認為，研究家具的「線型精神」，可借鑑歷代的書法與繪畫，從「南北宗」或「用筆用線」等論著中體會分析。從書寫繪製和技法上看，「南北宗」的本質區別是圓與方的區別，即「南宗」強調「圓」，而「北宗」強調「方」。「南宗」是中鋒用筆，筆條圓渾，力於線中，線的外形趨於圓潤飽滿，少圭角。「南宗」大家描繪江南丘陵，盡顯平遠淡泊的氣質，與宋至明線型家具中的圓制家具完全吻合，家具立面所呈現的「圓筆」組合（如圓杆、圓角、圓沿、圓腿等圓意）又與「江南盛竹」渾然融合，人文與自然合一，最終形成家具所特有的精神意韻。

「骨法用筆」的前一句是「氣韻生動」，對應的是家具制式形廓與間隔。這裡討論的是「用筆」，即家具的線型。家具的面枋冰盤沿有幾十種，腿杆、彎根也有很多種；窪面、混面、文武線、瓜稜、劈料等，都是用筆方法的不同，但總體是方與圓（陰與陽）。圓及圓弧是生命生長的象徵，存在一種「長勢」；筆墨繪畫中的「骨法用筆」，講究圓而有骨，不能圓而無神。在家具線型中，圓（弧）要有彈性、有骨氣、有生氣。「圓」的線變粗細曲折與圓意一樣，講究順應含蓄無極點，變化於隱約之間，不生硬，不誇張，圓潤順和。圓（弧）的放線畫樣最好是手工圓（弧）（古時的畫線工具竹篾筆非常適合此類畫法），切不可用圓規弧或「三點一弧」。手工畫圓（弧）時要懂得取勢，既要有控制的點，又要有突破的勢變，大膽落筆，細心收拾，這樣的圓（弧）才是「圓意」的精神所在。

從腿杆截面看，中鋒用筆的「骨法」同樣圓而不規、圓而有骨。實際上，古人的竹片圓、指甲圓等稱謂，即在講「圓而不規的生命之圓」的道理，即使是圓腿也並非今天的車木圓，而應該是手刨圓、圓而有韻的圓、圓中有方的圓，圓規圓、機械圓無性韻可言。

「北宗（山水畫）」強調「方」，用筆的方，也是線型的方。用筆以側鋒為主，多折角楞角，李成、荊浩以及馬遠、夏圭等大家的山水，盡顯崇峻剛健的氣質，與宋代家具更有明顯的精神類同。家具線型即較細且有楞的方杆方腿等，而彎曲粗細多以硬拐折角體現，與山水畫的用筆（注：古人用筆即用心）如出一轍。

方筆，如方杆方腿以及較為方質多楞的冰盤沿，似魏書用筆（四面平家具），方質剛硬，體現北方精神。在家具製作上，方與方（杆材）之間的疊合，同樣需要「筆筆見跡」，不可暈合一片，要筆筆見精神。方筆雖偏鋒，但仍要厚實，方形腿杆（拐截面）的四角要起圓混角（倒角），即方中帶圓，材與材之間，平面中有交代（接縫），或乾脆將其作成「假四平」，形成少許進

繪｜喬子龍

退的凹折，彰顯精神力量。這種「見筆痕」的筆法，是「骨法用筆」在宋代北方家具的心法之一。

筆者認為，中華家具也有「南北宗」之分，「圓筆」為南，「方筆」為北。「圓」與「方」的精神氣質隨著時代的進步、技術的進步與完善，逐漸形成一定的作法規矩──「制」。

「圓而不規」是生命張力、生長、竹韻生發的具體作法，「方而不楞」是力量、剛健、剛中有神的具體作法。如果「圓」具有「氣韻」或「發韻」，則「方」體現「質韻」或「力韻」。圓方皆韻，但韻向有別。

現今有很多「圓筆」（圓制）家具，將混面劈料、枋沿等作成幾何半圓，以求所謂「工藝絕倫」，其實質是一種圓而無骨、圓中無神的「工過」體現（參新「十病」）。也可將四平式方桌的間枋與牙板處理得縫密合一，看不出面枋與牙板（注：變成一木連做的形式，氣質不同），錯過了「筆筆見跡有神」的展現。

這裡順便提一下，古代文人筆中的「南方」，主要是指江南，即現在的華東一帶。實際上，「南北宗」即「東北宗」，真正的南方是華南（嶺南）。東方的蘇浙、北方的京津，與南方的嶺南、西方的晉川，形成東南西北「四方」。就家具的精神層面來看，似乎與繪畫有著一定的對應關係，東方的「圓」、北方的「方」、南方的「曲」、西方的「折」，在家具的構造語言上，東──圓直（如筆杆）生發意象；南──曲柔（葉彎）茂盛意象；北──方剛（硬拐）雄健意象；西──折皺（繁雕）滄桑意象。圓方曲折，這四種精神元象，由東到西的變化，是線型家具精神方向的分布。家具的型廓、物界（器型的外界線）以及間架的虛實等構造，從氣韻到線韻上綜合分析，會有更為廣闊的研究方向，可更深層次地詮釋王世襄先生的「十六品八病」之說，或者有關家具構造之精神本質的研究是否蘊含更深層次的家具哲學呢？

9.4 再說形與韻

傳統家具究竟說了什麼？其內在的型制本質與文法探究指什麼？當去除表飾和雕花皮色以及某些形藝附件而只剩下結體構架時，傳統家具的構造本質又是什麼？只有由表及裡、由內而外、由術而道地思考探究傳統家具，才有可能算得上是真正的傳承與創新，才能與現代技術相融合，進而打造出這個時代的新經典。

下面不妨由表及裡，從外在的可視、可感悟的「韻」開始說起。

「韻」在作法上即比例或變律，是家具內的部件與部件的比例關係以及各個部件自身形體的比例變化。

中華文化藝術核心是「變」與「通」，唐詩宋詞講究「變」，古建園林講究「變」，書法繪畫講究「變」，「變」無處不在。「變」是有約的，不是亂變，不是簡單的不同變化，所謂「萬變不離其宗」。「宗」即約法或制約，是中華民族共同認可的「真美」。「真美」只能意會，只能趨近而無法終極到。

「變」有諸多規律以及一系列變韻律與格式，比如，唐詩的五言七律、宋詞的詞牌、繪畫的六法、文字的構架，有韻律變化才有文化藝術。傳統家具特別是宋明時期的家具之所以為人們所喜愛並成為藝術，就是其有內在的「韻律」，即通常說的「意韻」。

家具的「韻」，與中華文化藝術的書法、繪畫、建築園林、唐詩宋詞、文章小說一樣，以「線」來展現。有「線」必有結構，在家具中即線的構架，相當於文字中線形的象形文，線型構造組合成就了木作家具。線型圖像與天地山川、樹木疊石一起，成為一代又一代中華子民認知世界的潛識，為形成多元化的審美觀念與創新思維奠定了基礎。文字與木架構造相息相生，成為祖先們日常生活的一部分。

中華構造伴隨中華民族幾千年的歲月滄桑，與文字一樣，從無到有形成了豐富多樣的結構形式，各朝各代都有獨特的家具形式，直至宋明這幾百年間，才形成了人們今天所認知的傳統家具，其最終以「線型韻境」來表達「中和圓通」這一中華家具的至高意境。

明式家具的「韻」即線與線的結體之韻，線與線的粗細、直曲、疏密、穿插形成間架的構造之韻。

「線」在傳統家具中由各個條杆組成，各個條杆自身又形成兩側界線與條杆整體的形線。由於實用器的「人體工學」所需以及材料技術等限制，線型的條杆必須達到相應的堅韌度，且要有牢固的連接方式和相應的杆徑寬厚。這些杆徑尺碼又要與人們使用器具時的體驗相吻合，使人們對條杆材徑形成共同的知覺。這種共同知覺即家具構造的基礎。

「線」韻於物象中有兩層意境，一層是線與線之間的變化比例，另一層是線自身的變化比例。就某一線材（部件）來講，線韻也有內外之分，「內韻」即線材的曲直形勢等的變化，是骨子裡的變化；「外韻」是線材外表的材徑變化與截面等造型變化。猶如書寫文字時的筆畫，「內」是線的運筆走向（字寫得對不對、架子正不正），「外」是線的輪廓邊際的變化（是藝術層面的）。筆畫的運筆與輪廓形變要吻合字的整個造型，線材的「內韻」、「外韻」皆要吻合器具的整體形韻。

「線韻」與「線韻」的組合架構又形成整體的器韻。作為匠工或設計師，對整體器具的「韻」的作法表現可從以下八大方面思考琢磨，即廓、間、形、徑、線、飾、縫、色（紋）。這八大方面的任何細微變化，都直接影響著家具的品韻走向，它們即匠工意韻工法的八大門徑，是匠心獨運的必需途徑。

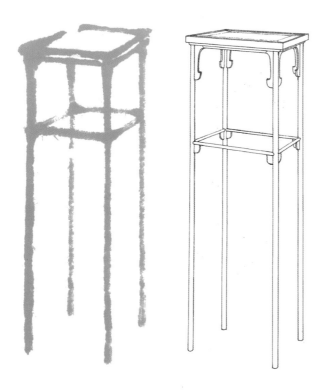

只有這八大門徑協調致和了，才能趨近「中和圓通」，達到「韻」的較高境界。然而事實上，在調和這八大門徑時會自然而然地滲入一些主觀的偏好，形成不同方向的意韻品相，即如王世襄先生的「十六品八病」之說。從理論上講，每件家具通過「廓間形徑線飾縫色」尺寸形樣等的細微變化，形成不同的品韻，或雄健，或睿和，或溫謙，或新清。

線型家具構架的本質，即構架的骨骼（圖9-1），是家具的內在精神，也是決定家具意韻品相的關鍵。

圖9-1 線型家具之骨架示意

第十章 中華榫卯

二十四性，一百四十七式榫卯圖析

陰陽相合的中華榫卯，是古人順應自然與悉知木性後的創造。傳統家具的線型構造依託於榫卯結構的進步而逐漸演化。同樣，線型構造的演化又給榫卯結構的技術改造提出了新的要求。從早期原始先民的耕作建屋，到先秦戰國，直至兩漢、晉、唐、宋、元等，中華子民對木及榫卯工藝的認知不斷地深入與完善，直至明代引入了南洋硬木，人文、技術、材料三位合一，榫卯技藝達到了燦爛多彩的巔峰，結構合理，工藝精巧，為明式家具的鼎盛輝煌提供了技術支撐。

榫與卯，是陽與陰的接合，有榫料與卯材的單一榫卯接合，也有多個榫料與卯材的接合。由於使用的部位不同，有些榫卯屬於基礎性的，可用於一切木作構造；有些榫卯適用於常規家具，而另一些則適用於特殊家具。這些不同屬性的榫卯，有著不同的咬合特性，或扣或直，或斜或槽，現將其歸為五類二十四性（此五類為：基礎榫卯〔基〕、常規榫卯〔常〕、制式榫卯〔制〕、特殊榫卯〔型〕、創新榫卯〔特〕），以便從內在受力構造上認知與解讀，並在新技術運用中進行改造與創新。

榫卯之陰陽有兩層概念：一為形表之凹與凸，二為木紋之順與截，即大部分榫卯的兩材（或三材）結合後的木紋都是垂直（或成角）關係，只有個別的兩材木紋是同向平行的，如龍鳳榫等。

中華榫卯不單是材與材的技術接合，也不僅是接合中的穩定牢固與緊密，更是在尊重自然木性的前提下，將連接構造上升到人與自然和諧共融的至高境界。從匠學上看，即不露端截、盡顯紋順、將受力結構裹入其內且外順內構、外柔內剛、活性自然可拆裝的榫卯結構文化。

在一百四十七式榫卯圖析中，有些是常規榫卯，有些是筆者依據木性設計臆造的新榫卯（圖中均標注「松喬創設，僅作參考」）。

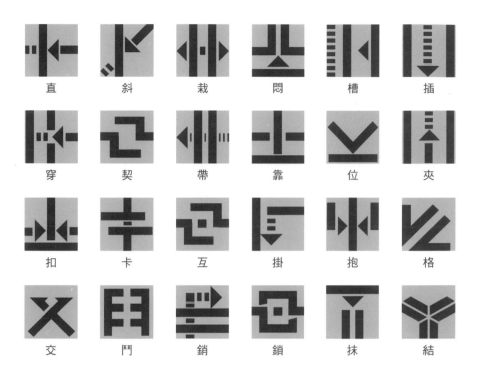

直　斜　裁　悶　槽　插

穿　契　帶　靠　位　夾

扣　卡　互　掛　抱　格

交　鬥　銷　鎖　抹　結

中華榫卯「二十四性」標識・喬子龍設計

中華榫卯，它的基本形態為什麼是方形？這是一個木性認知的問題。木材有千萬種，不同種類的木材有不同的特性，但它們有一個共性，即生長特性。它們根繫大地而接受陽光，有木紋棕孔和生長方向，隨歲月變遷而增長增粗，紋理結構是生長方向的棕絲纖長，而增粗的棕絲層層並行，從截面看，是有年輪的。

對於每塊木料而言，生長的纖紋與增粗的截紋（年輪）在自然狀態下有三種不同的變形維繫。

1. 自身木性的變形，即纖紋值較為恆定，而截紋值有變大或縮小的變化，即成材（樹木死後）的慣性「生長」。
2. 因環境溫度的熱冷而產生的木材的均衡變形，或增大或縮小，纖紋與截紋一起變化，與其他物體一樣，四面八方地熱脹與冷縮。
3. 因環境的乾濕而產生的縮脹變化，分為均勻乾濕與風向乾濕。均勻乾濕是因長時間的濕熱而產生的木材的均衡變形，但主要表現為截紋（年輪）增粗，而纖紋長值不會變化。風向乾濕是因流動有向的乾風或濕氣而產生的木材變形，是不均衡的受風變形。木材的受風側（或端截面）變化大，而不受風部分卻不太受影響，這種風向乾濕應設法規避。

對於榫卯作法而言，材性的基本要點有二。

1. 順恆截變，即纖紋長相對恆定，而截面徑相對變化。
2. 纖紋牽拉與截紋易裂，所以榫頭的造型首先要兼顧卯材的眼壁不裂開，即榫頭與卯眼的緊密受力不能在卯材眼的側面（易裂），而只能是另兩端面，所以榫頭以方（矩形）為上。若為圓榫頭圓卯眼，則以圓心向外的周圍受力，卯眼不受力，受力必裂。另外，從家具的線型構造上看，因條杆形狀與受力要求，榫頭作成方形，既可有效地保持卯材眼的兩壁厚度，保護卯材的抗折牢度，又可使榫頭矩方後，榫材的縱向抗力增強。

古代榫卯創造，均以此木性原理而展開。不同的家具器型、構造形態以及各部件造型等，形成了上百種不同的榫卯連接作法。它們之中，有的精巧絕倫，有的科學合理，也有小部分不合理。這些不合理的榫卯在數十年後，常常需加鍥加固或加砦緊固。

榫頭與卯眼不同形式的接合（受力），有其不同的緊固特性。現歸類為二十四性，並附一百四十餘式榫陣圖及其點評。

中華榫卯

匠說榫卯原理　一

陽為榫陰為卯，順紋出榫，截紋鑿卯，木作之榫卯皆於紋理而成，陰陽合力於內，即榫內，兩材結縫於外，即榫外接縫。

▲榫卯結合有四力：

即：榫之拉力（纖維性）；抗折力（忍耐性）；榫與卯的摩擦力（棕孔等）；以及卯材的凝結力（纖維狀與密度等）。

▲製作榫卯八要：

好質密、知木性、講合理、計比例、精分毫、求嚴密、忌用釘、可拆裝。

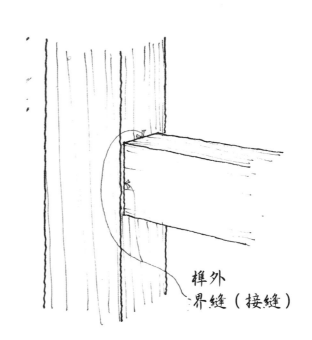

榫外
界縫（接縫）

S＜K
為負榫
（欠榫，近於位榫）

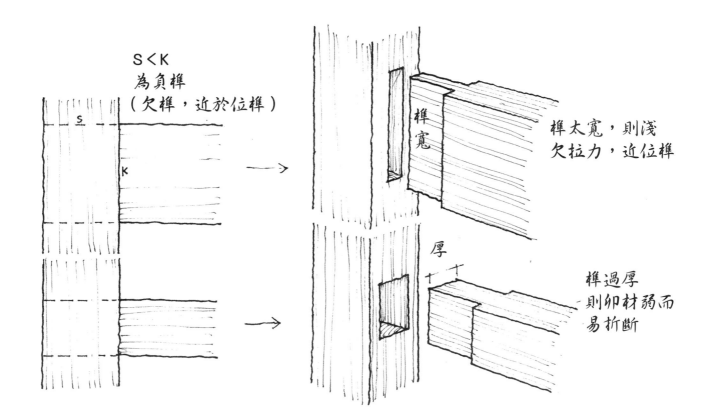

榫寬

榫太寬，則淺
欠拉力，近位榫

厚

榫過厚
則卯材弱而
易折斷

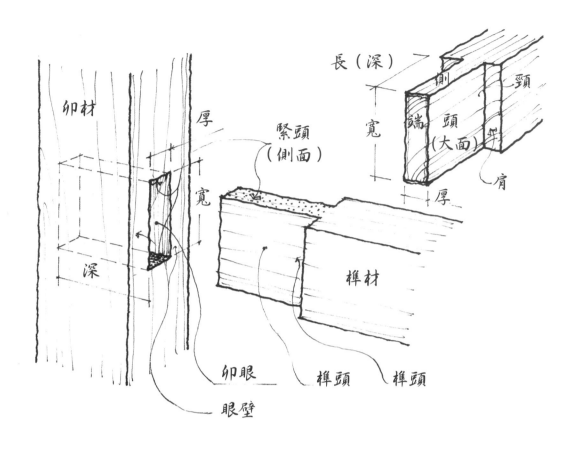

卯材

厚

寬

深

卯眼

眼壁

緊頭
（側面）

榫材

榫頭　榫頭

長（深）

寬

厚

端　頭
（大面）

側

頸

肩

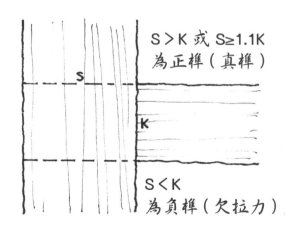

S＞K 或 S≥1.1K
為正榫（真榫）

S

K

S＜K
為負榫（欠拉力）

A

B

C

緊頭
（面）

A B C

A≥C＞B

$$B < \frac{A+C}{2}$$

$$建議 B \approx \frac{A+C}{2.5}$$

一句話：榫頭的厚（卯眼寬）
約為卯材寬的1/3.5～1/4之間。

中華榫卯 ｜ 匠說榫卯原理 二

明榫：即出頭或見頭者，榫長而更牢固，杆材徑細者，多會使用明榫。

暗榫：凡不出頭且不見頭者，即暗榫。

注：明榫可用「剎針」（外塞片）以加固。暗榫可以「內墊塞」（內漲塞）以加固。

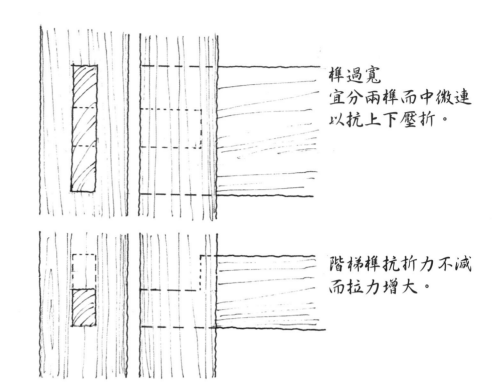

榫過寬
宜分兩榫而中微連
以抗上下壓折。

階梯榫抗折力不減
而拉力增大。

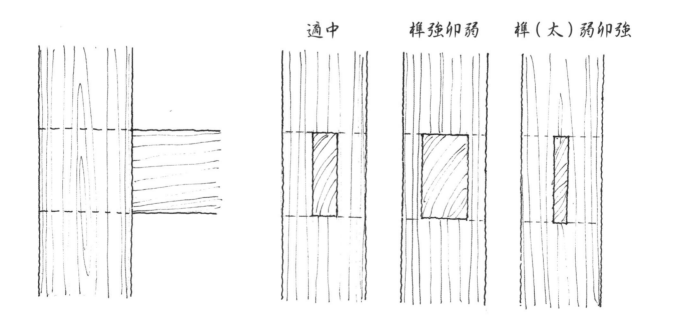

適中　　　榫強卯弱　　榫（太）弱卯強

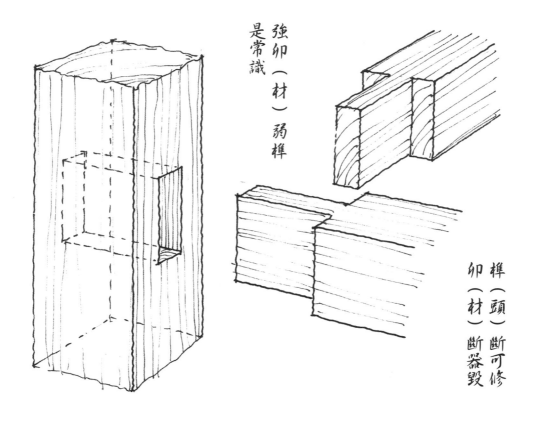

強卯（材）弱榫
是常識

榫（頭）斷可修
卯（材）斷器毀

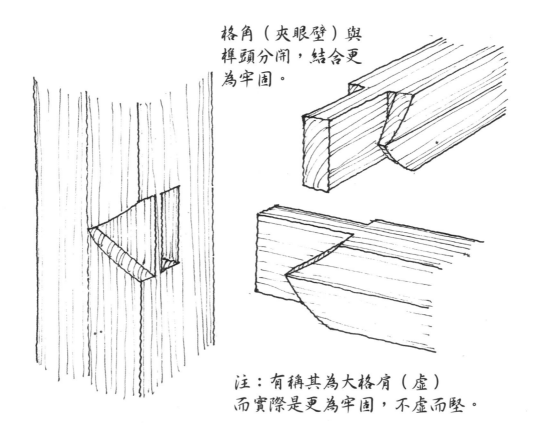

格角（夾眼壁）與
榫頭分開，結合更
為牢固。

注：有稱其為大格肩（虛）
而實際是更為牢固，不虛而堅。

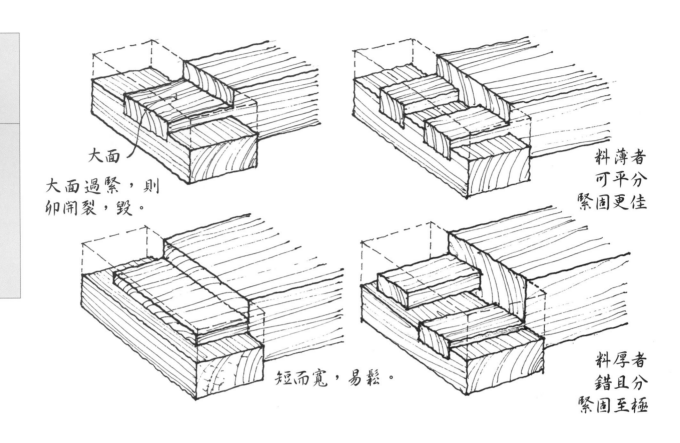

大面

大面過緊，則
卯開裂，毀。

短而寬，易鬆。

料薄者
可平分
緊固更佳

料厚者
錯且分
緊固至極

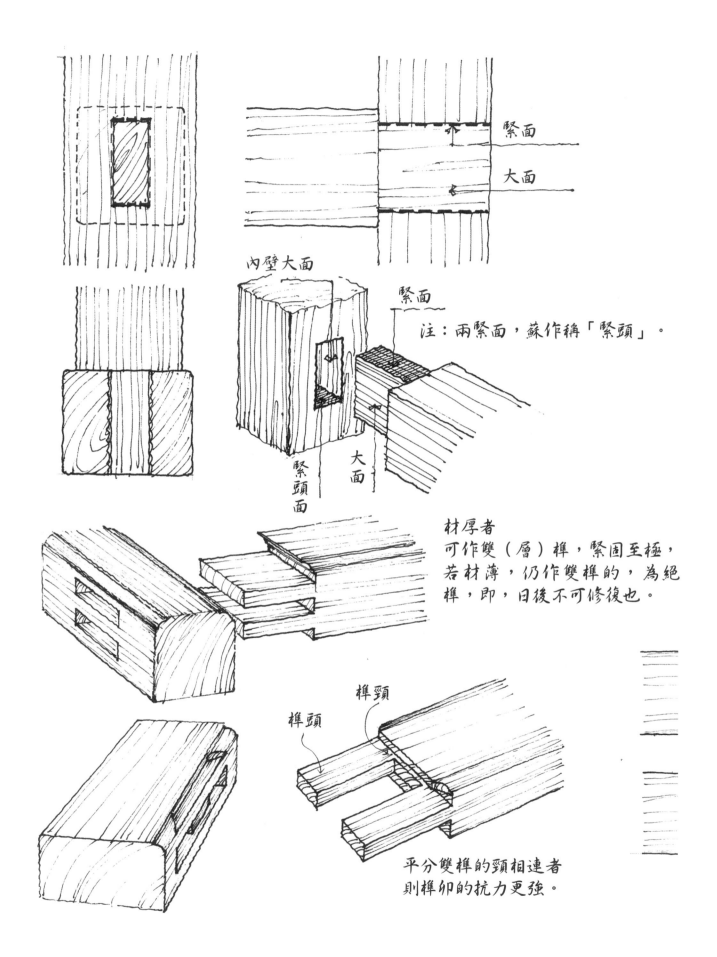

緊面

大面

內壁大面

緊面

注：兩緊面，蘇作稱「緊頭」。

緊頭面

大面

材厚者
可作雙（層）榫，緊固至極，
若材薄，仍作雙榫的，為絕
榫，即，日後不可修復也。

榫頸

榫頭

平分雙榫的頸相連者
則榫卯的抗力更強。

榫頭因長寬高低、單雙扁寬等變化形成滿足於各種部分連接的結構造型。

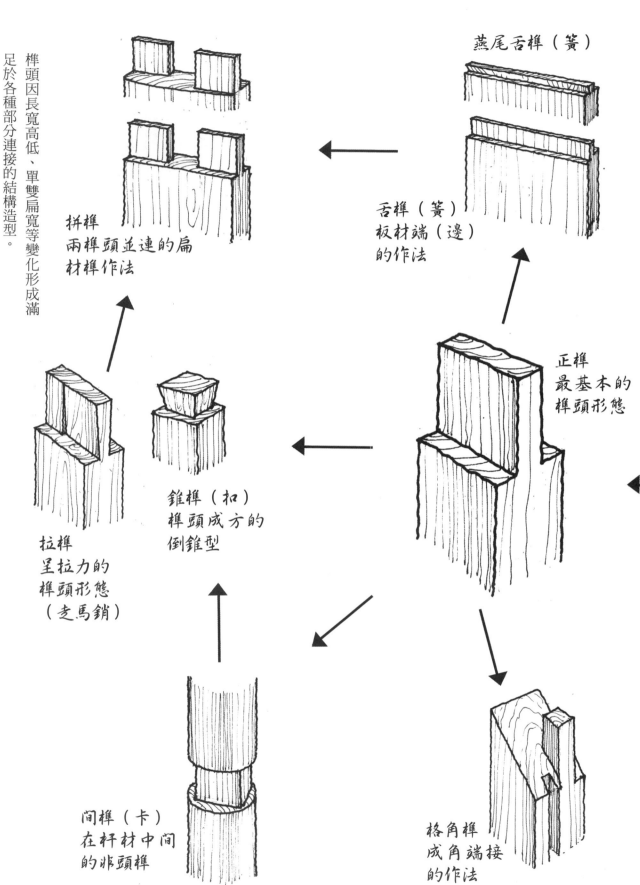

燕尾舌榫（簧）

舌榫（簧）
板材端（邊）
的作法

拼榫
兩榫頭並連的扁
材榫作法

正榫
最基本的
榫頭形態

錐榫（扣）
榫頭成方的
倒錐型

拉榫
呈拉力的
榫頭形態
（走馬銷）

閂榫（卡）
在杆材中間
的非頭榫

格角榫
成角端接
的作法

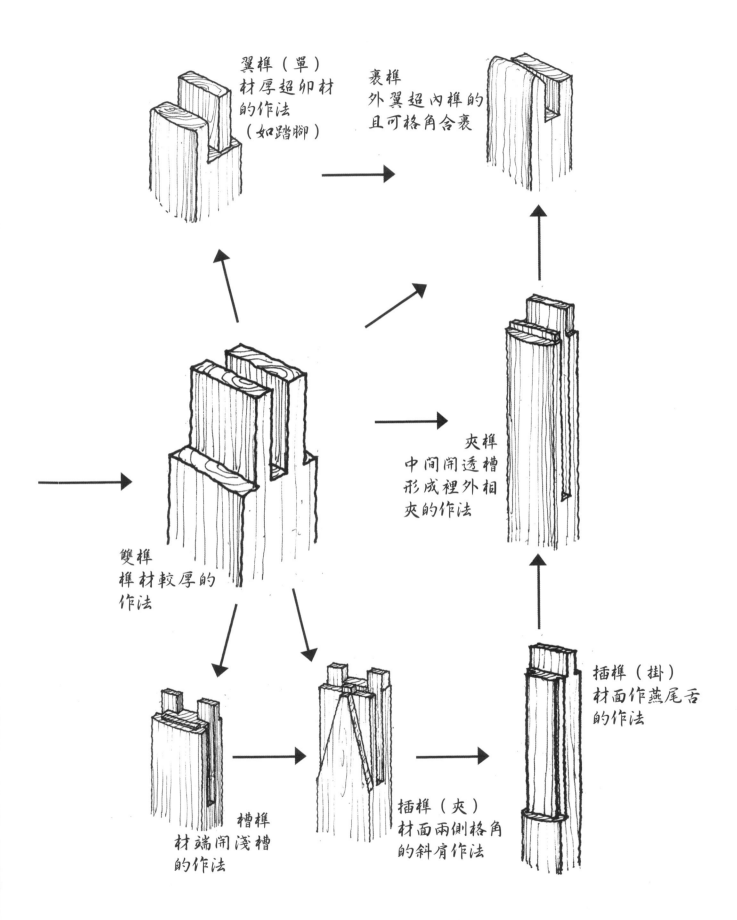

翼榫（單）
材厚超卯材
的作法
（如踏腳）

裹榫
外翼超內榫的
且可格角合裹

夾榫
中間開透槽
形成裡外相
夾的作法

插榫（掛）
材面作燕尾舌
的作法

雙榫
榫材較厚的
作法

槽榫
材端開淺槽
的作法

插榫（夾）
材面兩側格角
的斜肩作法

流行榫卯（一）機作拼板作法

結構合乎木性，互槽旋轉對稱，
嚴絲合縫，比較傳統龍鳳榫
更堅固。

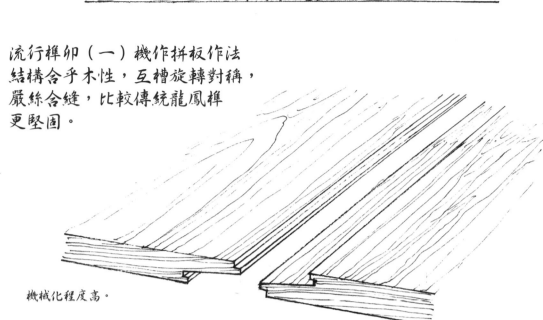

機械化程度高。

流行榫卯（三）木杆接長法

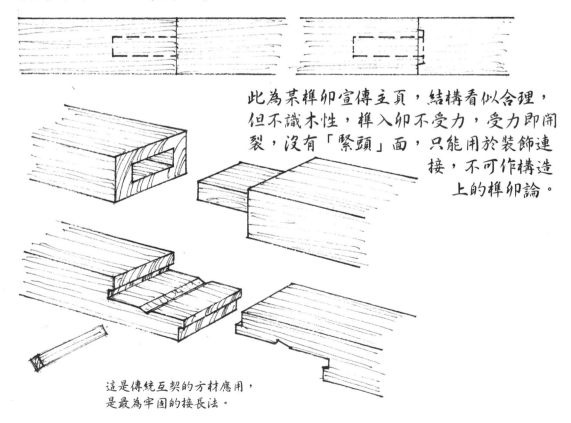

此為某榫卯宣傳主頁，結構看似合理，
但不識木性，榫入卯不受力，受力即開
裂，沒有「緊頭」面，只能用於裝飾連
接，不可作構造
上的榫卯論。

這是傳統互契的方材應用，
是最為牢固的接長法。

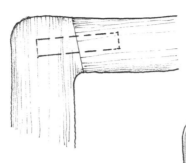

鑒於其機械化要求，建議作三個小圓杆（銷），
拉力增加，且抗扭力強。

流行榫卯（二）
扶手彎接法
拉力尚可，
側向抗扭力
不足，
皆因單圓
杆所致。

流行榫卯（四）
右圖為知名公司中
外專家合作研發的
新榫卯，機械化程
度較高，適宜精準
化加工，但榫內無
「緊頭」，投裝時
卯口易裂，即使先
投裝榫後修外形，
日後使用中也易損
壞。

右下圖為改進式，
退後的接縫，形成
八字凹口，榫頭可
以較緊的投裝，且
使用受用也沒問
題。

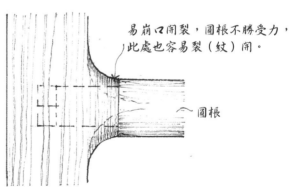

易崩口開裂，圓根不勝受力，
此處也容易裂（紋）開。

圓根

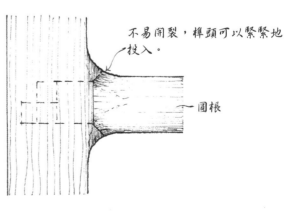

不易開裂，榫頭可以緊緊地
投入。

圓根

這是在其基礎上，作淺槽
溝等，卯四周不易開裂，
榫與卯可適當緊密。

榫性:1	
直	
榫名:	
齊肩榫	
類別：J	
基	
編號：	
J1-a	
編制：	
研 松 **造 喬**	

大凡榫卯，基本都是垂直連接，即丁字型連接。

基本受力在榫頭兩端側面，即「緊頭」，而榫頭大面不宜太緊，作榫卯畫線時要注意留線與去線，即側面線留，大面線去，緊鬆必須合乎木性，大面不宜太鬆，鋸榫鑿眼時均留半線為佳，即恰線。

所謂「齊肩」，即榫頭的肩是平的，也叫「平肩榫」，是最基本的一種榫卯。杆與根可在一個平面內，也可不在一個平面內。橫根（榫）材稍進入 2～3 公釐也可。

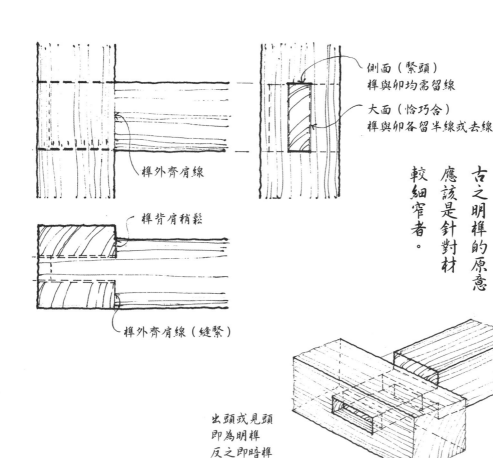

側面（緊頭）
榫與卯均需留線

大面（恰巧合）
榫與卯各留半線或去線

榫外齊肩線

榫背肩稍鬆

榫外齊肩線（縫緊）

出頭或見頭
即為明榫
反之即暗榫
然暗榫頭端必過卯材徑七成

匠說：關於明榫（出頭），世人都好明榫，匠以為，此皆為防止偷減工而不得之要求，從木性及榫卯理論講，若能做到榫（卯眼）深而不外露、緊固，就無須明榫了。

古之明榫的原意應該是針對材較細窄者。

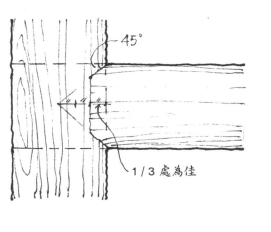

45°

1/3處為佳

榫性:1
直
榫名:
小格肩
類別：J
基
編號：
J1-b
編制：
松喬 研造

此垂直連接中的格肩類，即榫肩隆起，一來強化榫頸，二來美化榫外縫線，小格肩隆起的尺寸以兩斜格角點至原肩線的三分之一處為最佳，居半則蠢。

此榫，杆與根的面平者可用，或面兩邊有線腳者可用。若杆與根中間是鼓圓（竹片圓）或打窪等，則不可用。

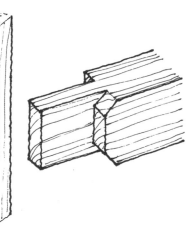

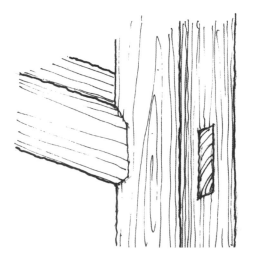

榫性:1
直
榫名:
圓材丁字
類別:J
基
編號:
J1-c
編制:
松喬 研造

圓材丁字型連接之居中（軸）法，其關鍵是：兩材的交接縫的線，即弧型榫肩，在鋸好榫肩後，修型時可將肩面內窪凹裡側稍鏟凹些，這樣弧型型界線嚴密清晰，切忌將卯材眼外側修凹或稍挖。

卯材徑大與榫材徑小，榫肩凹弧不明顯，一般榫材徑在卯材徑五分之四以內可用此法。

榫頭的窪肩要盡量修圓，卯眼兩端內側一般不作圓壁，榫頭兩端側修平。若材徑較小，則可忽略不計，視榫頭與卯眼矩方即可。

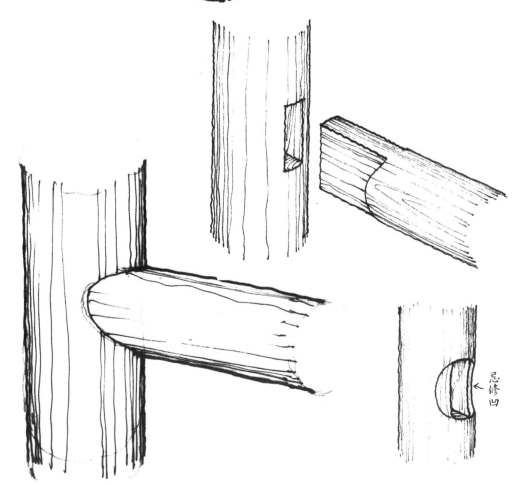

忌修凹

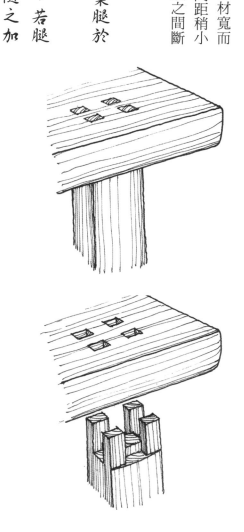

榫性:1	直
榫名：	齊肩雙榫
類別：J	基
編號：	J1-d
編制：	松喬研造

凡雙層榫頭，其兩榫頭間的距離不宜太近，依榫材寬而定。兩榫間距與兩卯眼間距盡量相等，或兩卯眼間距稍小於兩榫頭間距0.2～0.5公釐（一線），以防兩榫頭之間斷裂。

兩方材雙肩雙榫的垂直連接，專用於案腿於托泥的連接。

此法雙榫之間的距離一般是榫厚1.3倍，若腿徑較寬的榫距可適當加寬，其榫也隨之加厚，榫厚以1/5腿徑寬為宜。

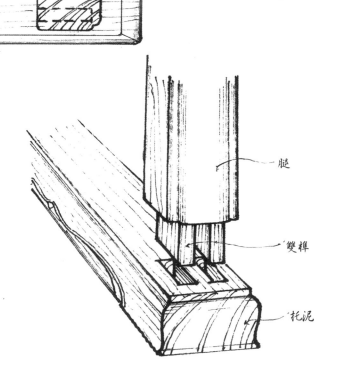

腿

雙榫

托泥

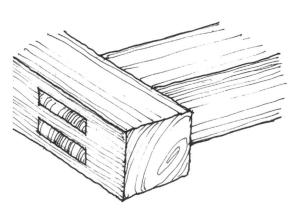

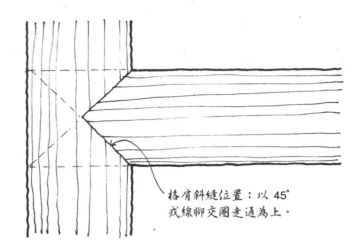

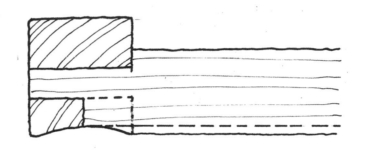

格肩斜縫位置：以 45°
或線腳交圈走通為上。

榫性:1	
	直
榫名:	
	大格肩（實）
類別:J	
	基
編號:	
	J1-e
編制:	
	研造 松喬

從結構力學上看，此卯材的肩缺太多，影響了卯材的牢度，而榫頭與卯眼的結合牢固（緊頭）基本同等於小格角榫。此榫作法作於窪面或混面等。

大格肩（實）一般用於杆根正面有線腳、混面或窪面等器具上，條杆面平的應該少用。若根窄而杆較寬，則大格肩的尖角以 45° 為宜。

卯材

卯眼

肩缺

窪面

榫材

緊頭（面）

榫肩（大格肩）

榫頭

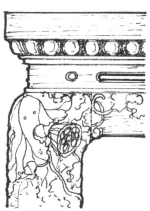

榫性:1	直
榫名：	材端齊肩榫
類別：J	基
編號：	J1-f
編制：	松喬研造

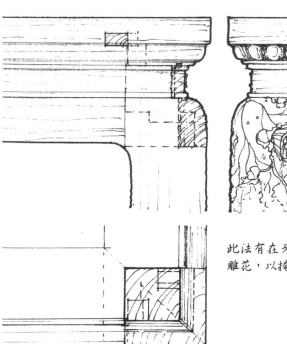

此法有在牙與腿的上端雕花，以掩飾肩外縫。

牙板橫榫入腿上端，且齊肩，上束腰板仍以掛銷於腿上端頭，投榫方向形成上縱下橫，結構穩定。

牙端橫榫採用寬頸細頭的階梯式，牙板的上下受力（抗力）大，且不易鬆脫。

此法的牙板不可過窄。牙板要寬，腿上端的卯眼及眼內上壁留有「餘地」，受力更為堅實。

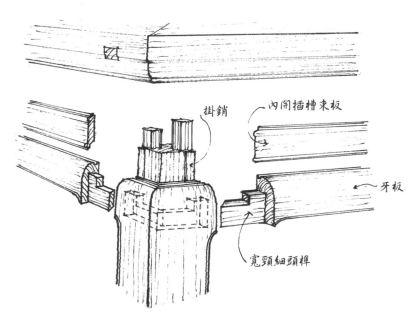

掛銷

內開插槽束板

牙板

寬頸細頭榫

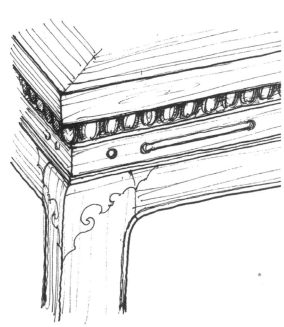

榫性:2	
斜	
榫名：	
銳角斜榫	
類別：J	
基	
編號：	
J2-a	
編制：	
研造 松喬	

榫頭的肩部是斜面的，除卯材鑿眼的斜角需算準外，還要將榫頭端的四邊切小斜邊倒角，便於組裝時裝入。榫頭肩的夾角與卯眼兩邊角度要一一對應。

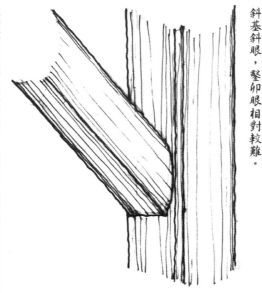

斜基斜眼，鑿卯眼相對較難。

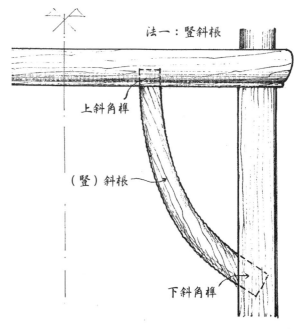

法一：豎斜根

上斜角榫

（豎）斜根

下斜角榫

斜根之榫卯，根杆與平杆和豎杆皆沒有垂直的直榫連結，而是斜角榫接，作法難在斜「眼」。

斜根選材選紋非常重要，即兩端木紋要「均斜」，不可一端順紋，一端木紋太斜而易紋裂，斜角主要指木紋間斜而不垂直的銳角。

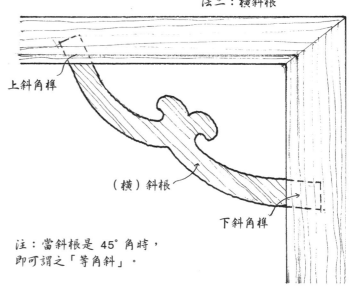

法二：橫斜根

上斜角榫

（橫）斜根

下斜角榫

注：當斜根是 45°角時，
即可謂之「等角斜」。

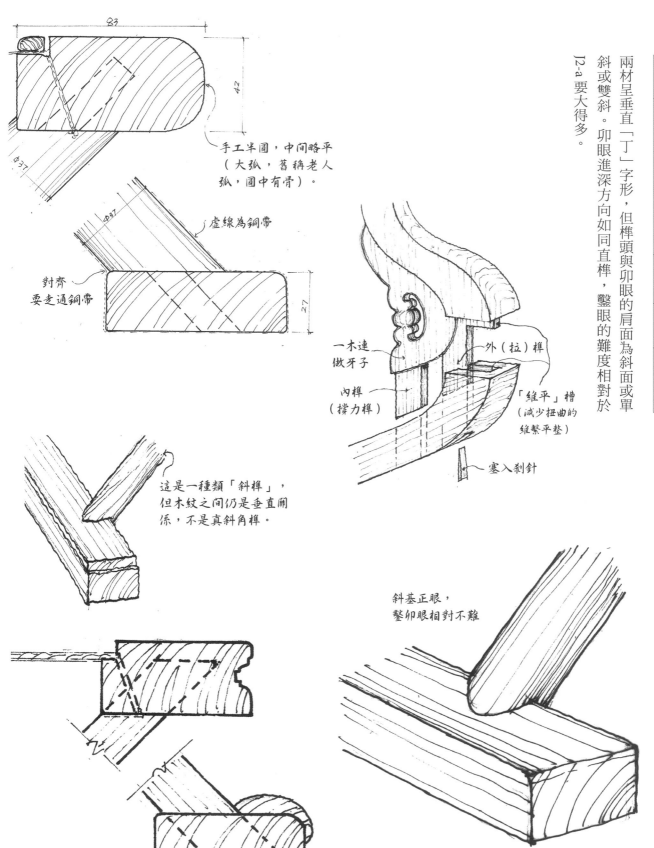

手工半圓，中間略平
（大弧，舊稱老人
弧，圓中有骨）。

虛線為銅帶

對齊
要走通銅帶

這是一種類「斜榫」，
但木紋之間仍是垂直關
係，不是真斜角榫。

一木連
做牙子

內榫
（撐力榫）

外（拉）榫

「維平」槽
（減少扭曲的
維繫平整）

塞入剎針

斜基正眼，
鑿卯眼相對不難

榫性:2

斜

榫名:

丁字角斜榫

類別:J

基

編號:

J2-b

編制:

**松喬
研造**

（松喬創設，僅作參考）

兩材呈垂直「丁」字形，但榫頭與卯眼的肩面為斜面或單斜或雙斜。卯眼進深方向如同直榫，鑿眼的難度相對於J2-a要大得多。

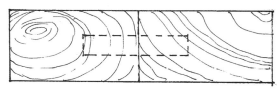

厚板與厚板之間同紋平面拼接，另栽小榫，一般要兩公分以上的厚板，榫厚以板厚的1／3為佳，長度不限，仍須有榫卯「緊頭」。

若是較窄的厚板相拼，可加長栽榫。一榫栽通多板，即似穿帶。

視板材的厚度來確定栽榫的長、寬、厚度。一般榫頭厚為板厚的1／4～1／3，榫長為榫厚的2.5～3.5倍。栽榫必有一頭先栽入板內，這部分約為榫長的3／5，而露出榫頭的部分約為2／5。栽入部分與露出部分不同長，同長不利於以後的拆散。另外，先栽入的部分端頭最好劈叉加砦，更為緊密難拔。

榫性:3
栽
榫名:
栽榫
類別：J
基
編號：
J3-a
編制：
松喬 研造

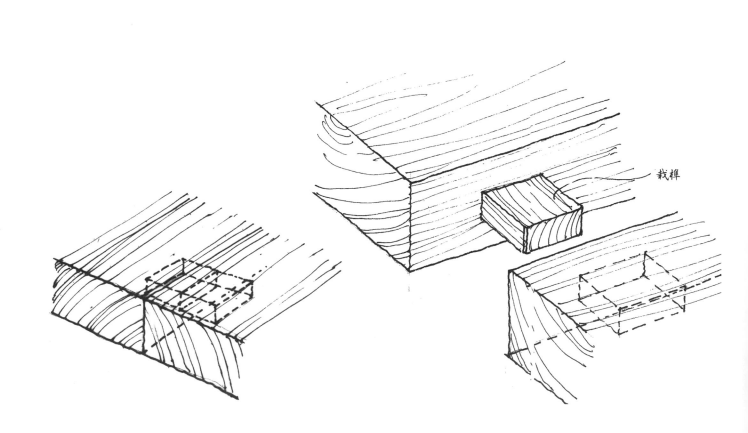

栽榫

榫性:3	
栽	
榫名：	**厚板嵌錠榫**
類別：J	**基**
編號：	**J3-b**
編制：	松喬研造

厚板同紋平面拼接，平嵌銀錠式小榫。此法關鍵是「錠」榫的木紋；其次是「錠」榫的厚度，即厚度要大於板厚的一半，以近於3/4為妥；再次是「錠」與凹「坑」的緊密，要預留「緊角」。

此法一般不用於家具製作，而用於舊家具修復厚板之時，也可用於開裂木板的加固，有「補合」之意。製作時，在板面不拆散的情況下，在厚板的背面作嵌錠補之。

「錠」不過中，縫不夠密，是指厚度超中線

中線

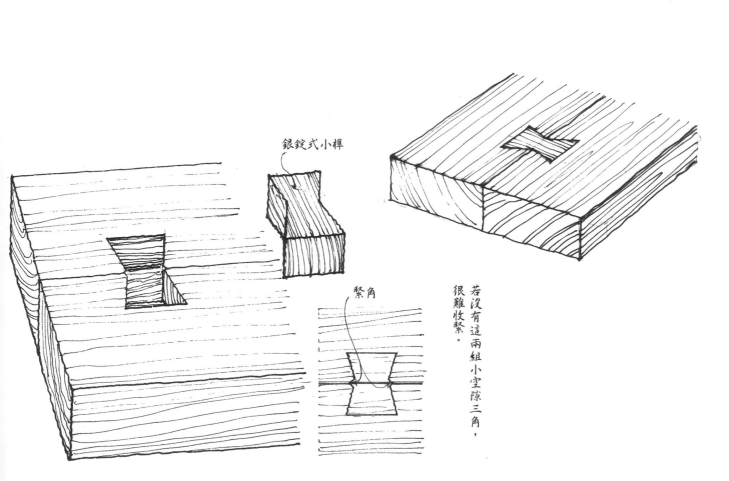

銀錠式小榫

緊角

若沒有這兩組小空隙三角，很難收緊。

榫性:3

榫

栽

榫名：

雙栽榫

類別：J

基

編號：

J3-c

編制：

研松
造喬

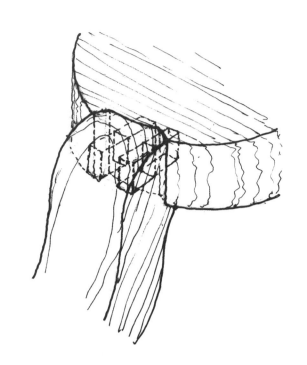

單支燈柱（杆）下與腳架之上下雙榫連接。

因腳架上下中三盤厚獨板，無法與腳足直接榫卯，必用第三材小栽榫連接，又因是圓杆，三盤可能轉動，故作雙榫，上下形成水平力矩後，難以轉扭（三盤與腿不會扭鬆）。

雙栽榫力矩大，難以扭轉，結構更為穩固，兩栽榫間距稍開更好。

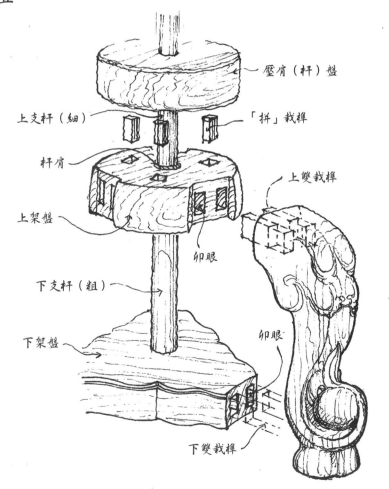

壓肩（杆）盤

上支杆（細）

「抍」栽榫

杆肩

上雙栽榫

上架盤

卯眼

下支杆（粗）

下架盤

卯眼

下雙栽榫

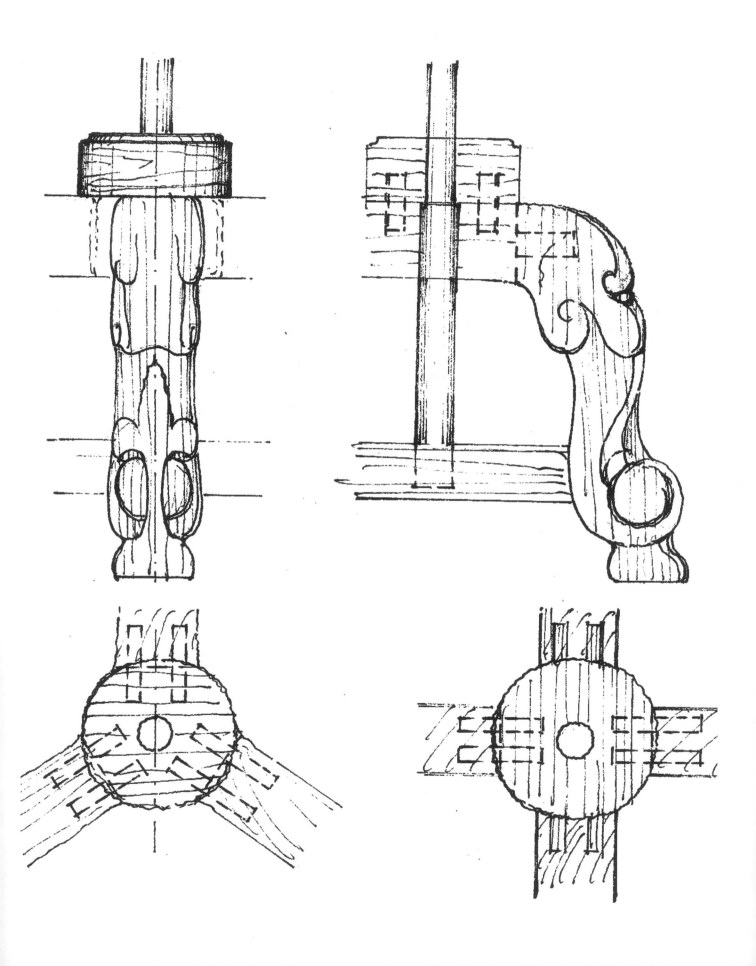

榫性:3
栽
榫名:
垛邊凹槽栽榫
類別：J
基
編號：
J3-d
編制：
研 **松** **造** **喬**

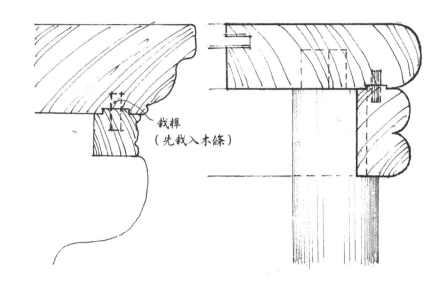

榫
（先栽入木條）

垛邊鑲嵌於邊抹下，栽榫固之，垛邊之木條與邊抹底作凹凸淺槽，再作若干栽榫以固定，栽榫宜先入木條，後栽入桌面邊抹。先栽入桌面邊抹底，易在作工中損斷。

垛邊的材料不宜過薄，雖然平常看不出來，但搬挪時觸感欠佳。另外，較厚實的垛邊便於連接牢固，搬挪時不易歪裂，垛邊厚以18公釐以上為宜。

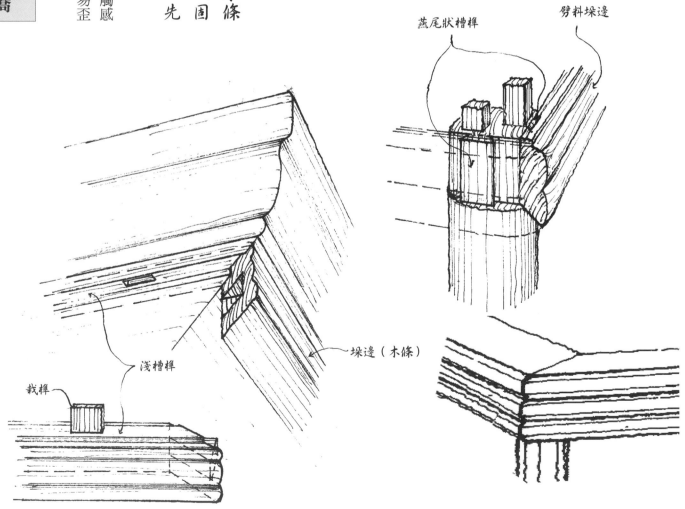

燕尾狀槽榫

劈料垛邊

淺槽榫

栽榫

垛邊（木條）

榫性：4
悶

榫名：
悶銷格角榫

類別：J
基

編號：
J4-a

編制：
松喬研造

悶插的必須過半（O點），最好是整個斜長的 2/3。

悶，即第三材小木銷以橫紋方式嵌入甲乙主材。此悶銷內側要越過格角拼縫中心，一般在其 2／3 處。悶銷的厚度為主材厚的 1／4.5～1／4。若主材厚度超過主材面寬，則建議用雙層悶銷。

這種外格角、側插角的悶榫，要視使用狀況而定。落悶於槽內的「均厚」小三角，易鬆弛脫落，不宜用於懸掛的鏡框，但可用於插屏框；但若改成裡寬外窄的插入式三角，則可以懸掛而不易鬆弛。

三角榫的厚度以材的 1/3.5～1/4.5 厚為宜。

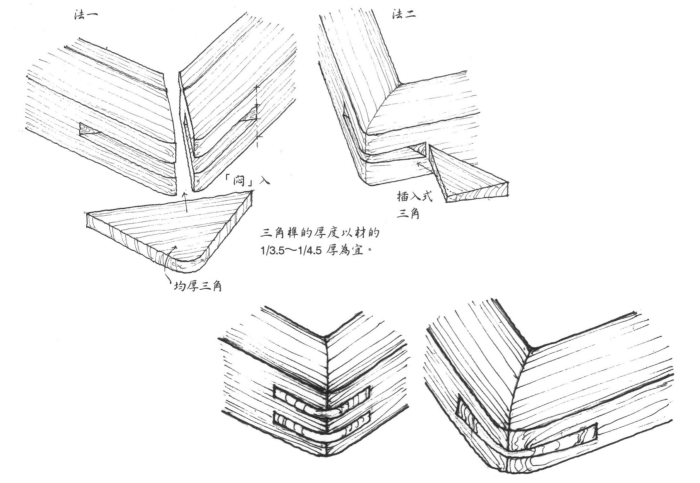

法一

「悶」入

均厚三角

法二

插入式三角

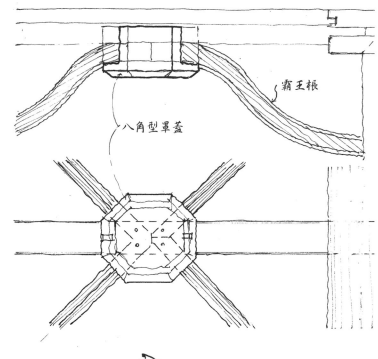

霸王根

八角型罩蓋

| 榫性:4 |
| 悶 |
| 榫名: |
| 十字撐罩蓋 |
| 類別:J |
| 基 |
| 編號: |
| J4-b |
| 編制: |
| 松喬研造 |

四撐釘悶於穿帶上，並以八角木罩蓋合。

匠說：嚴格地說，這不是一完整意義上的榫卯結構，榫與卯不明確，也沒有受力的「緊頭」。而金屬釘連接的罩蓋，是遮醜的裝飾手法，因一罩蓋四根（頭），故歸類於悶。

以橫紋方向投合之，此法依撐材寬度而定罩蓋尺寸。通常罩蓋（八邊形）邊長尺寸是撐材寬度的1.2倍，或對邊距是撐材寬度的2.5～3倍。

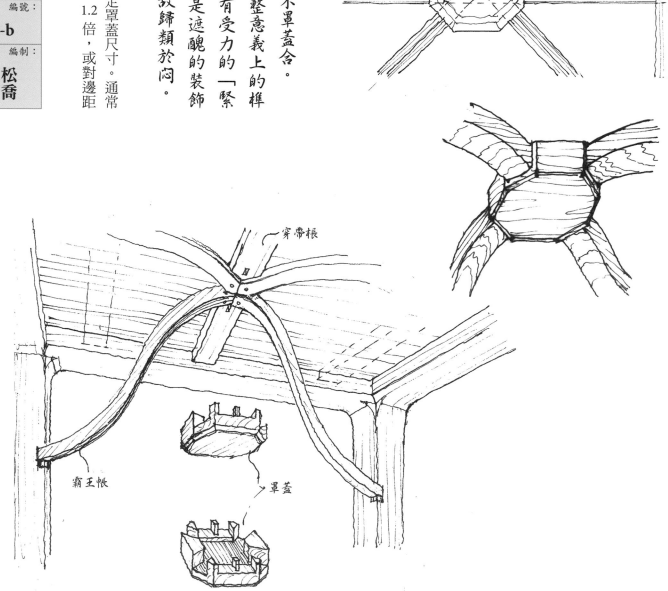

穿帶根

霸王帳

罩蓋

四均分

三均分

五均分

內寬等於
外寬加 2～3 公釐

外寬

榫性:4

悶

榫名：

彎材悶銷榫

類別：J

基

編號：

J4-c

編制：

松喬
研造

（松喬創設，僅作參考）

此法關鍵是悶榫槽的緊頭間距開合，難以掌握；一般不用，此為一例。

兩彎材順紋弧接，悶榫契入的連接。其悶榫作階梯式兩端厚中間段薄，形成上下兩側四邊「緊頭」。悶榫也可寬至內弧出頭。

上下「緊頭」（邊），要形成內開外合之勢，即，兩邊間距是內大外小，但差別不宜太懸，約 2～3 公釐

緊頭（邊）

悶槽

悶榫，長約1.2倍材寬，
寬可同於材寬。

鎖釘（緊頭）

榫性:4	悶
榫名:	大彎悶銷榫
類別:J	基
編號:	J4-d
編制:	松喬研造

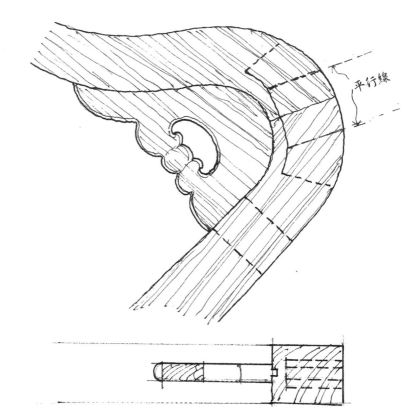

交椅大彎頭外側開「工」字槽，悶榫契入將兩材連接，彎形內側直榫之撐力，與悶榫之拉力，形成「弓」的穩定（抗力）。

此花牙與上頸脖杆一木連做，「工」字形悶銷（楔）必須有緊頭。若此法緊頭精密，則不必另行包銅套，以盡顯木色。

（松喬創設，僅作參考）

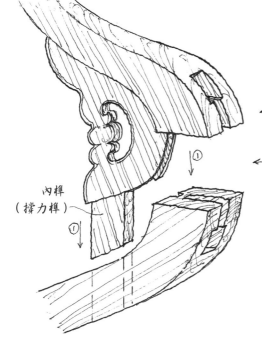

內榫（撐力榫）

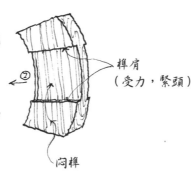

榫肩（受力，緊頭）

悶榫

為拼板法之一，中間條材宜選斜木紋。兩側槽寬為板厚的 1/4～1/3.5，槽深為板厚的 2/3 有餘。太淺則咬合不住，太深則面板槽底處易裂。

兩板開凹槽，中另嵌木條。

此法要點在於中間嵌條的木紋，若仍順同板紋，則效果同於龍鳳榫；而將嵌條的木紋垂直於板紋，則強度要遠高於龍鳳榫。其嵌條無須通長，可分段連接。

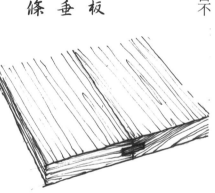

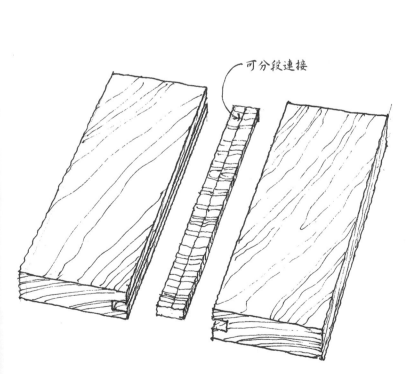

可分段連接

龍鳳榫的連接最薄處，是龍榫的「頸」部，只有板厚的 1/3，且是截紋，易開裂。

而兩槽一條榫，嵌條於中，雖也為板 1/3 厚，但是纖維紋，拉力強。

注：截紋、纖維紋皆是針對受力而言。

榫性:5

槽

榫名：

兩槽共簧榫

類別：C

常

編號：

C5-a

編制：

研造 松喬

榫性:5

槽

榫名:

龍鳳榫

類別:C

常

編號:

C5-b

編制:

研造 松喬

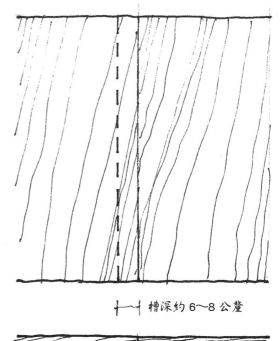

槽深約 6～8 公釐

兩板同紋平拼連接，薄板。

此法要點：一、選材不宜過於直紋，紋太直易開裂，即使黏膠後，也易縫裂。二、槽不宜太深，太深易折裂，若在槽內另插竹釘，則更加堅固，釘與釘之間距以三至四寸為宜。

為拼板法之一，一凸一凹，凸舌（簧）寬（槽深）為板厚的 2/3，其厚為板厚的 1/3.5 左右。另外，板凹槽深要稍大於舌（簧）寬，這樣拼縫更為緊密。投拼前，凹槽兩邊可用刀稍刮去楞。

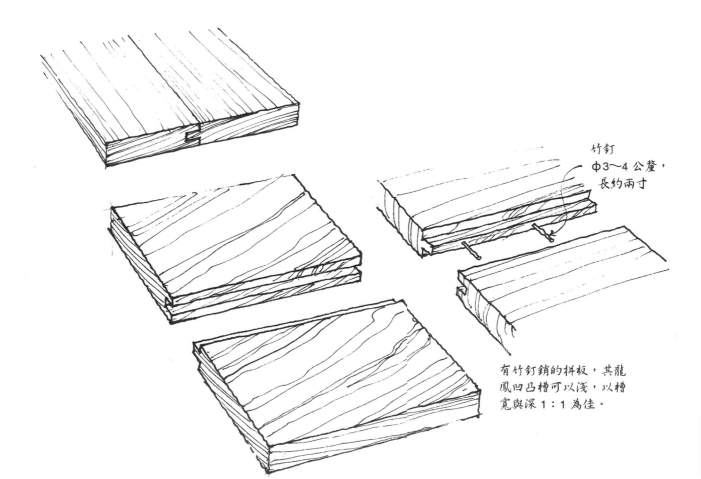

竹釘
φ3～4 公釐，
長約兩寸

有竹釘銷的拼板，其龍鳳凹凸槽可以淺，以槽寬與深 1:1 為佳。

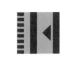

榫性:5
槽
榫名：
邊抹打槽嵌板
類別：C
常
編號：
C5-c
編制：
松喬研造

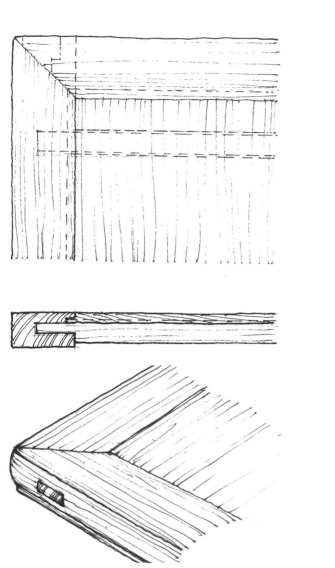

板邊的舌簧厚為板厚的 1/3～1/2.5。邊抹上凹槽與舌簧間的拼縫密而不死，不可施膠。

桌案面板嵌槽裝入攢框（邊）內。

此法要點：一、芯板四周榫簧（舌）的厚，以及其上壓簧距，一般是 2：3，但考慮桌面後續整形刮平等，1：2 即榫簧是板厚的 1/3，壓簧距是 2/3。二、榫簧寬約 1.1 至 1.5 公分。三、嵌裝不用膠，且可抹臘，以防止上漆時滲入。

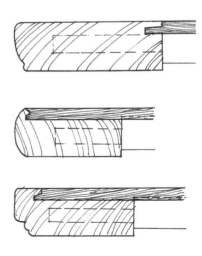

下兩種是邊抹縫在角沿上的嵌板法和邊抹（視覺上）窄條狀的嵌板法。

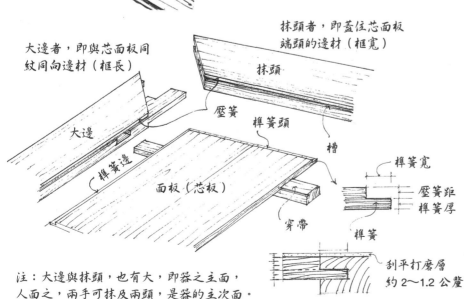

大邊者，即與芯面板同紋同向邊材（框長）

抹頭者，即蓋住芯面板端頭的邊材（框寬）

抹頭

壓簧

榫簧頭

槽

大邊

榫簧邊

面板（芯板）

穿帶

榫簧寬
壓簧距
壓榫厚
榫簧

刮平打磨層約 2～1.2 公釐

注：大邊與抹頭，也有大，即器之主面，人面之，兩手可抹及兩頭，是器的主次面。

榫性:5	
槽	
	榫名：
攔水線槽嵌板	
	類別：C
常	
	編號：
C5-d	
	編制：
研 松 造 喬	

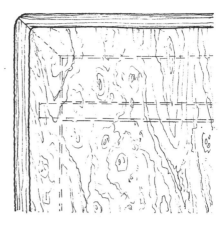

攔距：不宜太窄，以攔線高的 2 倍為宜。

攔線高

攔距＋攔槽＝攔線寬

攔槽深：
相對較淺，
約為攔 2/3～1/2。

厚芯面板，攢邊打槽裝，攔水線，即攢框嵌裝於攔水線下的凹槽內。此法大多芯面板較薄，器型也相對較小。如遇芯板較厚的，可在邊抹內「圈」邊再作馬蹄邊。

如若遇芯板厚而邊抹材較薄，邊抹格角的榫卯可作馬蹄榫。

因起攔水線，在線下起淺槽，邊抹格角的榫頭可作燕尾榫狀，固力不減。若面板較厚，嵌板除四邊入槽外，還可在邊抹內框及面板的背面另作二次（燕尾）邊嵌裝。此即複合嵌裝法，結構更為穩固。這類面板以癭木面為多，且器形（面）較小。

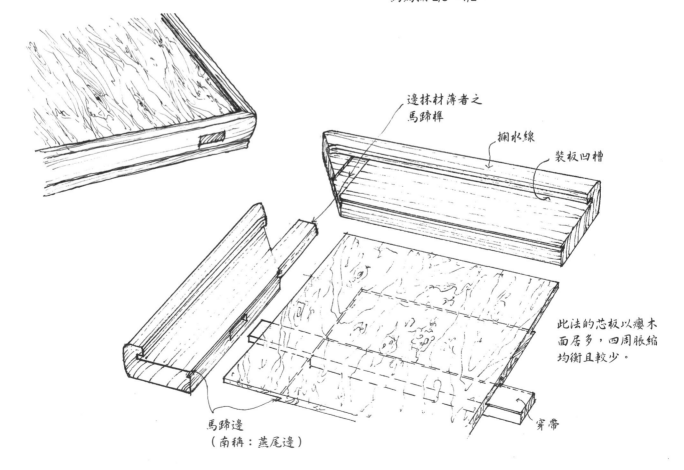

邊抹材薄者之
馬蹄榫

攔水線

裝板凹槽

馬蹄邊
（南稱：燕尾邊）

穿帶

此法的芯板以癭木
面居多，四周脹縮
均衡且較少。

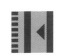

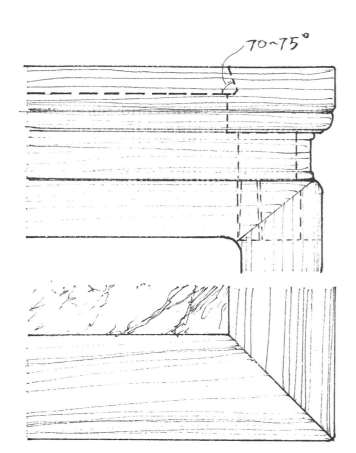

| 榫性:5 |
| 槽 |
| 榫名： |
| **邊抹嵌石法** |
| 類別：C |
| **常** |
| 編號： |
| **C5-e** |
| 編制： |
| **松喬 研造** |

斜邊角度要控制好，不宜太直，也不宜太斜。邊抹枋面可先稍高於石板，待拼接後，再修平面周。切忌石板凸出枋面而難以磨平。

桌面槽嵌石板，槽口作斜面，以扣嵌石板不往外脫落，斜角以70─75°為宜，太銳角石崩木裂，木與石的縫隙可用膠黏。石不宜太薄，一般在2公分以上。

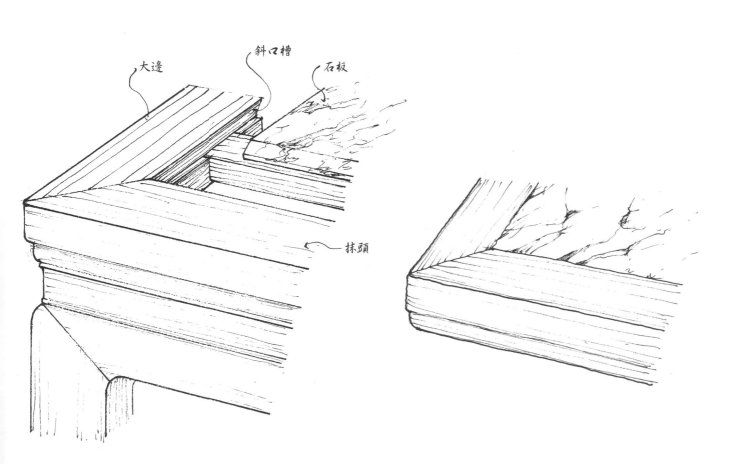

大邊　斜口槽　石板

抹頭

榫性:5
槽
榫名：
托腮壓槽作法
類別：C
常
編號：
C5-f
編製：
研　松 造　喬

托腮鑲裝法，托腮板條上下均作凹槽，下與牙槽接，上與束腰槽接，其裡側另有插銷固定。

有束腰板與托腮一木連做，此法主要是指其下口與牙板的槽接，切忌將托腮外沿超出下方牙板的面。另有一種較窄且較細的托腮。

裡側銷槽

束腰

托腮

凹槽凸「榫」

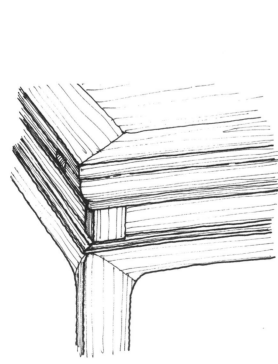

榫性:5	槽
榫名：	攢框平嵌板
類別：C	常
編號：	C5-g
編制：	松喬研造

平嵌的木楞材厚一般為嵌板厚的 1.5～2.5 倍。木楞分橫豎有別的經緯材，根據整幅大尺寸的橫豎長短，與短側平行的木楞作整材，與長側平行的木楞作分段。

攢接小框落槽平嵌芯板。

此法要點：一、攢接小格角不宜超過材寬的 1/4；二、要權衡經緯，經通緯斷，還是經斷緯通？一般以外大框長寬定，即寬向通，長向斷；三、也可以改為十字格角；四、以此法，可以改為凹嵌和凸嵌，即嵌板凹進框凸出，和嵌板凸出框凹進。

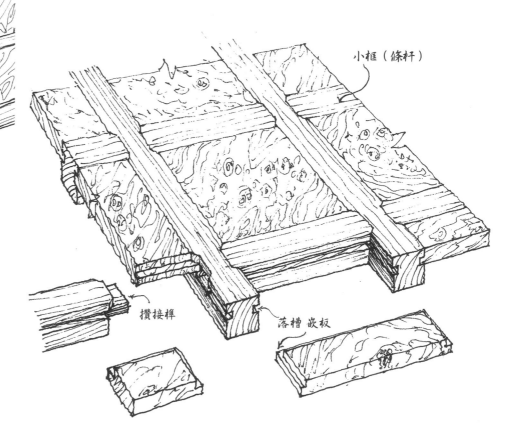

小框（條杆）

攢接榫

落槽 嵌板

榫性:5	
槽	
榫名:	
望牙槽接法	
類別：C	
常	
編號：	
C5-h	
編制：	
松喬研造	

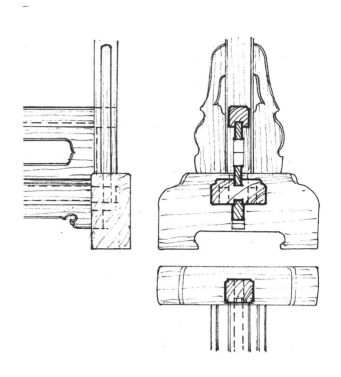

望牙即仰望向上的角牙，有凹角「補陰」（陰中有陽）之意，更有加強穩固之效。

「支」型器物均有望牙，牙與支柱（杆）採用落槽連接，牙與底杆（托腳）有榫接。此法，一柱兩牙式，即「雙支器」（指兩根杆支起的家具架等）的柱腳插牙，若能作成燕尾槽榫連接更佳。

所謂「槽接」，即凹凸龍鳳相接，將竪杆兩側的望牙板擠壓加固。這種方法對於支型器具至關重要。

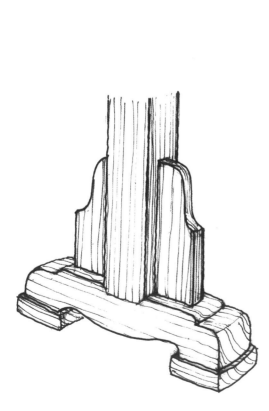

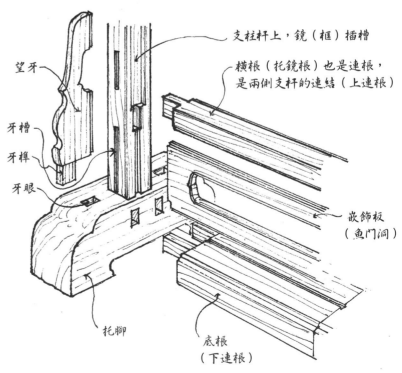

望牙

牙槽
牙榫
牙眼

托腳

支柱杆上，鏡（框）插槽

橫根（托鏡根）也是連根，是兩側支杆的連結（上連根）

嵌飾板（魚門洞）

底根（下連根）

注：這類連根，不同其型制器具上的橫根是輔助連接，連根是左右整合的主要結件。

榫性:6	
插	
榫名:	
內燕槽插肩榫	
類別：C	**常**
編號：	**C6-a**
編制：	**松喬研造**

此為直插肩榫，分為牙頭與插槽，牙頭有刀牙、如意、卷雲等多種，與兩邊牙條相接，牙頭中部裡側鋸挖成凹槽，兩邊牙條，而插槽舌榫在腿上端，牙頭與舌榫的受力緊頭不在插槽內，而在兩邊肩縫中，所以肩縫尺寸要控制好，牙頭鋸挖時，略呈上小下大狀，兩邊寬度要略小於腿寬（0.2公釐左右）。

牙條內側作燕尾槽掛銷住腿杆。

此法較適合於牙材較薄者，其腿杆也基本箍方，槽深不得低於4公釐，但也不能超過牙材厚的1/3，槽寬仍須上小下大，上下差在2〜3公釐，若牙條與牙頭是分閉的須作凹凸槽（龍鳳槽）連接。

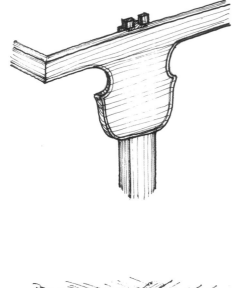

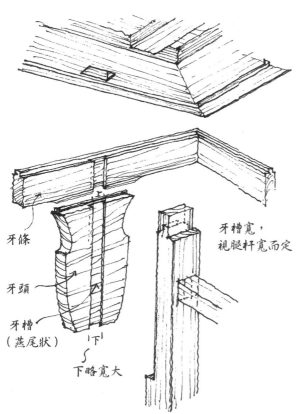

牙條
牙頭
牙槽（燕尾狀）
下
下略寬大
牙槽寬，視腿杆寬而定

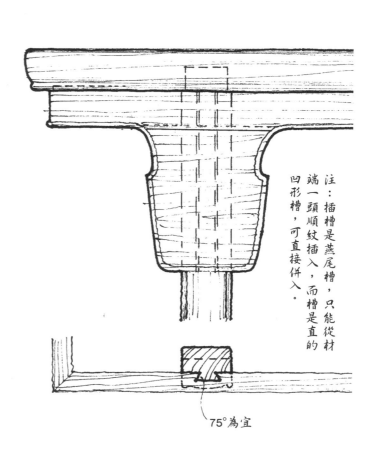

注：插槽是燕尾槽，只能從材端一頭順紋插入，而槽是直的凹形槽，可直接併入。

75°為宜

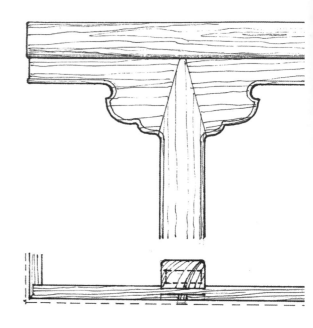

榫性:6	
插	
	榫名:
	外錐面平插肩
	類別：C
	常
	編號：
	C6-b
	編制：
	研 松 造 喬

插夾合一，腿牙面平，若牙材厚，背面仍可作槽，形成正背兩槽插夾，其力無窮，有千年不爛之譽。

此法，牙條相應較厚，插槽深應不小於8公分，而牙的連接段（插槽底）更不可太薄，至少要1公分以上。

此為斜插肩榫，牙頭中部的兩斜邊肩上端要留有 15～20 公釐出頭，這樣腿上端就可另作出榫頭，牙頭下插後斜肩縫緊密。製作時，牙頭兩斜肩間距要略小於腿上端兩斜肩寬，但上下斜度（率）不變。

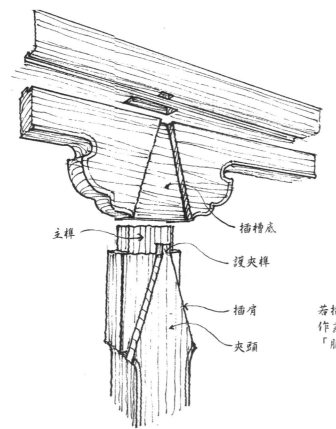

主榫

插槽底

護夾榫

插肩

夾頭

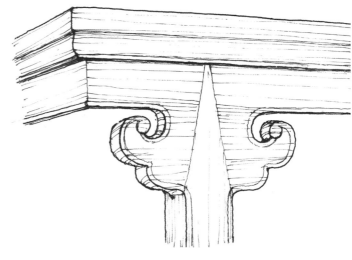

若插肩邊與牙上插槽邊作燕尾狀，其夾頭更「服貼」，更平密。

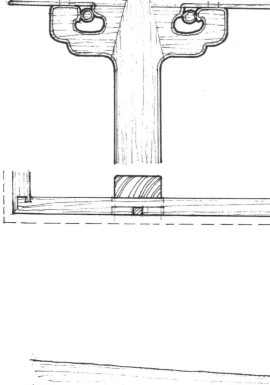

榫性:6	
插	
榫名：	
外分牙頭平插	
類別：C	常
編號：	
C6-c	
編制：	松喬 研造

此為直插分牙頭作法，一般因牙板原材窄而採用此法（當然也可能要求拆裝而分作），也可將上面的牙板再分成兩段（在腿上端插槽內），以節省材料。作法要點：分開的半牙頭與牙條格角的背後另作落槽，與腿形成正背兩面的槽夾，強化腿端側槽的擠力。若沒有這個前後擠力，插肩榫則只是裝飾，沒有緊頭，有違榫卯之本意。

牙條與牙頭分作，插夾合，牙腿共一平面。

此法若遇牙材厚者，其背作槽，插腿更堅穩。

牙與頭加栽榫更為牢固，牙槽與底等厚，同上。

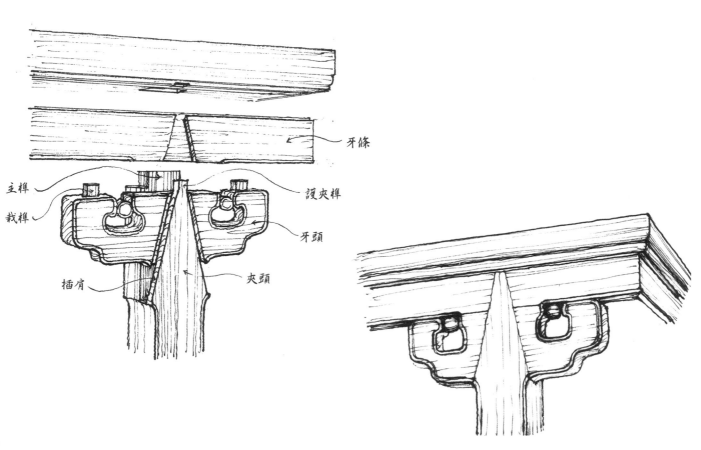

牙條

護夾榫

主榫

栽榫

牙頭

插肩

夾頭

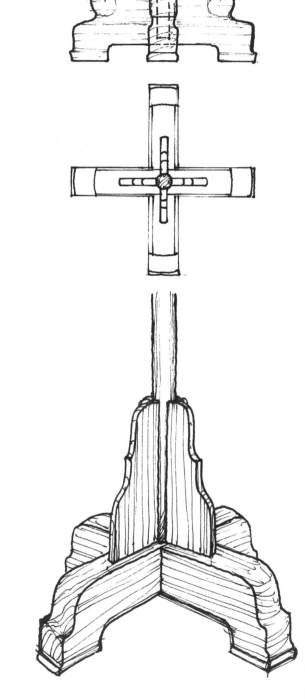

榫性：6	插
榫名：	望牙插接法
類別：C	常
編號：	C6-d
編制：	松喬研造

單支燈柱，下十字契底托腳，長條牙向上仰望，故名望牙。望牙仍以燕尾槽榫插緊，牙上端可以作邊簧插於托腳上。

作法要點：兩托腳材厚不宜太薄，以50公釐至80公釐為宜，太薄，十字契後咬合力矩不夠，十字型易鬆動。

所謂「望牙」，即牙向的方朝上者，望牙與底托（根）和直梗的插接，均須作燕尾槽，視主梗與底托根榫卯結合狀況，一般豎向（順紋）作燕尾槽，有「加強筋」之功效，結構穩固。

牙條上邊簧不宜太薄，至少6公釐以上。

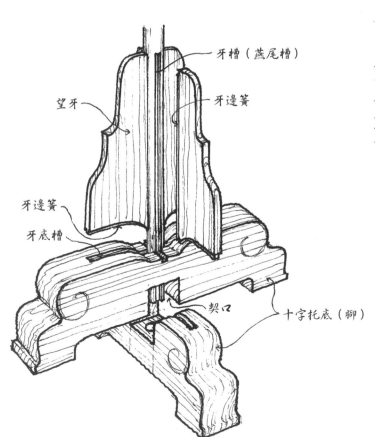

牙槽（燕尾槽）

牙邊簧

望牙

牙邊簧

牙底槽

契口

十字托底（腳）

此法也適用琴几等須用角牙加強穩固的。

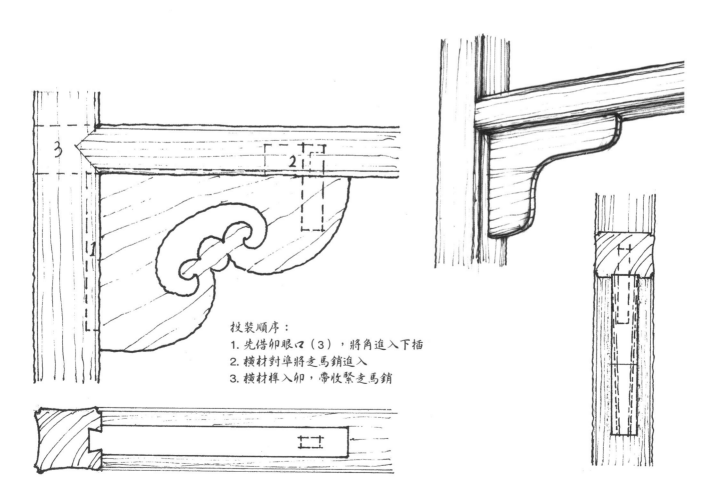

角牙先順豎材凹槽插入，爾後上橫杆（板）時，先將角牙上預埋的走馬銷投入，然「走馬」與投榫同時推緊，此法緊固有加，是真正的加強「筋」。

此法關鍵是豎材凹槽須作燕尾狀，且上寬下窄，否則無法入槽。

此為裝飾牙，看似掛狀，結構上應為插牙兩邊槽深與牙厚相等，若因需而將牙材加厚至7公釐以上，則牙之舌簧的厚度可適當削薄，以5～6公釐為宜。

榫性:6

插

榫名：

插角牙

類別：C

常

編號：

C6-e

編制：

松喬研造

投裝順序：
1. 先借卯眼口（3），將角進入下插
2. 橫材對準將走馬銷進入
3. 橫材榫入卯，帶收緊走馬銷

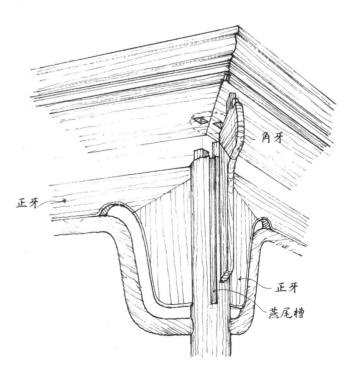

一腿三牙之牙，非裝飾之牙，與夾頭榫案一樣，牙牙受力，是腿與面（框）立起的主要支撐結構，故，燕尾榫落槽要緊而深。

[展] 制圓意。

三牙同長，且同紋於腿，即均為順牙，邊抹下的牙格角稍下點。

牙材厚1.6公分以上，與腿落燕尾槽，且稍深，牙材（頭）要山紋（弦切紋），不要直線紋（徑切紋），直線紋性穩，但易裂開，山紋難裂，另加銷子以契入邊抹下。

與分牙頭作法同理，作燕尾槽，三牙形成擠力的同時也有相應的拉力，更為穩固。

榫性:6	
插	
榫名:	
一腿三牙法	
類別：C	
常	
編號：	
C6-f	
編制：	
研 **松** **造** **喬**	

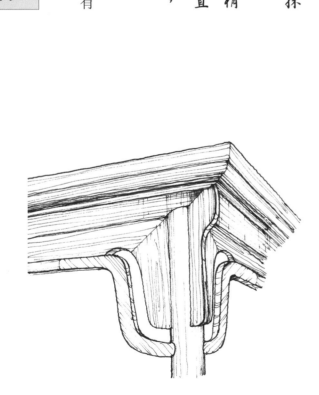

正牙

角牙

正牙

燕尾槽

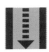

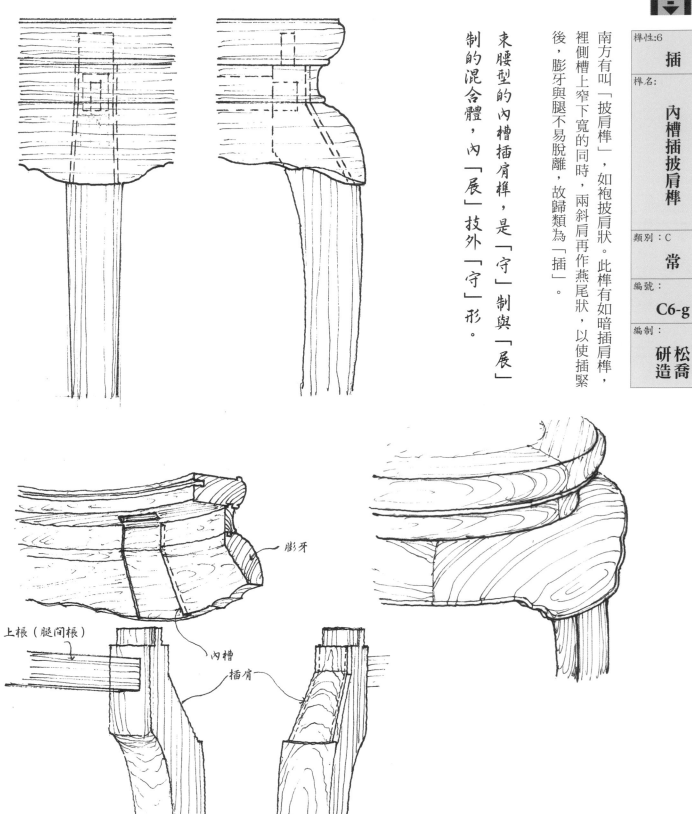

榫性:6

插

榫名：

內槽插披肩榫

類別：C

常

編號：

C6-g

編制：

松喬
研造

南方有叫「披肩榫」，如袍披肩狀。此榫有如暗插肩榫，裡側槽上窄下寬的同時，兩斜肩再作燕尾狀，以使插緊後，膨牙與腿不易脫離，故歸類為「插」。

束腰型的內槽插肩榫，是「守」制與「展」制的混合體，內「展」技外「守」形。

膨牙

上棖（腿間棖）

內槽
插肩

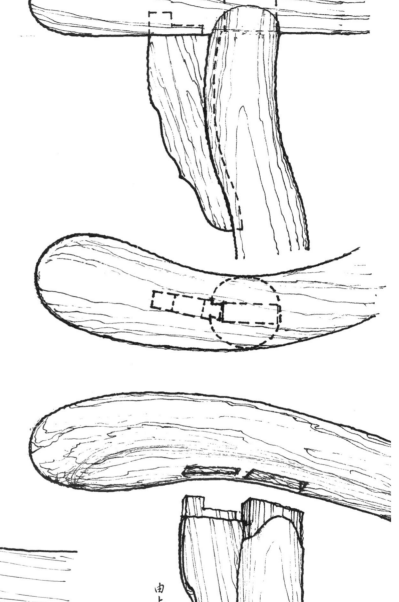

順紋入槽，牙上留榫，隨杆榫同入。

落槽若作燕尾狀更佳，牙從上往下插入，緊

固不易脫落，製作精密要求較高，但有加強

整個榫卯連接牢固的功能。

雖為小槽，但應順弧形而設燕尾槽，牙與頸整合為一體後

再與扶杆榫相接，是真正意義上的「加強筋」。此時，其

牙並非純裝飾的牙，而是輔構牙。

榫性:6

榫名:

插

小角牙插法

類別：C

常

編號：

C6-h

編制：

研 松
造 喬

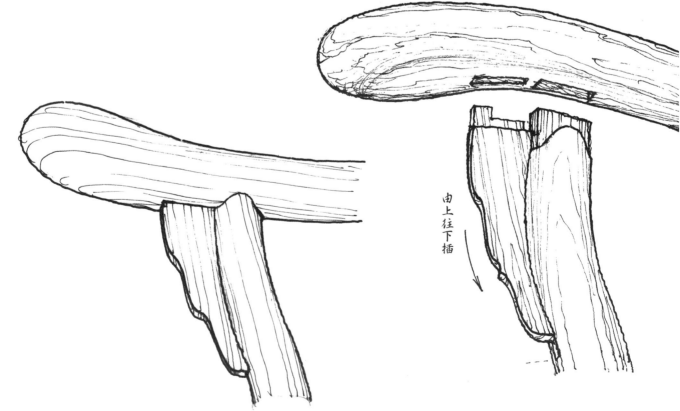

由上往下插

榫性:7
穿
榫名:
穿孔鍥榫
類別：C
常
編號：
C7-a
編制：
松喬 研造

穿孔鍥榫的關鍵，在於鍥的寬厚小於主材指穿桿徑的1/4。若鍥榫太寬，則易傷主材（且易斷）。

兩圓材（一粗一細）十字相交，細穿入粗，且鍥固。

此法要看粗細之比，若細材直徑大於粗材直徑的1/2時，不宜用此法。

木鍥以方為上，邊長不可超過細材直徑的1/4。

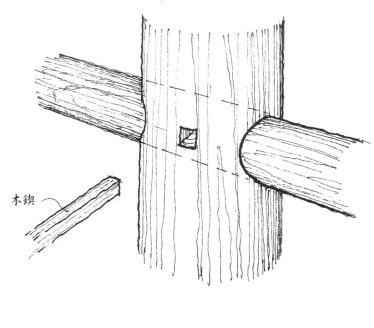

木鍥

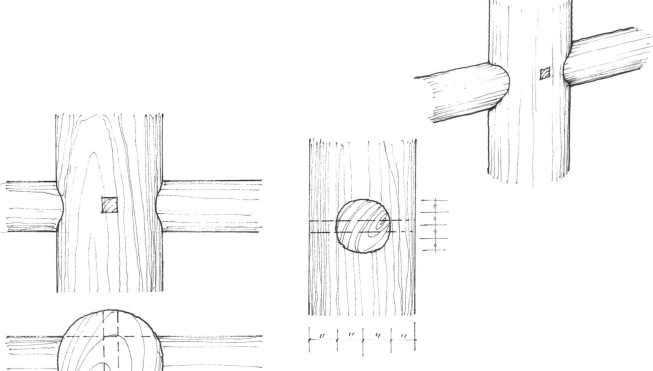

榫性:7	
穿	
榫名:	
穿越榫	
類別：C	
常	
編號：	
C7-b	
編制：	
研松 造喬	

穿的部分中，榫頸與被穿件的穿孔之間不必過於緊密，即沒有緊頭的過渡，但亦不可太鬆。榫端頭與主梗間如同直榫，榫頭與卯眼必須有緊頭。

穿的部分中，榫頸與被穿件的穿孔之間不必過於緊密，即

上。

橫梗僅為定位。攢牙另有三個小榫連結於腿框越過至腿上卯眼，並須緊固，而攢牙與橫橫梗杆穿入攢牙的穿眼時並不緊，而是借道與凳椅等。

牢固，是三材一平面穿越結構，一般用於桌

小榫

榫的緊頭

虛線－栽榫

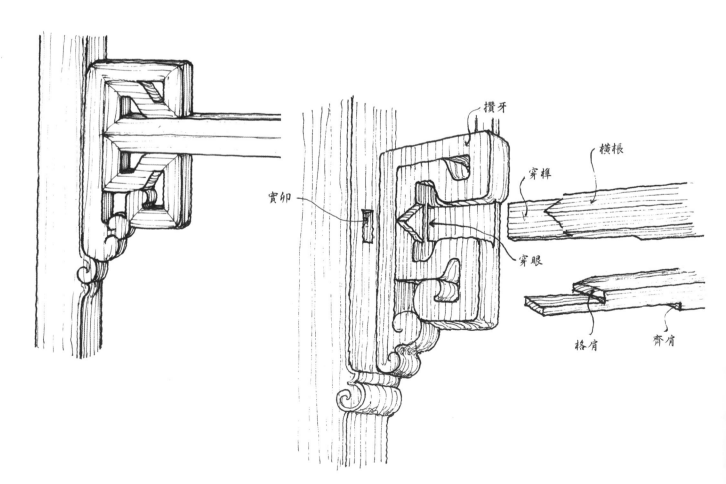

攢牙

橫梗

穿榫

穿眼

實卯

格肩

齊肩

榫性:8
契

榫名:
三材交叉接合

類別：C
常

編號：
C8-a

編制：
松喬 研造

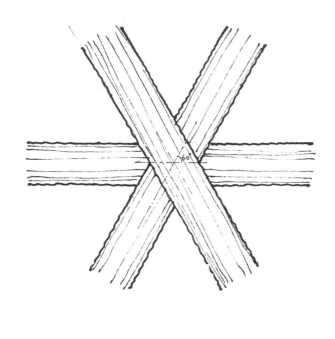

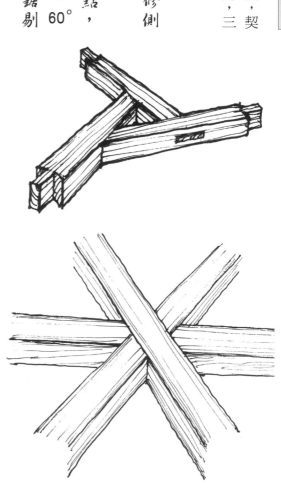

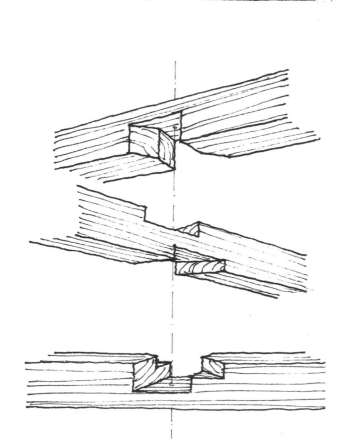

契者，即相互契而不連，合而不緊。契缺由鋸挖而成，契缺的鋸面之間猶如緊頭，但通常沒有榫卯的緊密固力，三材交叉接合的也可另以穿軸鍥釘加固。

三材等角相交，上中下相契，齊肩不修側邊，用於一切六腿足間的橫枨。

作法要點在於畫線與定位，可先定中心點，預製好同材寬的紙板，佔孔對點，旋轉60°與120°，即分別上中下的斜線，分層挖鋸剔鏟，以平整合縫為上。

榫性:8	
契	
榫名:	
材內契合榫	
類別：C	
常	
編號：	
C8-b	
編制：	
研松造喬	

兩材水平垂直分別夾榫於豎材，且於眼內互契並出榫端，即大進小出；可用於櫃架之。

此法同樣是卯眼處抗力均衡，以及格肩厚度，一般不得小於 4 公釐，榫頭厚度不可太薄，以 8 公釐為底限。何故？出頭（互契）部分實為半榫，若又遇過薄，則易斷。

同一水平向的兩材榫頭相契於第三材豎杆卯眼內，而兩榫頭之間基本沒有緊密的合力，它們分別與卯眼材形成榫卯結合（有緊頭）。

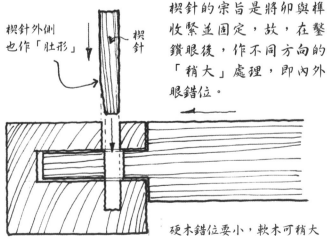

楔針的宗旨是將卯與榫收緊並固定，故，在鑿鑽眼後，作不同方向的「稍大」處理，即內外眼錯位。

楔針外側也作「肚形」

楔針

硬木錯位要小，軟木可稍大

順便提一下鍥釘。除了固定，使用鍥釘的關鍵是先收緊。故在打眼後，上下眼需作不同方向的錯位，鍥釘（鍥針）作外向「肚形」，鍥入後，榫和卯更為緊密。

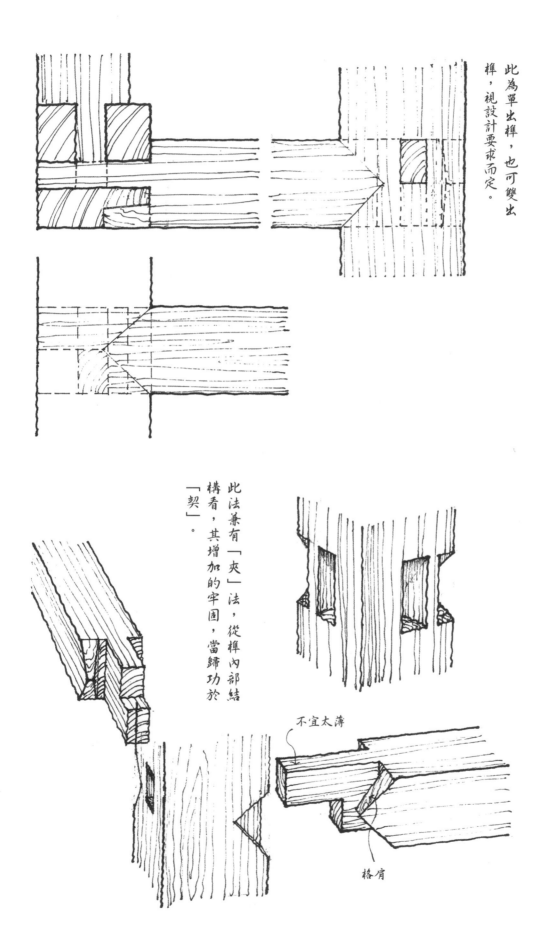

此為單出榫，也可雙出榫，視設計要求而定。

此法兼有「夾」法，從榫內部結構看，其增加的牢固，當歸功於「契」。

不宜太薄

格肩

榫性:8	
契	
榫名:	
圓材內契榫	
類別：C	
常	
編號：	
C8-c	
編制：	
研 松 造 喬	

邊抹下兩根擠抱腿榫，卯內互契。

要點：一、榫材的選料紋理；二、卯內兩榫互契的「緊頭」與各榫頭與卯材（腿上端）的「緊頭」，這種簡潔款式器具的穩定，全靠這個榫；三、預留投榫輔肩，投裝成器後再鏟修整形。

在圓腿的卯眼內，兩根榫頭相契相合，不打架，受力均衡。高明的匠師在兩方階梯（類似大進小出）榫頭相合的接觸面上打造「緊頭」，則此榫固力大大增強。

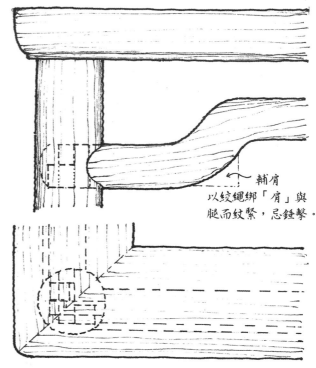

輔肩
以絞繩綁「肩」與
腿而紋緊，忌錘擊。

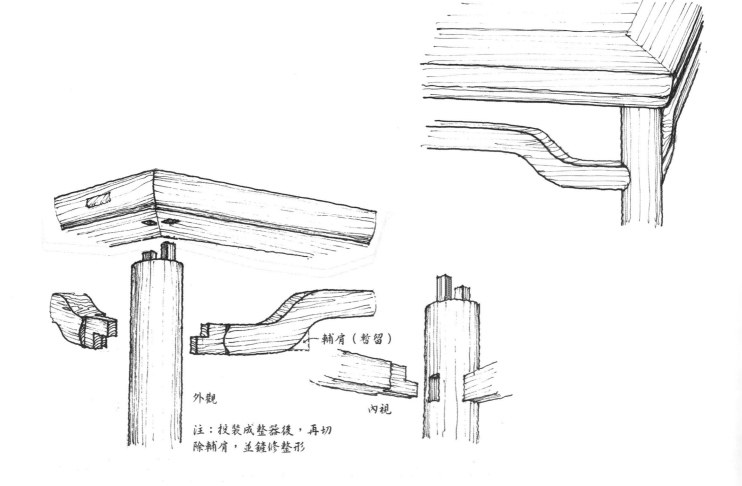

輔肩（暫留）

外觀

內視

注：投裝成整器後，再切
除輔肩，並鏟修整形

榫性:8
契
榫名:
雙內契接腿榫
類別：C
常
編號：
C8-d
編制：
松喬研造

與前兩例同理，若兩腿之間有挓，上下榫的榫肩與契缺鋸挖則更需計算，否則會成為假榫、鬆榫。

座面格角預留圓孔，穿杆至束肩處並擱於上橫根。一般是上杆圓徑較細下杆腿較粗，且起擱肩，兩橫根先經矮老組合成片架，然後同時投裝於腿杆，上根與「束肩」齊平。

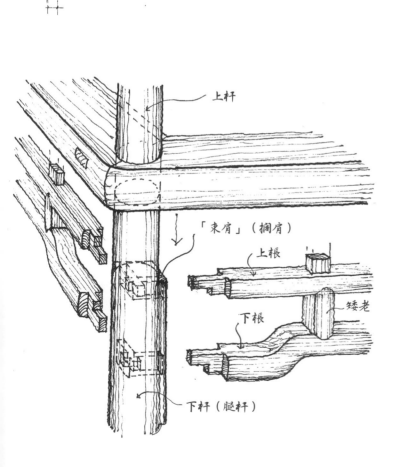

上杆

「束肩」（擱肩）

上根

矮老

下根

下杆（腿杆）

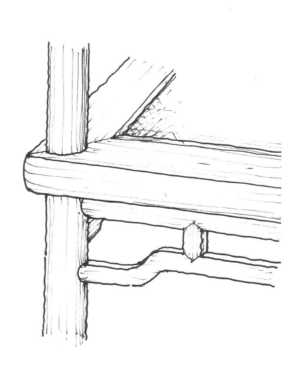

榫性:9	
帶	
榫名:	
穿帶	
類別：C	
常	
編號：	
9-a	
編制：	
研松 造喬	

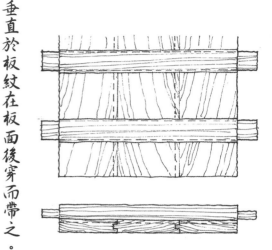

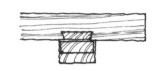

垂直於板紋在板面後穿而帶之。

穿帶要點：

一、槽深以3－6公釐為宜。

二、穿帶斜度不宜太斜，內角以75°為宜。

三、帶寬以3－5公分間，帶厚以2－3.5公分較適合，若遇器型較大者，可酌型放大。

四、須有大小頭，即寬一頭窄一頭，但不可太懸殊。

這是中華榫卯中最偉大的榫卯之一。其雖看似簡單，但功效無比。作法要點：兩組大小頭及斜度，除圖文中的燕尾槽角度外，從平面看穿帶銷（槽）要有大小頭，但切不可過於懸殊，一般大小差為6~9公釐。若太懸殊，則面板因脹縮變化而向一邊「趕」。

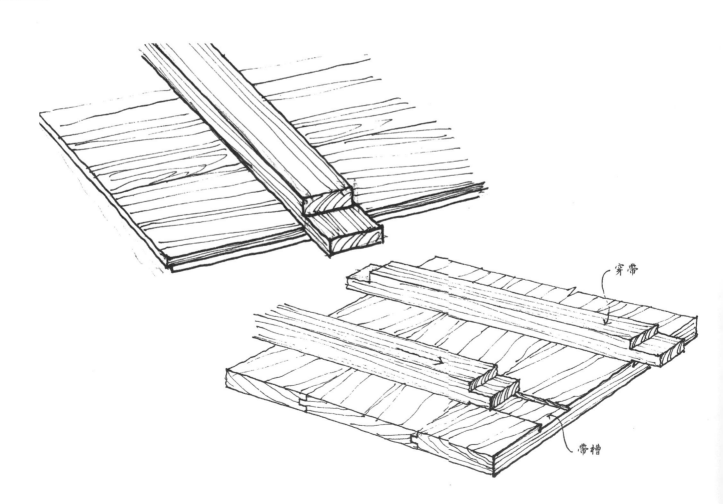

穿帶

帶槽

榫性:9	
帶	
榫名：	
羅鍋根後穿帶	
類別：C	
常	
編號：	
9-b	
編製：	
松喬研造	

此法旨在防止羅鍋根大彎處斷裂及加強牢固，但較薄的小穿帶不宜用此法。此穿槽深為羅鍋根材厚度的 1/3，不宜太深。穿槽為燕尾槽狀，槽壁斜度以 70～80° 為宜。

桌面板穿帶的衍生作法，在大彎羅鍋根背面開燕尾槽，插入榫舌，可強化彎材牢度，防止開裂（紋裂）。

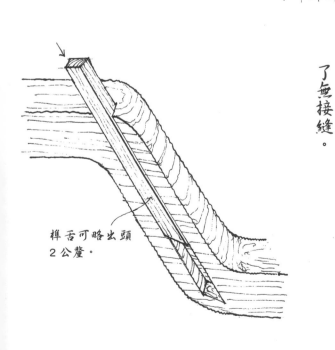

大彎羅鍋根

榫舌厚約根材厚的 2/5，可略出頭，有結構美。

榫舌寬為根材寬 1/3。

榫舌可略出頭 2 公釐。

遇大羅鍋彎，有將分段而接成整體的。若用此法，可整木（板）挖彎，了無接縫。

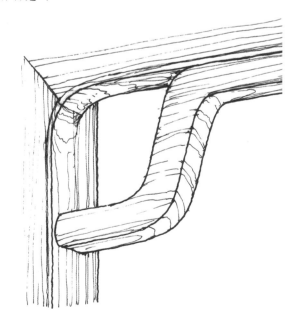

榫性:9

帶

榫名:

輔抹大穿帶

類別:C

常

編號:

C9-c

編制:

研 松
造 喬

此榫的作法同於其他穿帶，在此列入，是加強抹頭受力的一種方法。

此穿帶寬4—8公分為宜，大穿帶減緩抹頭格角榫「壓力」，輔助面板結構穩定，適用於超長大案或大方桌，對於「方」制（四面平）的面板（框）更有效。

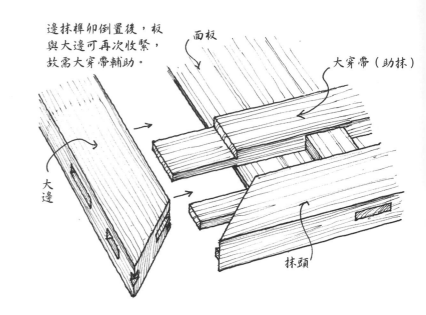

邊抹榫卯倒置後，板與大邊可再次收緊，故需大穿帶輔助。

面板

大穿帶（助抹）

大邊

抹頭

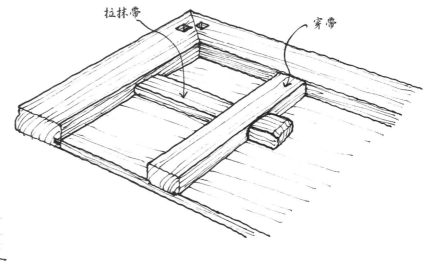

拉抹帶

穿帶

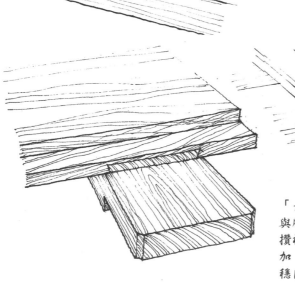

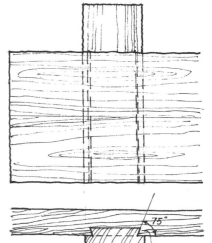

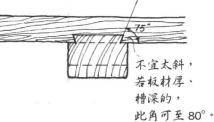

「方」制（四面平）的面框與腿的粽角榫，相對於格角攢框結構要弱，若在抹頭旁加「出頭大穿帶」，桌面的穩固就由此承擔，粽角榫受力相應減小。

75°

不宜太斜，若板材厚、槽深的，此角可至80°。

榫性:10	靠
榫名:	獨板上下接榫
類別：C	常
編號：	C10-a
編制：	松喬研造

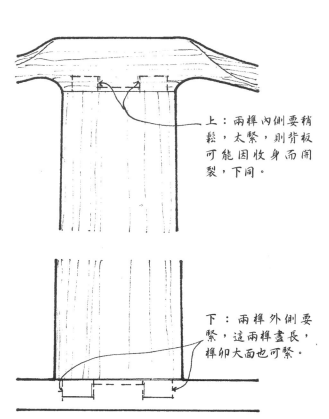

上：兩榫內側要稍鬆，太緊，則背板可能因收身而開裂，下同。

下：兩榫外側要緊，這兩榫盡長，榫卯大面也可緊。

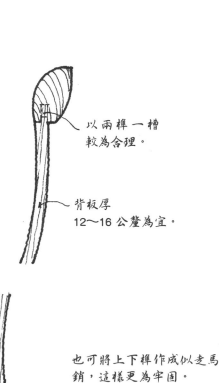

以兩榫一槽較為合理。

背板厚12～16公釐為宜。

也可將上下榫作成似走馬銷，這樣更為牢固。

上下為槽榫，或為一整條舌簧榫，或分成兩段短舌簧榫。

一般不必太深。上榫（舌）可稍淺，若上下分成兩段舌簧榫，則兩榫與兩卯槽的內側要稍留間隙，以防獨背板因日久收縮而導致開裂。

這種獨板上下接榫之法，只是直榫法之一，不能列入獨立一種榫法。

靠背板與座面角度以110°左右為宜，若S型背板要考慮下端隆起的「峰」位，應在座面高160公釐左右，在設計或畫樣要比較論證。

榫性:10	
靠	
榫名:	
背板靠橫杆法	
類別:C	
常	
編號:	
C10-b	
編制:	
松喬研造	

此法是強化靠背背力量的一種連接作法。後杆一木完整,力量要遠勝於分段接榫法。製作時,要注意後杆鋸挖的深度控制。挖的深度不得超過杆徑的1/3。

獨板背面與背橫杆靠榫,背板挖凹留「榫」,橫杆挖凹留卯。背板貼緊背橫杆後再下「走」。此法是走馬銷之衍生作法。此法也可用攢框嵌板背板。

（松喬創設,僅作參考）

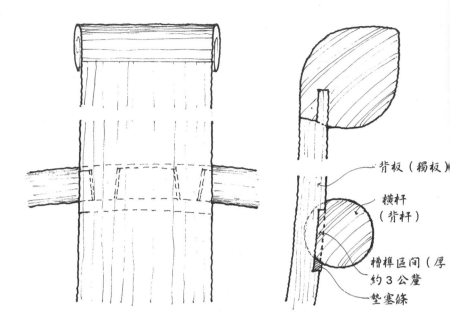

背板(獨板)
橫杆(背杆)
槽榫區間(厚約3公釐)
墊塞條

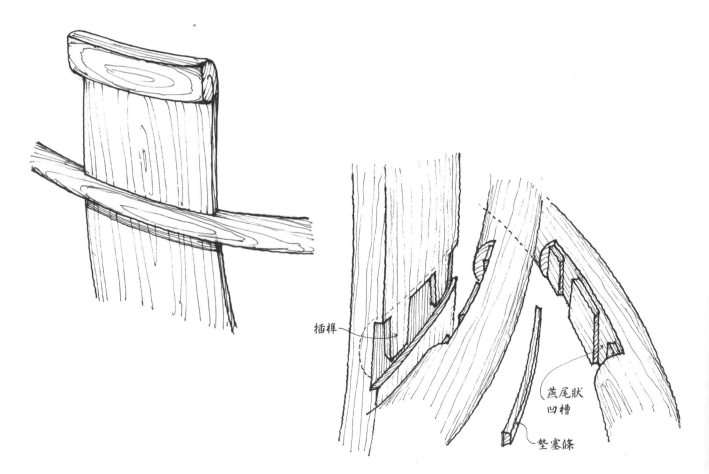

插榫
燕尾狀凹槽
墊塞條

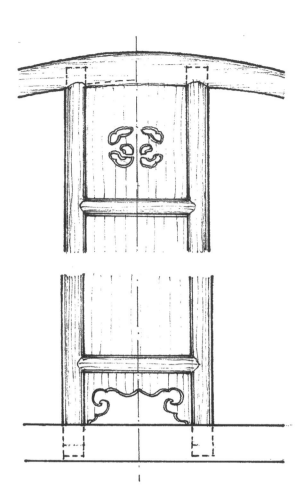

榫性:10

靠

榫名：

攢框嵌背板法

類別：J

常

編號：

C10-c

編制：

松喬
研造

攢接的中段嵌板宜平嵌。若有凹槽，則不宜凹進太深。兩邊杆上下與搭腦杆和座面的榫卯，可深而不出頭。

不是均等的大圓弧，也不是弓竹的對稱弧，而是上段稍彎、下段稍直的手畫弓弧，這樣的手工（畫）弧，人坐背其上，才貼腰合背，變化在分毫間，很微妙，在觀賞古典家具時，細心琢磨。

中間背嵌板，有與框面平者，意在人背靠平整。

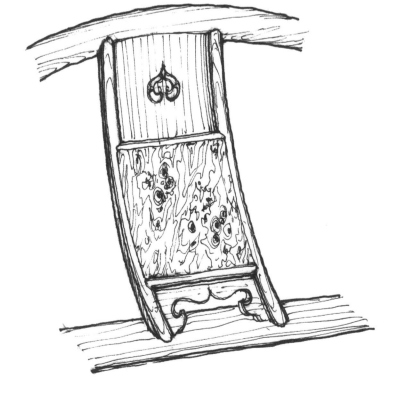

榫性:10	
靠	
榫名:	
攢框靠橫杆法	
類別：C	
常	
編號：	
C10-d	
編制：	
研　松 **造　喬**	

一橫杆，縱橫相交，故，宜用正方形栽榫，可稍長。

靠背的兩側豎杆與主橫杆相交相契，首先要考慮挖缺均衡，主橫（圈）杆與靠背杆所挖深度均為各自材徑的1／3以內。

（松喬創設，僅作參考）

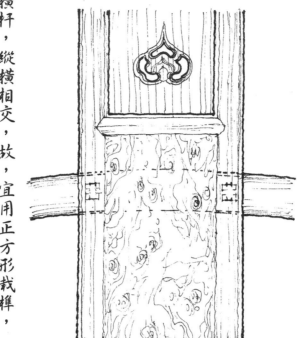

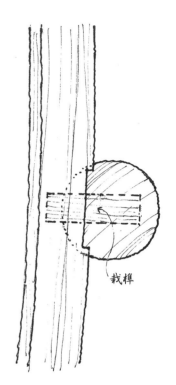

栽榫

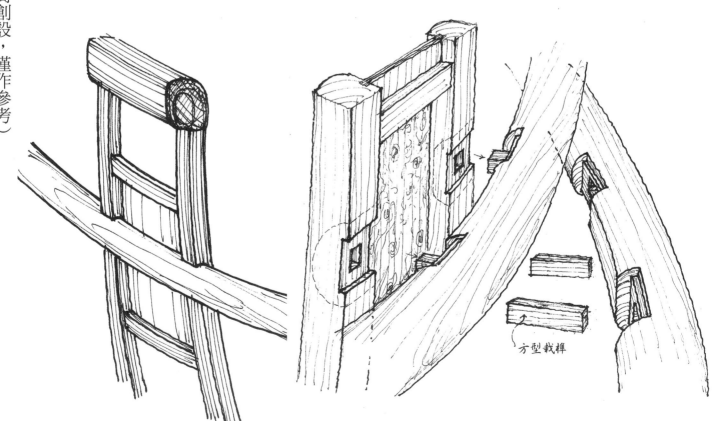

方型栽榫

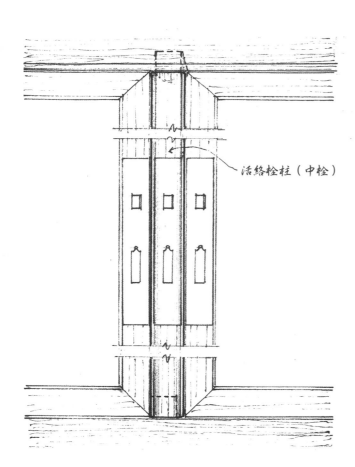

活絡栓柱（中栓）

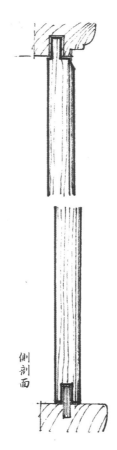

側剖面

榫性:11

位

榫名：

活絡門中柱

類別：C

常

編號：

C11-a

編制：

松喬研造

活絡榫卯除可拆裝外，關鍵是定位而不可緊固。榫與卯為過渡配合，不緊也不鬆。此作法上下榫向不同。上卯眼一側開斜口易投入（上下運動）。下榫頭設在底根上（栽榫）。中柱下端作卯槽，即一側開口便於插入（左右運動）。在傳統家具的榫卯中，在杆材端頭作卯眼的，此為一例。

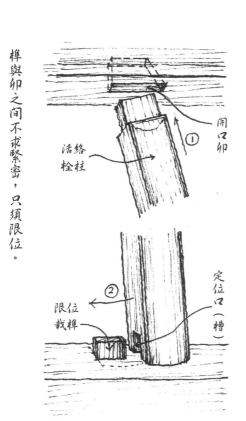

榫與卯之間不求緊密，只須限位。

開口卯

活絡栓柱

① ②

限位栽榫

定位口（槽）

圓角櫃門中間活絡栓柱，上下榫皆為定位。

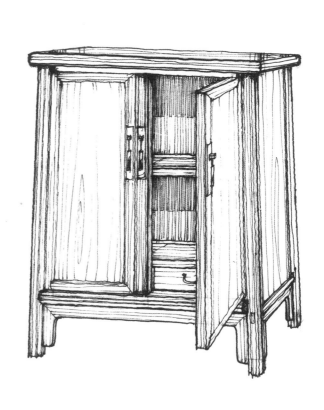

榫性:11

位

榫名:

可拆裝套固法

類別：C

常

編號：

C11-b

編制：

松喬
研造

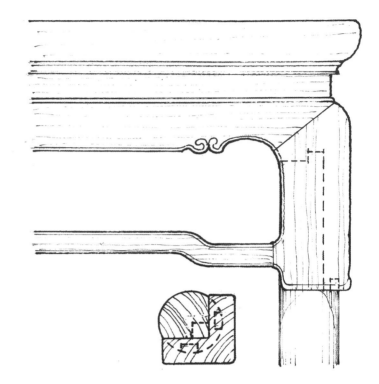

這種榫一般用於展腿方桌，其腿可拆散之，即為矮方桌，可作炕桌或几用。其實此種結構可用於其他有腿的家具，一般兩腿加棖成組，方便使用。

此榫是上下組合定位榫，上套（腿）與下腿各設兩組小榫頭與小凹眼，水平的兩眼分設在套腿腳下的側上。作法要點：兩眼（含兩頭）不宜分別設在材邊的中間，而是將兩眼稍微分開，以使套裝後穩力更大。

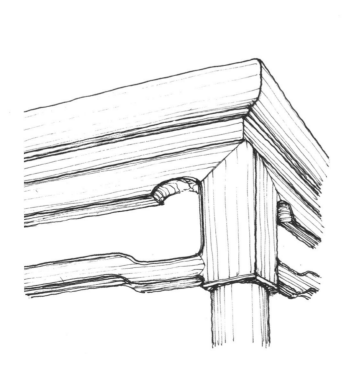

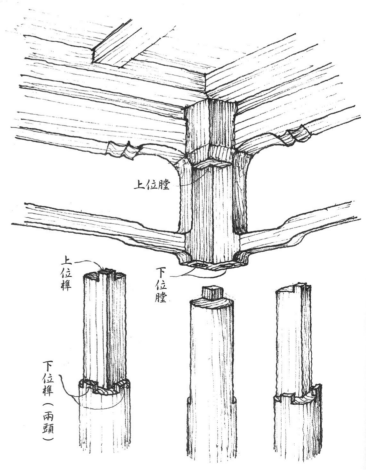

上位膛

上位榫

下位膛

下位榫（兩頭）

榫性:11
位
榫名：
立柱定位榫
類別：C
常
編號：
C11-c
編制：
松喬 研造

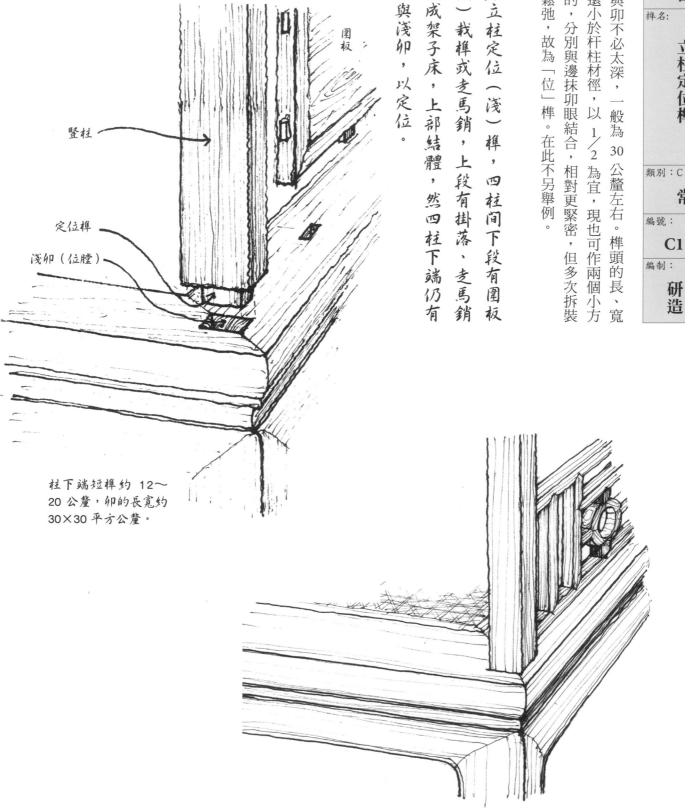

圍板

豎柱

定位榫

淺卯（位膛）

柱下端短榫約 12～
20 公釐，卯的長寬約
30×30 平方公釐。

此榫與卯不必太深，一般為 30 公釐左右。榫頭的長、寬度要遠小於杆柱材徑，以 1/2 為宜，現也可作兩個小方榫頭的，分別與邊抹卯眼結合，相對更緊密，但多次拆裝後會鬆弛，故為「位」榫。在此不另舉例。

大床立柱定位（淺）榫，四柱間下段有圍板（欄）栽榫或走馬銷，上段有掛落、走馬銷連接成架子床，上部結體，然四柱下端仍有短榫與淺卯，以定位。

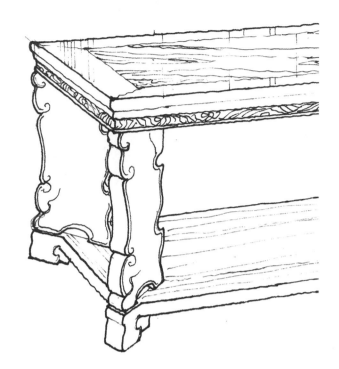

榫性:11	
位	
榫名:	
可拆裝疊榫	
類別：C	
基	
編號：	
C11-d	
編制：	
研松 造喬	

疊榫沒有緊頭，無須太深，疊放不移位即可。榫頭長（深）一般為七到八分。腿柱與桌面（面枋下或穿帶楞下）可以一榫（卯）也可以多榫（卯），方便疊放就好。

位榫（僅作疊磊定位）

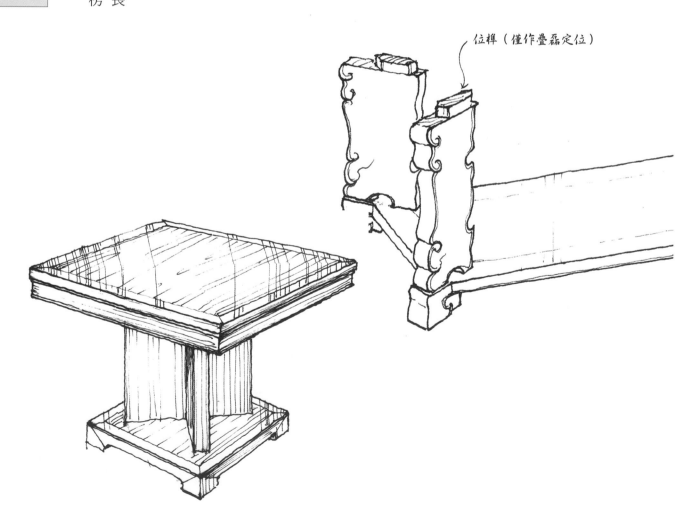

榫性:11
位
榫名：
半凹活絡軸法
類別：C
常
編號：
C11-e
編製：
松喬 研造

雖為活絡門軸，無緊頭也無須緊固受力，但門軸位置不可移，故歸類為「位」。此法上下的轉軸「圓心」必須與旁邊的柱梗平行。轉軸上的上門軸投裝斜肩不可太斜，要在投裝時試測其斜距。

閉合之效，精妙絕倫。作法要點是軸心定位和上軸（出頭）與下軸（出頭）長的比例，以及上軸膛與下軸膛深淺等。

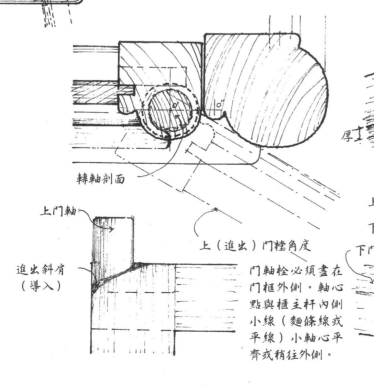

轉軸剖面

上門軸

進出斜肩（導入）

上（進出）門楹角度

門軸栓必須盡在門框外側。軸心點與櫃主杆內側小線（麵條線或平線）小軸心平齊或稍往外側。

厚

上門楹
上軸膛

下軸膛
下門楹（坎）

1. 上門楹厚度＝下門軸高≥下軸膛深

2. 上門軸高≥3倍下門軸高

3. 上門楹厚度約為4～7公釐，超大櫃體再稍增大

榫性:11
位
榫名:
滑道作法
類別：C
常
編號：
C11-f
編制：
研 松 **造 喬**

滑道一般指悶戶櫥抽屜下的活絡滑杆，滑杆上再凸起一限滑「牆」的，即為標準意思上的滑道，因活絡可拆裝故歸類為「位」。

滑道杆的前（裡）榫頭為水平向前投入，榫頭可分成二頭（平穩而不傷中間短柱榫頭），頭稍扁尖，便於進入；後榫為垂直（上下）向投入，榫頭也要分叉，僅在限位。榫頭分叉原理同前，也是不傷短柱的榫頭。

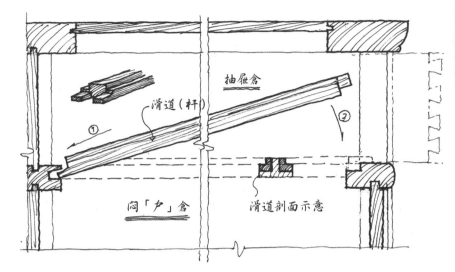

滑道（杆）

抽屜倉

悶「戶」倉

滑道剖面示意

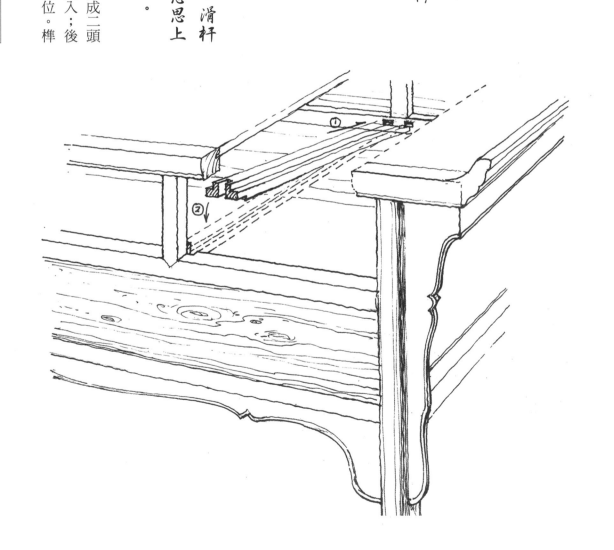

榫性:11	
位	
榫名：	
凹嵌活絡軸法	
類別：C	
常	
編號：	
C11-g	
編制：	
松喬研造	

這是蘇南一帶方角櫃的門軸「轉位」作法。軸心在門檻裡側，即門柱的中心。櫃柱（梗）的裡側作窪弧，以便方形門柱轉動。作法要點：把握上門落膛與卸門拆開的細部尺寸，上門落膛前，將門垂直於櫃面，上軸栓對準門頸槽，將門上頂後，再把門閂下柱軸對準門檻下膛。這是垂直門閂的一種常用作法。

方制方角平門櫃，裝投方法：

1. 將門板與櫃面成垂直狀，栓頸進入櫃的入頸槽，門上軸栓頭入上軸膛，門往上提起。

2. 門提起後，下軸栓頭入下軸膛，門下移，即安裝完畢。

3. 門合閉後或半開啟狀，無法拆卸門板，即是開啟至與櫃面垂直角度，門的自重也確保正常使用，若拆卸，則在此位上提。

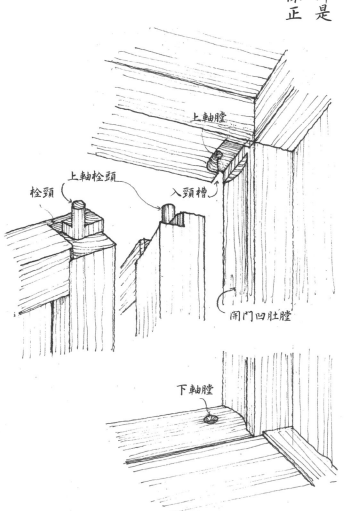

上軸膛
上軸栓頭
栓頸
入頸槽
開門凹肚膛
下軸膛

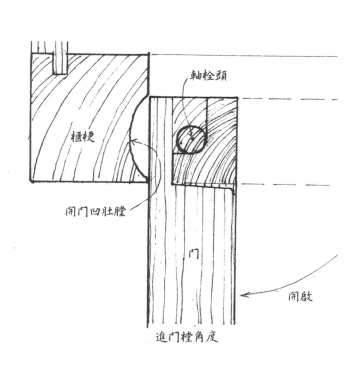

軸栓頭
櫃梗
開門凹肚膛
門
開啟
進門檻角度

榫性:12
夾
榫名:
托撐裏抹榫
類別：Z
制
編號：
Z12-a
編制：
研松造喬

此榫的關鍵在於榫頸墊，即大邊榫頭（雙榫頭）的根部是相連的，有類似大椿的功能。人坐在上面，大邊的受力會更大，不易折傷榫頭。

此仿竹器結體，腿與大邊「裏抹頭」，相當於將裏腿根垂直轉向90°。

此法面板不平，與面紋同向的大邊要高於抹頭，抹頭材的端頭也要適當出來2－3公分。

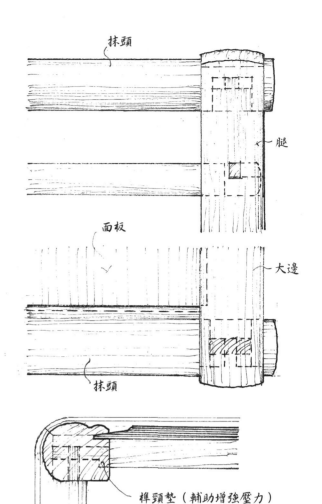

抹頭

腿

面板

大邊

抹頭

榫頸墊（輔助增強壓力）

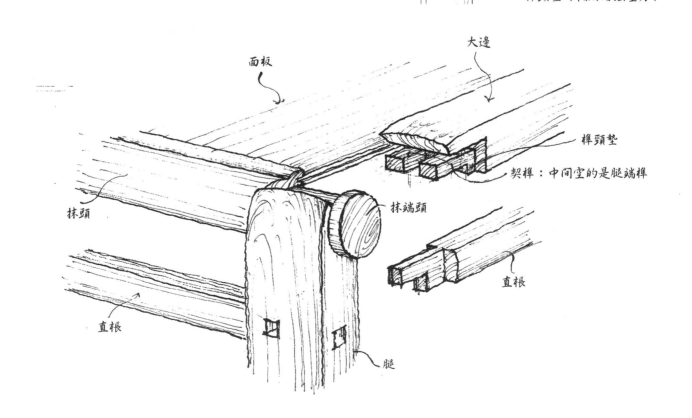

面板

大邊

榫頸墊

契榫：中間空的是腿端榫

抹端頭

抹頭

直根

直根

腿

榫性:12	夾
榫名：	**大格肩（虛）**
類別：Z	**制**
編號：	**Z12-b**
編制：	**松喬研造**

所謂「大格肩（虛）」，即格角至條杆面的中軸線，便於杆面線腳走通交圈，以及鼓圓或打窪等面型圓通。考慮到榫卯受力，可採用「虛」格肩，即伸入的格尖角下與榫頭鋸成夾槽，使榫頭與卯眼更滿實，受力有增，且因形成夾狀，不易撐折，更穩固，所以名「虛」而更實，故歸類為榫性「夾」。

間開槽，有榫與格肩相夾，故歸類於「夾」。

此法重在夾，夾得太緊，易裂拆，夾得太鬆，太開，只無夾之功效，與「大格肩（實）」無異。故有在夾面略作斜面，以求緊夾而不裂，但夾面不可太斜，太斜夾不住。一般用於書櫃書架。

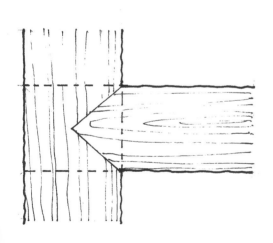

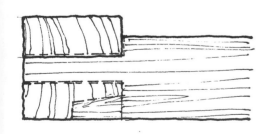

夾面不可太斜。

也可以在榫肩上略往斜

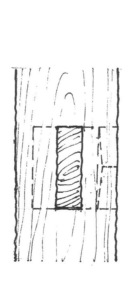

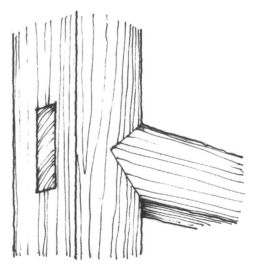

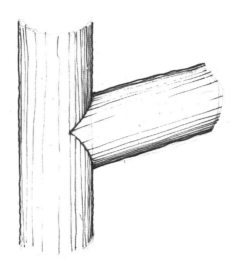

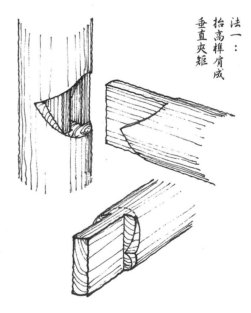

法一：
抬高榫肩成
垂直夾距

法二：
部分弧肩後
再翼中加厚

同徑圓材相接兩側必現尖角，若仍挖成半圓
弧肩，則兩角尖端薄而易折，故可在卯材
眼外兩側修凹成型，以使榫兩肩翼端加厚，
並與中間相夾，榫卯固力更強，故歸類於
「夾」。

圓徑圓材相接，其交線必呈薄薄的尖嘴狀，易折損，不利
於以後的拆裝修繕。工巧者依尖嘴外形作留厚，為 3～
4 公釐，而在卯材眼的兩側作尖直凹嘴狀，投合後，外
縫密合，而內有「夾」意。榫卯結合有力，而拆裝修繕投
合時，兩翼難損，中華榫卯必究拆裝投合而不損或盡量少
損。

榫性:12

夾

榫名:

同徑圓材連接

類別：Z

制

編號：

Z12-c

編制：

松喬研造

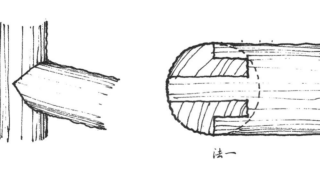

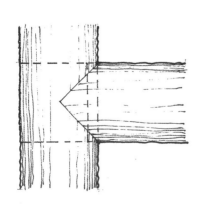

法一

法二

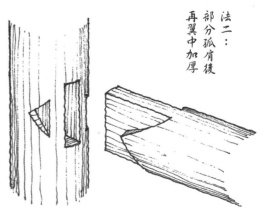

榫性:12
夾
榫名：
圓包圓內榫格
類別：Z
制
編號：
Z12-d
編制：
松喬 研造

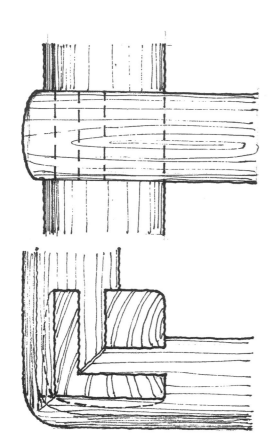

此法關鍵是兩材合抱後在外格角處不露「隙」角，但又不能過度加厚抱臂，加得太厚，則豎材必多挖，損腿，同時抱臂修圓時忌與腿同心圓，沒厚實感，凡明式家具中的圓（除桌面外）都不可以圓規圓或幾何圓，這樣圓沒性格，味貶。

圓包圓也稱「圓裹圓」，竹制意象。器之外側角圓潤，因兩側橫根投榫應圓合，而必須在圓腿外側鋸挖成槽，形成內榫與外翼榫之夾狀。外側翼榫與腿外槽的上下（月牙）壁須有緊頭，有內外雙榫頭，同時又有夾意，其榫更加緊固穩實。

圓裹圓的榫接縫外沿圓弧不必與圓腿呈同心圓，那樣會沒有骨骼氣，要稍稍凸出 1～2 公釐，圓而有神。

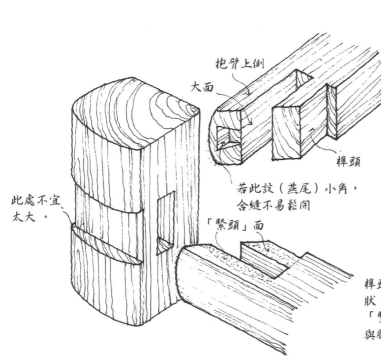

大面

抱臂上側

榫頭

若此設（燕尾）小角，合縫不易鬆開

「緊頭」面

此處不宜太大。

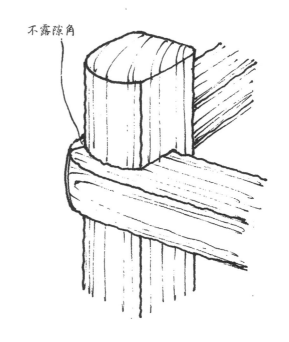

不露隙角

榫頭與抱臂之間呈「夾」狀，抱臂上下兩側也須「緊頭」，而其大面不可與腿太緊，以免鬧裂。

榫性:12

夾

榫名：

圓包圓內榫格

類別：Z

制

編號：

Z12-e

編制：

松喬研造

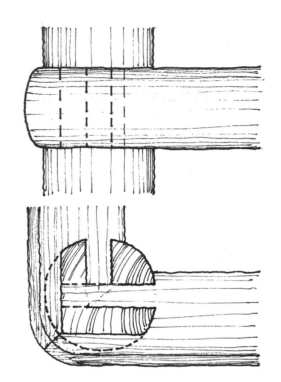

兩材合抱榫接第三材，且長短榫於卯眼。

此法除包含 ［Z12-d］ 的圓包圓作法要領外，就長短榫之方位不要錯位，即，大邊下的榫頭榫要長，抹頭下方的榫要短，其原因，是依器物使用中可能的受力大小而定，榫長抗側向力強。

這種內部長短不一的「丁」字形作法，要依器具長寬而定。丁字即一榫頭長，另一榫頭短，器的大邊下榫頭上，作長榫頭，受力也大。器的抹頭下榫頭上，作短榫頭，受力相對小。這樣的長短榫設置符合日後使用時的受力常態。

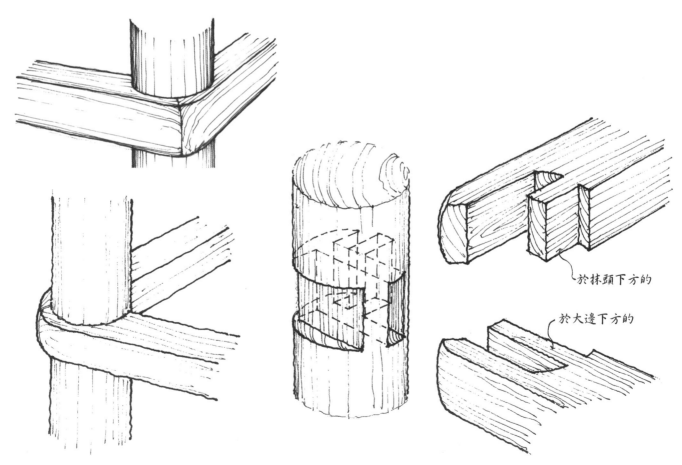

於抹頭下方的

於大邊下方的

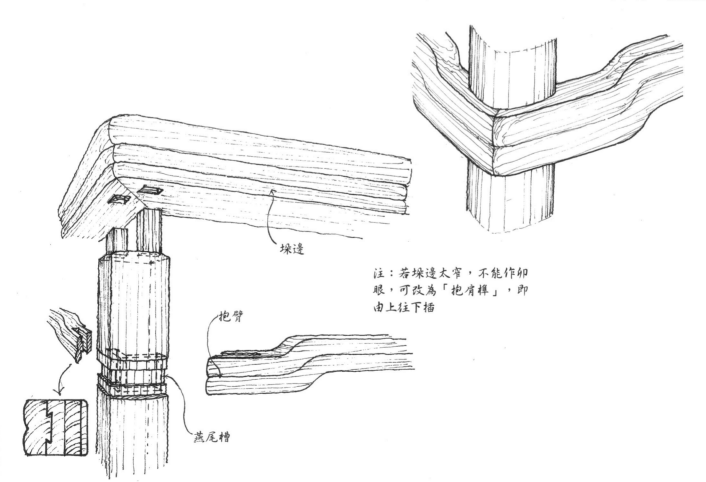

榫性:13
夾
榫名：
燕尾槽抱腿榫
類別：Z
制
編號：
Z12-f
編制：
松喬 研造

此法適用於方腿且根材較薄者。在主榫（卯）外側的翼榫與挖槽槽內，另挖燕尾槽，較薄的翼榫不易翹剝。較薄的翼榫與主榫之間夾力較弱，然其內的燕尾槽裡仍有緊頭，一般適用於方腿的圓包圓。

方腿裹腿根榫法，抱臂內增燕尾槽。劈料的橫根相對較寬，而抱臂上下緊面相對較窄，故另增設燕尾槽榫，以加強咬合，抱臂與主榫之間形成相夾之勢，結構更為牢固。

墩邊

抱臂

燕尾槽

注：若墩邊太窄，不能作卯眼，可改為「抱肩榫」，即由上往下插

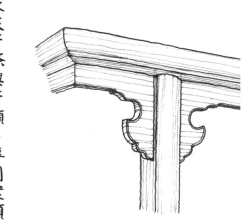

腿足上端開口嵌夾牙條與牙頭，專用案類器具。此法有兩種，正背面皆嵌槽；僅背面設槽正面平。設牙材厚薄而定。

此作法就是考慮「勾縫」朝向第一種的：其正面的（腿夾槽）內側，要作小槽口（契口），為的是「勾縫」轉向，正視中不見縫。另一要點，作牙槽時略微上小下大，相差一公釐也可，這樣插入後夾的更緊，有千年不散之說。

此法在整牙頭正背雙面均作槽（也有單面作槽），圖中是雙面作槽，且外窄內寬，即腿上端夾頭兩側（裡口邊）另作小契口，旨在（投裝日久使用後）正面觀看時不見收縮縫隙，且受力更堅固。

<table>
<tr><td>榫性:13</td></tr>
</table>

榫名：	
夾	
夾（整牙）頭榫	
類別：Z	
制	
編號：	
Z12-g	
編制：	
研 松 **造 喬**	

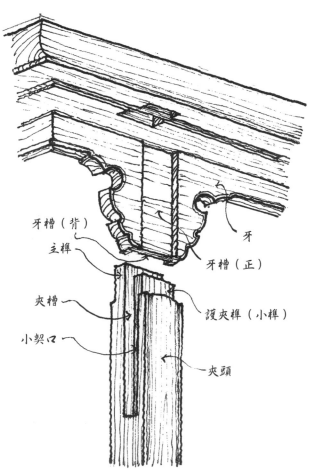

牙槽（背）
主榫
夾槽
小契口

牙
牙槽（正）
護夾榫（小榫）
夾頭

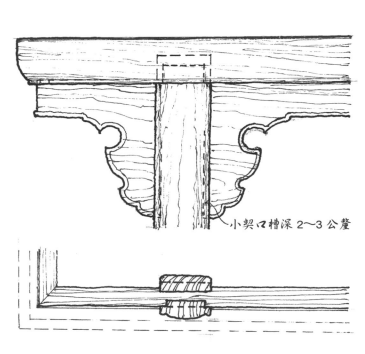

小契口槽深 2～3 公釐

榫性:12
夾
榫名:
格角牙夾頭榫
類別：Z
制
編號：
Z12-h
編制：
松喬 研造

此刀牙的一種，即上牙條一木，而下刀形牙頭分成兩片鑲牙，在正面兩尖角相格角牙條外，另在壓條背後作主力槽，更加堅固。鑲牙下端的側榫舌簧與腿上淺槽要緊密。

腿足上端開（短口）及兩側淺槽，嵌夾牙條與鑲牙。此法，牙條原材不寬，用鑲牙連接夾腿（頭），其作法主要是背面主力槽與主槽之間的「緊頭」，以及正面的夾墊與鑲牙格肩後的擠緊力，鑲牙格肩斜邊稍作燕尾狀，同時牙條斜邊往裡也有燕尾槽狀，組合後更不易（受力後）脫裂（俗稱逃不出）。

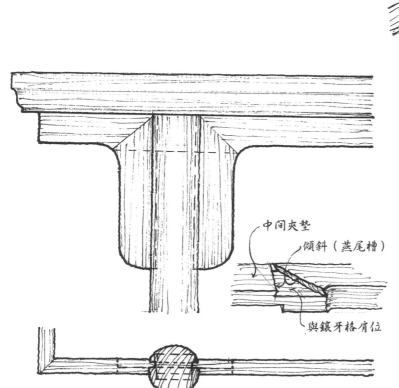

中間夾墊
傾斜（燕尾槽）
與鑲牙格肩位

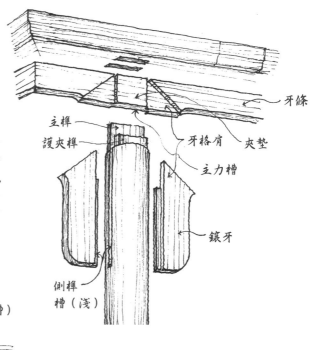

牙條
主榫
護夾榫
牙格肩
夾墊
主力槽
鑲牙
側榫槽（淺）

榫性:12	
夾	
榫名:	
分牙式夾頭榫	
類別：Z	
制	
編號：	
Z12-i	
編制：	
研 松 造 喬	

此牙條與牙頭均分成兩截，各與左右的鑲牙（頭）格角連接，正面格角而背面另作燕尾小榫，並將此小榫直穿至面框大邊下口，結構牢固。這種分斷牙條的作法一般用於牙條材短的情況，但牙條材厚要超過15公釐，方可用此法。

牙與鑲牙頭的插榫格肩必須嚴縫夠力。

牙（鑲牙）相擠之「夾」，無中間腿夾。條法。無夾之夾：腿上端只設兩側槽，是兩側腿足上端的牙條分開且牙材較厚者可用此

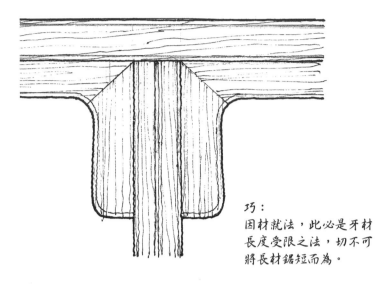

巧：
因材就法，此必是牙材長度受限之法，切不可將長材鋸短而為。

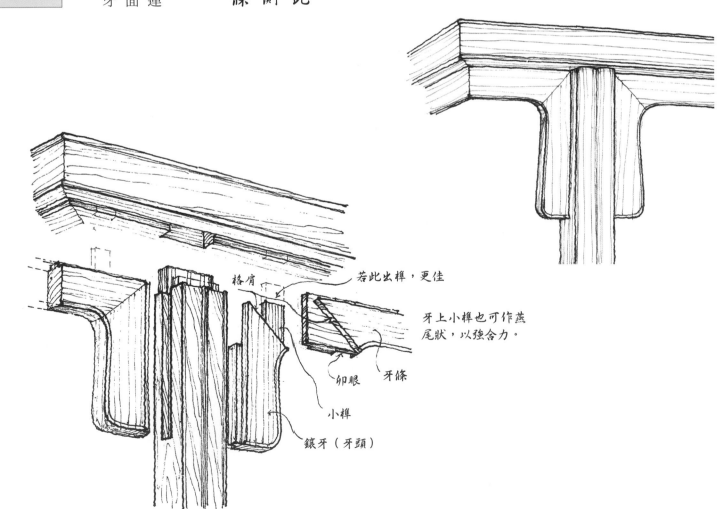

若此出榫，更佳

牙上小榫也可作燕尾狀，以強合力。

格肩

卯眼

小榫

鑲牙（牙頭）

牙條

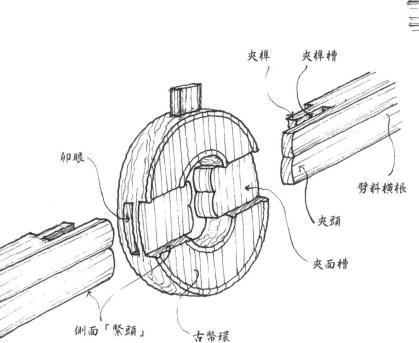

| 榫性:12 |
| 夾 |
| 榫名： |
| 夾環榫 |
| 類別：Z |
| 制 |
| 編號： |
| Z12-j |
| 編制： |
| 松喬研造 |

此法雙夾榫，左右兩邊直榫頭外，均另有面夾翼榫，內榫與翼榫務必均有緊頭，方才牢固。

專用於橫根中間（古幣）環的連結，是榫與夾的結合。此法的夾榫不可短於榫寬，夾頭與夾面槽之間同樣需要「緊頭」，即兩側要「留線」卡得緊。

所有夾類榫卯，其受力的緊頭，都不在夾面（大面），而在兩側的窄面，即被夾材（卯材）凹槽的鋸的橫截面。因此，這裡必須預留緊頭，否則夾而不固，為假榫、膠水榫。

夾榫　夾榫槽　劈料橫根　夾頭　夾面槽　卯眼　側面「緊頭」　古幣環

榫性:12

夾

榫名:

上夾下接作法

類別:Z

制

編號:

Z12-k

編制:

研松
造喬

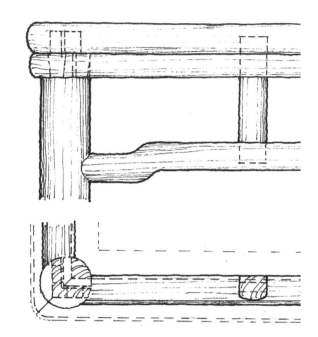

兩組雙層橫根攢框後，上夾下接的四根合一腿。此法雙根加矮老先成一「片架」，然後同投裝於腿，其上抱是作「倒馬蹄」，左右合抱住腿，下接仍以內互契擠腿，上下結合，根腿穩固，投裝時以四片架四腿定位後，上下圈繩縋緊四腿紋之。

此為一組合榫，上根因材料較細而與腿上端難以鑿眼榫結，故作燕尾槽投入，形成拉力，與下根撐力，一拉一撐固力倍增。可先將上下根及矮老成片，同時投榫於腿。

另有一種，即上根的榫頭也可作成似走馬銷狀拉力榫，由上而下插入，但要先投橫根，後投矮老，再投裝上根，投裝順序與前法不同。

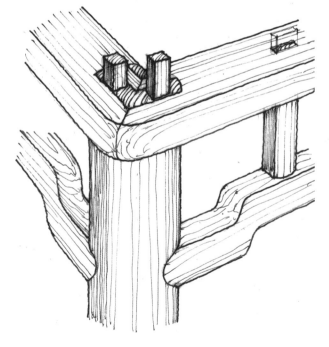

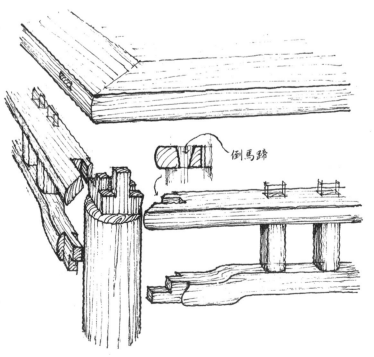

倒馬蹄

榫性:12
夾

榫名：

棕框弓桄夾榫

類別：Z

制

編號：

Z12-1

編制：

松喬
研造

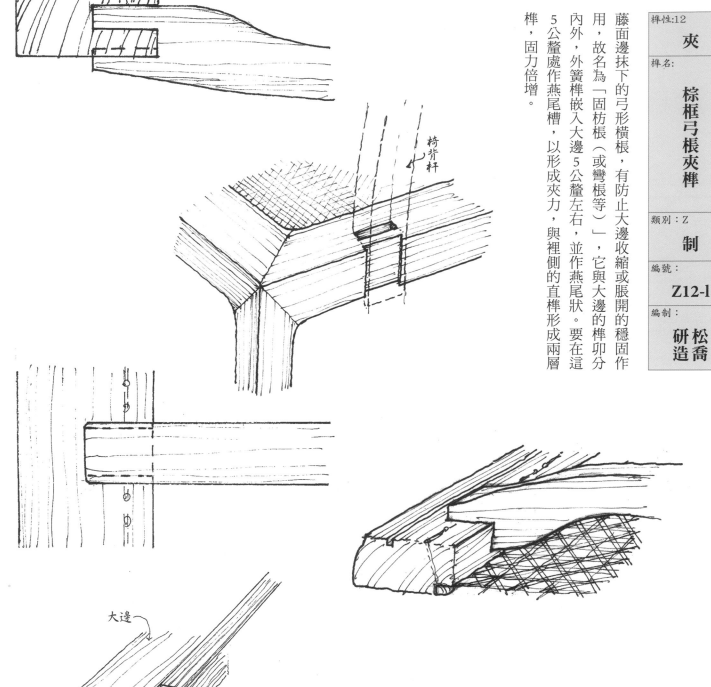

藤面邊抹下的弓形橫桄，有防止大邊收縮或脹開的穩固作用，故名為「固枋桄（或彎桄等）」，它與大邊的榫卯分內外，外簧榫嵌入大邊5公釐左右，並作燕尾狀。要在這5公釐處作燕尾槽，以形成夾力，與裡側的直榫形成兩層榫，固力倍增。

椅背桿

大邊

主榫

弓字桄

肩槽（緊頭）

夾槽

夾頭

棕藤在穿繃或維修時，不免常常握弓桄翻動，故要牢固。在使用時，因人重有無，藤面受力巨變時藤框大邊的穩定，挺與拉都重要。椅子踏桄，腳踏因使用不「規矩」，有旋轉側向扭力，故，夾頭肩槽與主榫，同力平衡。

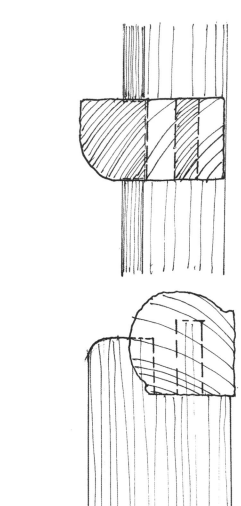

榫性:12

夾

榫名:

踏腳根夾榫

類別：Z

制

編號：

Z12-m

編制：

研 松
造 喬

固且更能防止踏腳因受重力而扭轉（斷榫頭）。

挖，使踏根外端頭緊密嵌入（或燕尾槽），則榫卯更為緊

踏腳根榫頭的外端頭一般至腿杆中心線，若在腿杆上稍

（緊頭），無肩槽之夾，低效。

時，減輕主榫側向受力，故夾頭要有肩槽

一榫一夾，緊密而不怕轉旋，遇有踏握外力

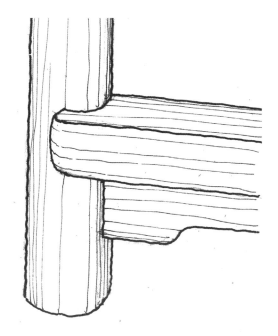

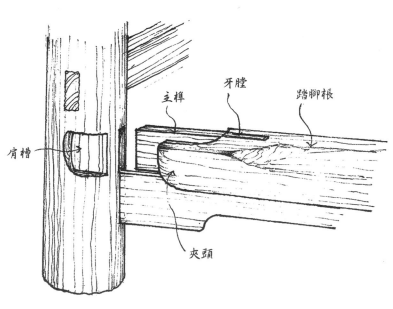

主榫

牙膛

踏腳根

肩槽

夾頭

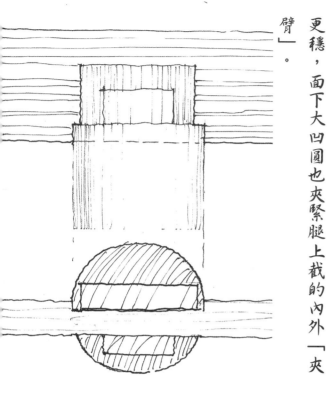

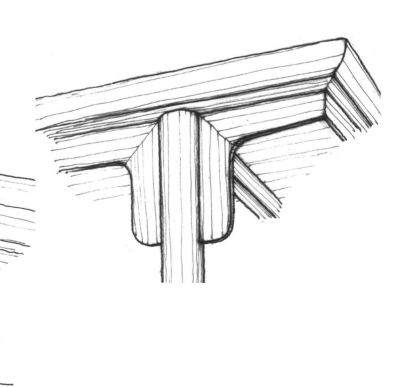

內外夾臂　　　　椿位線

榫性:12	
夾	
榫名:	
大椿榫	
類別：Z	
制	
編號：	
Z12-n	
編制：	
松喬研造	

將夾槽內外榫卯頭與主杆上截小部分（7～8公釐）一起嵌入「坑」，形成較大的緊固大椿，緊固而耐用，實際上也是複合榫卯，以此類推，可應用於其他榫卯，必將帶來榫卯的很多創新。

此一般為夾頭榫與上端頭入大邊的作法，可能是因大邊材較厚，使腿上端合圓而入大圓「四坑」，即入椿，坑內仍有榫卯，亦可稱母子榫或複合榫。但此作法也可能是大邊材下方內側選材就料缺殘，而造成卯（基肩）不平，作「凹坑」基礎就平整，以利於榫卯更為穩固。

但此法確有利於下方夾頭榫的「夾」力更穩，面下大凹圓也夾緊腿上截的內外「夾臂」。

榫性:13

扣

榫名:

大格角淺扣榫

類別：Z

制

編號：

Z13-a

編制：

松喬
研造

凡扣，其榫頭似四面倒錐狀，卯眼在另兩材（一般是底框格角處）預備，先將錐形榫頭就位，然後將兩「卯」材投榫組合，扣住不放，錐形榫頭高一般為 20～25 公釐，扣榫外的邊抹寬度以窄為上，但同時不減少卯內（坑旁）榫卯必要的連接面積。

兩方材格角（帶小角），燕尾淺槽，扣腿足。此法，淺扣凹槽之上小下大的槽臂斜度約 70°至 75°，槽底略深，確保扣緊。

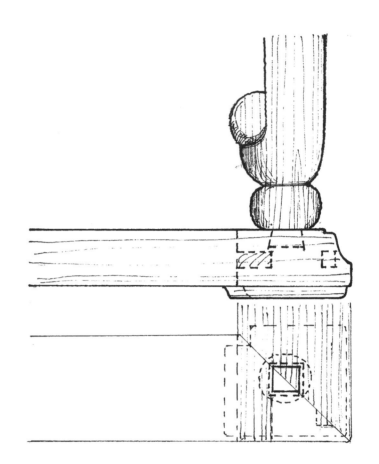

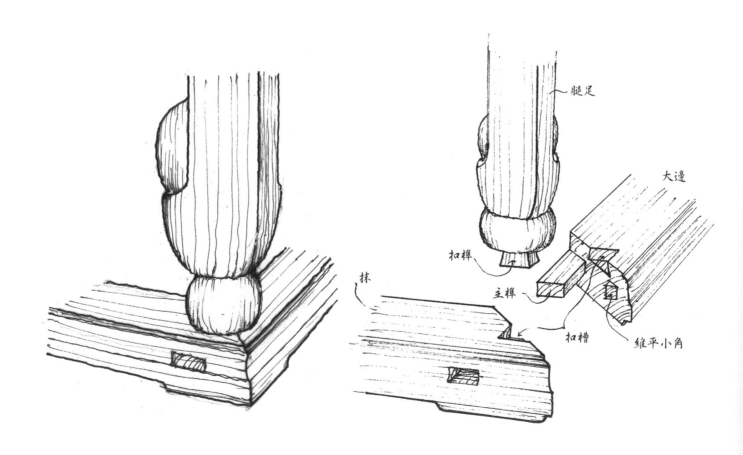

腿足

大邊

扣榫

抹

主榫

扣槽

錐平小角

榫性:13	
	扣
榫名：	
	齊肩角扣榫
類別：Z	
	制
編號：	
	Z13-b
編制：	
	研造 **松喬**

卯扣的坑位在一邊的底托材上，相對緊密且與底托間的組合連接無關，此法工簡而牢固，只是美感不如前法。底托間不格角，邊沿露出截斷面，不圓和。

方材齊肩燕尾凹槽，扣腿足，一般用於花几的腿足與托泥的連接。

邊杆與抹杆接榫前預留上小下大的燕尾槽口，在投榫前先將腿足下的扣榫插入扣槽口內，腿足與托泥緊扣不散。

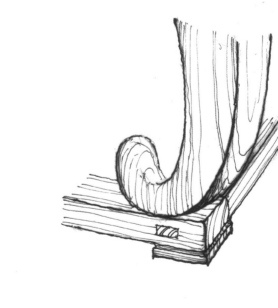

此法邊杆與抹杆齊肩，但一定要設「維平槽」以求邊抹平整，日久不翹。

抹杆

扣榫

邊杆

扣槽

維平槽

榫性:13

扣

榫名:

彎材接扣榫

類別：Z

制

編號：

Z13-c

編制：

研松
造喬

底托為圈的與腿的連接方法：扣位於彎接處，且其下設有圈腳，扣的錐形榫頭與彎材相接的榫卯相互契讓，互不損其固力。

圓形花几腿足與圓托泥接榫扣結構，燕尾榫斜度以70°至75°為宜。兩彎弧材互接前，先將腿足下扣榫對準扣槽就位，爾後同時拼緊，再將其下的圈足投榫接上。

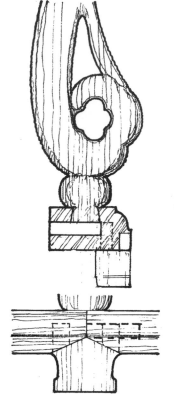

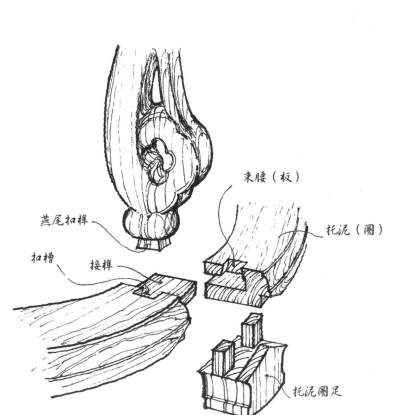

束腰（板）

托泥（圈）

燕尾扣榫

扣槽

接榫

托泥圈足

榫性:14	
卡	
榫名：	
邊抹格角卡腿	
類別：Z	**制**
編號：	**Z14-a**
編制：	**松喬研造**

邊抹卡腿結，其腿的「卡位」處作方形或圓形，形成四小肩，與座面邊抹結合後，牢固地支撐座面，將抹格置於腿杆的「卡位」，不得上下滑動。作法要點：不損邊抹結合力，也不損腳杆，圓腿杆的以圓邊作方，方腿杆的四邊鋸進約 5 公釐作方即可，要兩邊兼顧。

此法專用於椅面的上下腿杆連結，即椅座面的大邊與抹頭攢接格角時，卡住腿杆，而腿杆在此處作「束身」起肩，擱起座面，若單就此結構，不太穩定，必與楔牙搭腦等組合才為有效。

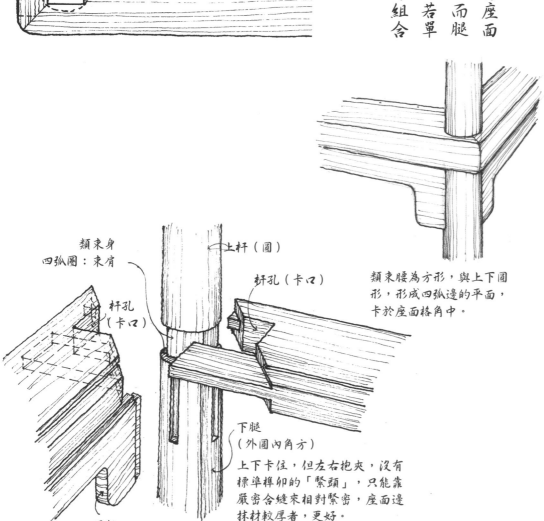

另有上下杆腿皆為圓形，且邊抹格角處的卡洞也是同徑圓，在腿內側留方角楞，以有一個小三角支撐座面，邊條輔撐之，切不可在邊抹沿側加鍥銷。卡榫要緊密，不可鬆動後加砦（此日久後的維修之法）。

類束腰為方形，與上下圓形，形成四弧邊的平面，卡於座面格角中。

類束身
四弧圈：束肩
杆孔（卡口）
上杆（圓）
杆孔（卡口）
下腿（外圓內角方）
牙板

上下卡住，但左右抱夾，沒有標準榫卯的「緊頭」，只能靠嚴密合縫來相對緊密，座面邊抹材較厚者，更好。

榫性:14
卡
榫名:
邊抹粽角卡腿
類別：Z
制
編號：
Z14-b
編制：
研 松 造 喬

此法是「方」制（四面平）的衍生變體，即在大邊與抹頭攢框格角間穿卡杆腿，形成上圓下方的四面平椅子型式，杆腿之間的「卡處」作束身，與左右大邊抹頭格角榫參差組合，結構牢固。

此為方制（四面平上穿結構）。結構的「卡」法投合榫卯須有先後，即先將抹頭置於腿的「卡位」，再投裝大邊。

若尺寸精確，則此法較緊密。

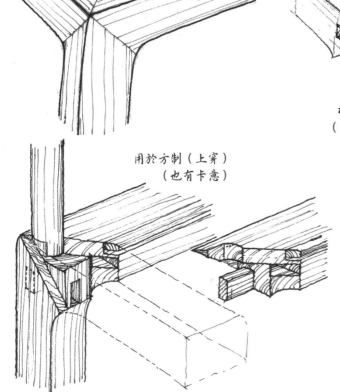

用於方制（上穿）
（也有卡意）

抹頭

上杆（圓）

主榫

大邊

杆孔
（卡口）

束身

下腿（方）

此法也是一種「結」榫，三材相結的榫卯（均有緊頭），是一種卡式「結」。因其外形更似前例，故歸類為「卡」。

榫性:14

卡

榫名:

頂根十字卡接

類別：Z

制

編號：

Z14-c

編制：

松喬
研造

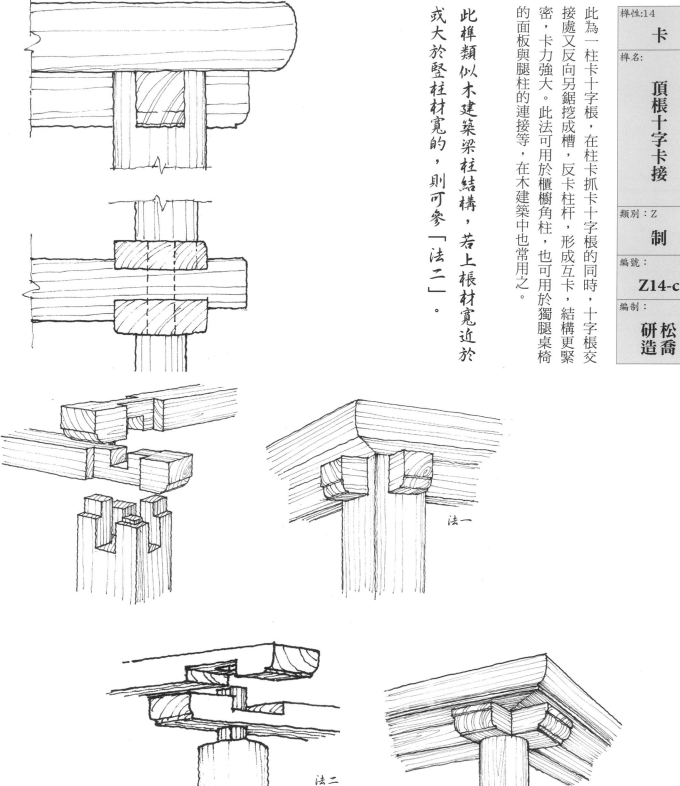

法一

法二

此為一柱卡十字根，在柱卡抓卡十字根的同時，十字根交接處又反向另鋸挖成槽，反卡柱杆，形成互卡，結構更緊密，卡力強大。此法可用於櫃櫥角柱，也可用於獨腿桌椅的面板與腿柱的連接等，在木建築中也常用之。

此榫類似木建築梁柱結構，若上根材寬近於或大於豎柱材寬的，則可參「法二」。

榫性：14

卡

榫名：

露截邊抹卡腿

類別：Z

制

編號：

Z14-d

編制：

研松
造喬

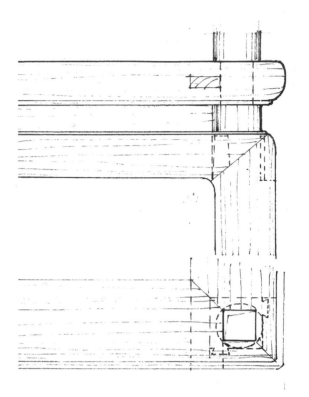

此法是椅面的大邊與抹頭攢框格角時抱卡住腿杆，其接卡處作方形束身，座面攢框下，束腰板與牙板分別連於腿上，此法是「守」制（束腰）的衍生變體。法一如圖，即「露腿」束腰，就是束腰板不包裹腿端，而是將束腰板端頭嵌落在腿槽內，露出腿，法二，即束腰包裹腿。

守制（束腰）卡腿，可能是最為複雜的榫卯組合，因在束腰圈中露出腿上截面（實為順紋的腿端面），所以牙板端的掛銷槽不能露出上口，以免成器露醜。

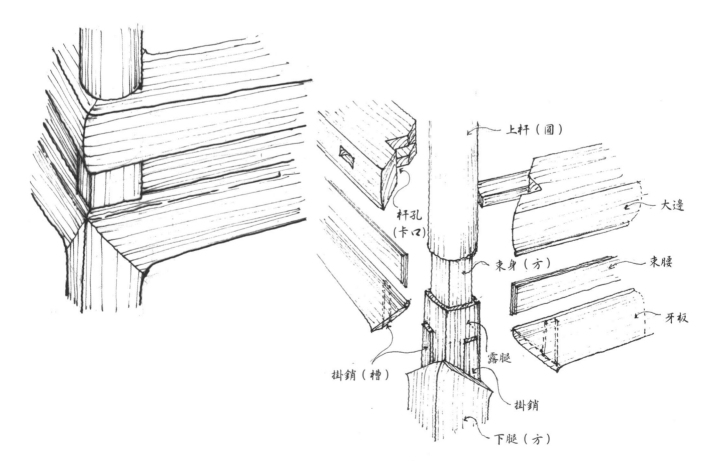

上杆（圓）

大邊

束身（方）

束腰

牙板

杆孔（卡口）

掛銷（槽）

露腿

掛銷

下腿（方）

榫性:15

互

榫名：

互彎互明鉤菱鍥

類別：Z

基

編號：

Z15-a

編製：

松喬研造

彎材互鉤榫，即世稱的「鍥釘榫」。其甲乙兩材相互契合，故歸類為「互」，鍥釘為第三材，此榫以互縫中部作薄片菱形鍥釘為上。其擠脹力在薄片的兩窄邊（鉤面）。而大面不應有擠緊力，窄面的擠脹力、反推力使兩材間形成合攏力——菱形鍥釘蘇工常用之。

凡榫之接縫直接外露的，外美與內力一定是合一的，互契的長與材徑（厚）有著相應的比例，過長過短皆會減少牢固度，同樣明扣的寬厚也須有適度。

天神傳授工巧，兩材順紋順向端尾互契，加（對角）鍥釘、明扣（槽），彎材直材圓材方材均可此法，圓形弧形彎接，直材的串接加長皆可。此榫妙在兩材互契相吻，明扣對鎖，然後鍥錠固定，故法妙在互，不同於一般鍥錠榫。

鍥入向
明扣（槽）
鍥釘小榫
大頭（寬）
小頭（窄）
二厚一樣

注：鍥釘的「緊頭」在兩側，不在大面。鍥的厚，同明「扣」厚；鍥釘寬，以2.5到3公釐為宜。

「扣」寬不宜太寬，寧窄不寬，一般同等「扣」厚以材厚的1/7。也可作暗扣。

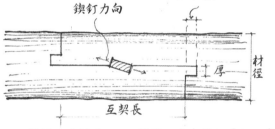

鍥釘力向
材徑
厚
互契長

1.75 材徑≦互契長≦2.16材徑，且未計入「扣」寬。

3 厚以內
2 厚以上

越斜越好（當然太斜沒有必要）

a＞b 或 a≈1.3b

榫性:15

互

榫名：

彎互暗扣方鍥

類別：Z

制

編號：

Z15-b

編制：

研松
造喬

（松喬創設，僅作參考）

此法與前例不同，鍥釘成方形後，沒有緊頭，只是不移動、不脫離而已。若要用方形鍥釘，可在鋸挖鍥釘槽時預留線（緊頭），以便塞入鍥釘時更為緊密。現有將鍥釘作成菱形狀，塞緊後四力分散，不能形成合攏力，兩邊（半圓杆）也易折斷，望匠師關注。

此法原理同上，只是有兩處異：一、暗扣，即將扣帶的長稍短，兩頭與材徑端各短 3 ～ 4 公釐，同時「扣」厚可增加半公釐；二、正方形大小頭鍥鋌，其截面邊長不超材徑（厚）的 1 / 4，這種方鍥釘非蘇作做法，原理不盡合木性，只是製作難度稍低。

兩材順紋順向端尾互契加方鍥釘、暗扣之，

鍥釘緊後：虛線所示的位置易斷

暗扣
鍥入向
暗扣槽
3 ～ 4 公釐
鍥槽
寬大
寬小（厚一樣）
方型鍥釘（木）

上下「緊頭」左右不同
即：上左緊，力向左；
下右緊，力向右

在畫線鋸鍥槽時：上槽
左留線，右不留線，下
槽左不留線，右留線。

扁平鍥子，最大的少損（缺）榫頭。

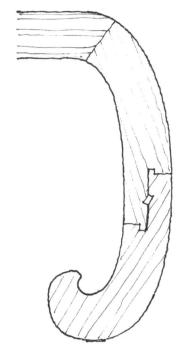

原理同於 Z15-a，只是要把握好較長鍥釘的大小頭。

與彎材（圓梗）互契同理，但注意開料選材的木紋均好兼顧互契部分的防裂等。圖中菱型（平行四邊形）鍥釘也可改為方型。

榫性:15
互

榫名：
彎板明扣扁鍥

類別：Z
制

編號：
Z15-c

編制：
松喬研造

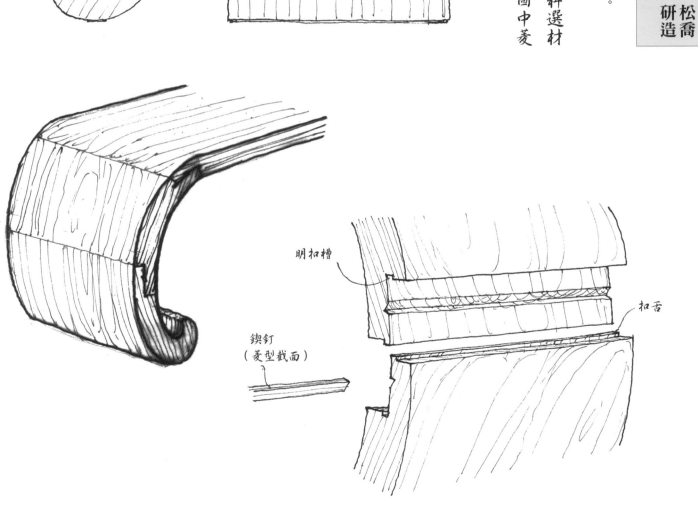

明扣槽

扣舌

鍥釘
（菱型截面）

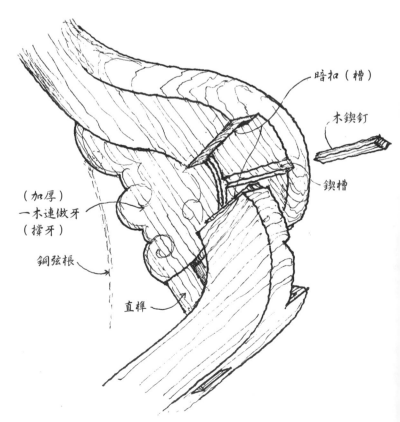

榫性:15	
互	
榫名:	
彎材互鎖複榫	
類別：Z	
制	
編號:	
Z15-d	
編制:	
研 松 **造 喬**	

彎材互契，且丁字（垂直）紋向連接，外形呈大彎弧，主要用於交椅。

複榫，即互鎖榫與直榫，先直榫及彎頭投至，再以木鎖榫釘銷之，古有互鎖外包銅套加釘以固，今將內牙一木連做。

出榫，依使用受力分析弧邊為拉力，弧徑（牙）為撐力，合乎木性，如此可不必外銅套，也不必加裝銅弦根。

此為複合榫卯，直榫與互鎖相結合，力大無窮。製作時要留短鎖釘窄的一頭的餘地，使鎖釘盡量向前而收緊，但不可太過而影響牙子（撐牙）。

（松喬創設，僅作參考）

暗扣（槽）

木鎖釘

鎖槽

（加厚）
一木連做牙
（撐牙）

銅弦根

直榫

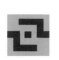

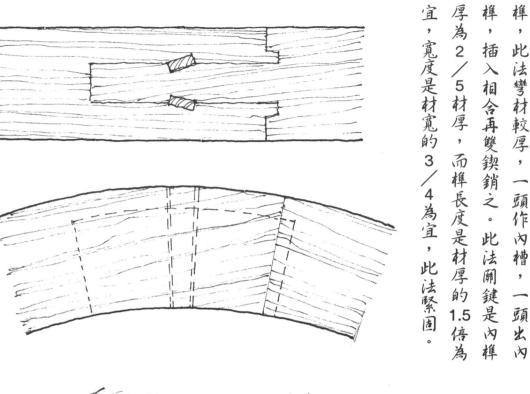

厚材的一種銜吻雙互相接作法，圖中是外沿圓鼓不露內榫，實際製作時也可外露，原理與前例相同。

榫，此法彎材較厚，一頭作內槽，一頭出內榫，插入相合再雙鍥銷之。此法關鍵是內榫厚為2／5材厚，而榫長度是材厚的1.5倍為宜，寬度是材寬的3／4為宜，此法緊固。

榫性:15	互
榫名：	內契雙鍥法
類別：Z	制
編號：	Z15-e
編制：	松喬研造

（松喬創設，僅作參考）

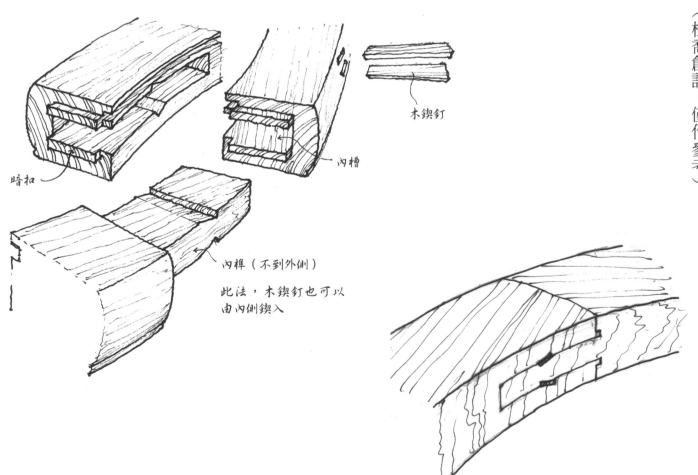

木鍥釘

內槽

暗扣

內榫（不到外側）

此法，木鍥釘也可以由內側鍥入

榫性:15

互

榫名:

板材互鍥複榫

類別：Z

制

編號：

Z15-f

編制：

**研 松
造 喬**

此法適用於大彎弧的板材彎接，工藝複雜，結構牢固。

建議採用明榫，日久板材縮脹有餘，或將中間連接件出頭部分修平。

兩厚板分別互契於中間連接件。

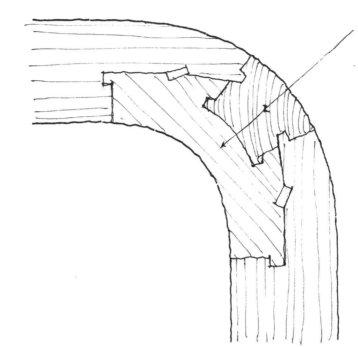

中間圓弧連接件
外側材木紋與兩板材
木紋垂直，而內側材
木紋與兩板材木紋一
致。若遇較硬用材，
可一木連做。

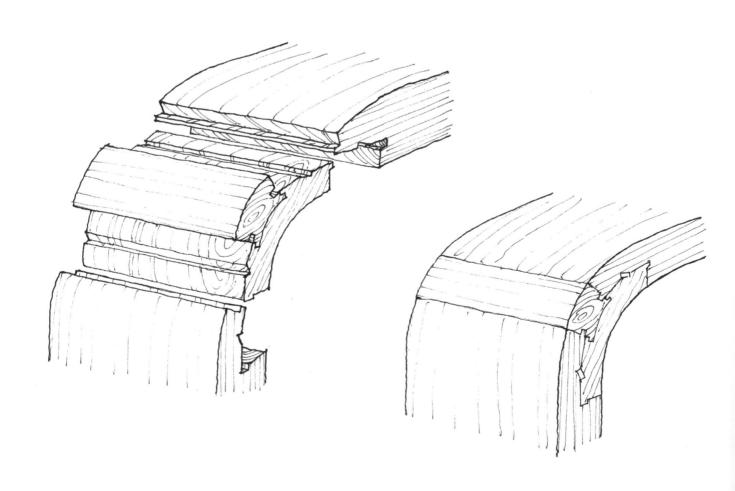

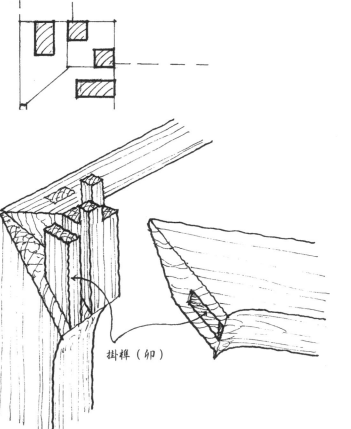

掛榫（卯）

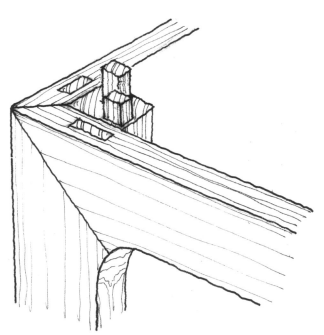

榫性:16

掛

榫名：

豎入抱肩榫

類別：Z

制

編號：

Z16-a

編制：

松喬
研造

掛榫的寬厚必須兼顧牙板上的掛眼牢度，即掛眼外側的收緊三角不能太小，切忌榫大而收緊力太弱。榫厚，榫位進退與牙板材厚相應，榫與卯受力強度盡量均等。

本書將部分抱肩榫歸類為「掛」，主要因其內在緊固的受力是由上而下（燕尾槽）的掛插式。

厚牙板與大方腿，掛榫格角，牙板較寬。

榫寬約 1／3 腿材徑。

榫厚約 1／3 ～ 1／2.5 牙材厚。

榫性:16	掛
榫名:	燕槽掛肩榫
類別:Z	制
編號:	Z16-b
編制:	研松造喬

薄牙板內槽，掛式抱肩榫，實為掛肩榫，用於四平式器。

此法關鍵是槽榫的寬與腿徑之比，以1/3至1/4腿徑為宜，另外，槽深與牙板厚之比，槽上小下大，槽呈燕尾狀。

薄牙板上開燕尾槽，首先要考慮槽深，不因槽太深而使牙板端出，否則易折斷；其次要考慮槽寬，不因槽太寬而使「咬緊」的外側三角太小，否則易崩裂；再次要考慮燕尾槽上小下大的斜度，斜度不宜太過，以上下差 2～3公釐為宜。

掛銷的槽與榫的寬度，以在腿徑的1/4為宜，但不得小於10公釐。

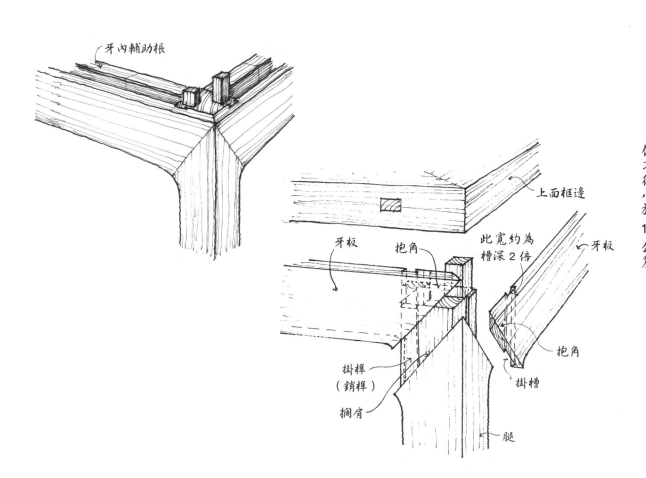

牙內輔根

上面框邊

牙板

抱角

此寬約為槽深2倍

牙板

抱角

掛槽

掛榫（銷榫）

搁肩

腿

榫性:16	掛
榫名：	掛銜角格肩一
類別：Z	制
編號：	**Z16-c**
編制：	松喬研造

此榫較 Z16-b 的牙板要稍厚，增設舌牙頭，槽外側咬力更大，關鍵是要控制好槽深與舌牙頭及腿上端抱角（唇角）的三厚均力，更要兼顧製作時因整形打磨而產生的腿端唇角變薄的可能，須留好厚度。

牙端內側開槽，腿上端挖 L 型槽，牙端頭下半角插入腿端，形成插掛抱二銜一結構。完整的牙端加強了對銷榫的咬合力，所以牙板的寬可適當減小。

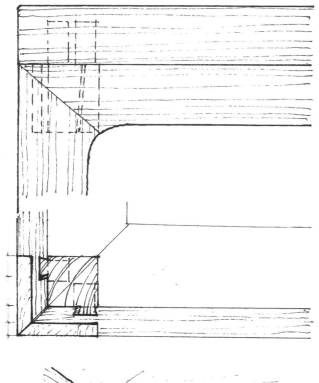

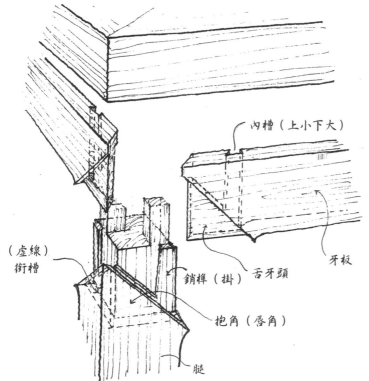

內槽（上小下大）

（虛線）銜槽

銷榫（掛）

舌牙頭

牙板

抱角（唇角）

腿

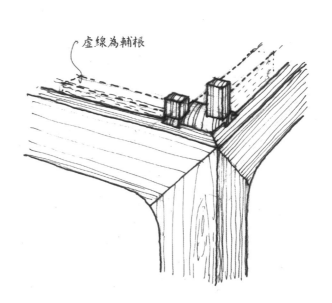

虛線為輔根

榫性:16

掛

榫名:

掛銜角格肩二

類別:Z

制

編號:

Z16-d

編制:

研 松
造 喬

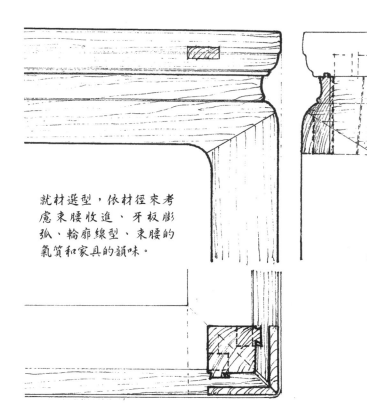

就材選型，依材徑來考慮束腰收進、牙板膨弧、輪廓線型、束腰的氣質和家具的韻味。

束腰與牙板一木連做，端內閉槽，掛於腿端銷上，同時牙端舌牙頭插入腿端銜槽內，這是束腰（守制）家具的標準作法。

束腰與牙板一木連做，掛槽也可上下一槽，槽深宜為束腰處的一半。舌牙頭與腿端抱角（唇角）的厚度適宜，合縫後不露內榫，且兼顧整形打磨之可能露唇，以唇厚舌薄為宜。

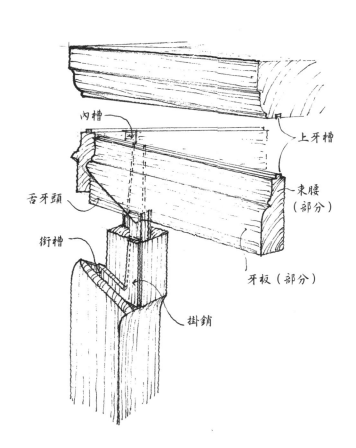

內槽

上牙槽

舌牙頭

束腰（部分）

銜槽

牙板（部分）

掛銷

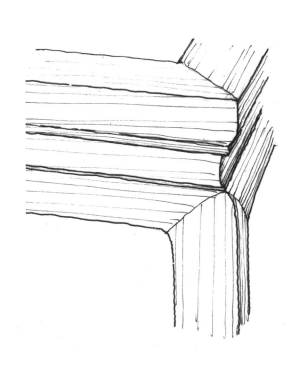

榫性:16
掛
榫名：
掛銜角格肩三
類別：Z
制
編號：
Z16-e
編制：
松喬研造

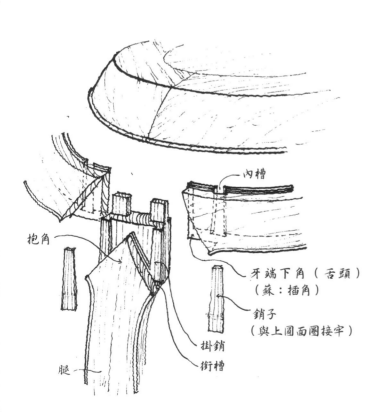

抱角

牙端下角（舌頭）
（蘇：插角）

內槽

銷子
（與上圓面圈接牢）

掛銷

銜槽

腿

「圓邊平」的兩牙一弧面作法，原理同 Z16-d，只是兩圓弧牙的舌牙頭端要稍留 1 公釐空隙，以使兩牙板與腿格角結合，這樣更為緊密合縫。

圓化，但其榫內部的原理仍同於方器抱肩榫，仍是牙板（圈牙）端內側開槽，掛插在腿端凸型掛銷上，同時腿端端面又抱住牙端下角。

榫性:16

掛

榫名:

掛銜角格肩四

類別:Z

制

編號:

Z16-f

編制:

研松
造喬

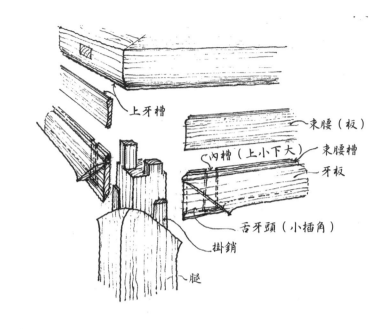

牙板端內側開槽，掛銷於腿上端，同時牙端舌牙頭插入腿上端銜槽，形成插掛抱二銜一結構，牙板上邊開槽，束腰板落槽。

此法之牙板厚度視束腰線型起伏而定，但最薄也應在 25 公釐以上。

此法為最基本的束腰的腿榫作法，因束腰板將腿上截裹入其中後，與上下有槽相接，故此束腰板可以較薄。

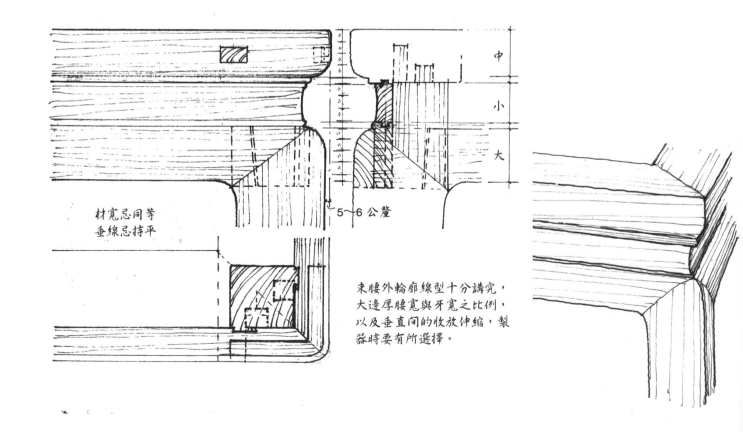

材寬忌同等
垂線忌持平

5~6公釐

中

小

大

束腰外輪廓線型十分講究，
大邊厚腰寬與牙寬之比例，
以及垂直間的收放伸縮，製
器時要有所選擇。

榫性:16	
掛	
榫名：	
內掛裏肩榫	
類別：Z	
制	
編號：	
Z16-g	
編制：	
研造 松喬	

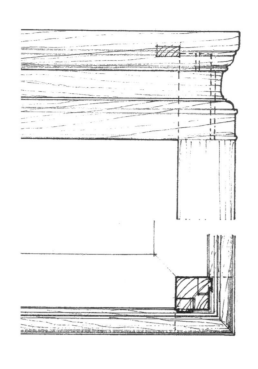

束腰板與牙板分材作法，且牙板與束腰掛榫並裹腿。若牙板下側邊作淺凹槽（2～3公釐），則此榫更加牢固。

使用中，搬拉過程中把手於牙板受力時，不散。

牙板端抱裹腿上端，以長掛銷將束腰牙板一併掛住。

此法牙板面下沿起圓線，掩飾與腿面接縫。

中式家具一般不會將垂直角方向的木面直接拼紋（除桌面），若結構需要的，則會起線或雕花或用凹線（勾縫）進行掩飾，故在選擇作法時仍喜好格角斜接木紋，這其中有美學的，也有木性的。

掛銷（槽）　束板

牙板

榫性:16
掛
榫名：
象牙抱肩榫
類別：Z
制
編號：
Z16-h
編制：
研 **松** **造** **喬**

此斗拱榫卯另類，與腿一木連做的斗拱上端榫接牙板，輔助抱肩榫，結構更加穩定。

在投裝牙板前，要用木塊墊在象鼻裡側，然後在象鼻外與腿端頸外（用輔件）夾緊，再投入牙或將牙插人「抱肩」內，這樣就不會因投裝而誤傷象鼻而下開裂。

此法在投榫組合時，要用輔助夾鉗穩固，待組合後再鬆開夾鉗，必要時另裝銷子加固。

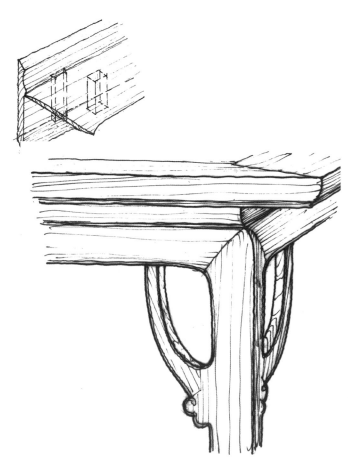

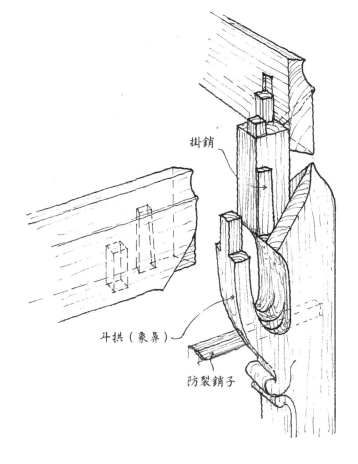

掛銷

斗拱（象鼻）

防裂銷子

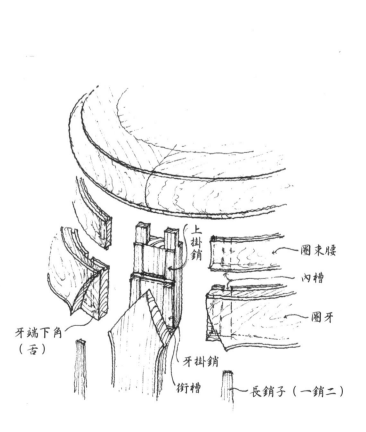

榫性:16
掛
榫名：
掛插抱肩榫
類別：Z
制
編號：
Z16-i
編製：
松喬研造

此法要兼顧其掛榫寬度與燕尾槽外端頭寬度的比例，受力要均衡，一般為（榫寬與槽端頭寬）1：2，在投榫組合時，比較穩固。

圓束腰抱肩榫，其榫內構造原理同於「守」制方器束腰的抱肩榫，其圈牙板端與腿端的插銷抱作法也相同，束腰圈板也是插掛在腿端上的。

圓型的凳墩與方器一樣，也有四「制」，從道理上講，方器的任何「制」榫皆能轉化成「圓」上來。而圓器還另有無「制」的榫卯結構：筒型結構。

牙端下角（舌）

上掛銷

圈束腰

內槽

圈牙

牙掛銷

銜槽

長銷子（一銷二）

榫性:17

抱

榫名:

嵌槽抱肩榫

類別：Z

制

編號：

Z17-a

編制：

研 松
造 喬

牙端豎開槽，成夾層牙角，腿上端內開L型深槽，形成腿牙雙層互夾，夾中有槽的二銜二結構。

此法牙板較厚（30公釐以上），腿足材也相對較粗（90公釐以上），古有將軍榫之譽。

此法主要是牙板上的格角與內榫及夾槽的間距分配，不可過於懸殊，緊頭同樣在牙板槽內的截面（內槽兩側）上。

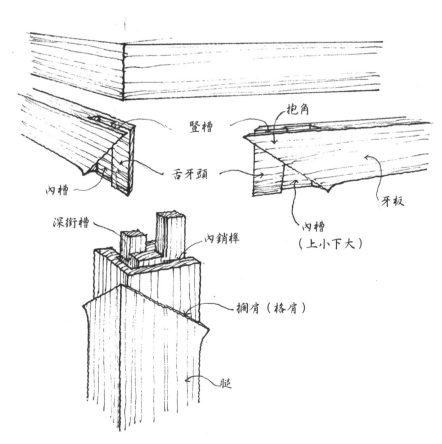

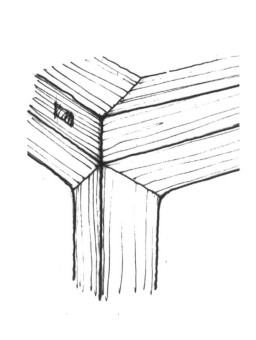

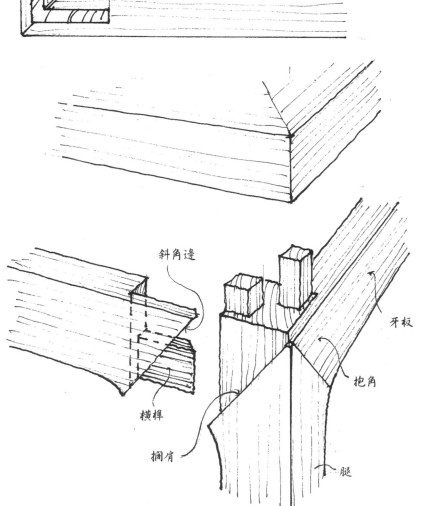

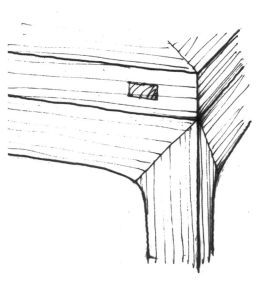

| 榫性:17 |
| 抱 |
| 榫名： |
| 橫入平抱肩榫 |
| 類別：Z |
| 制 |
| 編號： |
| Z17-b |
| 編制： |
| 松喬研造 |

此方制（四面平）抱肩榫，榫頭寬約為牙板寬的 2／5，但不得小於 25 公釐，所以牙材太窄者不宜用此法。另外，榫頭厚不得小於 8 公釐，以 12～15 公釐為宜。當然，若器形較大，則可按比例放大。此法兩側牙板上的榫頭，水平向投榫於腿，如兩手相抱，故歸類為「抱」。

橫榫格角相抱。製作斜角邊時，再往裡斜鏟，形成腿端對牙角的反抱，則確保牙角不往外翹。

斜角邊

橫榫

攔肩

腿

牙板

抱角

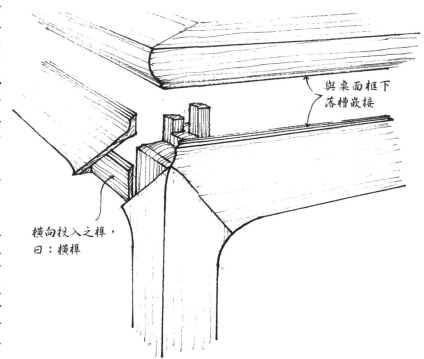

與桌面框下
落槽嵌接

橫向投入之榫，
曰：橫榫

榫性:17

抱

榫名：

橫入抱肩榫

類別：Z

制

編號：

Z17-c

編制：

**研松
造喬**

隱束腰即似矮束腰，是由牙板上沿邊略修整而成，似有似無之間，但絕非是牙上圓收進之沒束腰。牙與腿的連接是橫向滿榫，緊密牢固。

「抱」者，似伸手抓抱。榫頭的投裝方向是橫向，且要控制好榫頭的寬厚，重要的是不能太寬。若榫頭太寬，則腿材卯眼的上側段太短，咬力不夠，容易崩裂。

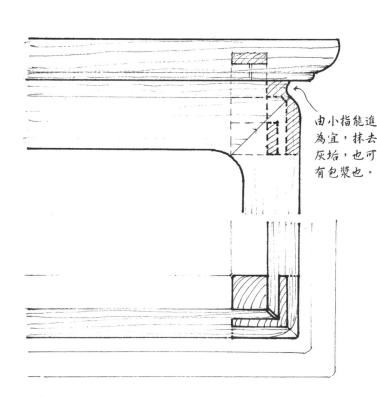

由小指能進
為宜，抹去
灰垢，也可
有包漿也。

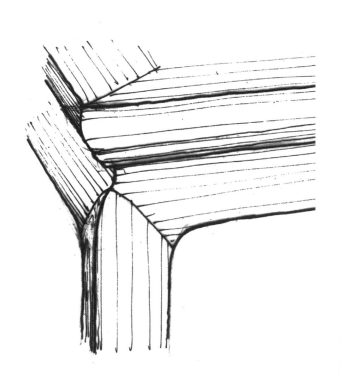

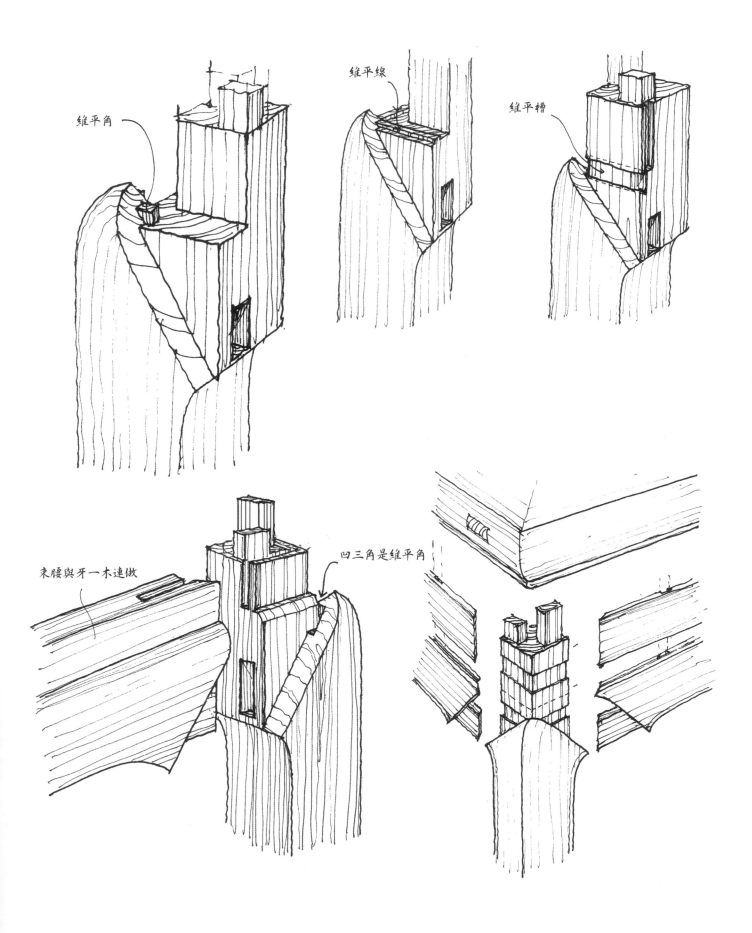

維平角

維平線

維平槽

束腰與牙一木連做

凹三角是維平角

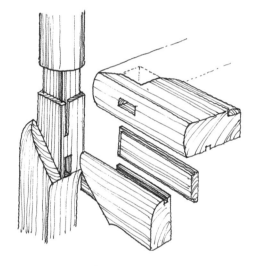

榫性:17	
抱	
榫名:	
露截榫抱肩法	
類別：Z	
制	
編號：	
Z17-d	
編制：	
研 松 造 喬	

膨牙高束腰，超厚牙材作大膨弧，橫榫，露柱（腿上端小柱）。此法特點是膨牙拋出面框邊較多，腿上端無被束腰裹抱，而露出。

膨牙抱，因膨（形）而使腿上端讓角（斜角），即在卯眼上側缺角。此法中榫頭固力不減，榫卯呈頭小頸大的階梯狀，緊頭摩擦力不減，確保榫頭尖端處卯眼收緊（不減固力）。另外，因此牙是大彎膨形，故不會翹尖角，也不必內設維平（防翹）小鍥。

守制束腰是傳統木作之工巧，是四制八型中最為複雜的榫卯結構。

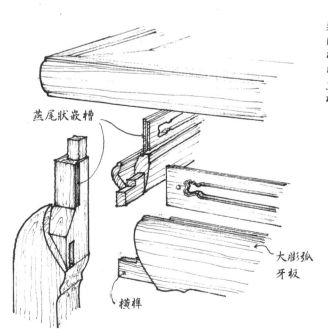

燕尾狀嵌槽

大膨弧牙板

橫榫

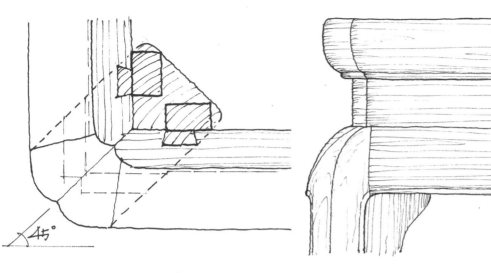

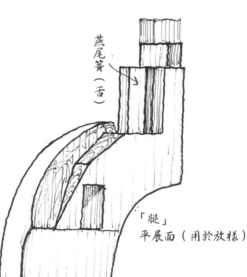

燕尾簧（舌）

立面圖中「腿」

燕尾簧（舌）

「腿」
平展面（用於放樣）

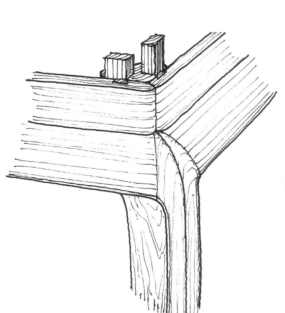

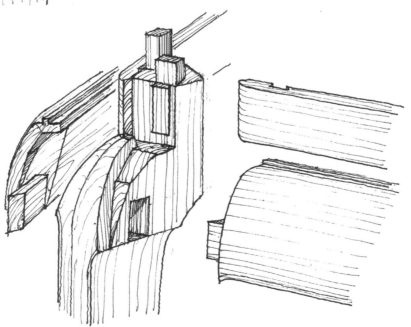

榫性:17	
抱	
榫名：	
斜肩抱肩榫	
類別：Z	
制	
編號：	
Z17-e	
編制：	
松喬 研造	

腿與牙成45°的橫榫斜肩抱肩榫，一般用於几或小桌，此榫的榫頭要盡量地伸長，兩個榫頭在腿內也成45°，尖角相格。另外，在腿上截作燕尾簧（舌），固定束腰的同時，在「尾舌」下端挖缺處壓住牙板，以防其日後可能的變形及上翹。

榫性:18

格

榫名:

包抹格角榫

類別:Z

制

編號:

Z18-a

編制:

**研松
造喬**

大型桌案的台面邊抹相應較寬、較厚,可用此法。此榫厚以材厚的1/4為宜,且以階梯榫大進小出為佳。這種包裹抹頭的格角的榫頭只需承載拉力,故無須太寬。

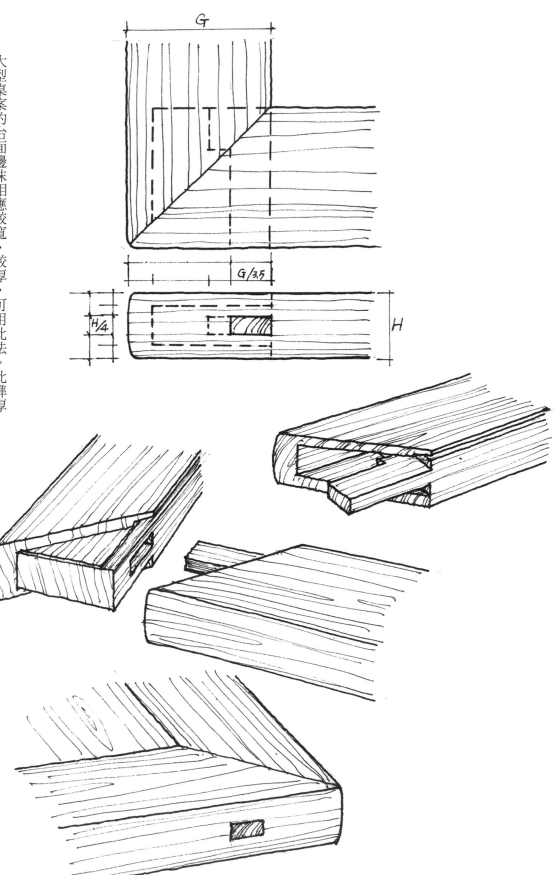

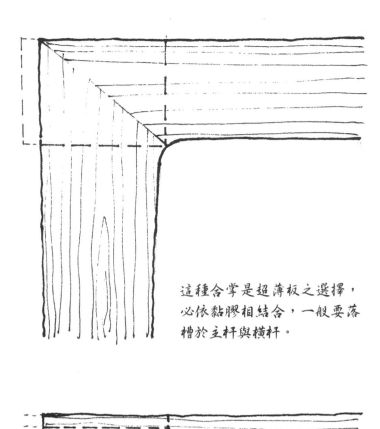

這種合掌是超薄板之選擇，
必依黏膠相結合，一般要落
槽於主杆與橫杆。

榫性:18	
格	
榫名：	
薄牙單面格角	
類別：Z	
制	
編號：	
Z18-b	
編制：	
研 松 造 喬	

這種薄牙板一般嵌入主杆（或面枋）槽內，嵌深為 5～
6 公釐，不宜太深，此格角在正面，反面可為直碰，為
超薄牙材的格角作法。材厚一般為 6～7 公釐。

若在背面的橫材端再出頭 5～8
公釐小榫，入主杆則更穩固。

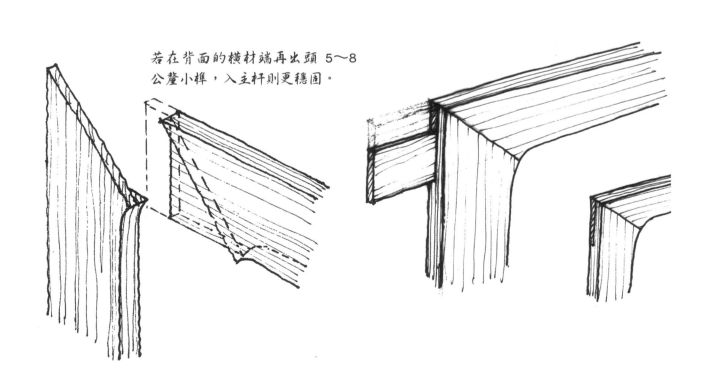

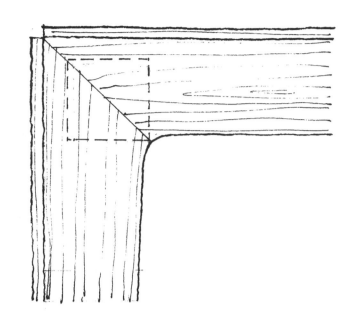

榫性:18	
格	
榫名:	
厚牙雙面格角	
類別:Z	
制	
編號:	
Z18-c	
編制:	
研 **松** **造** **喬**	

板條正背面格角，中互榫咬接。一般用於牙板，榫厚是板厚的1／4為宜。

此法較Z18-a要稍厚。此為雙面格角，中間互角相含，結構穩定，一般材厚約15公釐。嵌入面枋與腿的凹槽寬度不必與牙材同尺寸，凹槽寬可令契口減小，不可傷腿，以少缺失腿材為上。太深太寬，腿橫截面減小，容易折斷。

嵌入主杆的槽榫（帶）

這種結合不能獨立成「角」，只能依附主架結構而存在，榫卯牢固抗力的要求。

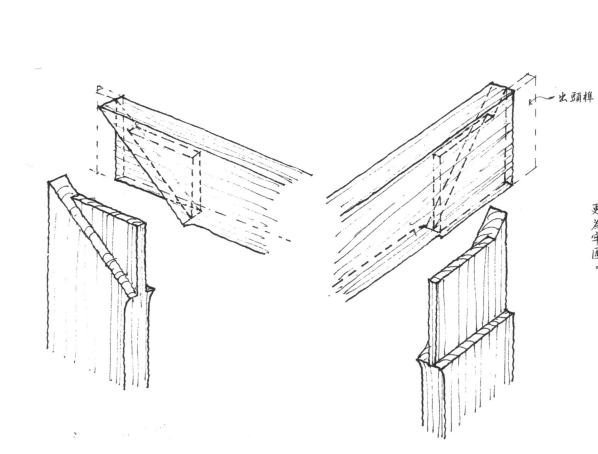

材厚 11～13 公釐的單面格角作法。較 Z18-a 不同的是，此法有一牙板的小角伸入另一牙的角縫中，是單角單含。若橫向上牙的榫頭伸出，併入榫於腿（眼），則此榫卯更為穩固。

此榫正面格角，背面齊肩，一般用於材較薄者，榫厚以板 1／3 厚，凹槽（卯）要挖得過一點，這樣才能縫含嚴密。

凡此類薄板牙，應盡可能入嵌於主材槽內，或橫材端出榫，入主杆卯眼，更為牢固。

榫性:18
格
榫名：
厚牙單格肩榫
類別：Z
制
編號：
Z18-d
編制：
松喬研造

出頭榫

榫性:18

格

榫名:

薄板嵌夾格角

類別：Z

制

編號：

Z18-e

編制：

研松
造喬

材厚為 8～10 公釐的作法。雙面格角，中作淺槽與舌簧，由於舌薄槽淺，穩固有欠。此法為下下榫法，不宜多用，但在小型器中可用。

此榫不巧，易鬆易損，不能為椅几牙板使用，僅可用於拼圖花格等另有底板的裝飾，或牙板很窄，且入嵌於主杆槽內，方可使用此法。

若用於几子椅子的主杆旁，則不宜寬並落槽嵌入，槽深大於板厚為宜。

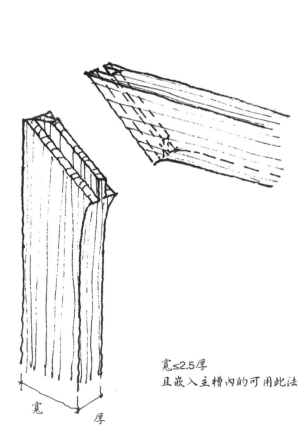

寬≤2.5厚
且嵌入主槽內的可用此法

寬　　厚

榫性:18	
格	
榫名：	邊抹格角直榫
類別：Z	制
編號：	Z18-f
編制：	松喬研造

一般為桌面、凳面的邊抹格角。承受的重力較大，榫頭厚宜為邊材厚的1/3.5左右。榫頭寬為材寬的2/5左右。在格角外端的內合縫處，可設小角，用於維護（防翹）與平整，或明或暗，小角與凹小角槽，可在邊材端，也可在抹材端，視整器造型而定。

兩方材攢邊格角，暗小角，用於方（矩）型桌面。此法要點：一、榫的寬度不宜超過（大邊）材寬的2/5或3.5/10，切忌2/5以上，何故？若超過2/5或一半，則榫強而卯弱，若遇卯材紋太直，投榫受力後，「眼」外側易向外崩裂。二、榫的厚度，以邊材厚的1/4～1/3.5為宜。

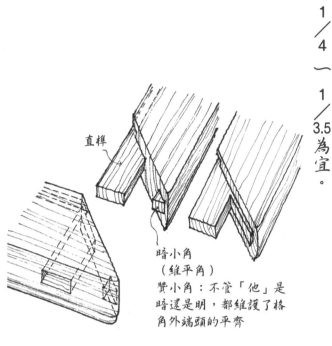

直榫

暗小角
（維平角）
贊小角：不管「他」是暗還是明，都維護了格角外端頭的平齊

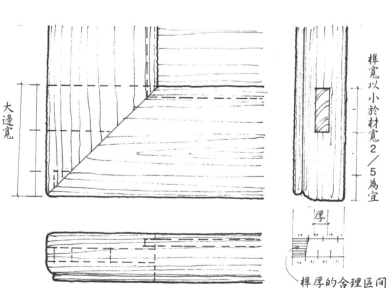

大邊寬

榫寬以小於材寬2/5為宜

厚

榫厚的合理區間

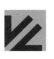

榫性:18	
格	
榫名：	
邊抹格角階梯	
類別：Z	
制	
編號：	
Z18-g	
編制：	
研松 **造喬**	

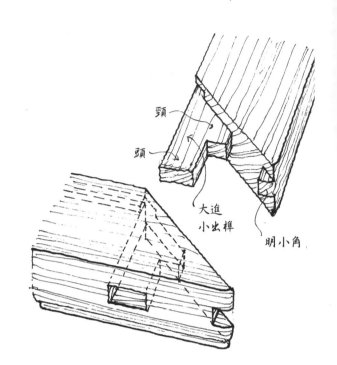

兩方材攢邊格角，明小角，且階梯榫，即大進小出。此法主要在於大進與小出的長寬比，大進小出的原意是強化榫頸的抗力，加寬榫頸，榫的抗折以及「維平」力均增強，但又必須顧及卯眼外側防崩裂，故榫的出頭段就又減窄，形成寬頸窄頭，是絕妙的設計。

此榫頭為大進小出。榫頭頸寬而頭小，緊頭的面積不減，摩擦力也不減，但榫與卯抗力有加。抹材卯眼外側凝緊力強，為上乘之法。現實中有很多的榫頭作得太寬，卯眼外側太窄，咬力減弱，榫與卯受力不均。在這方面很見功力，新手往往在此露怯。

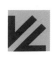

榫性:18	
榫名:	**格**
	邊抹格角雙榫
類別：Z	**制**
編號：	**Z18-h**
編制：	**松喬研造**

此為厚材格角法。可雙榫雙角，也可雙榫單角，榫頭或明或暗。材厚在3.3公分以上方可用此法，但視材料密度、纖維等而定。一般4公分以上的厚材方可使用此法。

若材薄且作雙層榫頭，則每個榫頭應呈薄片狀（小於5公釐）。此法不可為大器所用，也不利於日後的拆散修復。

厚方材攢邊格角，雙層暗榫雙層暗角。此法適用於4.5—6公分厚（或以上）的邊抹材，若材不厚，是通常的3.3公分或以下的話，不宜雙層榫，太薄的雙層榫為「絕榫」，不可修復，雙層榫每個榫的厚約是材厚1／6，兩榫間距以榫厚度為宜，另，榫厚不得低於8公釐。

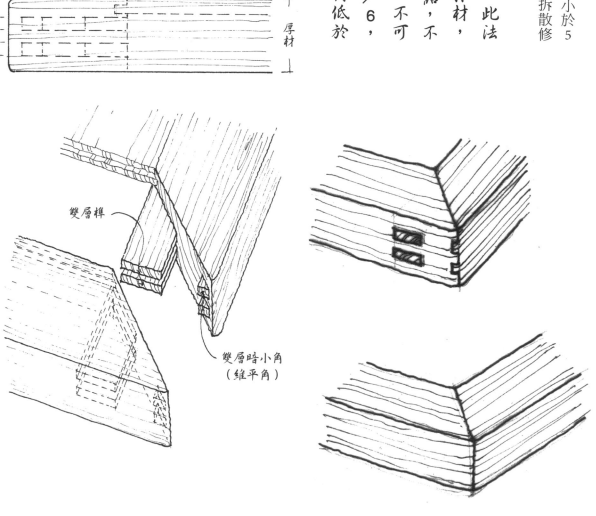

厚材

雙層榫

雙層暗小角
（維平角）

榫性:18

格

榫名:

邊抹格雙階梯

類別：Z

制

編號：

Z18-i

編制：

松喬研造

厚方材攢邊格角，雙層明榫一層明小角，且寬頸窄頸（大進小出），榫的厚寬等與 Z18-h 同。此法較適合邊抹官窗而厚的格角作法。

攢框的明榫比例很見功夫，凡有傳承的匠師，比例均較為合適。從結構受力上看，格角受力均衡的榫卯最為牢固，也恰巧是最為美觀的。內在力量外溢到的榫外「縫線」，是力與美的視覺表現。

與 Z18-h 同理，視材厚將雙榫作成大進小出，穩固力更強。

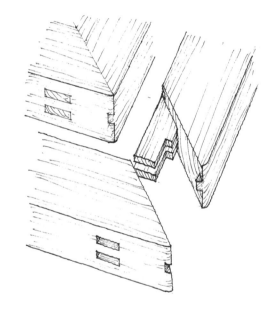

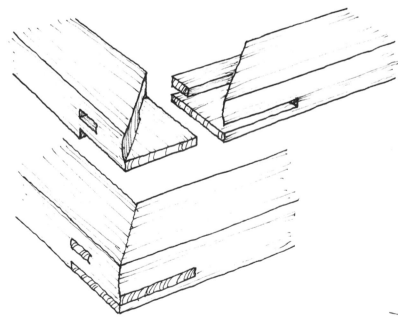

交叉（插）格角榫
因冰盤沿木紋沒圓通，故沒單獨立出。

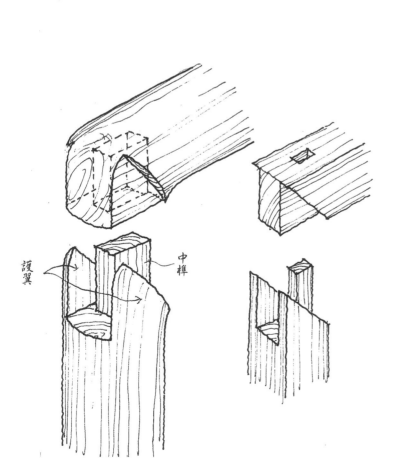

護翼

中榫

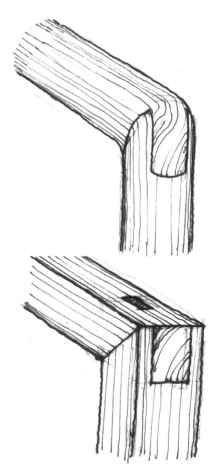

有挖煙袋榫之長，也有格角之優，因格角兩翼相夾。圓材、方材同理。此榫牢度更強，為細圓材格角的上上之法。

兩圓材悶榫而外半格角，是挖煙袋鐍與外格角的混合，既牢固又美觀。中間出榫的榫頸位，外側多了兩護翼，側向抗力更強。

榫性:18	格
榫名：	內悶兩翼格角
類別：Z	制
編號：	Z18-j
編制：	松喬研造

即挖煙袋鍋。

此法要點：

一、榫頸加寬成階梯榫。

二、橫材下彎不能太多。

約 6 公釐，不宜太多，太多易紋裂。

三、卯眼不宜居中，應偏向內角，以確保外圓弧堅實。

<table>
<tr><td>榫性:18</td></tr>
<tr><td>格</td></tr>
<tr><td>榫名:</td></tr>
<tr><td>邊抹格雙階梯</td></tr>
<tr><td>類別：Z</td></tr>
<tr><td>制</td></tr>
<tr><td>編號：</td></tr>
<tr><td>Z18-k</td></tr>
<tr><td>編制：</td></tr>
<tr><td>研 松
造 喬</td></tr>
</table>

挖煙袋榫，為了盡可能地增大榫頭寬度，同時確保卯眼外側端的厚度，將卯眼位置向內角偏移，並將榫頭作成階梯（大進小出）狀，固力放大，咬合力有加。作法特點：卯眼內側部分另鑿 0.2～0.5 公釐，待向裡側移 5～6 公釐後再有緊頭，以確保內圓裡側不裂。方材同理。

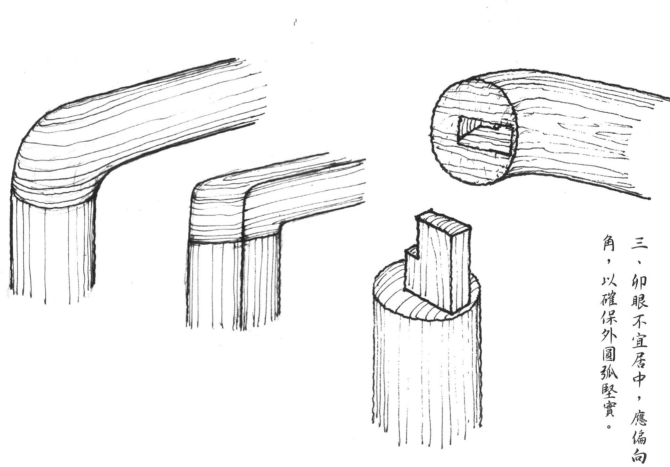

榫性:18
格

榫名:
圓內燕尾格角

類別：Z
制

編號：
Z18-1

編制：
松喬 **研造**

圓材「二夾一」悶榫格角，與方材「二夾一」同理。

此法兩夾一，內槽為燕尾狀，旨在使用時扶手上拉而不散。夾位中榫頭的兩夾頭伸入扶杆內，形成相互契夾，緊固有加。榫頭與燕尾頭作成斜夾，以盡量延長夾力。

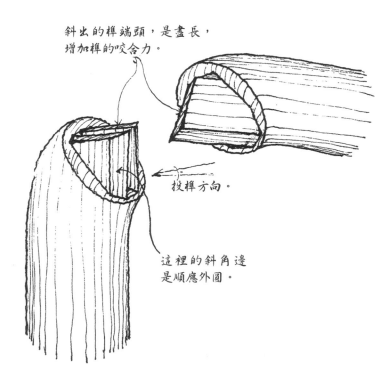

斜出的榫端頭，是盡長，增加榫的咬合力。

投榫方向。

這裡的斜角邊是順應外圓。

榫性:18
格
榫名:
方悶互契格角
類別:Z
制
編號:
Z18-m
編製:
研松造喬

基本以材厚的四等分來確定小角榫厚度，因兩材尺寸與作法相同，便於機械操作，但受力欠佳，盡量少用。此法也可用於邊抹格角，太功利，欠木德。

兩方材各出單榫的悶榫格角。此法為較細材做法，互出單榫時又各自形成單卯，相互咬鎖，榫與卯的厚均為材寬的1/4。

不宜太薄，約6─7公釐

小內圓角

EQ EQ EQ EQ

四等分

製榫畫線要精準，先確定中間兩榫交接面，修（鋸）出榫厚，尺寸精準後再確定卯「寬」，然後鑿卯（挖眼）。

榫性:18
格
榫名:
方內燕尾格角
類別：Z
制
編號：
Z18-n
編制：
松喬研造

原理同 Z18-1，為方材扶杆的上上之法。

兩方材一單一雙悶榫格角，用於椅扶手居多，一般豎材出兩翼榫，中間成上小下大的燕尾卯「眼」，而橫材中間出一榫，兩側卯「眼」，此榫限投裝方向。此法在分割榫與卯的厚度十分講究，橫與豎兩材榫卯抗力均衡，榫卯最牢固。

相對來看，橫材受力多，同時「他们」又是二夾一，所以「一」的中榫要求抗力更強。

向上拉力的概率較高。

五等分，然後中榫下方再增大。

「一」中榫

「兩」翼榫

投榫方向

中榫與翼榫上方同寬。
中榫：下寬出 2/3，即兩側各寬出 1/3。
翼榫：下窄至 2/3，即鏟去 1/3。

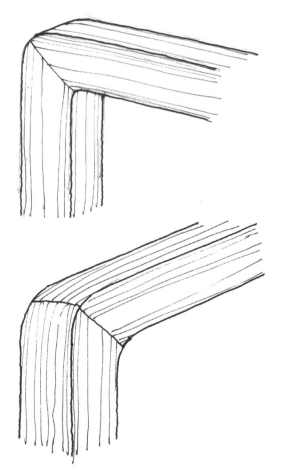

榫性:18	
格	
榫名：	
翹頭抹格角	
類別：Z	
制	
編號：	
Z18-o	
編制：	
研 松 造 喬	

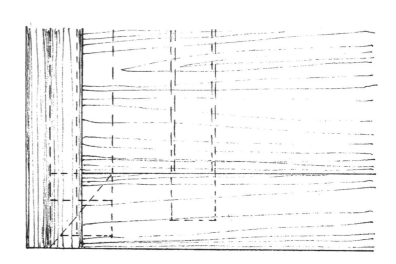

翹頭與抹頭一木連做，且背面格角。此法是滿榫格角，在抹頭端多出三角（卯肩），延長卯眼深度，同時大邊滿榫上方作榫翼，嵌入翹頭凹槽，與後加嵌板持平，此法是大案專用，大邊厚而寬。

此格角榫，面上插入翹頭，面下（反面）也格角，榫頭可暗可明，形成格、眼、槽三榫二壁的多重銜接，外美而內固。

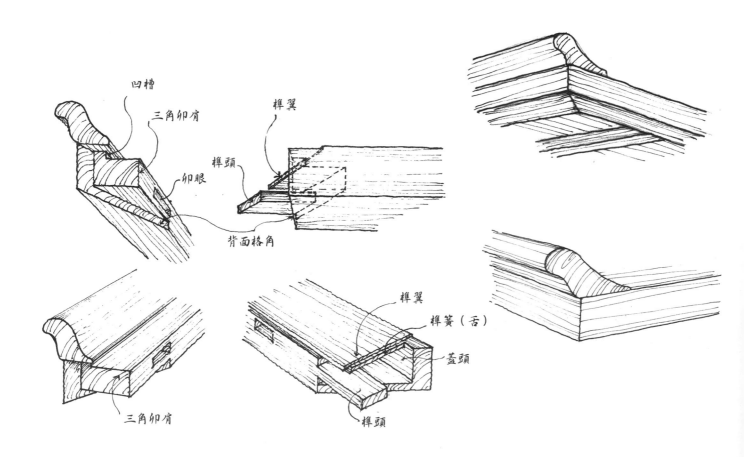

凹槽
三角卯肩
卯眼
榫翼
榫頭
背面格角

榫翼
榫簧（舌）
蓋頭
榫頭

三角卯肩

榫性:18
格
榫名：
劈料虛分格角
類別：Z
制
編號：
Z18-p
編制：
松喬研造

劈料虛分，另一材連接。作法要點：斜榫入眼外側留有1～2公釐（若不預留，鑿眼時容易損壞邊角而不美觀），以確保連接後的內側完整不損。另外，若將斜接桿的榫頭延長至劈料外圓側，更佳。

「劈料」材分叉接材成三角之虛格角，此法美觀而合木性，設計精巧，製作時注意鈍角入側的榫側肩寬，切忌直接鑿眼。同樣接材榫頭端要倒角，形成左右對稱力，也無鋸刀之痕的外露。

左右盡量對稱

較長榫頭

材寬因「劈料」，維繫同一平面的榫長榫寬均減半。

所以此小格是「維平」的關鍵之「鍵」；當然，若此格角是依附於主桿框的，此小角可以省略。

側肩寬約2公釐

接材

直榫（直接鑿眼）　鈍角

逆紋角易損，忌

注：「三角」的斜邊接材，因榫短且「錐梯」形，並分成兩鈍角，有撐桁力，「維平」力很小。維平力即是抗桁力。

榫性:18

格

榫名:

小雙榫格角

類別:Z

制

編號:

Z18-q

編制:

松喬研造

此法針對面窄而材厚的情況，因此枋邊外沿也要見格角縫，同時要盡量使榫頭為滿榫，所以應兼顧卯眼與邊沿的尺寸。此法可用鏡（畫）框。

此榫卯畫線可以1／5材厚作為出榫厚，材側端悶抹蓋的厚度不宜太薄，約4公釐或以上，視材徑大小而定。

此方材寬厚較為接近，正面格角，反面齊肩，一般為鏡框所用。

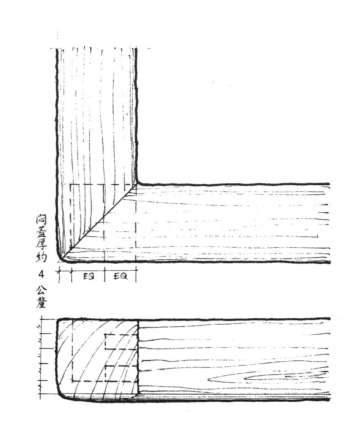

悶蓋厚約4公釐

EQ | EQ

榫卯的「緊頭」減了一半

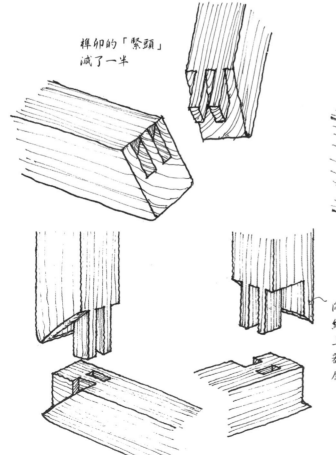

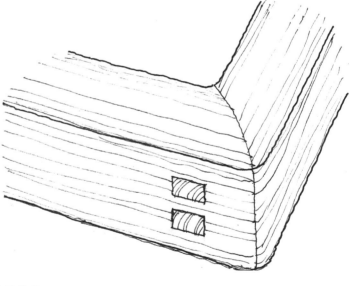

悶蓋厚約4公釐或以上，即使精緻小器上，其蓋原也應2公釐以上。

榫性:18

格

榫名：

厚板小圓折接

類別：Z

制

編號：

Z18-r

編制：

松喬
研造

兩厚板直接格榫於中間連接件

此法的榫頭可依板寬而增加多個，榫頭長依卯材圓弧之面往內10公釐為限，若榫頭端作為斜面則更佳。作法要點：榫頭不要設在板厚的中間，而是往下（往裡）。這樣榫頭就可稍長或再將榫頭作成扁階梯狀。

所謂「折」，即兩面合於一杆，且無三維一角的結構關係。此折是固定折接，即橫豎兩板同時直榫於中間的杆，而橫板與豎板之間沒有結構性緊頭的榫卯關係，只是兩邊為裝飾面格角，故歸類為「折」。

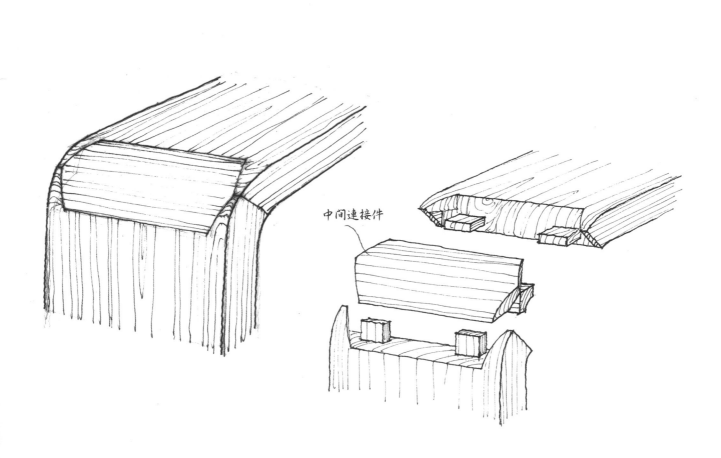

中間連接件

榫性:18

格

榫名:

寬枋包抹格角

類別:Z

制

編號:

Z18-s

編制:

研 松
造 喬

的大型畫桌或供桌。

入卯眼，結合力牢固，且邊抹穩定。此法適用於邊抹厚材

此榫正面格角而背面不格角，冰盤沿邊暢通，榫頭圓滿插

公分以上可用此法。

頭同寬的榫長，結構更牢固。以邊抹材寬12

的榫皆45°斜面而縮短約1／3，滿榫即與抹

厚而寬的大方材，滿榫格角，一般攢邊格角

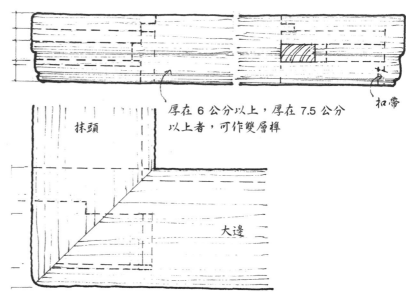

厚在 6 公分以上，厚在 7.5 公分
以上者，可作雙層榫

抹頭

大邊

扣帶

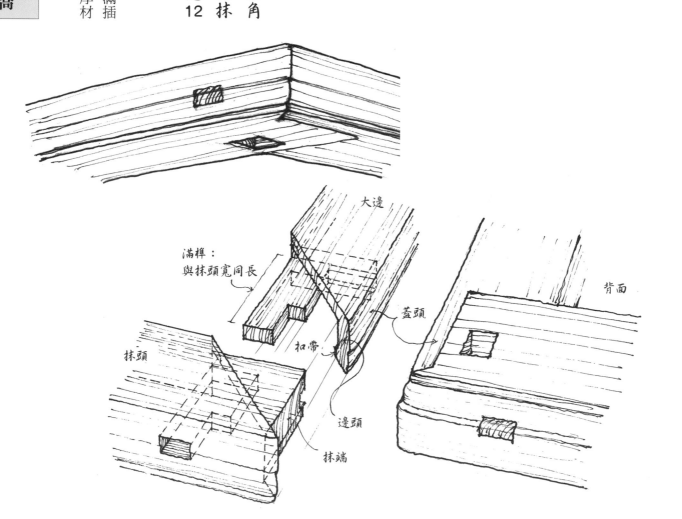

大邊

滿榫：
與抹頭寬同長

蓋頭

扣帶

背面

抹頭

邊頭

抹端

榫性:19
交
榫名:
十字根齊肩榫
類別：X
型
編號：
X19-a
編制：
松喬研造

此十字交合的結合咬力，設在凹槽的豎壁處。在畫線鋸挖時，其槽寬要小於其咬合的材寬 0.2～0.5 公釐，使之結合「緊恰緊」。兩凹槽相合相咬，受力有加。

兩材十字交叉，相互半材相契，不修側面作齊肩，這個榫在相交位，兩材上下各挖去一半，相互契讓，故歸類「固定交」。

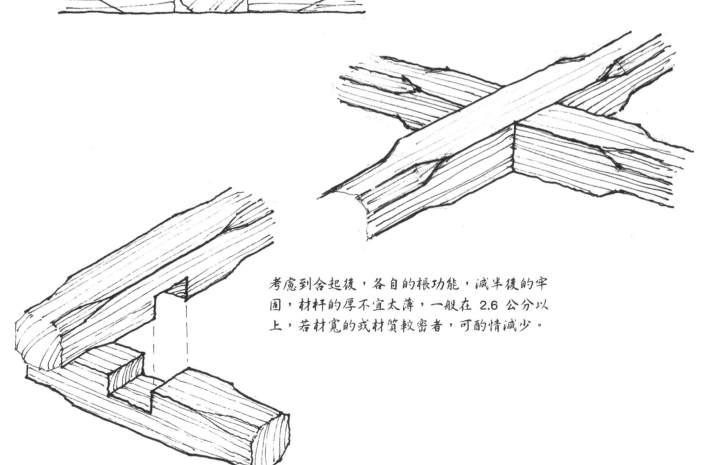

考慮到合起後，各自的根功能，減半後的牢固，材杆的厚不宜太薄，一般在 2.6 公分以上，若材寬的或材質較密者，可酌情減少。

榫性:19	
交	
榫名:	
十字根小格肩	
類別：X	
型	
編號：	
X19-b	
編制：	
研 松 造 喬	

此作法較 X19-a 咬力不減。交面美觀，但材易折斷，故做工選法時，要結合整體器形來計算最窄處的截面大小，以確保抗折牢度。

兩材十字交叉，相互半材相契且正面小格肩，這個作法的關鍵是計量上下截面的均衡牢固，為「固定交」。

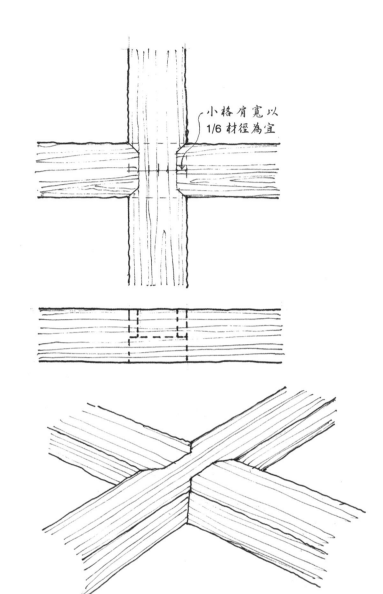

小格肩寬以
1/6 材徑為宜

法一：上小格肩下齊肩

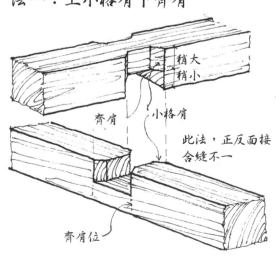

稍大
稍小

小格肩

齊肩

齊肩位

此法，正反面接合縫不一

法二：上下皆小格肩

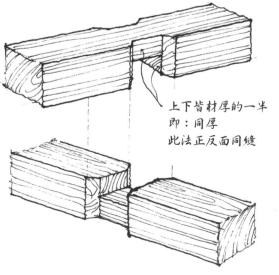

上下皆材厚的一半
即：同厚
此法正反面同縫

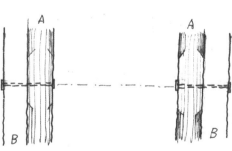

榫性:19

交

榫名：

活絡雙軸交接

類別：X

型

編號：

X19-c

編制：

松喬研造

活絡的交接是折轉的作法，交合而不緊固，交而無「榫卯凹凸」，而是以另一軸材與之並行另軸相交。嚴格地講，其不是榫卯組合，而是一種連接方式，故收錄之。

交椅的腿杆，活絡雙栓（可折疊）連接，也可用於折疊式琴架，或將兩栓垂直一線，作折疊盆架，桌面架等。

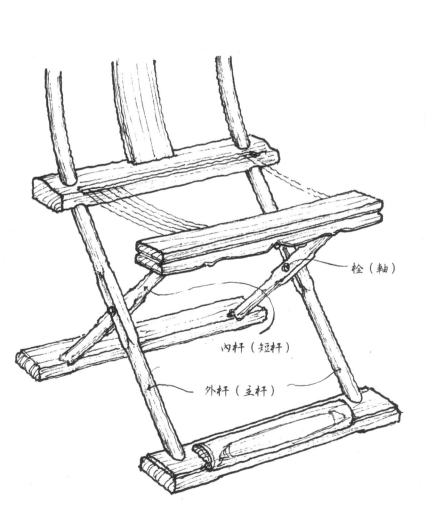

栓（軸）

內杆（短杆）

外杆（主杆）

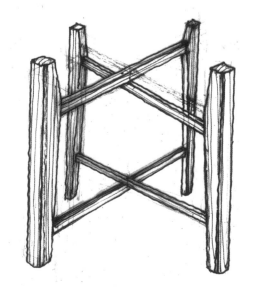

榫性:19

交

榫名:

固交十字契榫

類別:X

型

編號:

X19-d

編制:

研松
造喬

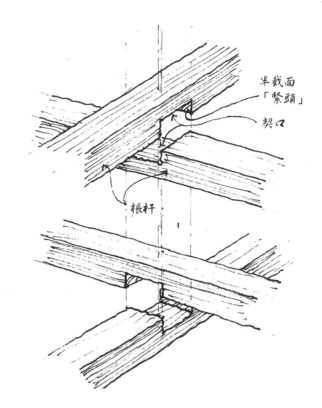

兩組兩方材桭杆十字相交契榫，形成四材兩契於一垂直線。此法須另配四豎杆組合後方能立器。十字契的對應契口，各深至材厚一半，其兩側半截面必須留有「緊頭」，以使對合時緊密牢固。

相契相交的榫卯，是兩個半榫的組合，同樣留有緊頭。製作時應注意上下兩層十字交合，不可同向，即上層經壓緯，下層緯壓經。若同向一順，緊頭過緊後，上下兩根杆（框）會同向翹起而器不穩。

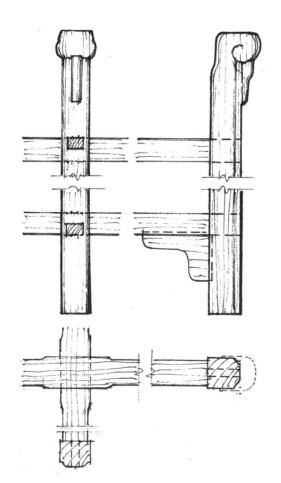

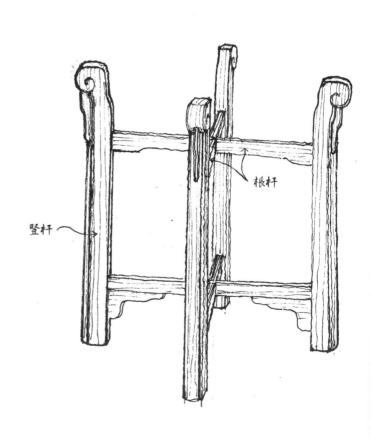

榫性:20
鬥
榫名：
悶齒鬥角榫
類別：X
型
編號：
X20-a
編制：
松喬研造

若材密且板薄的
其悶蓋厚可酌工減薄

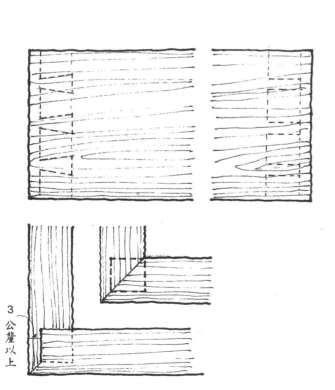

3公釐以上

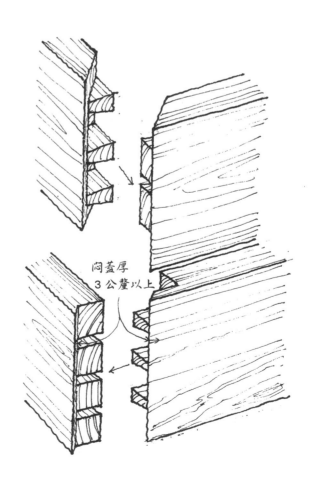

悶蓋厚
3公釐以上

齒與齒相鬥相咬，依木紋及投榫方向，分榫與卯，榫厚對應卯寬，榫距對應卯距。作法要點：一般榫與卯（頭）的間距以榫厚的 2～2.5 倍為佳。其內燕尾斜角以 75°～80° 為宜。外遮榫頭的護皮厚度視板材而定。卯深一般為材厚的 3/4 左右。若板材偏薄，則護皮厚度不低於 2 公釐。若板材太薄，可改用 X20-b 透齒鬥角榫。

兩板材同紋端頭齒直角悶榫咬接。此法內齒結構同明齒的「透齒鬥角榫」，外側拼縫不見齒狀，其要點是齒榫的長與卯材（板）厚度比例，齒榫太長，易穿，太短不夠咬力，一般以 4/5 為宜，同時確保齒卯板外悶「蓋」厚在 3 公釐以上，箱盒用此法者居多。

榫性:20	
鬥	
榫名:	
透齒鬥角榫	
類別:X	
型	
編號:	
X20-b	
編制:	
研 **松** **造** **喬**	

兩板材同紋端頭齒狀直角咬接，且外小內大齒，順紋出齒為榫，截紋挖凹為卯，榫頭與齒之間為榫距，一般榫距大於榫頭寬。

榫頭的寬及出齒疏密，視器具而定。但不宜太鬆散，一般以板厚的1／2到板厚的2倍為宜，太鬆散分得太開，連接不牢固。

原理同 X20-a。考慮到透齒的觀感，榫距與榫厚之比可為1.5～1.8，這樣看起來較為均等、美觀。悶榫、透榫常常應用於書箱、書盒中。

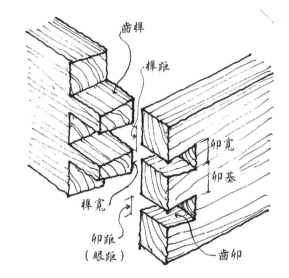

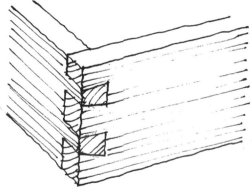

榫距大於榫寬的技術原因，即：放大卯基（即榫距）可以在投裝時免受衝損。

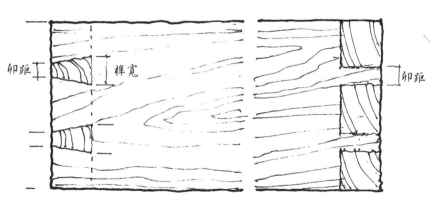

榫的外小內大，切忌差別太小
一般是：
1.2 卯距≤榫寬≤ 2 卯距
材質硬取小值，軟木取大值

榫性:20	
	鬥
榫名：	**厚板悶齒鬥角**
類別：X	**型**
編號：	**X20-c**
編制：	**松喬研造**

此法用於厚板几案，因使用中面板可能有較大承重。在榫頭與卯槽作燕尾狀齒合時，在豎板齒內側鏟斜，留有約6公釐的平肩帶，此可分擔榫頭（材）的受重，而咬合力不減。此6公釐左右的平寬肩，可扛起很多承重，絕不會因面板受重而折裂榫齒。

此法主要用於獨板几的面板與側板的連接。

齒密，為了面板承受可能的超重，減少齒榫的壓力。在側（豎）板上端的「凹齒」內側設「肩帶」，有6公釐寬足矣。

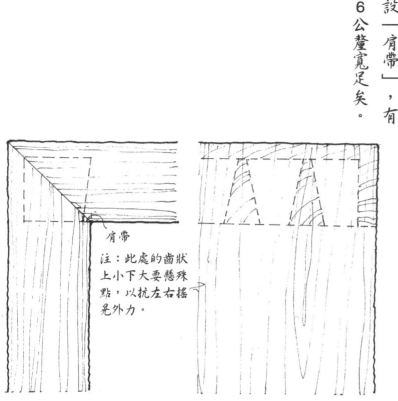

肩帶

注：此處的齒狀上小下大要懸殊點，以抗左右搖晃外力。

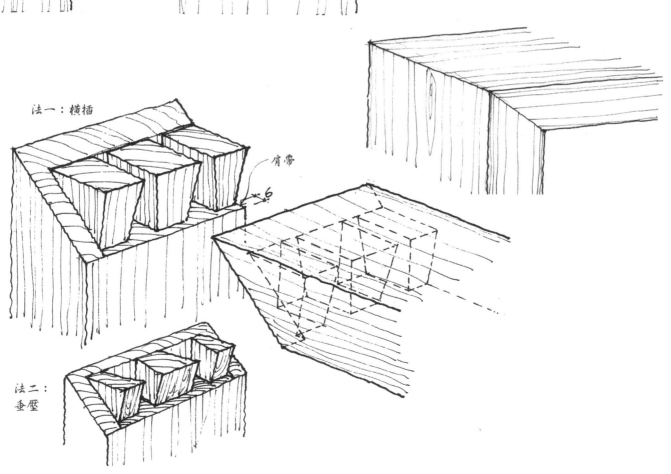

法一：橫插

肩帶

6

法二：
垂壓

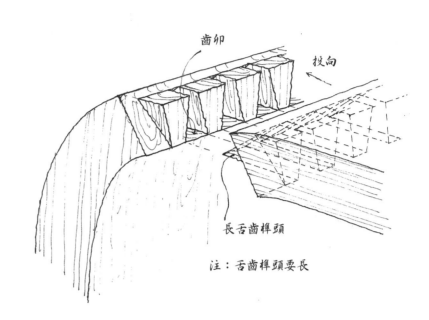

齒卯

投向

長舌齒榫頭

注：舌齒榫頭要長

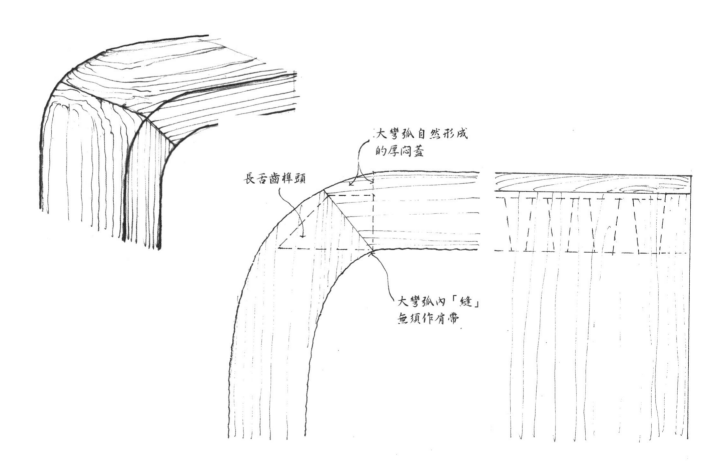

大彎弧自然形成
的厚悶蓋

長舌齒榫頭

大彎弧內「縫」
無須作肩帶

榫性:20	
鬥	
榫名：	
彎板悶齒鬥角	
類別：X	
型	
編號：	
X20-d	
編制：	
研松造喬	

此鬥榫於大彎弧之作長舌齒榫頭。此法用於厚板桌几，因「腿」板上端木厚，無須設肩帶。

原理同 X20-c，只是榫頭作成斜長齒，如舌伸入齒卯槽內，以盡量深度咬合。若擔心面板的受重太大，可參照 X20-c 的竪板鏟斜肩帶法。另外，因腿上端凹槽內水平面小、截面較長，受力的接觸面也較長，可不設平面肩帶。

榫性:21	
	銷
榫名：	
	另栽走馬銷
類別：T	
	特
編號：	
	T21-a
編制：	
	松喬研造

厚板間同紋平面拼接，另栽走馬銷。

另作鍥銷於兩材的連接方法，走馬銷由栽榫演化而來。栽入一頭深度要略長於走馬銷段。為使受力均等，栽入部分的栽頭可另開口架岙，更加牢固。走馬銷一般不全部作成大小頭，而是留有一部分，保留銷榫的抗折力，保留的寬度為銷寬的 1/4~1/3，這樣在銷頭堅固難斷的同時，走馬銷移動後更緊。走馬銷分為兩種，此為一種。

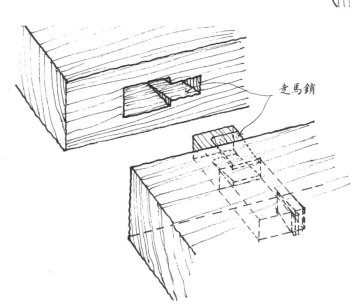

走馬銷

銷為前大後小或頭大頸小，進去後出不來，走馬即是進去並橫走之意，很形象很生動。

榫性:21

銷

榫名:

材端走馬銷

類別:T

特

編號:

T21-b

編制:

研造 **松喬**

在一材端頭作走馬銷的丁字形連接方法，方材、圓材皆可，也可為板材，用於條案兩側（前後腿之間）二字棖中的下棖，以增強拉力。

加榫，材端走馬銷。走馬銷在投榫時有方向，投榫後另加鎝釘，故鎝釘位宜在下方或不易察覺處。

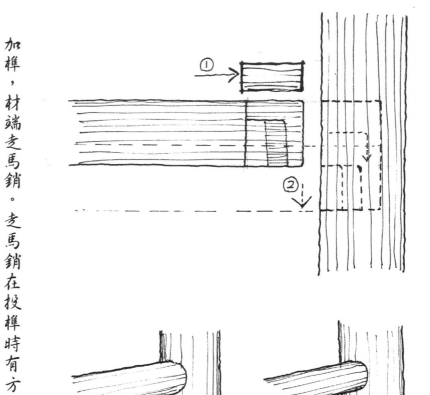

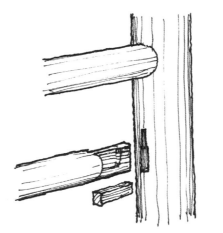

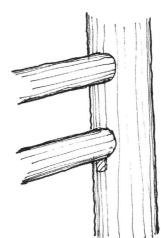

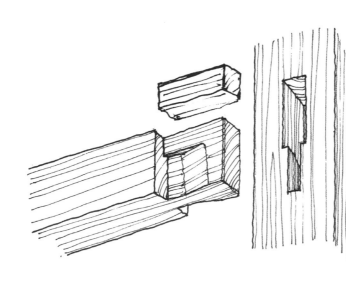

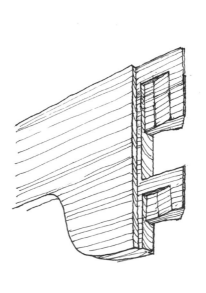

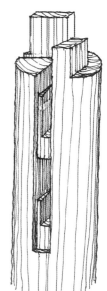

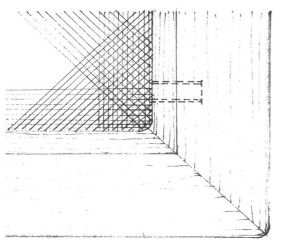

榫性:21	銷
榫名：	**壓邊穿銷**
類別：T	**特**
編號：	**T21-c**
編制：	**松喬研造**

薄穿銷，僅作定位，作燕尾狀，收住鑲邊壓條不翹起即可。薄穿銷寬約 12 公釐，厚 3～4 公釐。銷的端頭與床杆背孔接通，以便銷的退出，反覆使用。現今有不用釘或銷的新法，三邊壓條入槽後，再將剩餘的壓條兩頭到位，復直後自然貼緊。這種方法雖美觀，但難以拆修，慎用。

蓆壓邊，箱盒櫃門壓玻璃的內邊框也用之。

此銷薄，微有大小頭，呈倒燕尾狀，以收帶鑲邊不起，面框下另設退銷口，以便撤銷時用「杆針」頂出，時下興起的無銷鑲邊作法美觀漂亮，但不知日久藤換時如何？

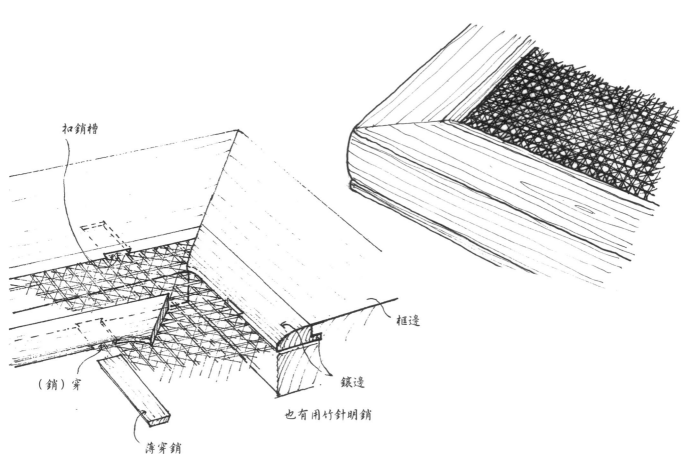

扣銷槽

（銷）穿

薄穿銷

框邊

鑲邊

也有用竹針明銷

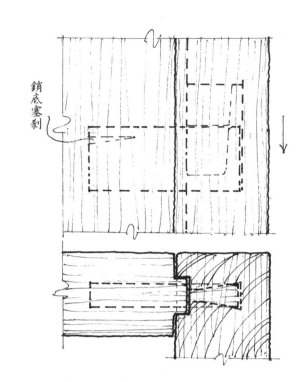

銷底塞剎

榫性：21

銷

榫名：

複合走馬銷

類別：T

特

編號：

T21-d

編制：

**研松
造喬**

（松喬創設，僅作參考）

圍板走馬銷需「經常」拆裝，故銷子的厚寬要適當放大，此法是在走馬銷間另作位槽，以分擔「銷」的左右衝擊力，化解「銷」薄之弊，即複合走馬銷。

走馬銷的靜態拉力很強，但側向抗力有限，這是因為銷子的厚度有限，現在兩結合面之間另增設凹凸淺槽，使圍板凸起的舌簧分擔側向抗力，為複合榫卯。

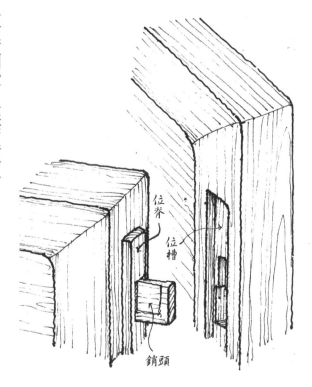

位脊
位槽

銷頭

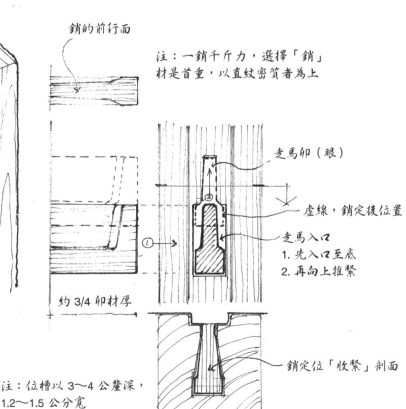

銷的前行面

注：一銷千斤力，選擇「銷」
材是首重，以直紋密實者為上

走馬卯（眼）

虛線，銷定後位置

走馬入口
1. 先入口至底
2. 再向上推緊

約 3/4 卯材厚

銷定位「收緊」剖面

注：位槽以 3～4 公釐深，
1.2～1.5 公分寬

榫性:21

銷

榫名:

側進走馬銷

類別：T

特

編號：

T21-e

編制：

松喬研造

（松喬創設，僅作參考）

這是走馬銷的變體，由側面進入其中，原理相同。

鏡框畫框背後專用，特別是大型鏡框用，此是走馬銷之異化，側向投入而「走」緊，上加鍥塞，穩固後的連框桄不單是壓緊畫背板，同時也穩牢了兩邊框的間距，防止邊框因長久而易變形，可經常反覆拆裝。

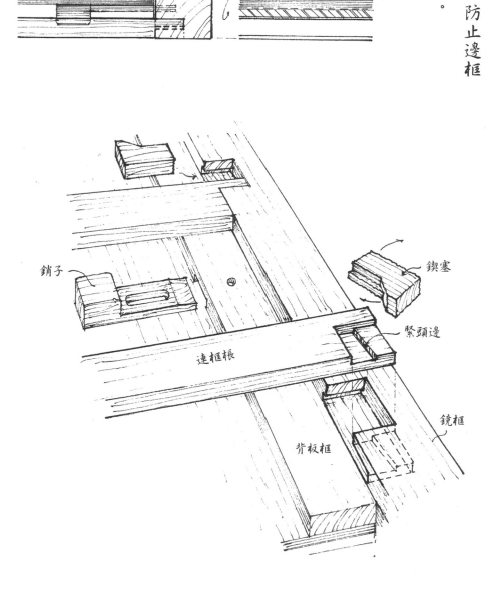

銷子

鍥塞

緊頭邊

連框桄

鏡框

背板框

榫性:21

銷

榫名：

格角走馬銷

類別：T

特

編號：

T21-f

編制：

研　松
造　喬

此法一般用於大型案子的厚牙板側端，特別是可拆裝的大案牙板。此牙板材厚為 20 公釐以上。太薄的牙板不宜用此法。

此法用於大器厚板的拆裝，如大畫案的牙板，一般是案面抹頭下方的側牙板作榫（走馬銷），這種走馬銷不是另裝入的，而是挖凹預留的。

兩板端頭直角連接，且以走馬銷活絡拆裝。

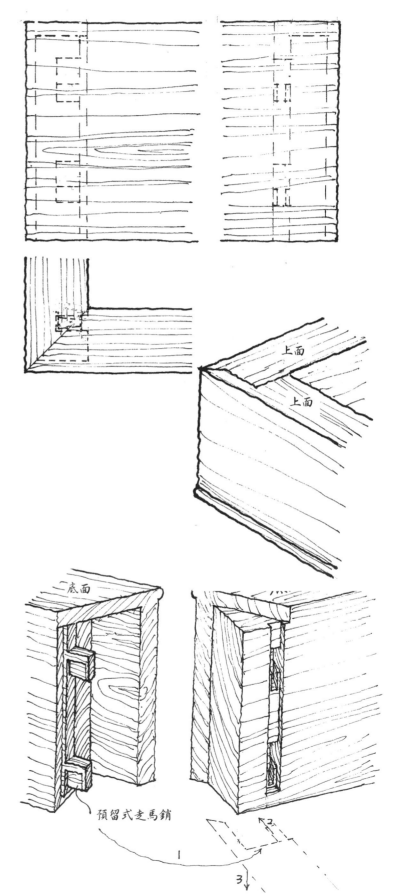

厚板格角
（可上下拆裝）

底面

上面

上面

預留式走馬銷

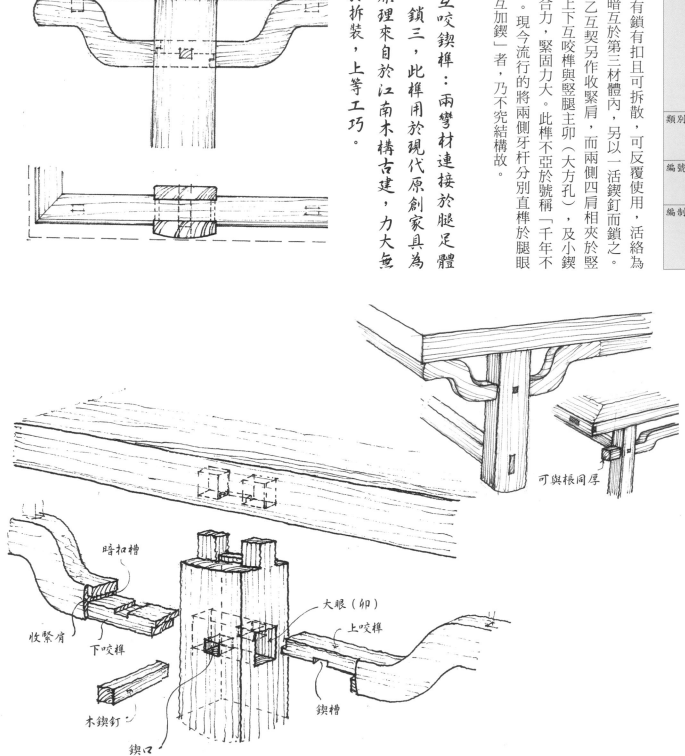

榫性:22

鎖

榫名：

暗互扣明鍥榫

類別：T

特

編號：

T22-a

編制：

松喬
研造

所謂「鎖」，有鎖有扣且可拆散，可反覆使用，活絡為鎖，此為甲乙暗互於第三材體內，另以一活鍥釘而鎖之。作法要點：甲乙互契另作收緊肩，而兩側四肩相夾於豎「腿」，加之上下互咬榫與豎腿主卯（大方孔），及小鍥口形成多方向合力，緊固力大。此榫不亞於號稱「千年不倒」的插肩榫。現今流行的將兩側牙杆分別直榫於腿眼內，而無「暗互加鍥」者，乃不究結構故。

即，開門互咬鎖榫：兩彎材連接於腿足體內，明鎖一鎖三，此榫用於現代原創家具為宜。此榫原理來自於江南木構古建，力大無窮，且便於拆裝，上等工巧。

（松喬創設，僅作參考）

可與根同厚

暗扣槽

大眼（卯）

上咬榫

收緊肩

下咬榫

鍥槽

木鍥釘

鎖口

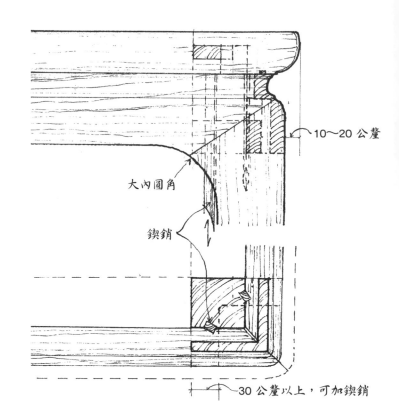

榫性:22	
鎖	
榫名：	
橫榫抱鎹銷法	
類別：T	
特	
編號：	
T22-b	
編制：	
研造 松喬	

此為先抱後鎖。用於大內圓角的榻床。利用大彎內圓腿材較寬，設豎向鎹銷。將橫榫頭鎹固，榫卯拆散時，先在內圓角側用小木條頂壓退鎹，故為活鎹，即解鎖也。

此法重在大內圓角接縫尖與腿內的間距有多寬，若小於30公釐，則無法加暗鎹銷。

腿與牙大內圓角，橫向榫另加暗鎹銷之抱肩榫。此法重在大內圓角接縫尖與腿內的間距有多寬，若小於30公釐，則無法加暗鎹銷。

此法適用大床腿端。

10～20公釐

大內圓角

鎹銷

30公釐以上，可加鎹銷

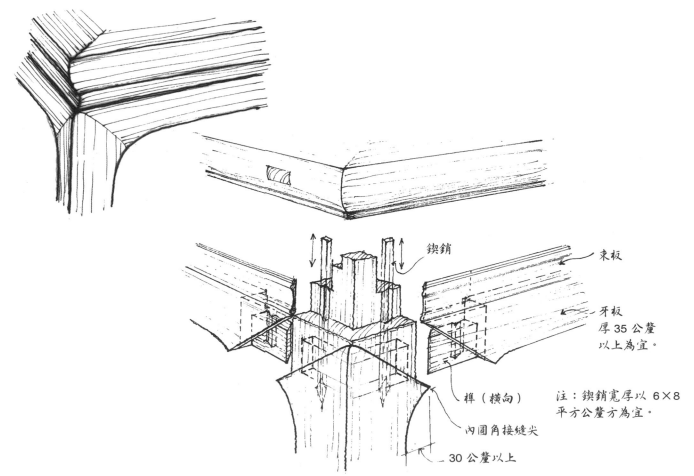

鎹銷

束板

牙板
厚35公釐
以上為宜。

榫（橫向）

內圓角接縫尖

30公釐以上

注：鎹銷寬厚以 6×8
平方公釐方為宜。

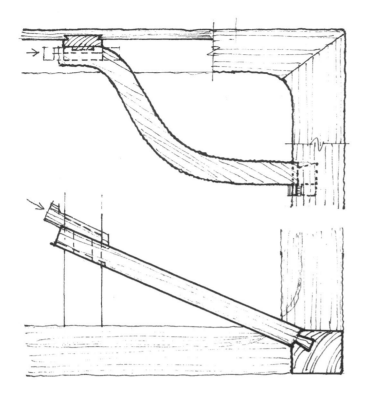

榫性:22	
鎖	
榫名：	
霸王棖抓扣鎖	
類別：T	
特	
編號：	
T22-c	
編制：	
松喬研造	

（松喬創設，僅作參考）

這裡主要指霸王棖上端與穿帶的抓扣鎖，通過槽扣與擠鍥的經緯兩個方向的力，將上端牢牢抓住。此榫的擠鍥也可拆卸，如鑰匙可開的活絡鎖。

霸王棖下，鈎腿掛榫，墊塞拼緊，上端一般用鐵釘固緊。左圖中，扣扣銷緊榫，可拆裝。霸王棖的鈎掛墊榫是撐拉一體的。上端插銷鎖榫。

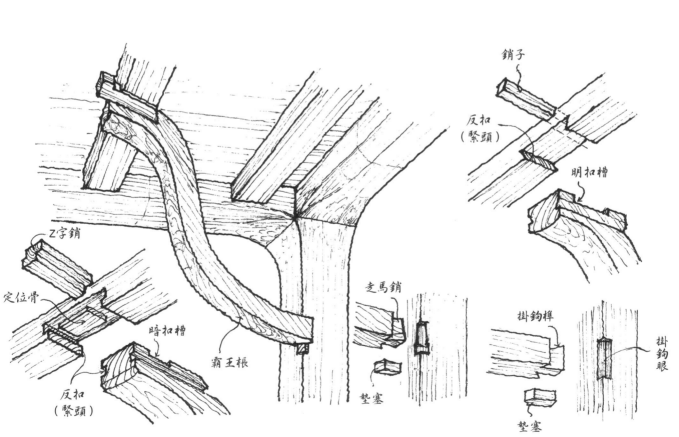

銷子

反扣（緊頭）

明扣槽

Z字銷

定位骨

暗扣槽

反扣（緊頭）

霸王棖

走馬銷

墊塞

掛鈎榫

掛鈎眼

墊塞

榫性:23
抹
榫名：
厚板抹截法
類別：T
特
編號：
T23-a
編制：
松喬研造

榫頸加寬，成階梯榫，以加強抹頭的抗折力。

類似這種獨板鑲抹條的不太合木性，板日久必有收縮，榫卯受力偏移，脫落或板開裂，另外兩格角錯裂開，抹頭條會脫鬆，一般成器後一年數載需整修一次。

時木材乾燥工藝技術好，對不太寬的獨板脹縮控制已沒此問題了。

此法將兩端的榫頸相連，愈加牢固，但降起的榫「頸」不宜太出。

此法能將面板端頭與抹條緊密地在一個平面上，不會有高低縫隙，一般用於稍大的面板。

此為獨板抹邊法，是遮蓋板截斷的常規作法。因獨板可能發生的脹縮，有可能將抹邊掘起，或獨板銷拆開裂。此作法不佳，為下下法。

可將兩榫中段相連成頸帶。若將頸帶加寬，再去榫頭，則不會因板材脹縮及榫卯間距變化而導致面板銷拆開裂，只可能出現抹材外移（鬆開）而已。

抹頭加寬

一般不出頭（暗）

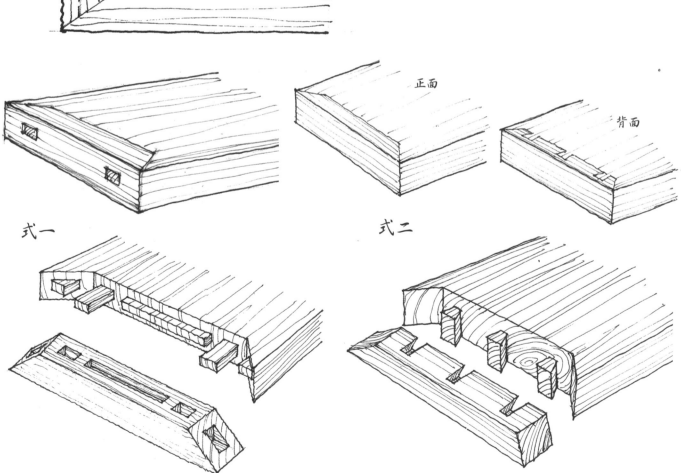

榫性:23		
抹		
榫名：		
厚板抹截法二		
類別：T		
特		
編號：		
T23-b		
編制：		
松喬研造		

分設多個不同的榫舌（簧）與小角，以緊固板與抹邊。還有一種厚板抹截法，是由上而下的插合法（參見式二）。

此法將兩端的榫頸間隆起但不相連，不減少榫頭的「緊頭」又有中間「槽」的連接，同時在格角處增小暗角，更加牢固。一般用於較大的面板，如獨板桌面案面。榫可出頭。

正面

背面

式一

式二

榫性:23	
抹	
榫名:	
先抹後翹作法	
類別:T	
特	
編號:	
T23-c	
編制:	
松喬研造	

條案面板抹頭與「翹」結合，寬邊窄翹頭。

因案面的承重完全是由大邊與腿連接的，此抹頭材寬相對窄，上以走馬銷裝翹頭，不見抹頭為佳。

類似於 Z18-n。因抹材較窄，抹材與翹頭條是一木連做，邊抹的格角縫在翹頭條下。另外也可先將大邊攢框嵌裝面板，再另以「走馬銷」法，將翹頭條與抹材連接，故此法為混合的先抹後翹法。

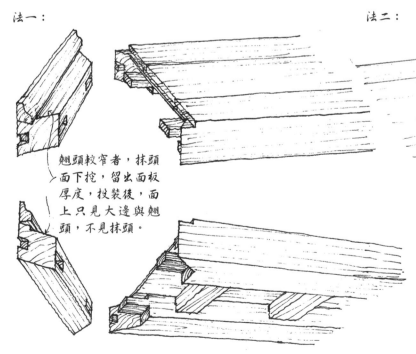

法一：

翹頭較窄者，抹頭面下挖，留出面板厚度，投裝後，面上只見大邊與翹頭，不見抹頭。

法二：

翹頭較寬的，抹頭湊到與之同寬，投裝後，亦在面上不見抹頭。
問：為何非不見抹頭？
曰：若邊抹格角縫被翹頭遮蓋了部分，有剩殘、斷線、不美。

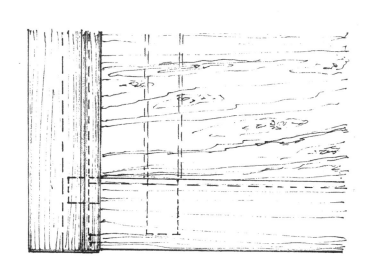

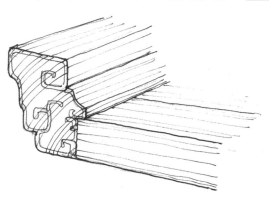

翹與抹同材，大面無格角。翹抹處開槽，用於嵌板，與兩邊封槽交合。結構更為穩固，此法大邊端的榫頭應盡量長（從榫頭開始也可），抹材上的嵌板凹槽深 12 公釐左右，兩頭設凹缺「方塊」，以防大邊變形（維平角）。

翹頭與抹頭一木連做，翹頭寬大。

抹頭與大邊不用格角，面板與大邊的端頭同入抹槽（即：面邊一線），大邊端的側面齊翹頭端，且不可見槽（即封槽）。

大邊出榫應居中偏上，且相對加厚，可做成明榫。

榫性:23

榫名：

抹

翹抹一木連做

類別：T

特

編號：

T23-d

編制：

松喬
研造

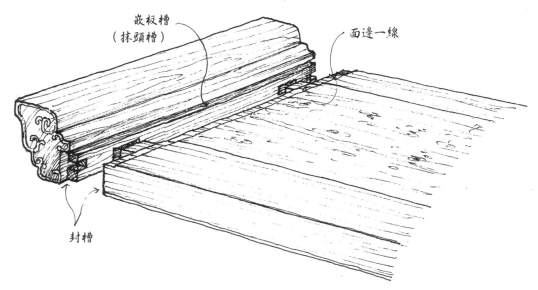

嵌板槽
（抹頭槽）

面邊一線

封槽

榫性:23

抹

榫名:

厚板抹邊法

類別：T

特

編號：

T23-e

編制：

研松
造喬

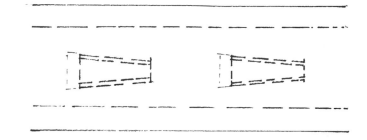

厚板「抹端頭」又一法，在抹面板與厚板的兩格邊（角）要略小於45°。一丁點，大小頭燕尾榫與槽的深度以抹面板厚的一半為宜。

此法為厚板的封端截，抹面板與厚板的邊相格角，在正面看不見抹邊，也不露鑲嵌痕跡，對厚板材而言也是一種防裂保護。此法一般用於擱几獨板的端截面處理。

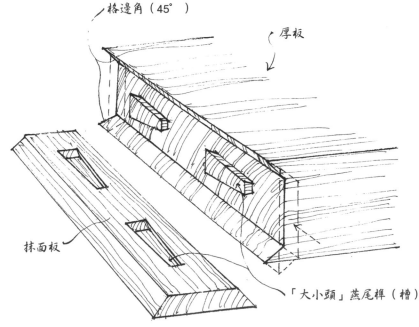

格邊角（45°）

厚板

抹面板

「大小頭」燕尾榫（槽）

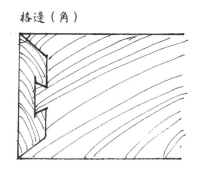

格邊（角）

榫性:23	抹
榫名：	**抹蓋封邊法**
類別：T	**特**
編號：	**T23-f**
編制：	研 松 造 喬

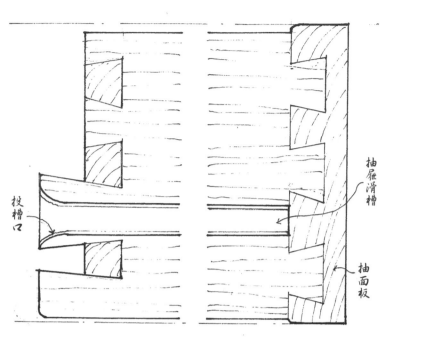

此抹蓋利用抽面材的截端作燕尾榫頭，與抹蓋內側燕尾槽插合，美觀而不散，抽面四邊（面）格角合縫，也是複合榫卯法。

抽屜面板端，抹頭薄板落燕尾榫槽蓋住，抹蓋板與面板三面格角（邊）。

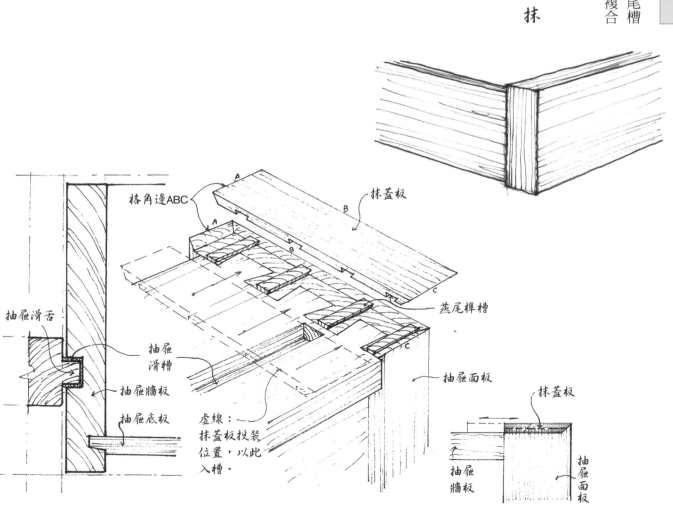

榫性:24

結

榫名:

粽角均分結法

類別:T

特

編號:

T24-a

編制:

松喬研造

（松喬創設，僅作參考）

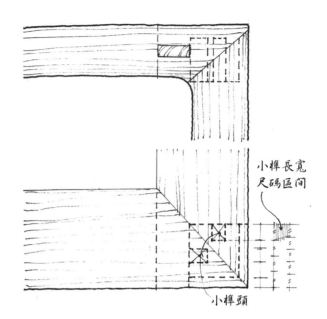

小榫長寬尺碼區間

小榫頭

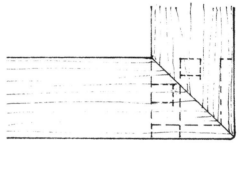

此榫三維合於一點，受力均而不減。橫榫與豎榫相契而不衝突。豎杆（腿）上的一長一短榫頭分別落於邊與抹材的眼內。若邊抹材較寬，則腿杆端兩小榫可以同長。

三根同「寬厚」方材結合，邊抹先格角榫接後，再與豎材雙榫格角連接。此法適用於櫃架等，可三面打槽嵌裝玻璃。腿上端兩小榫一長一短，短者避讓邊與抹的格角榫也。此法是等邊粽角榫，結合力較強；精工材密時，材徑可小至12×12平方公釐。

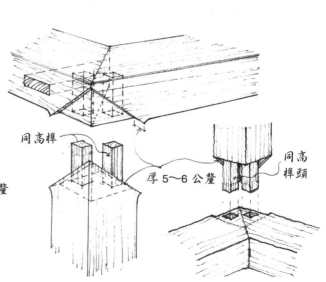

抹頭

格角榫

大邊

一長一短小榫

格肩（45°）肩寬可小至2公釐

腿杆

同高榫

厚5～6公釐

同高榫頭

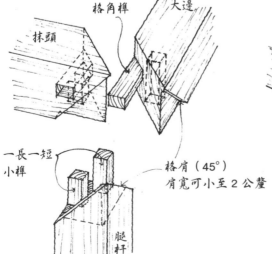

榫性:24
結
榫名：
粽角抹肩結法
類別：T **特**
編號： **T24-b**
編制： **松喬研造**

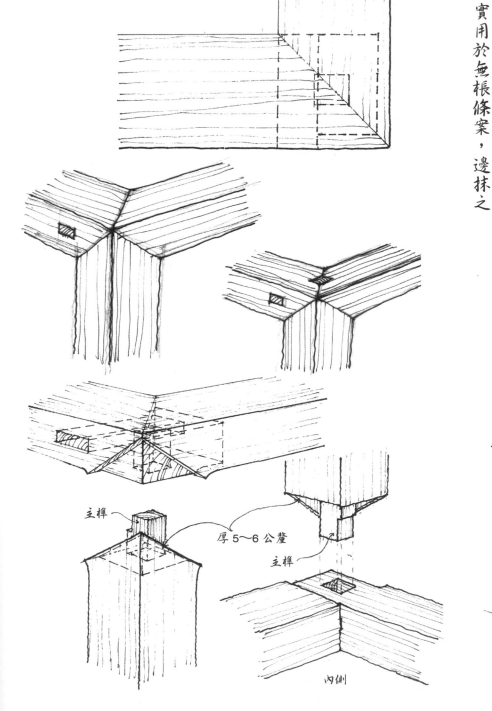

此為邊抹腿三材同寬的三面格角。邊與抹是面的格角，而內部是滿榫直肩，腿上端的榫頭是一個較粗的直投於抹材卯眼內的方榫頭。外美而構簡，結合有力。

邊抹在格角榫卯連結後，再與腿一榫相接，並互相格角，也呈「一角六線」。此法牢固強，遠勝 T24-a，實用於無棖條案，邊抹之材厚大者更佳。

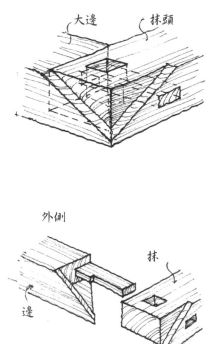

凡結角的兩榫，以一縱一橫為佳，同向次之

大邊　抹頭

主榫

厚5～6公釐

主榫

外側

抹

邊

內側

榫性:24
結
榫名:
粽角夾穿結法
類別：T
特
編號：
T24-c
編制：
研 松 造 喬

（松喬創設，僅作參考）

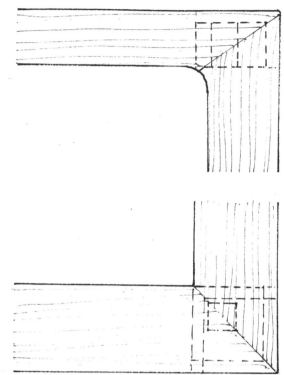

此法為粽子角的三疊一穿式，即大邊與抹頭層層疊夾，每層中間留孔給腿端方榫。榫外仍是三面六角（或一點六線）。

此法結構簡單，留孔時要兼顧「口」外端的凝集力，「口」不宜太中間。

邊與抹外格角，內分層銜接相夾，設中孔與腿端方榫穿接。作法要點：方孔的應定位於近內角側，以確保方孔外側的眼壁厚度，絕不可在夾層面的中心。

面板因沒有明確的榫與卯的投裝關係和順序，即無俗稱的大邊與抹頭，或以裝嵌面板而定名。

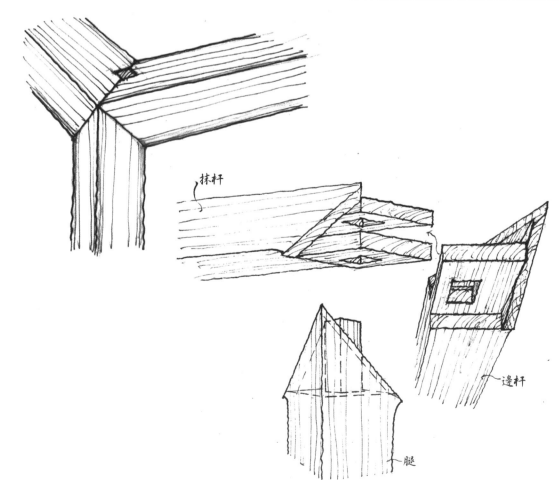

抹杆

邊杆

腿

榫性:24	
結	
榫名：	
邊抹共夾結法	
類別：T	**特**
編號：	**T24-d**
編制：	**松喬研造**

利用邊與抹格角的榫頭外部，再各作豎形榫，直接於豎腿上，形成三材三榫，且力向不同，結合有力。兩豎榫頭因寬而受力強大，可用於座面與腿杆的結合。

兩材水平「格角」於豎材，即三材互結，可以用作椅面與腿足的三維連接。

此法關鍵是「大邊」榫頭寬，及在「抹頭」卯眼外端留寬（圖中 G 線），邊頭與抹頭之間的結合力均衡，其同時榫接於豎材上才有意義。

此法也可於豎材卯眼內將邊抹榫互契而出頭。一般用於宋式禪椅，歸類「組」型結構，因邊抹「格角」沒有至外側角，沒形成完整「面邊」，未列入為「制」榫類。

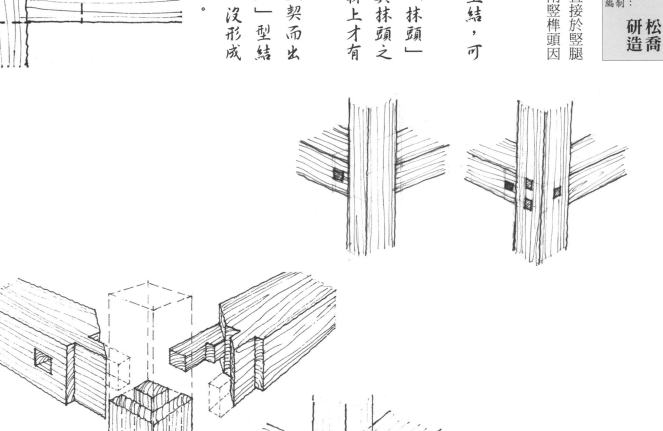

榫性:24

結

榫名：

邊抹托帳結法

類別：T

特

編號：

T24-e

編制：

研 松
造 喬

（松喬創設，僅作參考）

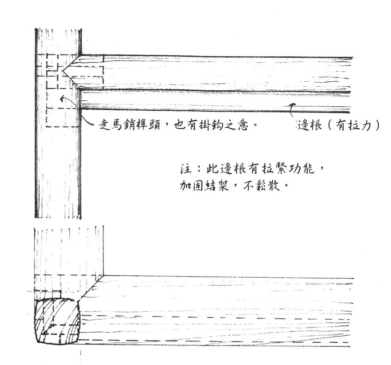

走馬銷榫頭，也有掛鈎之意。　　　邊帳（有拉力）

注：此邊帳有拉緊功能，
加固結架，不鬆散。

邊抹攢框格角於一柱（方材杆），並大格肩連接。此法三材互有榫接，故曰「結」。投裝順序中，②與③是同時進入的，待邊抹與柱杆固定後，再將邊帳上推，然後舌塞進入並緊，這個③—④是類似走馬銷於帳。

在T24-d的基礎上竪向側面作大格肩，因強化大抹頭水平面而受重，在其大邊下帳接榫處作「材端走馬銷」，墊入舌塞，形成拉力，竪杆與邊抹更為緊密而不散。

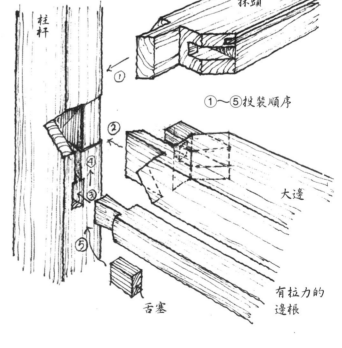

抹頭

柱杆

① ～ ⑤投裝順序

①

②

④

③

⑤

大邊

舌塞

有拉力的邊帳

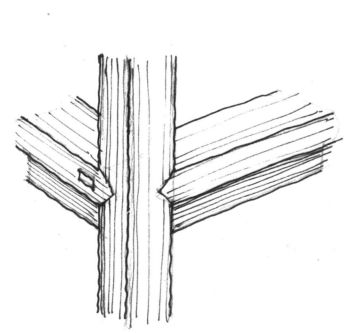

榫性:24
結
榫名：
倒粽角榫
類別：T
特
編號：
T24-f
編制：
松喬 **研造**

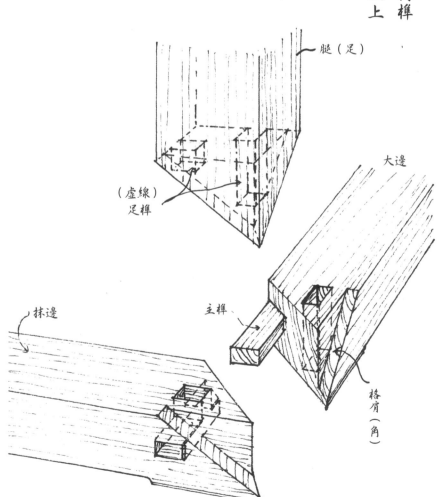

截粽角榫一樣，上下走通。

族，可倒置，成為腿與底框的結構，與腿上

匠說：依「四制說」，只有方制中的粽角榫

立，其几面框下，可以不作橫棖等。

效幫助上面的「面腿結構」承擔起器物的支

有書桌的底架，這種底部粽角榫結構，可有

顧作方框之足。此法一般用於方几架，也

同粽角榫原理，在邊抹交角處，略厚，以兼

此法同 T24-a。榫用於下方，為底圈粽接。兩豎向小榫一長一短。

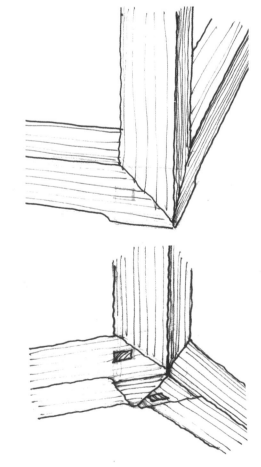

榫性:24

結

榫名:

方制抱杆結

類別:T

特

編號:

T24-g

編制:

研松
造喬

此四平式座面上出杆結合，大邊與抹頭通過燕尾榫相連，同時與腿格角相抱。要計算好其間榫與卯的尺寸。

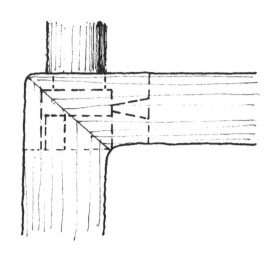

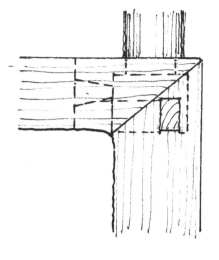

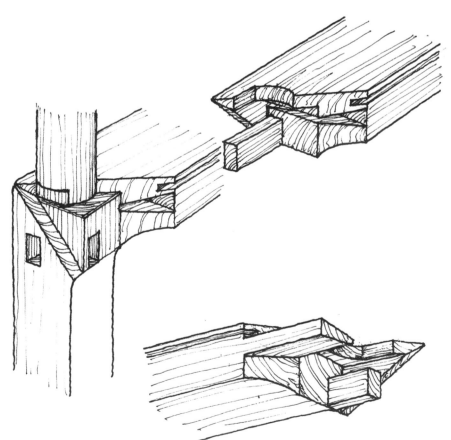

法一

平面　剖面

榫性:24	
結	
榫名：	
圈邊腿互鍥結	
類別：T	
特	
編號：	
T24-h	
編制：	
松喬 **研造**	

（松喬創設，僅作參考）

法一：圓邊相對銜接，豎側面留格角槽，腿桿上端作兩榫。作法要點：兩方孔（眼）的寬窄適宜，以確保方孔眼的外端受力。

法二：橫向投榫於腿上端卯眼內，外格角，而圓圈裡側設約3公分寬「互鍥榫」（鍥釘榫），形成複合榫結構，緊固力大，工巧至極。

圓凳戒圓几，圈邊與腿的三合一結構。腿端上作兩榫，此兩榫同時銷住了彎材兩端，結構合理，受力均衡，常用之。

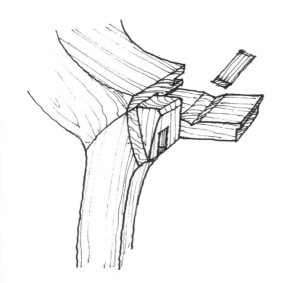

法二

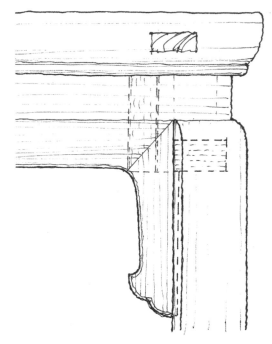

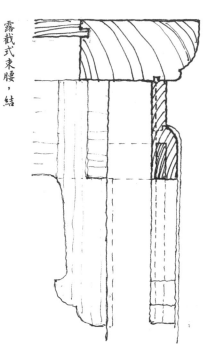

露截式束腰，結

束腰與牙板一木連做，也可分做，牙板端作豎牙（角牙）相接，且出榫與腿相接。

牙板與角牙格角結合後，露出橫向榫頭（與角牙凸槽齊平），投入腿上眼，橫榫水平面與腿上端兩小榫垂直面形成力矩，結構較為穩固。

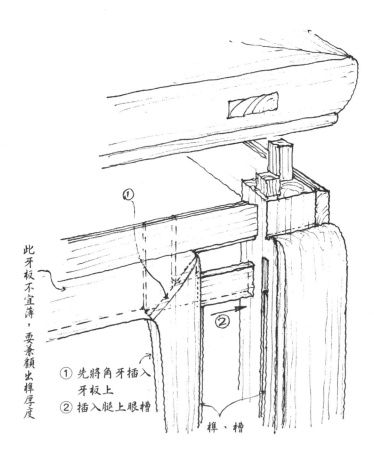

此牙板不宜薄，要兼顧出榫厚度

① 先將角牙插入牙板上
② 插入腿上眼槽

榫、槽

榫性:24

結

榫名：

罩牙橫榫角結

類別：T

特

編號：

T24-i

編制：

松喬
研造

榫性:24

結

榫名：

複合粽角榫

類別：T

特

編號：

T24-j

編制：

松喬研造

（松喬創設，僅作參考）

大邊兩榫頭（兩陽）一槽，抹頭一榫一眼（一陽一陰）一槽，腿端兩眼（兩陰）兩簧，形成三榫、三眼、兩槽的穩定結構。投合順序不可錯，為粽角榫中最精巧的，且實用牢固。

「方」制（四平式）粽角榫，是較為複雜的一種，邊抹腿三材均有兩榫（卯）一插一槽，適用於材密質堅性穩的精工家具。

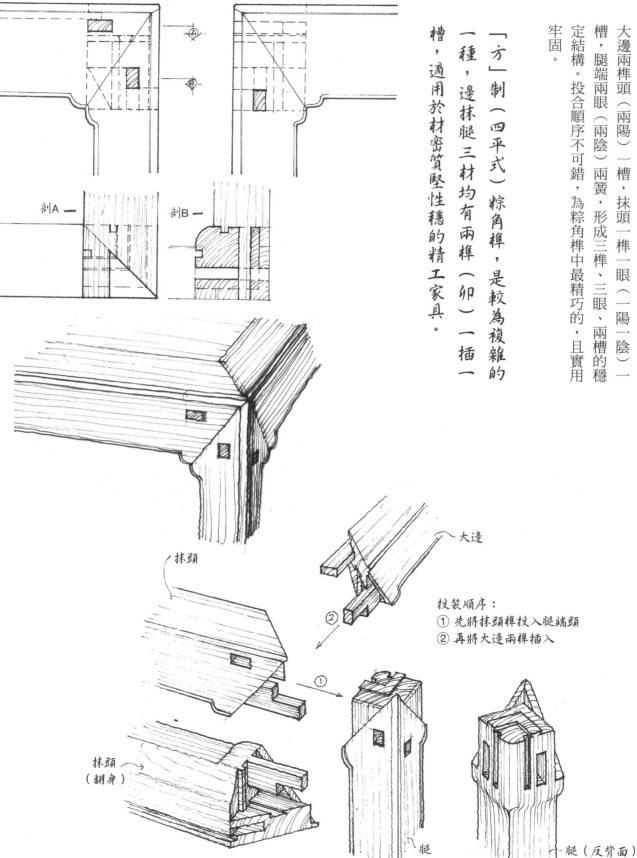

剖A

剖B

抹頭

抹頭（翻身）

大邊

②

①

投裝順序：
① 先將抹頭榫投入腿端頭
② 再將大邊兩榫插入

腿

腿（反背面）

榫性:24	
結	
榫名:	
十字槽插牙法	
類別:T	
特	
編號:	
T24-k	
編制:	
研 松 造 喬	

（松喬創設，僅作參考）

類似於 Z14-c，但不同的是，此十字交合處鋸鏟作薄（相對的），留出一定的肩帶，與柱結合時肩緊固豎柱，卡合得更緊。此榫可用於轉椅座面下部結構，也可用於獨柱桌面下部結構，更常用於木構建築的立柱與橫梁等，是複合的插肩榫衍生結構，力大無窮。

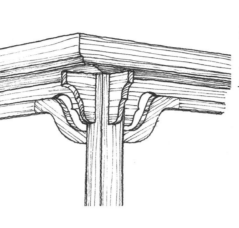

三材卡咬，受力均衡，其結力最大，材徑與榫卯比例如左示。

任何第三材的介入，皆不損原二材原有的榫卯連接，且應使其更為緊密牢固。

此榫常用於支型類的底部結構，即是支杆（柱）與底十字架的連接。

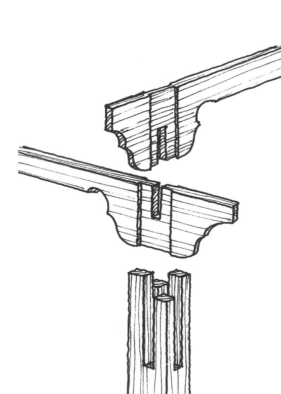

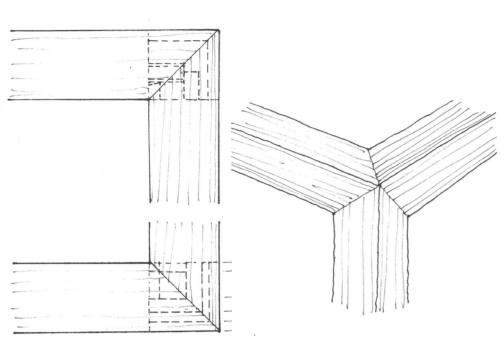

榫性:24	結
榫名：	雙眼雙槽粽角
類別：T	特
編號：	T24-1
編制：	松喬研造

（松喬創設，僅作參考）

雙槽是兩個燕尾槽，也有緊頭，可用於大料的粽角結合，抗扭曲，結構穩定，一般用於器小者。

三根同「寬厚」方材結合，邊抹先後各格角於腿杆，且增加小燕榫，穩固邊抹平衡。此法是粽角榫類中較為精妙之作法。

此法無大邊與抹頭之分，只分左右杆材，與豎材的連結皆有兩榫一折角，咬合力極高。

右杆

小燕榫

右榫

左杆

左榫

腿（豎杆）

折角

松喬工法訣

天字茫茫　道法源長　澄懷味象　意形會文
五行悠悠　唯木恤人　含道映物　型師造化
軒轅鐮軸　神農稼穡　舟漁杍築　梓匠輪輿
倉頡造字　周禮考工　班門神尺　鑿柄鬥架
鋸刨斧鎝　構漆線繪　戰輻雲梯　術有巧量
秦漢席坐　面低構簡　魏晉須彌　器型漸高
唐案胡床　箱欚雍華　曲綺壺托　濃妝繪裹
宋器質樸　蕭疏峻雅　元型渾厚　大氣弘碩
明韻線架　直挓生發　紋質氣順　嘉木文心
清工精飾　雕鏤彎拐　華夏器境　中和圓通

悉器八識　逐個認知　制式形藝　工款色材
制約面腿　結體同文　式隨時宜　坐臥庋藏
形有勢異　曲直翹挓　藝為文飾　素線繁雕
工分域幫　京蘇廣晉　款識型號　大小量碼
色馨悅和　間漆嵌鑲　材堅性穩　紋麗韻香

華夏木器　四制八型　正器有面　承人載物
凳椅桌案　櫃櫥榻床　枋杆腿棖　三維有制
器具四象　圓展方守　字正四體　篆隸魏楷
篆樸圓通　隸展案型　魏剛方平　楷守束腰
行草不矩　化作形牙　制如文字　法異道同
形藝樣式　人文境遷　立面中盈　經緯有章
面枋沿通　暢無斷截　橫細豎粗　轉接有法
附器無面　室雅奢玩　文匣架盤　有型無制
型分八類　結體多樣　箱筒交支　折疊組獨
箱盒筒墩　交杌支架　折屏疊盤　組龕獨鑿

作韻八徑　缺一不成　廓間徑形　線面縫色
廓際型態　氣質初顯　間架分隔　計白守黑
徑寬與窄　沉凝峻俏　形彎斜挓　勢隱其裡
線面平窪　覺觸悅異　面素與飾　疏密隨形
縫折緩急　剛健柔和　材色漆嵌　雅俗分明
木稟生發　濕漲乾縮　順紋纖衡　截變劈裂
榫頭忌折　矩方有約　卯眼避斷　兩壁需堅

榫力性異　二十四別　直斜槽插　悶栽位扣
互契掛帶　卡抱銷鎖　穿夾靠交　鬥抹格結
直榫丁構　斜眼角棖　槽含舌簧　插緊燕尾
悶塞橫入　栽榫兩頭　位定可卸　扣接托泥
互吻咬鍥　契合不爭　掛垂銷住　帶燕背插
卡緊上下　抱肩腿牙　銷栽走馬　鎖鍥可解

穿透隔緊　夾有翼面　靠背掛銷　交叉對合
鬥齒間密　抹槽端封　格角邊抹　結制器立

榫分內外　少露斷截　緊頭認面　內構外和
榫卯四力　拉忍凝擦　邊抹格角　力均為上
杆棖鑿柄　榫弱卯強　粽角匯結　三維力衡
折凹勾勒　筋骨有神　縫密紋晰　形韻清爽
器應自然　盈縮有律　夏脹冬縮　聲知春秋

素作線腳　依紋走刀　圓浮薄鏤　刮剔刻挖
膨面運鋒　懸腕守意　凹面陰刻　順紋鑿鐫
圖案寓意　繁簡工異　宮造鄉作　乾隆東莆
南漆北蠟　棕紋質清　色嵌漆螺　以合器韻
牙寬依型　厚薄有度　附枋順杆　應和不喧
板牙膨牙　實為構件　角牙花牙　形藝裝點

弧忌規圓　曲彎勢變　形有對稱　左右微異
裹腿扁轉　宛若竹彎　外挓展噴　把握分寸
托腮當楞　托泥不厚　邊抹忌寬　橫棖寧上
制器有序　意在工先　平立剖樣　細究毫釐
依圖放樣　擇紋配料　鋸材平燥　定型畫形

板宜弦山　紋美難裂　面枋紋直　質密避茬
邊抹芯板　紋色順和　彎材紋均　兩端力衡
投榫組裝　由下而上　腿棖面框　先低後高
蓋頂托泥　再作修整　五金藤藝　漆蠟顯性
色文形準　器韻美成　線型構造　工巧於明
形極工精　達意為上　中華器道　匠心構造
松喬工法　歌訣銘記

後記

出身於木匠世家的我，鑿枘之聲、鋸木之香伴隨著我的童年與少年。

作為一名技術型設計師，傳統古典家具呈現在我面前的，首先是器型的架構及其構造緣由。我常常思考傳統古典家具的使用功能、構造形態與形藝裝飾，以及其為何會進化到現今令人嘆為觀止的式樣，還有怎樣逐個地對其進行匠技解讀、其骨子裡的精神對於匠技作法意義何在，等等。

這些思考困擾了我很多年。1995 年，我有幸購得王世襄先生的宏著珍賞與研究，簡直如獲至寶，採用書法臨帖的學摹方式，將書中的家具圖片逐一摹繪，所不同的是，不是復加影印式的描繪，而是依標注尺寸重新透視作圖的繪制，以此學習、體會這些偉大的傳統經典，分析比較繪圖家具與原圖家具的差別，對傳統家具的線型構架、虛與實的佈局等有了一些新的認識，並利用工餘時間作了很多作法筆記，包括榫卯結構等。

值得慶幸的是我學得雜，古建、園林、室內設計等均有涉獵，即使研習書法，楷、篆、隸、魏、行書等也均有涉及，成了個地道的「豬頭三」，也許正是這些使我對中華傳統家具的解讀思考有了一條全新的路徑。

我非研究學術，沒有從典籍中引據，而更多的是在實踐中總結與思考，其中有些還不夠完善，沒有定論，在此也和盤托出，歡迎同仁或老師們批評斧正。

編寫一本有關傳統家具研究的書稿，本不是我的初衷，但在面對多年來的筆記，特別是近兩年的思考及補繪圖稿時，我由衷地感到身上肩負著一種社會責任。傳統家具的製作工法、制器的匠心活動、中式家具的匠技靈魂等，是匠工及設計師們所急需的。編寫此書，旨在拋磚引玉，求得更多學習、交流的機會，進而提高專業水平，更好地為社會服務。

家具的圖案寓意、雕刻、裝飾、材色等，在本書中少有涉及，它們是家具構造本體的衍生或裝飾，而家具構造本身更是器型美的本質，只有從這個「本質」去探究，才可能有真正意義上的傳承與創新。由於涉及的研究領域太多，課題龐大，加之我的學識疏淺，特別是文字的拙笨，不能給讀者帶來文心愉悅，只能呈現粗略的技術思考提綱，無法就其中各項逐一深入研究，敬請同道學長、匠師多多批評指正。

由於時間倉促，書中定有很多錯誤，或文字的，或繪圖的，敬請來電來函批評指正。感謝喬稼屯、楊嘉煒同道的鼎力協助，感謝張德祥、濮安國、馬可樂、張行保、元亨利、楊波、韓望喜、倪陽、劉傳芝、許建平等老師的指導，感謝鳳凰空間孫學良總經理的支持與鼓勵，感謝好友李執峰、張利烽、方一知、熊兆寬、常修、翟世超等的關懷與支持，感謝家妻張紅芳女士長期以來的默默支持與幫助，特別感謝慈母朱惠珍女士一直以來的鼓勵以及這兩年來在我繪圖之時的陪伴和關愛。

乙未秋·松喬工匠於無錫

圖解透視中式木家具鑑賞全書:

最深入！8大視角家具品鑑法、147式榫卯構造解剖

作者繪者	喬子龍	
封面設計	白日設計	
內頁構成	詹淑娟	
執行編輯	劉鈞倫	
校　　對	吳小微	
責任編輯	詹雅蘭	

行銷企劃	王綏晨、邱紹溢、蔡佳妏
總編輯	葛雅茜
發行人	蘇拾平

出版	原點出版 Uni-Books
	Email:uni-books@andbooks.com.tw
	電話：02-2718-2001　傳真：02-2718-1258

發行	大雁文化事業股份有限公司
	台北市松山區復興北路 333 號 11 樓之 4
	www.andbooks.com.tw
	24 小時傳真服務 （02）2718-1258
	讀者服務信箱 Email: andbooks@andbooks.com.tw
	劃撥帳號：19983379
	戶名：大雁文化事業股份有限公司

初版一刷	2022 年 11 月
定價	1100 元

ISBN	978-626-7084-49-6

國家圖書館出版品預行編目 (CIP) 資料

圖解透視中式木家具鑑賞全書：最深入！8 大視角家具品鑑法、147 式榫卯構造解剖 / 喬子龍著·繪. -- 初版. -- 臺北市：原點出版：大雁文化發行，2022.11
328 面 ; 21×28 公分
ISBN 978626-7084-49-6 (平裝)

1. 家具 2. 木工 3. 家具設計
967.5　　　　　　　111017176

版權所有 · 翻印必究（Printed in Taiwan）

缺頁或破損請寄回更換

大雁出版基地官網：www.andbooks.com.tw

本書由廈門外圖淩零圖書策劃有限公司代理，經天津鳳凰空間文化傳媒有限公司授權，同意由原點出版，出版中文繁體字版本。

非經書面同意，不得以任何形式任意改編、轉載。

圖書許可發行字核准字號：文化部部版臺陸字第 111124 號

出版說明：本書係由簡體版圖書《匠說構造：中華傳統家具作法》作者：喬子龍，以正體字重製發行。